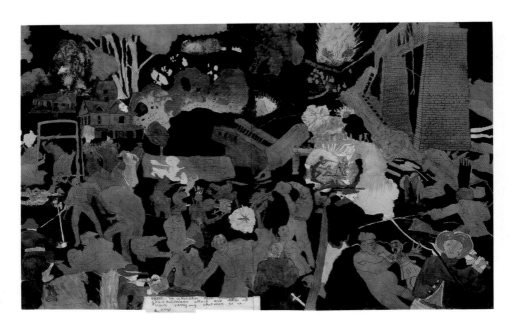

達格早期的拼貼畫作。

M・沃瑟之戰後，格蘭德林尼亞軍攻擊並炸毀了將兒童載往避難所的火車。
（After M Whurther Run Glandelinians attack and blow up train carrying children to refuge.）

亨利・達格（1892-1973）
芝加哥
二十世紀中期
水彩、鉛筆、炭筆描圖與拼貼，剪貼紙
23 × 36 3/4”
紐約，美國民間藝術博物館館藏
山姆（Sam）與貝琪・法博（Betsey Farber）贈，2003.8.1b
©清子・勒納；攝影／加文・艾許沃斯

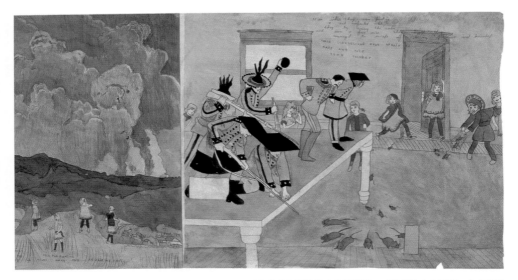

為逃避森林大火，他們逃進火山洞，被布倫吉洛門蛇救出山洞陷阱。／被森林大火追趕，大火有四十英里遠但正迅速接近。／被關進有鼠患的牢裡時，他們用抓到的大老鼠和一些小老鼠，設法在被追殺之後脫逃。

（To escape forest fires they enter a volcanic cavern. Are helped out of cave, trap by Blengiglomenean Createns./ PERSUED BY FOREST FIRES, PROVING THE BIGNESS OF THE CONFLARRATION IT IS 40 MILES AWAY AND ADVANCING FAST./ How when they were put in a rat infested cell, they by using the rats and even a few mice they caught they managed to escape after being persued and hounded.）

亨利・達格（1892-1973）
芝加哥
二十世紀中期
水彩、鉛筆與炭筆描圖，剪貼紙
19 × 70"
紐約，美國民間藝術博物館館藏
博物館購入，2000.25.1a
© 清子・勒納；攝影／詹姆斯・普林茲

時尚插圖與描圖
（Fashion Illustration and Tracing）

亨利・達格（1892-1973）
芝加哥
二十世紀中期
印刷紙、鉛筆與炭筆描圖，紙
原圖：9 1/2 × 5 1/2"
描圖：11 × 8 1/2"
紐約，美國民間藝術博物館館藏
博物館購入，2003.7.13a, b
© 清子・勒納；攝影／加文・艾許沃斯

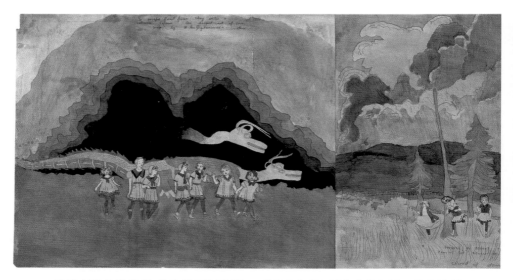

達格在許多畫作與《不真實的國度》、《我生命的歷史》「甜心派」故事等著作中,將火描寫為毀滅性的力量。布倫吉洛門蛇(又稱布倫蛇)在畫中呈現不同的姿態,是守護孩童的存在。

畫裸體時,達格直接無視衣物,描下收集來的原圖的輪廓。

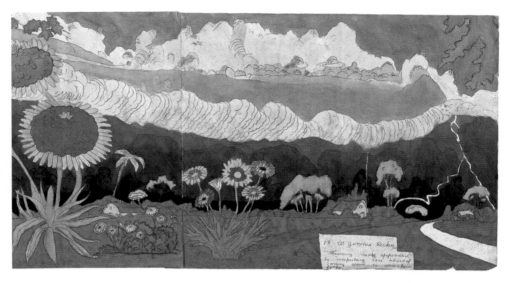

53 在珍妮利奇。她們赤裸著跑在即將來襲的暴風雨前，急著警告父親。（雙面）
（53 At Jennie Richee. Assuming nuded appearance by compulsion race ahead of coming storm to warn their father. [double-sided]）

亨利・達格（1892-1973）
芝加哥
二十世紀中期
水彩、鉛筆與炭筆描圖，剪貼紙
19 × 70 1/4"
紐約，美國民間藝術博物館館藏
勞夫・愛斯梅里安（Ralph Esmerian）贈，紀念羅伯特・比雪（Robert Bishop），2000.25.3 a
©清子・勒納；攝影／詹姆斯・普林茲

圖中的金髮孩童是經常出現在亨利畫中的薇薇安女男孩。

175 在珍妮利奇。雖然暴風雨持續著，一切都沒事。
（175 At Jennie Richee. Everything is allright though storm continues.）

亨利・達格（1892-1973）
芝加哥
二十世紀中期
水彩、鉛筆、炭筆描圖與拼貼；剪貼紙
24 × 108 1/4"
紐約，美國民間藝術博物館館藏
博物館購入，2001.16.2a
©清子・勒納；攝影／詹姆斯・普林茲

亨利・達格經常描繪血腥暴力的場景，
卻也創作了一些薇薇安女男孩在美麗田園玩樂的圖畫。

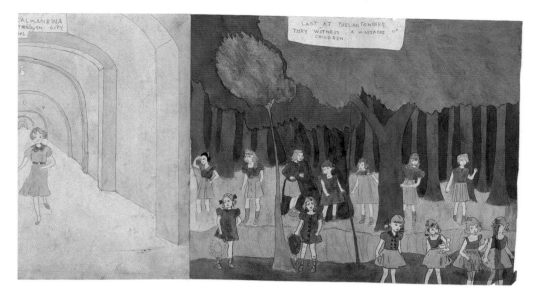

達格為書中一座城鎮與一位殘暴的格蘭德林尼亞將軍取了室友托馬斯·菲蘭的名字，而中間圖中的地道多半是取自連接精神病院與校舍的地道。

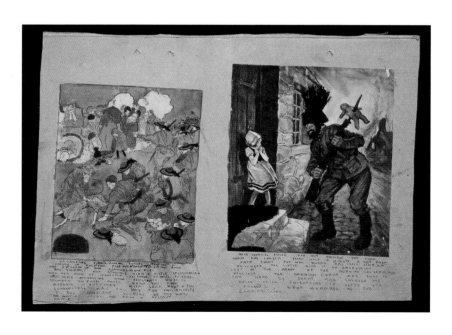

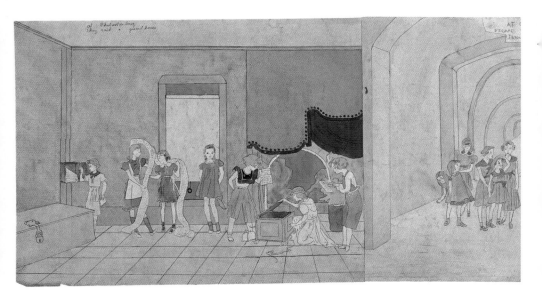

在菲蘭頓堡。他們奇襲衛兵室／在卡爾曼里納從城市地道逃脫。／最後在菲蘭頓堡，他們目睹孩子被屠殺。
（At Phelantonburg. They raid a guardhouse / At Calmanrina Escape Through City Tunnel./ Last at Phelantonberg. They Witness a Massaacre of Children.）

亨利‧達格（1892-1973）
芝加哥
二十世紀中期
水彩、鉛筆與炭筆描圖；剪貼紙
19 × 70 1/4"
紐約，美國民間藝術博物館館藏
博物館購入，2000.25.3b
©清子‧勒納；攝影／詹姆斯‧普林茲

約翰‧麥葛瑞格等專家認為〈這個人類魔鬼〉是達格最早期的畫作。

步步進逼的阿比伊南軍／這個人類魔鬼
（ADVANCING ABBIE-ANNIAN TROOPS/THIS HUMAN FIEND）

亨利‧達格（1892-1973）
芝加哥
二十世紀中期
水彩、墨、鉛筆與拼貼，厚紙板
11 5/8 × 16 1/8"
紐約，美國民間藝術博物館館藏
清子‧勒納贈，2003.7.63
©清子‧勒納；攝影／詹姆斯‧普林茲

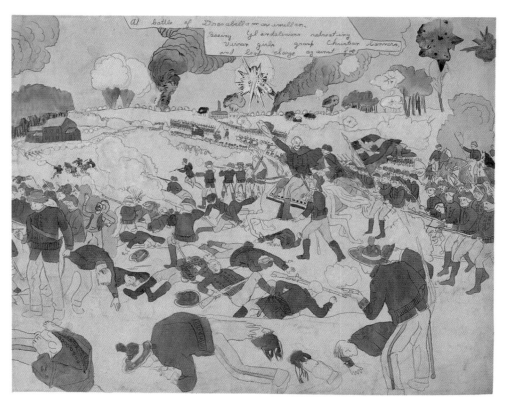

在德蘿莎貝拉麥西密蘭之戰。看見格蘭德林尼亞軍撤退，薇薇安女孩舉著基督教旌旗帶頭衝鋒。
（At battle of Drosabellamaximillan. Seeing Glandelinians retreating Vivian girls grasp Christian banners, and lead charge against foe.）

亨利‧達格（1892-1973）
芝加哥
二十世紀中期
水彩、鉛筆、炭筆描圖與拼貼；剪貼紙
19 × 47 3/4”
紐約，美國民間藝術博物館館藏
博物館購入，2002.22.1b
©清子‧勒納；攝影／詹姆斯‧普林茲

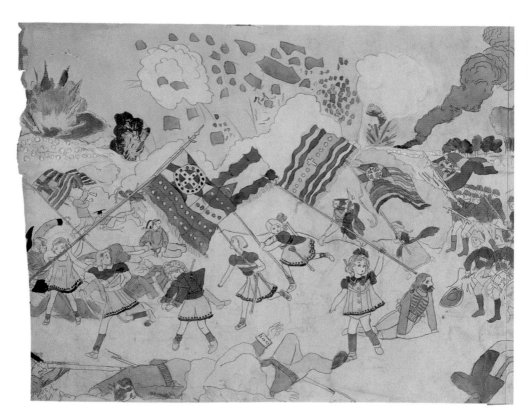

這張與其他畫作中，薇薇安女男孩的勇氣也許展現了
瑪麗‧畢克馥與莉莉安‧沃爾夫對達格的影響。

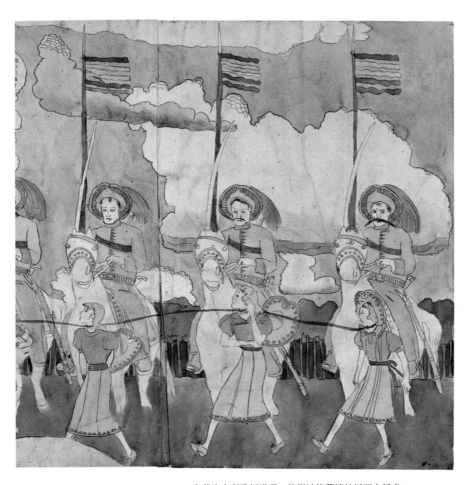

在茱洛卡利歐經諾瑪，他們被格蘭德林尼亞人俘虜。
（At Jullo Callio via Norma They are captured by the Glandelinians.）

亨利・達格（1892-1973）
芝加哥
二十世紀中期
水彩、鉛筆與炭筆描圖，剪貼紙
19 1/8 × 36 1/2"
紐約，美國民間藝術博物館館藏
博物館購入，2001.16.3
©清子・勒納；攝影／詹姆斯・普林茲

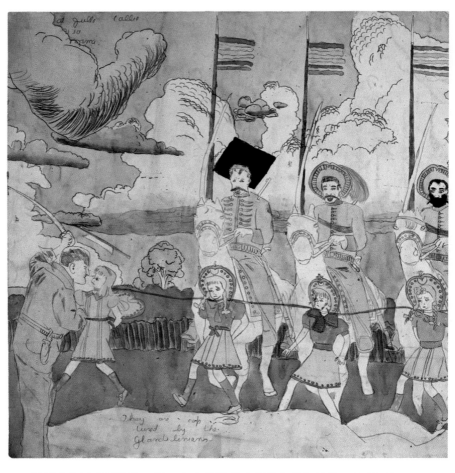

薇薇安女男孩被綁在一起，令人聯想到亨利首次逃離精神病院附屬農場，
結果像畜牲似地被韋斯特先生用套索牽回去的場景。

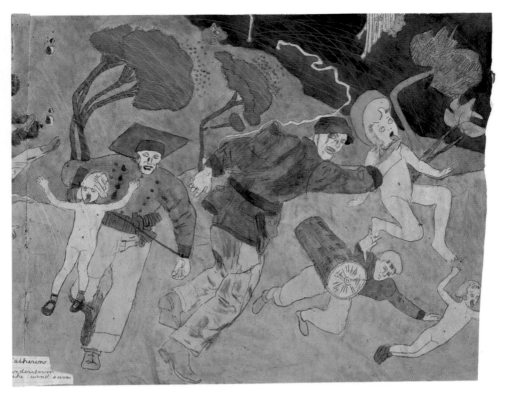

達格在《我生命的歷史》的甜心派故事中充分運用了「旋風般的狂風」這個意象，摧毀精神病院的遺址。在《不真實的國度》中，狂風回應了成人對孩童的暴力，拯救了受虐的孩童。

在諾瑪凱瑟琳。但狂野的雷雨與旋風般的狂風救了他們。
（At Norma Catherine. But wild thunderstorm with cyclone like wind saves them.）

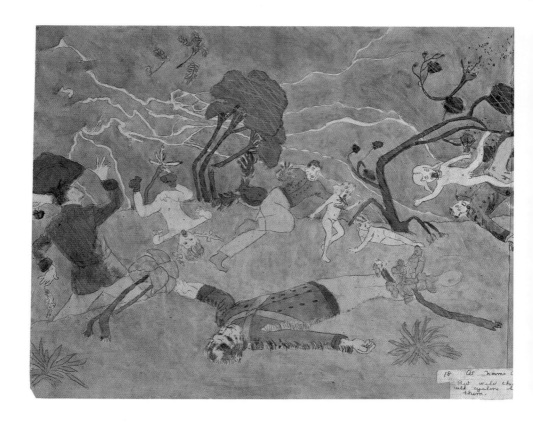

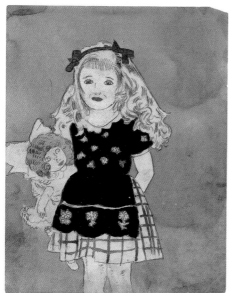

七個薇薇安女男孩的其中一人，
達格並沒有註明她的身分。

無題（試畫薇薇安女孩與娃娃）

（Untitled [study of Vivian Girl with doll]）
亨利・達格（1892-1973）
芝加哥
二十世紀中期
水彩、炭筆描圖與鉛筆，紙
12 × 9"
紐約，美國民間藝術博物館館藏
羅伯特與露易絲・克萊茵堡（Luise Kleinberg）及
清子・勒納贈，慶孫女西西莉亞・庫里（Cecelia
Cooley），2004.15.1
©清子・勒納；攝影／加文・艾許沃斯

弱智兒童精神病院的男性職員常為了控制男孩子而勒他們脖頸，亨利將此加入許多畫作。

無題（試畫被勒脖子的女孩，旁有文字）
（Untitled [study of strangled girl with surrounding text]）

亨利‧達格（1892-1973）
芝加哥
二十世紀中期
鉛筆與炭筆描圖，紙
10 1/2 × 8"
紐約，美國民間藝術博物館館藏
清子‧勒納贈，2003.7.39
©清子‧勒納；攝影／加文‧艾許沃斯

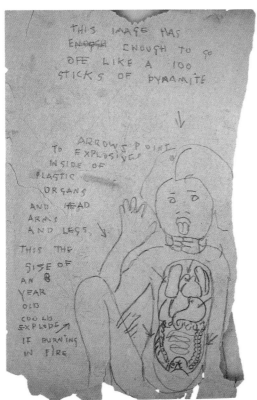

《不真實的國度》中，亨利筆下的一個角色定義了強暴：「根據字典的寫法，強暴就是把女孩子的衣服脫掉，然後把她剖開來看。」亨利的作品一再重複孩童被開膛剖腹──亨利定義的強暴──的內容，揭露他幼小、無助、被人輕易侵犯的過去。

100 條炸藥（試畫內臟裸露、被勒脖子的女孩）
（A 100 STICKS OF DYNAMITE [study of strangled girl with exposed organs]）

亨利‧達格（1892-1973）
芝加哥
二十世紀中期
鉛筆與炭筆描圖，紙
12 × 7 1/2"
紐約，美國民間藝術博物館館藏
清子‧勒納贈，2003.7.16
©清子‧勒納；攝影／加文‧艾許沃斯

HENRY DARGER, THROWAWAY BOY

THE TRAGIC LIFE OF AN OUTSIDER ARTIST

亨利・達格,
被遺棄的天才, 及其碎片

集純真與褻瀆於一身的非主流藝術家,

無人知曉的癲狂與孤獨一生

吉姆・艾雷居 JIM ELLEDGE ————— 著　朱崇旻 ————— 譯

給大衛（David）

與

霍華德・狄恩（Howard Dean）（一九三〇──二〇一三）

每一張畫似乎都在直視你，彷彿你有祕密要告訴它，或懷疑它探知了你的心思。

——亨利‧達格，《不真實的國度》（*The Realms*）

目次

編按：全書括弧內所引用之文字出處，請見頁三四三之書末附註。

作者銘謝

這本書我寫了超過十年，也因為最初決定寫達格的生平故事（二〇〇二年四月）到將原稿交給編輯（二〇一二年七月）之間相隔許久，一路上支持我的人多得謝不完。

我曾經任教的大學向來會給予作家金錢資助，我在著作這部書時同樣受到各所大學的幫助，若少了學校的支持，這本書就不會有問世的一天。感謝肯尼索州立大學的湯米（Tommy）與貝絲·霍爾德（Beth Holder）透過湯米與貝絲·霍爾德教職員獎（Tommy and Beth Holder Faculty Award）資助我，感謝卓越教育與學習中心（Center for Excellence in Teaching and Learning）提供學術鼓勵獎助金（Incentive Fund for Scholarship），也感謝人文社科學院（College of Humanities and Social Sciences）院長利奇·文格洛夫（Rich Vengroff）提供津貼。感謝普瑞特藝術學院（Pratt Institute）的教務長教職員發展補助金（Provost's Faculty Development Grant），以及文理學院

（School of Liberal Arts and Sciences）院長東尼‧奧利維歐（Toni Oliviero）提供津貼。

多虧上述單位的資助，我得以在不同機構進行研究，我也由衷感謝下述機構多位知名與不知名的職員：芝加哥大學（University of Chicago）雷根斯坦圖書館特殊館藏（Special Collections of the Regenstein Library）、芝加哥公共圖書館（Chicago Public Library）、芝加哥歷史博物館（Chicago History Museum）、伊利諾大學芝加哥分校（University of Illinois at Chicago）達利圖書館特殊館藏與大學檔案庫（Special Collections and University Archives of the Daley Library）、帝博大學（DePaul University）約翰‧T‧理查森圖書館特殊館藏與檔案庫（Special Collections and Archives of the John T. Richardson Library）、「直覺與非主流Intuit」畫廊（Intuit: The Center for Intuitive and Outsider Art）的亨利‧達格室（Henry Darger Room）與羅伯特‧A‧羅斯研究中心（Robert A. Roth Study Center），及美國民間藝術博物館（American Folk Art Museum）亨利‧達格研究中心（Henry Darger Study Center）與亨利‧達格檔案庫（Henry Darger Archives）。

在我之前出版達格相關著作的三位作家，都助我瞭解了達格的生平，我打從心底感謝：《亨利‧達格：畫作與著作選摘》（*Henry Darger: Art and Selected Writings*）作者麥克‧波恩斯提（Michael Bonesteel）、《亨利‧達格：不真實的國度之中》（*Henry Darger: In the Realms of the Unreal*）作者約翰‧麥葛瑞格（John MacGregor），與《達格的資源》（*Darger's Resources*）作者麥克‧木恩（Michael Moon）。在探討達格生平的過程中，我發現這三本書都十分有幫助。

我該感謝的，還有一群以各種方式不遺餘力地幫助我的人：「直覺與非主流 Intuit」畫廊的克里歐・威爾森（Cleo Wilson）、海瑟・霍爾布斯（Heather Holbus）與凱文・慕切（Kevin Muchay）；芝加哥藝術學院（School of the Art Institute of Chicago）羅傑・布朗研究收藏（Roger Brown Study Collection）的莉莎・史東（Lisa Stone）；麥克・波路許（Michael Boruch）；貝琪・富克（Betsy Fuchs）；茱蒂絲（Judith）與克利福德・伯爾格蘭（Clifford Berglund）；及美國民間藝術博物館的凱文・米勒（Kevin Miller）、安─瑪莉・萊利（Anne-Marie Reilly）與柯特妮・偉格（Courtney Wager）。美國民間藝術博物館當代藝術中心（Contemporary Center）前主任與館長布魯克・戴維斯・安德森（Brooke Davis Anderson）更是對這本書貢獻良多，不僅幫我牽線，還指點我朝正確的方向前進，我非常、非常感謝她。

這些年來，還有很多同事聲援我，感謝包括貝絲・丹尼爾（Beth Daniell）、凱思・博托洛（Keith Botelho）、安妮・理查茲（Anne Richards）、威廉・賴斯（Bill Rice）與克利斯欽・霍基（Christian Hawkey）在內的所有人，當初引起我對達格的興趣的，就是克利斯欽。我外出進行研究時，是我的助理──泰莉・布雷能（Terri Brennen）──從容不迫地坐鎮總部，我能專心致志地完成計畫，都是多虧了她。

還有其他人在這部書的寫作與出版過程中貢獻了心血，尤其是我出色的經紀人愛德莉安・蘭塔（Adriann Ranta）與編輯丹尼・克利斯曼（Dan Crissman），丹尼修改原稿時的細心令人無比

放心，在爭取再版時也完全不遺餘力。校對員瑪莉・貝絲・康斯坦（Mary Beth Constant）生了一雙火眼金睛，抓出我在書稿中的一堆錯誤，我也非常感謝她。二〇一一至二〇一二年的研究助理安德魯・杜瓦（Andrew Duvall）幫忙試讀原稿，而且還讀了兩遍，提出許多寶貴的建議，我同樣欠他一份人情。

這本書的初稿，是在波多黎各聖胡安市大西洋海灘酒店（Atlantic Beach Hotel）與大西洋之間的康達多海灘（Condado Beach）完成，那段時期，飯店員工馬尼（Manny）每天會花幾分鐘打招呼，問這本書進展如何。小小的舉動飽含了善意，成為我生活中相當重要的一部分，我也很感謝他對這本書的興趣。

給所有比起朋友更像是家人的朋友，我在此感謝你們：貝蒂（Betty）與霍華德・狄恩；艾莉森・屋名格（Alison Umminger）、麥可・馬提森（Mike Mattison）與瑪姬・馬提森（Maggie Mattison）；及羅美妮・魯比納斯・多爾西（Romayne Rubinas Dorsey）與戴門・多爾西（Damon Dorsey）。我的摯友與戰友大衛・格洛夫（David Groff）不僅大方地幫我試閱初稿、提供意見之外，還幫我找到經紀人，若少了他的幫助，這本書就不可能存在。

最後，我必須對我過去二十三年的伴侶——埃爾雷德（大衛）・狄恩（Aelred [David]Dean）——道歉：抱歉，這十年來讓你聽了這麼多關於達格的大小發現，無論是無趣的小事或驚人的大事，你都聽我滔滔不絕地說完了。謝謝你。這種愛，就是無與倫比的支持。

作者序

我在二○○二年著手撰寫《亨利‧達格，被遺棄的天才，及其碎片》，是因為看膩了報導、部落格文章、網站與書本毫無根據地將達格描寫成戀童癖者、虐待狂或連續殺人魔——甚至是以上三者的組合。那些文章的作者似乎認為，在達格的畫布上飽受凌虐的孩童，直接證實了後世對他的種種指控。此外，我不同意那些人的看法，不相信達格在世的八十一年又一天中，從未經歷過友情或愛情，一直到死都過著隱士般的生活。上述主張，我一概不信。

那年四月，我到美國民間藝術博物館參觀了達格的主題畫展，目睹了一張張畫布上慘遭虐殺——我實在想不到更貼切的措詞——的孩童，和其他人同樣大吃了一驚。儘管如此，我不願盲目接受一般的解釋，將圖畫視為達格的慾望，也不認為畫中的孩童遭切剖、釘於十字架與絞死，就表示他心存傷害孩童的惡意。在我看來，那是最懶惰的反應，人們沒有客觀評斷畫作的意涵，只

有以最簡單的情緒為基礎妄下定論。當時，我不知道自己是否能就達格的作品提出有力的第二種解釋，但我知道我們需要新的主張，也知道自己願意放手一搏。

達格的作品中，有許多孩童遭到切剖、釘於十字架、絞死與虐殺，卻也有不少畫作中出現另一群人物：生了陰莖的小女孩。實際上，畫中許多孩童不僅是有著陰莖的女孩，也同時慘遭虐殺。我瞭解第二群孩童的寓意——至少，當時的我認為自己瞭解達格想表達的意境——因此，我有了自信，相信自己能以扎實的資訊，幫助人們更深入瞭解亨利・達格鮮為人知、被眾人誤會的生平。

過去為《從 A 到 Z，世界民族的 LGBT 神話傳說選集》（*Gay, Lesbian, Bisexual, and Transgender Myths from the Arapaho to the Zuñi: An Anthology*）（二〇〇二）與《蒙面人：美國二戰前的同性戀詩作》（*Masquerade: Queer Poetry in America to the End of World War II*）（二〇〇四）兩本書進行調查研究時，我發現過去數個世紀以來，男同性戀經常以雌雄同體的角色——尤其是帶有男性生殖器的女體——代表自己。為解釋自己對男性的性慾與愛戀，男同性戀藝術家們提出了自己的論述：儘管他們擁有男性的身軀，靈魂卻屬於女性。一八八〇年代晚期，身為男同性戀的德國性學家卡爾・烏爾利克斯（Karl Ulrichs）＊也將此理論納入性學研究。我想探究的問題是：達格有沒有可能知道這番理論呢？若答案為肯定，我們又能從中得到何種關於達格的結論呢？

接下來十年間，我讀遍所有關於達格幼年與青少年時期所處社會文化的資料，包括約一八八

〇年至一九三〇年代的芝加哥歷史；數十篇關於性向的醫學與法學文獻；數十篇關於芝加哥貧民日常生活的文獻（內容包括工作、休閒活動、移民經驗、酗酒情形與酒癮、遊走於法律邊緣的活動，以及父親──缺席之情形）；一九二〇與一九三〇年代將近一百五十篇關於男同性戀生活的第一人稱紀錄；人口普查資料、出生與死亡證明、結婚喜訊與訃文；關於罪惡、快閃搶劫（jack-rolling）、遊民，以及報童與其他孩童性行為的社會學研究與論文；以及一篇逾一千頁的兒虐調查報告，其中受調查的機構，包括了曾監禁幼時達格的伊利諾弱智兒童精神病院（Illinois Asylum for Feeble-Minded Children）。我甚至委託律師，成功對伊利諾州政府提起訴訟，獲權查閱精神病院關於達格的資料。

本書描述的事件多取自達格自己的著作，尤其是他筆下的小說、自傳與日記（上述資料現收藏於美國民間藝術博物館的亨利‧達格研究中心），不過我必須聲明，出於無奈，我仍須以文學方法設法重現達格生命中的部分特定場景。除達格本人不完整、經過潤飾且經常自相矛盾的紀錄之外，關於達格生平的第一人稱資料非常少，我不得不仰賴歷史紀錄、當代資料以及其他歷史學家與學者的著作，好填補敘事缺口。除了已知的事實之外，我刻意將部分事件的細節戲劇化處

* 卡爾‧烏爾利克斯（Karl Ulrichs, 1825-1895），德國法律工作者，是近代歐洲第一個公開自己的同性戀傾向、著書為同性戀辯護並主張同性戀非罪化的人。他認為同性戀是與生俱來的，並於一八六二年創造了 Uranian 這個字來指稱男同性戀。

理，讓讀者更能置身其中。

達格此人可謂孤僻，他雖透過藝術充分表現了自己的內心，世上卻並不存在無庸置疑的證據，能夠明確解析其畫作與著作背後的創作動機、私生活中特定事件的細節，甚至連他的性向也存在爭議。達格的遺囑執行人（多謝她慷慨地准許我們在本書中重現亨利的畫作）也曾對我透露，她並不清楚達格是否為同性戀。儘管如此，細細檢視過他一生的遺物過後，我這十年研究的資料與文獻拼湊出了達格的肖像，讓我將他看得更清楚，我也儘量在本書中還原他的一生。

我花費十年研究文獻資料，描繪出與前人之主張截然相反的達格。他的身世背景不存在任何證據支持他是戀童癖者、虐待狂或連續殺人魔的論點，卻顯示他過去曾為兒虐受害者。沒有證據顯示他有任何形式的精神疾病，他只有到晚年才患上老年失智症。也許，最重要的是，沒有任何證據顯示他的生命中缺乏友情與愛情。達格幼年經歷了巨大的創傷，他認識的每一個人都背叛了他，因此在建立純友誼或戀情時，他較常人辛苦許多。儘管如此，他一生中仍然存在非常親密的友誼，並且建立了維持將近半個世紀的一段感情。

無論我對《亨利‧達格，被遺棄的天才，及其碎片》有何看法，我在發現達格曾經深愛一個人，並且被回報以深愛那天，感覺這十年的努力都值了。我沒指望自己在研究調查中得到回報，但這就是令我感激萬分的終極獎勵。

前言

一九七三年四月十三日星期五，下午一點五十分，亨利‧J‧達格在芝加哥近北區一間安養院去世。當時，沒有任何人見過他的藝術作品——無論是照顧他的醫師、經營安養院的修女，甚至是當時對他認識最深的房東內森‧勒納（Nathan Lerner），都對他的創作一無所知。沒有人知道達格是小說家，沒有人知道達格為了搭配他的小說文本，繪製了數百幅鮮豔的水彩畫。更關鍵的是，沒有人知道，亨利‧達格將成為二十世紀最重要的畫家之一。

達格死前不久，勒納委託名為大衛‧伯爾格蘭（David Berglund）的房客——與達格同樣居住於維布斯特街八五一號（Webster 851）三樓的鄰居——清空達格居住了四十二年的房間，以便將伯爾格蘭的公寓與亨利的房間合而為一。當時，雅痞正一窩蜂入住這附近，使得此區漸成高檔社區，房價與租金連連攀升，勒納預計在房屋整修後賺取更多租金。

達格的鄰居多將他視為垃圾尋寶者，他房裡塞滿了各式各樣的「破爛東西」。伯爾格蘭清空達格的房間時，丟棄了大堆大堆的報紙與雜誌、數十個必舒胃錠藥罐、數十副刮花或壞掉的眼鏡，以及數不勝數、全部都破爛到無法修補的男鞋。此外，他找到達格撰寫的三份小說原稿（與其他的文稿），以及搭配文字的三百餘幅畫作。命運為達格安排了芝加哥著名藝術家勒納為房東，勒納對圖畫起了興趣，立即暫緩整修行動。事實上，後來達格在海德公園藝術中心（Hyde Park Art Center）的第一場畫展能辦成，就是多虧了勒納。

打從一開始，達格的畫作便引起種種疑問，然而人們好奇的全然不是藝術本身，而是達格不為人知的創作動機。包括普立茲獎得主霍蘭德・柯特（Holland Cotter）、《時代》雜誌（Time）記者羅伯特・休斯（Robert Hughes）與《美國藝術》雜誌（Art in America）主編理查德・范涅（Richard Vine）在內，許多評論者都在達格的畫作中看見了虐待狂、戀童癖者與連續殺人魔的影子。其他一些不願自己下結論的人，紛紛引用約翰・麥葛瑞格（John MacGregor）的研究──研究達格藝術的首部著作──對達格所提出的同樣指控。不幸的是，這具具影響力的作家等人沒有實際進行研究或驗證，便道出一句句指控，或者重複他人的說辭。他們聲稱畫作本身就是最好的證明，卻沒有任何人說明畫作如何可能成為證據。驚人的是，沒有任何人在達格的畫作或著作中尋找解釋，也沒有人探討美國文化史，試圖在達格創造虛構角色的年代，尋求關於該角色與人物的解釋。藝術評論界多以自身對作品本身的情緒反應，或對達格生平的粗略認知，作為一切指控

的根據。隨著網路蓬勃發展，並成為日常生活的關鍵存在，眾多指控化為真理與信條，眾人心目中的達格，與我在調查研究中尋獲的達格，簡直有天壤之別。

許多人在評論達格的藝術時，將其畫作視為滿足虐殺孩童之變態妄想的管道。我認為，這很可能是達格對發生在他身上與其他孩童身上之事的告解。同樣地，達格幼年被關入精神病院，被評論者用於抨擊他與醜化他的心理。事實上，十二歲的達格之所以被關入精神病院，是因為他自慰的行為被父親發現，而在當時，自慰被視為瘋癲與同性戀的症狀。基於此單一原因，他父親為自己的青少年兒子貼上弱智的標籤、送入精神病院，也使後人誤以為達格心理不正常。

過去的作家與評論家不僅對達格的心理狀態做出各式各樣的指控，更杜撰了斷章取義、多半不實的生平故事。根據多數人的說法，達格年幼時，母親在產下妹妹時去世，達格與父親度過極為貧困潦倒的數年後，他開始頻繁進出各所精神病院，最後一間是位於伊利諾州林肯市──當時為芝加哥南方一座小鎮──的收容所。在達格被囚於收容所期間，父親去世，而達格最終逃離病院，步行近兩百英里回到了芝城。在其教母的幫助下，他開始在芝加哥近北區的聖約瑟夫醫院（St. Joseph's Hospital）擔任工友，餘生未曾再換過工作。他在這份卑微的職位上待了五十五年，從成年之後就再也沒有脫離貧窮線下的生活。

目前為止，這個版本的敘述幾乎全然正確。

眾所周知的故事又接續了下去：達格過著隱士般的生活，沒有任何親友，也從未與他周遭的文化環境互動。認識他的寥寥數人不信任他，甚至畏懼他，居住在同棟公寓、同個社區的鄰居將他視為怪人，達格在路上遇見鄰居時連看都不正眼看他們一眼，遑論出聲打招呼。他對彌撒與懺悔異常執著，甚至每日前往距住所幾條街區之遙的聖文生教堂（St. Vincent's Church）懺悔，一日數次。信仰並非他唯一的執念，他還創造出大量以裸體女童為主題的圖畫，而奇怪的是，許多女童被他添上了陰莖，而且許多女童還被身穿軍服與頭戴學士帽的成人所虐殺。

根據這些評論者的描述，在極端孤獨、充滿變態慾望的漫長生涯中，達格想必偶爾滿足了自己扭曲的慾望。最後，達格的身體健康漸漸走下坡，無法再遊蕩於芝加哥近北區的大街小巷，無法再將各種稀奇古怪的垃圾撿回他的小套房。他搬入一間老人院，數月後便悄悄離世。

這版本的故事細節乍看真實，然而我挖掘到的事實比故事複雜得多，描繪出一個靈魂傷痕累累的人，竭力與童年創傷和社會邊緣殘酷的生活奮鬥。批判者除了過度簡化達格的一生之外，也無視了他對藝術堅毅不搖的奉獻、他狂野的創意，以及他生命中最具代表性的一段感情：他與名為威廉‧施洛德（William Schloeder）的男人維繫了四十八年的感情。

《亨利‧達格，被遺棄的天才，及其碎片》的根據並非傳聞或評論人對藝術品的主觀見解，而是美國民間藝術博物館和「直覺與非主流 Intuit」畫廊中關於達格的檔案收藏，以及大量的公開與私人文件。我希望能透過這本書，解開從一九七七年第一場達格畫展至今，一直圍繞達格與

他的藝術品的謎團。最重要的可能在於，為看清達格的一生，本書深究了當初致使他被關入兒童精神病院的診斷，探討達格瘋狂與否的議題。此外，我也在書中揭示畫中遭虐殺的兒童所具的涵意，尤其是「生了陰莖的小女孩」之象徵意義。解謎過程中，我在本書提出新的主張：眾人加諸達格的毀謗描述——虐待狂、連續殺人犯童戀童癖者——與真正的達格毫無關聯。

達格的小說與畫作，處理的是他童年在社區（現今的鄰西城〔Near West Side〕）與被父親關入多所精神病院時，所遭受的虐待。那並非扭曲的狂想，而是事實與過去的告解。直到近年，心理諮商才不再是富人獨享的治療，因此達格從未獲得任何幫助，沒有任何人引導他走出傷痛。關於創傷的寫作與畫作成了他唯一的發洩管道，他試圖透過藝術緩解內心的罪惡感，並設法治癒性虐待造成的創傷。某方面而言，他的每一部小說與每一幅畫，都是傾訴童年經驗的一種形式——本質上，這也是唯一一串聯達格藝術品的主題。

然而，達格寫得再多、畫得再多，還是一直找不到他渴望的情緒救贖，罪惡感與傷痛因種種病痛而惡化，威廉·施洛德之死又對他的生命造成負面衝擊。飽受過往回憶的凌虐、失去了摯友的達格，最終將自己封印在心中，成為鄰居口中那個老愛在芝加哥近北區閒蕩、到處挖垃圾桶的怪老頭。儘管如此，他的畫作仍在國際藝術界獲得認可，如今，他位居二十世紀最重要、最受誤解的藝術家之列，不再是歷史中的無名者。

第一部

一個男孩的生命

第一章　被世人遺棄的男孩

被遺棄的亨利

　　一九〇四年十一月十六日星期三，六十四歲的老亨利・達格（Henry Darger Sr.）──一名十二歲男孩的父親──與在當地行醫的奧托・施密特（Otto Schmidt），在聖奧古斯丁老人之家（St. Augustine's Home for the Aged）的大廳裡，一同彎腰檢視一份申請書，試著在午後昏暗的斜陽餘暉下閱讀紙上文字。戶外天氣太冷，沒辦法開窗讓新鮮空氣流入室內，飄在空氣中的止血藥味，使達格感到鼻眼微刺，而施密特醫師早習慣了老人之家的氣息，對藥味毫無反應。一些住院者坐在停於等候室與走廊的輪椅上，其他住院者則被關在房裡，有些人甚至被綁在床上。這些，施密

特醫師也早就習以為常。

達格飽受健康問題、腿疾與酒癮的困擾，因此住進了這間老人院。老人院位於芝加哥近北區富勒頓街（Fullerton）與雪菲德街（Sheffield）路口，林肯公園（Lincoln Park）社區之內，是一棟五層樓高的長形紅磚建築，前門出去便是雪菲德街，往東走一個街區就是富勒頓高架車站。為了讓身無分文的達格入住老人院，他的兩個弟弟勉強湊出了入院費，但沒人關心在那之後的費用。經營老人之家的女修會——安貧小姊妹會（Little Sisters of the Poor）——必然會讓他待到情勢有所轉變或一直到死，而情勢並沒有要轉變的意思。

在施密特醫師幫助他填寫的申請書上，達格承認自己是「受人恩惠過活」，無力照顧自己或兒子。如果貧困的處境與身體狀況還不夠丟人，他兒子的行為就更令他蒙羞——他不得不承認，那孩子完全不受控，再這樣下去只有下地獄一途。同樣命名為亨利的兒子在過去數年來惹上不少麻煩，令父親羞愧不已。

老頭與醫師認真談話，施密特醫師雖壓低了音量，語音卻充滿權威。他提醒達格，相關的醫學文獻他都讀過了，孩子那副怪模怪樣不是達格的錯，達格能做的都做了，現在要幫助小亨利，只剩下最後一種辦法。施密特醫師希望達格百分之百相信，他的抉擇長期下來對兒子有益處。他兒子的毛病無藥可醫，病情只會持續惡化，直到孩子陷入被人們視為人間地獄的瘋癲狀態。過去數週，醫師已多次替小亨利做檢查，他是醫師，自然比達格瞭解醫學上的問題。在他看來，現在

想改變那孩子的行為，已經太遲了。

醫師輕易取得了達格的信任。達格身為德國移民，與芝加哥為數眾多的德國移民與德裔美國人同樣聽過施密特醫師的美名，施密特不僅是芝城最可靠的醫師，還參與了各種慈善活動，包括「任職伊利諾州與芝加哥歷史學會會長」，以及「大力支持德裔美國人同胞的文化與紀念性活動」。他免費為達格提供了諮商服務，更使得老頭對他深信不疑。達格是裁縫師，教育程度不高，要不信任施密特也難。

在施密特醫師的幫助下，達格理解了兒子身上至少一個毛病的根源。申請書要求主治醫師診斷病人——男孩——瘋癲的緣由，施密特醫師在空格處清楚寫下「自虐」兩個字。現年十二歲的小亨利至少從六歲就開始自慰，甚至在公共場所自慰時被逮，在父親與醫師眼中，男孩不但道德缺失，還是最糟糕的罪犯與變態。男人應當自我克制，特別是控制自己最卑鄙的慾望，但一個男人（或男孩）縱慾時，便等同拋棄了自己的男子氣概、使自己女性化——在父親與醫師看來，這就是瘋癲的症狀。整體社會都對這樣的診斷再同意不過。

道出兒子齷齪的祕密令達格羞愧不已，但能夠與博覽青少年醫學文獻、不將孩子變態行為怪到他頭上的醫師談論此事，還是讓他大大鬆了口氣。達格的兩個弟弟——奧古斯丁（Augustine）與查爾斯（Charles）——就一直無法體諒他，也完全不支持他。

施密特醫師深諳科學之道，他能理解達格的焦慮，也溫言平復了老頭的心情，讓達格不再害

怕自己會因兒子的惡習而遭受指責或譏嘲。施密特甚至低聲告訴他，即使在芝加哥最有聲望的家族裡，人們也逃不過這種醜陋的罪惡——這是現代都市生活的通病，同樣的醜惡怪物也會出現在阿斯托街（Astor Street）與草原大道（Prairie Avenue）的望族。老頭唯一的安慰，便是自己並非將兒子導向罪惡的禍端，兒子一定是從鄰近的年長男孩或男人那裡學會了自慰。他再三對施密特醫師強調，自慰是兒子在街坊鄰里學來的種種罪惡之一，絕不是從他或他的家庭遺傳而來。於是，伊利諾弱智兒童精神病院入院申請書問起病人瘋癲的病史時，施密特醫師盡職地寫下「後天養成」。對父親來說，重點在於兒子的疾病並非父親所致，那當然就不該將罪責推給父親。

施密特向達格保證，精神病院的工作人員非常有經驗，照顧過像小亨利一樣的孩子——像他這樣的孩子非常、非常多。醫師拍了拍老頭的手臂。「我知道你很痛苦，」他告訴達格。「但你別懷疑，這是正確的選擇。」醫師貼心地依照老頭提供的資訊填完申請書，不過他誤將小亨利的姓氏寫成了「道格」（Dodger）。老達格也不慎提供了錯誤的資料，混淆了小亨利與弟弟亞瑟（Arthur）的出生年份，把一八九二年寫成一八九三年，因此申請書上的小亨利比實際上小一歲。面對他惡劣的健康、貧困的處境，甚至是兒子的胡鬧，老達格只想盡快解決問題，沒注意到申請書上的錯誤便草草簽了名，將兒子送入「兒童瘋人院」。這孩子被關入七年來第三間精神病院的理由，父親與醫師都不忍告訴他。那天下午，他們只能狠下心來，讓孩子走上坎坷命途。

罪惡

亨利・約瑟夫・達格誕生於一八九二年四月十二日，那年他父親五十二歲。七十六年後，內心必定也曾苦苦糾結、奮力否認傷痛的亨利，將父親描述為「和善又好相處的男人」，語氣不帶任何諷刺或恨意。他的父親在一八七四年從德國梅爾多夫鎮（Meldorf）移民至美國，和早他幾年前來美國的兩個弟弟——奧古斯丁與查爾斯——同樣選擇在芝加哥定居。三兄弟都有妻室，也都是自己經營事業的裁縫師。當時，同一個家庭的移民會儘量住在同一間屋子裡，節省金錢的同時也維繫家庭關係，達格三兄弟亦不例外，三對夫妻在數年內搬入波特蘭街（Portland）二七〇七號，一間足以容納所有人的房屋。波特蘭街二七〇七號距芝加哥的牲畜飼養場不遠，夏季開窗時，一陣陣風遂捎來了動物的臭味。

亨利的父母是如何認識、何時認識？歷史上沒有相關資料，我們只知道亨利的母親至少是在一八九〇年初前從威斯康辛州貝爾森特村（Bell Center）搬至芝加哥，不久後才認識老亨利的。蘿莎（Rosa）與老亨利在一八九〇年八月十八日成婚，婚後遷入二十四街三五〇號的一間公寓。約一年半過後，小亨利誕生了，他是母親的第三個孩子，父親的第一個孩子。

奇怪的是，亨利有兩份出生證明，我們一般將核發日期為一八九二年五月六日的那份視為原版。這第一份出生證明記載的生日是一八九二年四月十二日，也是亨利之後用了一輩子的生

日。文件上，蘿莎的婚前姓氏是「富爾曼」（Fullman），亨利的出生地點是自己家中（當時在家生產十分常見），父親的職業為「裁縫」。而在一八九四年五月三十一日核發的出生證明上，亨利的生日被改為一八九四年五月二十八日，比實際年齡小了兩歲，出生地點也改為庫克郡醫院（Cook County Infirmary）。該醫院又稱庫克郡救濟院（Cook County Almshouse）或庫克郡救濟農場（Cook County Poor Farm），是芝加哥的貧民走投無路時最後的選擇，「宗旨是為芝加哥地區極端貧困之民眾提供長期照護。」更古怪的是，亨利父親的職業那欄寫著「未知」。

從第二份出生證明的資訊看來，老亨利也許短暫地拋棄了妻子，在這種情況下自然無人知道他如何討生活。這也能解釋亨利的年紀為何少了兩歲：蘿莎也許想申請社會救助，但救助計畫的對象僅限於孩子小於特定年齡的家庭。那麼，蘿莎有可能說服住院醫師約瑟夫・J・克羅伍（Joseph J. Crowe）替她偽造出生證明嗎？她顯然成功了。至於老亨利，即使他曾與妻子分居，兩人也很快便復合。

老亨利的酗酒問題導致他無法扶養妻兒，這也可能是他短暫與蘿莎分居的原因。老亨利的兩個弟弟都積極發展事業，在芝加哥市工商名錄刊登廣告，而老亨利卻沒有經營事業，生計變得岌岌可危。由於收入太不穩定，他不得不縮減房租開支，與妻兒搬出雖屬下層社會但仍然體面的社區，遷入充滿絕望的「西麥迪遜街」（West Madison Street）區域。在這裡，每一個街角、每一間酒館、每一間低俗劇場、每一扇緊閉的門扉之後，都滿溢著絕望。

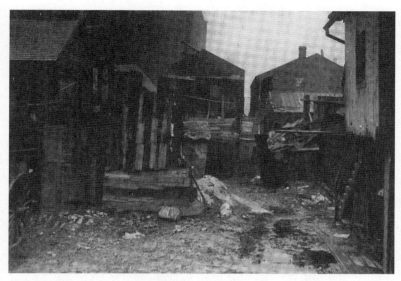

亨利父子從前居住於位在西亞當斯街（West Adams）一六五號「主屋」後方的房屋，類似照片中位於麥迪遜街罪惡區的房屋。
（伊利諾大學芝加哥分校圖書館特殊館藏提供）

達格一家搬入距離豪斯泰德街（Halsted）與麥迪遜街路口——西麥迪遜街的入口——一個半街區外的一間馬車房公寓。西麥迪遜街區域的名字取自該區的主幹道，它是芝加哥最惡名昭彰的罪惡區域，全城都知道那是充滿性慾、暴力與種種放蕩行為的貧民遊樂園，同時也是許多貧困家庭的家園，這些家庭多飽受酗酒、藥癮、賭博、父母缺席（通常是父親）與結核病等疾病摧殘。街上隨處可見無家可歸的男人與男孩，一個個漫無目的地遊蕩，妓女與男妓成天在街角與大馬路旁展示身體，而其他社區的富裕男女則於夜間前來尋歡作樂。包括達格一家在內，該區沒有任何一個

家庭倖免於當時所謂的各種「社會病態」（social pathologies）。

芝加哥市政府公然承認該區的卑鄙與惡劣，並正式將「豪斯泰德街到霍因大道（Hoyne Avenue）」之間的區域定義為西麥德遜街地區，還另外補充說道，大街兩旁的妓院向西延伸了「整整一點五英里」。早期，芝加哥一名社會學者將此罪惡區與同樣粗鄙禁忌的姊妹區（北克拉克街〔North Clark Street〕的利雅托劇院〔Rialto〕與近北區的碼頭紅燈區〔Levee〕）描述為滿溢「廉價滑稽劇碼、簡易博物館、靶場與女理髮師」的場所。

「罪惡」是囊括各種公開與私人活動的詞語，包括跳舞、飲酒、賭博，也特指非法性行為，就連未付諸行動的慾望也被視為罪惡。罪惡當然包含性交易，卻也包括觀賞低俗劇場的演出（演出通常包括脫衣舞、黃色笑話脫口秀，以及飽含情色意味的短劇）、參與或觀看「性愛馬戲團」（sex circus，生活在現代的我們會將之稱為「性愛live秀」）、參與「計程舞蹈」（taxi dancing，男人花錢請女人與其共舞，以歌曲數計價，舞蹈動作通常極其淫穢），以及任何形式的同性戀性行為——無論是在門窗緊閉的家中，或在巷弄裡堆放的條板箱後，只要是同性戀性行為，都算是罪惡。在一九〇〇年代初期，沒有任何法律禁止孩童進出西麥迪遜街的酒館、低俗劇場或妓院，因此包括亨利在內的孩童都彷彿野放在罪惡之區。

悲劇

達格一家住進西亞當斯街一六五號大「主屋」後方一間小小的兩房馬車房公寓。「馬車房」說得委婉，實際上就是稍微整修過、勉強能住人的馬房，陰暗、廉價的小公寓緊貼著小巷。除了仲夏的大晴天之外，馬車房所在的後院幾乎照不到陽光，光線全被大上許多的主屋給遮擋住了。曾為馬房的屋子裡，地板與牆壁仍帶有馬匹與馬糞的臭味，且房屋未經隔熱處理，所以達格一家在夏季只能脫得只剩內衣褲，汗流浹背地入眠，冬季則穿著外出的衣物，顫抖著入睡。

剛開始，亨利的生活幾乎無異於十九世紀末、二十世紀初的其他孩童，幼時喝母親的母乳（「由母親哺乳五個月」），和其他數千名孩童染上同樣的疾病（「傷寒、麻疹與流行性腮腺炎」），也同樣會在不聽話時遭到「抽打」。蘿莎與老亨利都沒有省下用體罰管教孩子的功夫。

後來，達格一家遭遇了數椿悲劇。

亨利當時年紀太小，應該不記得了，不過他有個在一八九三年五月二十三日出生的弟弟亞瑟，年紀只比他小一歲多。弟弟出生前，亨利與父母暫時搬回波特蘭街二○七號，與兩位叔叔的家庭同住，以便讓蘿莎的兩個姻姆（奧古斯丁的妻子瑪格麗特〔Margaret〕與查爾斯的妻子愛倫〔Ellen〕）與姪女（查爾斯與愛倫的女兒，安妮〔Annie〕）助產，還有幫忙照顧亨利。亞瑟出生後，達格一家又搬回馬車房，然而亞瑟只活了短短五個月。接著，三年後──亨利的四歲生日

前十一天——蘿莎在產下她與老亨利的第三個孩子時染上了當時所謂的「產褥熱」，因分娩過程中環境不衛生而受到細菌感染，不幸身亡。

年僅四歲的亨利想必聽見了她的尖叫聲，看見了她痛苦的掙扎，聞到了她散發的惡臭，被父親的哀痛，以及無助地看著她死去的叔母與堂姊的焦慮所淹沒。蘿莎之死對亨利造成了重創，以致他幾乎無法提及自己的母親。亨利曾經坦承：「我不記得母親死去那一天。」將她的死簡短地一筆帶過，卻絲毫未提及自身對事件的感受。從童年的最初，亨利便學會盡可能無視自己的感覺，以否認做為策略，應付人生中的悲劇與其他問題。終其一生，他將會一而再、再而三地仰賴這種方法，直到離世那天。

蘿莎產下的嬰兒，是個女孩。

此時的老亨利已然五十六歲，健康狀況開始一日不如一日，除了照顧稚子之外，又突然得獨自一人負起照料女嬰的責任。他哀痛逾恆，酒精則使情況雪上加霜，他完全被壓垮了，只能選擇他所知的唯一辦法，也是最輕鬆的辦法：讓別人收養女兒。

就妹妹誕生一事，亨利寫得與母親之死同樣簡短。「我失去了妹妹，她被送給人收養。」他回顧當年，又補充道：「我不認識她，沒見過她，連她的名字都不知道。」他埋藏了自己對母親之死的感受，也隻字不提妹妹被送走所引起的情緒。亨利短短的兩句話，是那個女嬰存在的唯一紀錄。沒有人為她填寫出生證明，沒有任何收養她的文件，若沒有亨利簡略的回顧，我們甚至永

遠不會得知她的存在。兩句話過後，亨利的妹妹便徹底消失在歷史中。

老亨利在不到三年內失去三個至親、成為鰥夫，他不再抵抗，直接向悲傷與養家失敗的挫折感投降。本來就經常酗酒的他乾脆將節制拋到九霄雲外，陷入自憐與酒精的深淵，也將家中僅剩的至親——他唯一的兒子——一併拖了下去。

非常危險的孩子

亨利四歲時，生活品質急轉直下，而美國大眾也遇上了生活困境。蘿莎去世那年，全國陷入建國以來最嚴重的經濟恐慌，毫無防備的美國根本無力幫助因經濟災難而失業，甚至流離失所的數千名公民，也無法救助本就只能勉強餬口的低收入家庭。為了增加家中收入，小至六歲的孩童不得不出門賺錢，從事不安全、沒尊嚴、工時長或在夜間進行的工作（賣報紙、替地方企業擔任信差，甚至是替人擦鞋）。一些男人無法面對養家失敗的挫折，從此消失無蹤，或者投入酒精的懷抱，以酗酒壓抑心中的憤怒與恐懼。而不得不獨力支撐家庭的女人，則無奈地投入任何能賺錢的工作，其中自然包括色情行業。

當地出生的芝加哥人在經濟層面已經夠困苦了，還有從歐洲各國前來芝加哥的移民潮，以及美國南部北上的大量非裔美國人。上述兩個群體都有相同目標，那就是改善自己與孩子的生活，

結果卻是超過一百萬人擠入芝加哥內都市，貧民區迅速發展成廉價公寓組成的都會。常有十多人——可能是多個家庭——一同擠在小小的公寓裡，街道巷弄滿地垃圾與馬糞（馬匹仍是主要的交通方式，因為在當時，汽車依然是罕見的奢侈品），芝加哥完全無法控制霍亂與傷寒等疾病，環境不衛生到了極點。

與此同時，有幸保有工作的人們似乎經常罷工，爭取足夠養家糊口的薪資、少於十至十二小時的工時，以及工作場所的安全防護措施。各產業頻頻傳出器械無安全防護導致的悲劇：一名機工的手臂被捲入迅速轉動的輸送帶，硬生生扯出肩關節，然後他從五十呎處摔到地面。同事們被他痛苦的尖叫聲嚇得魂不附體，倉皇逃離工廠。一名在棺材製造廠工作的少年被捲入每分鐘三百轉的轉軸，不僅身首異處，連四肢也被扯斷。類似的故事多達數千則。

難怪街上幾乎天天可見工會組織者與警方的鬥毆或全面暴動，黑人與白人也為了爭搶寥寥無幾的工作機會而大打出手。

儘管童年生長在如此狂亂、貧困的環境，亨利對自己與父親共處的時光卻只有正面評價。他曾提到，父親「不但是裁縫師，還是技藝高超的廚師」。他也承認道：「我們的食物不算少，我最愛吃的是鬆餅。」父子倆的飲食雖能帶給他們飽足感，營養價值卻非常低。亨利童年的聖誕節也同樣樸實無華，他「幾乎每年

部分的皮膚都被硬生生撕下。一名在製磚工廠上班的員工被捲入輸送帶，全身大

的回憶除了觸動人心之外，也一如他筆下其他的記述般簡短。他曾提到，父親「不但是裁縫師，

的禮物都是圖畫書或故事書」，「晚餐也都是吃雞肉。」那段時期，亨利的父親瘸了腿，狀況年年惡化，到了一八九九年，亨利甚至必須肩負家中很大一部分的家事，替父親「買食物、咖啡、牛奶和其他東西，還有出門跑腿」。那時候他才七歲。

在亨利的回憶中，他也對親戚讚譽有加，在這方面他說得不多，但也不吝稱讚他們「很好相處」。五個堂兄堂姊中，亨利只記得比自己年長二十一歲的哈利（Harry），卻不記得哈利是查爾斯的兒子。由於其他堂兄堂姊都比自己年長太多，亨利應該甚少與他們見面，即使有，當時仍然年幼的他或許也不記得。

亨利倒是記得自己童年許多其他的事物，將這些寫入自傳──《我生命的歷史》（The History of My Life）。該書分為兩部分，僅兩百零六頁的第一部分講述亨利的一生，但不知為何，事件並不是如一般的自傳，依事件順序講述歷史──可能是他不願意，也可能是做不到。亨利往往會飄離一個主題，突兀地轉向另一個主題（那之後又數度轉移話題），最後在好幾個段落或好幾頁過後回歸原點……這還是他有回歸原點的情況下。他的意識流寫作風格有些難懂，他生命中的哪些時期究竟發生了什麼事件，也許較難掌握，不過整體而言敘述相當清晰。

只剩下亨利與父親兩人的兩房公寓是在馬車房頂樓，也就是二樓。它歪斜地靠在門羅街（Monroe Street）與亞當斯街（Adams Street）之間名叫大理石巷（Marble Place）的小巷南側，建築外側搖搖晃晃的木製階梯從馬車房南牆通往他們家的正門。開門入內，是一間「有大爐灶的廚

房，後面是臥房」。爐灶的燃料是亨利在街上、巷弄、廢墟或工地撿回家的木塊與碎木材。臥房同時也是亨利所謂的「生活空間」，亦即客廳。房裡有朝北的窗戶，亨利會花上好幾個鐘頭盯著窗外作白日夢，「看外面下雪，特別是下大暴風雪的時候」，或是「很有興趣地看外面下雨，不論雨下得多長或多短」。在無聊或感覺自己遭受威脅時，亨利經常遁入自己想像的世界。

在亨利的記憶中，小公寓只有一件裝飾品：祖父的錫版相片。亨利出世時，住在德國的祖父母已經去世了，但他仍記得「祖父的長相。如果祖父還在，我應該會非常怕他，尤其因為他馬蹄鐵形狀的八字鬍，讓他看起來好像比實際上嚴肅又凶猛」。他也未曾見過母親的雙親。亨利與許多窮苦人家一樣，和父親共睡一張床。小巷對面有一間馬房，馬鳴與馬車喀喀聲終日不絕於耳。

亨利五歲時，開始就讀聖派崔克小學（St. Patrick's Elementary School），那是一間低矮的建築，離馬車房公寓不到一個街區的距離，由聖派崔克教堂（St. Patrick's Church）的神職人員進行管理。一開始，亨利讀的是學校的「女子學院」，所有女孩還有男孩會在同一所學院讀到三級，升上四年級時，男孩子才會進入聖派崔克男子學院（St. Patrick's Academy for Boys）。男子與女子學院的校舍都是四層樓高的紅磚建築，女子學院位於西亞當斯街一四五號至一四七號，在教堂西側，男子學院則在教堂北側的德斯普蘭斯街（Desplaines）一三五號。教堂就位在兩者之間，亞當斯街與德斯普蘭斯街相會的轉角。亨利還未入學便在父親的教導下學會識字，因此校方准許他跳過二年級。

打從一開始，亨利在學校就適應不良。他非常討厭擔任教師的修女，甚至逃學一整週，只因他認為老師太「嚴格，還有整齊」（在此，「整齊」應是「呆板」的意思）。他因一些小事被老師罰寫，同一句話也許會抄寫超過兩百次，不過閱讀、寫作與數學或違反教室規定，並不是亨利唯一的問題，甚至算不上他在學校主要的問題。體格本就較同齡學生嬌小的他，由於提前一年進入男子學院，無論是身體或情緒發展都落後同學一年，高大的男同學因此對他為所欲為，任意欺負他。

有一回，一名同學「用手掌打我的鼻子」，而作為報復，亨利聲稱自己讓對方「進醫院住了很久」。另一名「高大很多」的惡霸時常嘲笑他，於是亨利用「半塊磚頭」砸惡霸的膝蓋，「差點把它砸斷。」亨利甚至驚人地聲稱，小時候有人試圖讓他丟臉，而亨利的報復不僅使對方「在醫院裡住了一年」，亨利還「沒有被處罰」。這樣的狂言很可能是他的自我保護機制，由於幼時脆弱無助的自己一再被傷害，他不得不用幻想出的過去取代現實，而在亨利的想像中，他沒有受傷，而是一次次大獲全勝。如此一來，他才多少能減緩一而再、再而三被各種人欺侮的傷痛。

身為受霸凌對象的亨利，也轉而欺凌比自己更小、更無助的孩童。亨利「痛恨小嬰孩，那種年紀大一點、可以站起來或走路的小孩」。他經常在馬車房附近「一間建築的三樓門廊」玩耍，一些大多年紀較小的孩子也會在那裡玩，一天他出於「惡意」對小小孩「壞壞」，「把一個兩歲小孩推倒，害他哭了。」亨利沒有被人逮到，幼童也沒有打小報告，不過傷害無助孩童的羞愧與

罪惡感糾纏了他一生。在同一段時期，他「朝一個名字叫法蘭西絲‧吉洛伍（Francis Gillow）的小女孩眼睛扔灰燼」，這回他被逮個正著，父親不得不支付女孩的醫藥費。為了教訓兒子（也因為達格家金錢短缺），父親本打算用來買聖誕禮物給亨利的錢，被拿去賠償法蘭西絲的醫藥費。

連亨利都承認，自己有時是「非常危險的孩子」。

在他難得的自我分析中，亨利表示自己對其他孩童進行肢體霸凌，是因為自己從未有過弟弟或妹妹，卻沒有解釋弟妹的缺失與暴力之間的關聯。這充其量是他用以掩飾真實原因的辯詞，而事實上，他是和其他被霸凌或虐待的孩子一樣，轉而將怒意發洩在較自己弱小的人身上。

亨利聲稱自己兒時突然轉變了心境，同情心改變了他的一生。亨利對幼童的態度陡然發生一百八十度的轉變，他不再傷害小孩子，只想「愛他們」，原因連他自己也不明白。他回想道：孩子對他而言變得「更重要」，「比全世界還要重要。」當時也還是孩子的亨利似乎隱隱發覺，自己被大孩子欺負，不代表他有權欺負更小的孩子。他領悟到的這番道理，將成為接下來多年的人生準則。

因憤怒而生的暴力使亨利難以管教，令身邊大人頭痛不已。除了父親之外，他「不服從任何人的責罵或管教」，一回，其中一位修女老師因亨利「在課堂上作怪」而懲罰他，亨利的報復是用隨身攜帶的小刀「劃傷她的臉和手臂」。亨利的父親先前替吉洛伍家女兒支付醫療費用，現在又得賠償修女，而亨利則被學校勒令退學。關於此事，他只下了一句評論：倘若有任何人懲罰他

即使那是他罪有應得──他也不會吝於報復。亨利說的可不是空話。

亨利的母親去世後，父親極少關心他，亨利的自傳中，只有兩段父子溫馨共處的回憶。一次，父親花了數小時教亨利閱讀，將報紙當課本用。另一次，亨利與父親走至距離馬車房數個街區之外，去看一場大火：

一日夏末的午後，父親帶我去華盛頓街（Washington Street）轉角、豪斯泰德街附近，看一場大的。

我們站在南邊，隔著華盛頓街看它。

他說那是瀝青工廠。

回顧瀝青工廠大火時，亨利總是坦承：「我很害怕著火的建築物，怕牆壁或其他建物殘骸垮下來。」他也經常以這句話總結：「我那天沒有再接近大火，因為我非常害怕。」他和父親只看了一小段時間便離開了。那次，火勢猛烈到「燒了一整夜」，亨利從馬車房公寓就能看到火光映得「天空一直亮著」，直到隔日早晨。

在那個年代，火災相當常見，芝加哥更因頻繁的祝融之災聞名。每週，芝加哥各區的住宅區都會發生規模較小但同樣損失慘重的火警，通常是因為有人沒顧好烹飪與取暖用的柴火爐。亨利

曾在馬車房公寓裡將「一堆報紙放在牆邊的火爐旁」，「把它點燃」，結果被父親及時逮到，父親滅火後「好好打了」他一記耳光。數日後，父親又抓到準備再次點火的亨利，亨利又被父親摑了一掌。除了打兒子之外，老亨利為了讓他瞭解火焰的危險，特意帶他去見識大火毀滅一切的潛力。不知究竟是哪一種教育方式起了效用，總之亨利寫道：「每年七月四日國慶日，我放各種鞭炮都不會受傷或燙傷，因為我每次都小心得要命。」他承認自己幼時「瘋狂愛玩火」，但也匆匆補充道，他一向小心謹慎，從不「燙傷、燒傷或灼傷」。儘管父親給了他諄諄教誨，亨利還學到一個教訓：火焰與他先前用以割傷老師的小刀相同，也能成為武器。

亨利八歲生日前的夏季，賣蔬果的鄰居指控亨利偷拿他堆在院子裡的木板箱。亨利一怒之下，悄悄溜進鄰居的院子，將幾口木箱移到離大部分箱子較遠處，放火燒了它們。完事後，他回家與父親一同坐在馬車房的臺階上，享受涼爽的傍晚。忽然間，他們「兩人都注意到亮光」，光源就是蔬果販的家。亨利裝作不知情，獨自前去一探究竟，發現「包括屋子側面和棚屋，都化成了縱聲高歌的巨大火柱」。他主張自己「點燃」的「那幾個箱子」並非大火的根源，但較大堆「熊熊燃燒的木箱轟一聲倒下」，到處彈飛、遮蓋。他之前「做小火堆」的位置時，亨利仍鬆了口氣。他縱火的證據就此消失無蹤。蔬果販運氣不錯，火焰只將房屋外牆燒焦，內部並無大礙。亨利運氣也不錯，沒有被任何人問責。

亨利究竟是何來的膽子，竟敢犯下縱火重罪？這令人難以理解。他能夠制定並執行犯罪計

畫，表示孩子的性格與家中、外界環境都有些問題。這也體現出亨利因肢體虐待——也可能是性虐待——而生的憤怒，若被逼到承受不住怒火，就只能以暴力發洩情緒。亨利再怎麼努力粉飾童年的負面經歷，也無法抹消它們造成的強烈衝擊，而負面事件對男孩的影響就如強酸，侵蝕了他的童年回憶。

亨利與鄰近許多孩童和成人發生過摩擦，但鄰居安德森（Anderson）一家卻看見了真正的亨利，看見了這個亟需幫助、孤獨而痛苦的小男孩。安德森太太和「兒子還有長女」住在「一間三層樓高的舊木屋」裡，「兒子名叫約翰（John），女兒名叫海倫（Helen）。」全家人都十分喜歡亨利，亨利的父親不在家時，海倫偶爾會去探望亨利，確保他的手有洗乾淨。約翰有時會背著亨利的父親，帶亨利去「救世軍主日學（Salvation Army Sunday School）」，這是亨利小時候瞞著父親的諸多祕密之一。寡婦安德森太太必須獨力扶養兒女，但老亨利不在家時，她仍會大方地邀亨利去他們家一塊用餐。我們不曉得亨利的父親是否知情，但考慮到達格家貧困的處境，他應該沒有付保母費給安德森太太。安德森太太照顧亨利、填飽他的肚子並多少關心他，多半是出於純粹的善心。

亨利認為父親經常外出，是因為他「除了星期日和節日，每天都非常忙碌」，然而這聽來又是亨利逃避傷痛的說辭，或更有可能是父親隱瞞自己光顧酒館之實而捏造的謊言。父親若當真如此忙於工作，達格父子的生活就不會這般清苦了。父親頻繁外出不僅導致父子關係崩解，還使亨

利身處險境，年僅六到八歲的亨利成了成人的獵物。

在當時的西麥迪遜街，兒童加害者相當常見，而社會學家內爾斯・安德森（Nels Anderson）

於一九〇〇年代早期採訪的數十名遊民之一——「矮子」（Shorty）——就是其中一員。矮子在西麥迪遜街居住多年，他與該區其他住民同樣穿著邋遢，手頭有點小錢時睡在最便宜的廉價旅社，平時則隨意在罪惡區數間免費的收容所中倒頭就睡。頂著啤酒肚、頭頂幾乎全禿、頸上塵土與汗污幾乎形成項鍊的矮子，對那些受到輕鬆賺錢與刺激冒險所吸引的年輕男孩特別感興趣。安德森不必多問，矮子便承認，「只要麥迪遜街有『小阿飛』（punk）」，他就不愁性慾無從發洩。

他又緊接著表示：「只要是乾淨的男孩子，我都行。」

「小阿飛」又稱「羔羊」（lamb）或「小羊」（kid），在遊民黑話中，意指為錢、為獲得保護或為了快感，和年長男人（人稱「野狼」（wolf））發生性關係的男孩。安德森對矮子表示，他不認為西麥德遜街有多少男人和其他男性發生性關係，矮子卻說這種人「有好幾百個」。矮子還補充道：「城裡有很多大男人也會做，做這種事的人比你想的多很多——這很正常的。」

雖然沒有證據顯示亨利此時已遭成年人侵犯，不過他曾淡漠地描述自己被成年男性騷擾的經驗，顯示他每日面對的性侵威脅。七八歲時，亨利常到馬車房公寓西邊的亞當斯街玩耍，一日，西麥迪遜街一個和矮子一樣的野狼準備綁架亨利這般的羔羊。他望見亨利後，開始跟蹤他，亨利看見後方跟來的野狼，害怕得往家的方向奔去，跑到他認為安全的豪斯泰德街與亞當斯街路口，

一回頭竟發現野狼比方才更近了。亨利撿起半塊磚頭，瞄準後全力丟出去，就在這時，一輛電車駛過大街，投向野狼的磚塊砸破了電車「前面的窗戶」，待電車駛離，野狼早已消失得無影無蹤。亨利沒將此事告訴任何人，他知道自己說了只會被父親「抽一頓」，於是他將此事與其他經歷對父親保密……但後來，他父親還是發現了。

再不聽話，就把你送去敦寧（Dunning）！

一八九九年或一九〇〇年一天傍晚，亨利七八歲時，有人敲響小公寓的門。父親開門發現是警察站在門外——過去數月，亨利幾度犯法被逮，他們終於決定處理此事。第一步，是將男孩的種種非法行為告知老亨利，其中包括深夜在沒有父母陪同的情況下外出。他們相當有禮，態度卻十分嚴肅，將亨利五花八門的罪行唸給孩子的父親聽，而後領著男孩出門，走下搖搖晃晃的樓梯，去到街上。亨利父親目送他們離去，直到一行人消失在主屋與鄰屋間陰暗的小巷中。事後，亨利聲稱自己被送到了「莫頓格羅夫村（Morton Grove）的一間小男孩收容所」。

通常只有當孩子多次與警方發生摩擦的極端情況下，他們才會將孩子帶離家庭，因此我們可以想見，不到八歲的亨利已經是警方公認的麻煩精。亨利一直到老都不愛提及自己在西麥迪遜街生長的經歷，即使稍微著墨也寫得模稜兩可，這也許是因為兒時經歷太過痛苦，他不願對自己承

認過去；也或許是太過丟人，他不願對包括自傳讀者的他人承認過去。從最壞的角度想，他含糊的說辭模糊了許多不光彩的事件，妨礙我們理解實情；從最好的角度去想，這些說辭是亨利提供的線索，若仔細檢視回憶並考慮到當時的文化背景，我們能瞥見亨利生命中一個個片段。

與亨利生長在同一社區、同一年代的幾個人，提供了更清晰、更確切的童年回憶，讓我們參考。其中一人使用假名「史坦利」（Stanley），寫了一部詳盡豐富的人生記事，這部著作──《快閃搶劫犯：少年罪犯的故事》（The Jack-Roller: A Delinquent Boy's Own Story）──後來成了社會學典型的案例。作者在書中描繪一九〇〇年代初期芝加哥男孩的典型生活，我們能以此為背景，揭開亨利童年的神祕面紗，透過這部著作的強光重新檢視陰影中模糊的細節。

史坦利與亨利同樣是新移民父親的獨子，母親也同樣在他四歲那年離世。兩個孩子都比同齡人瘦小；聰明，卻又倔強到無可理喻的地步；面對他人或輕或重的挑釁，他們往往都以暴力回應；被送到社會收容所至少一次，最後被永久帶離父親的家。史坦利只比亨利晚幾年出生，他所描述的西麥迪遜街，是「流浪漢、娼妓、變態和世界上所有人渣的避風港」，與亨利自傳中的線索相符。

除了遊民與賭徒、娼妓與槍枝走私販之外，史坦利的回憶中，罪惡區還住著更不被人待見的居民。「西麥迪遜街附近，」他寫道，「是城市裡一個黑暗的區塊」，也是「很多同性戀」的遊樂場。替史坦利編修自傳並加入註解的芝加哥社會學家克利福德・羅貝・蕭爾（Clifford R. Shaw）

補充道，住在西麥迪遜街罪惡區的男孩「必然會接觸同性戀者」，且「接受同性戀者追求的青少年當中，很大一部分都成了快閃搶劫犯，針對同性戀者與酒鬼犯罪」。一八八〇年代晚期至一九三〇年代中期左右，青少年流行兩種快閃搶劫：一種是趁醉漢昏睡在公園長椅或人行道上時行搶，另一種則是以性交易為餌，誘騙同性戀者前去人煙稀少處、陪同同性戀者回家或一同前往旅館，再動手行搶。史坦利與狐群狗黨形成了幫派，無論是酒鬼或同性戀者都是他們的搶劫對象。

蕭爾得到的結論是，對野放在西麥迪遜街——亨利童年的遊樂場——的青少年而言，「『快閃搶劫』與同性戀性行為特別常見。」

史坦利承認，幫派中負責將同性戀誘入工地、廢墟、公園樹林、巷弄、旅館客房與其他偏僻場所的人，就是他自己。

我走在麥迪遜街上，總是有男人叫住我，想辦法說服我跟他們發生性關係，我朋友就用這個辦法誘惑男人進房間，搶他們的錢。這一天，路上一個傢伙問我有沒有火柴，我給他火柴之後他開始搭話。他大概比我大八歲，個子高大，嗓子低啞。他說他是一間機械工廠的領班，我說我現在沒工作，他就答應要幫我在工廠裡弄到工作。他邀請我回他房間一起吃晚餐，說他房間是讓人隨時照看工廠用的。這傢伙挺和善的，臉上總帶著迷人的微笑，所以我應邀跟他回家吃飯。我們吃完飯，他靠過來摟住我，說我讓他熱情如火。他一隻手放在我腿

上，輕輕撫摸我，同時輕聲對我說話。

我還得等幾分鐘，等朋友來幫我行搶，

在等待來救我的最佳時機。最後，他終於來了，我們一起撲向那傢伙，那傢伙想抓我，被我

朋友狠狠敲了一記。

我們在他口袋裡找到十三塊錢，既然他想誘騙我，我覺得我拿他的十三塊錢也是應該。

而且，他不是卑鄙的罪人嗎？把這些錢留給他，他只會拿去傷害自己吧？

史坦利也記述了一次失敗的快閃搶劫，那回他同樣擔任誘餌。

有一天，我的搭檔沒有來，我當場沒了勇氣。我需要一個人和我合作，因為我膽子太

小，沒辦法自己偷竊。

同伴在身邊，我才有安全感，也會變得勇敢。就算用我的靈魂要挾我，我自己一個人連

一毛錢也偷不了。

史坦利沒有講述他逃離現場的經過，可以想見，他應該是屈服於男同性戀的慾望了。史坦利

也坦承，有時他和男人發生性行為並非為了搶劫，而是為了滿足自己的性慾。他坦言道，一些

男人會要求他「跟他們做不道德的性行為」，而他有時會「服從他們」。話雖如此，和史坦利發生性關係的男人，並不限於西麥迪遜街的陌生人。負責史坦利的社工——希利醫師（Dr. Healy）——表示，史坦利曾告訴他，幫派中一些與他一同行搶的「年長男孩」，也會「在公共澡堂對他做壞事」。

亨利雖聲稱自己被送入莫頓格羅夫村的「小男孩」收容所，但這座當時位於芝加哥洛普區（Loop）西北方約十英里的小村莊，直到一九〇四年才設立亨利所說的收容機構，比亨利敘說的事件晚了四年。但距離莫頓格羅夫村不遠處，有一幢怪獸般生長於草原之中的建築物，那是南北戰爭過後便設立的庫克郡精神病院（Cook County Insane Asylum），又稱「敦寧」（取自原地主的姓氏）。亨利被警方帶離父親的家後，我們幾乎能肯定他是被送入了這間精神病院。

敦寧是救濟院、醫院、精神病院，同時也是人間地獄。剛開幕的前五十年，盜屍與盜墓的新聞頻頻登上當地報紙的版面。在一八八九年，查爾斯‧理查森（Charles Richardson）、查爾斯‧J‧克羅格漢（Charles J. Croghan）與法蘭克‧佩沙（Frank Pesha）三名男護士遭起訴，罪狀是一再踢打名為羅伯特‧伯恩斯（Robert Burns）的病人，直到病人死亡。敦寧的惡名傳遍了芝加哥地區，家長在管教屢勸不改的孩子時往往會威脅道：「再不聽話，就把你送去敦寧！」亨利可能羞愧得不願承認自己被關入敦寧，於是以聽上去較為溫和的「小男孩收容所」混淆視聽。

敦寧當時位處芝加哥城郊，附近卻不算荒涼。亨利誕生的十年前，當地人稱「瘋狂列車」的

密爾沃基鐵路（Chicago, Milwaukee, and St. Paul Railroad）便建設了連接敦寧與洛普區的鐵路。後來，隨著芝加哥的疆界不斷擴張，洛普區漸漸西向發展，人們得以搭乘便宜的電車前往敦寧，居住在芝加哥的工作人員也能輕鬆搭大眾運輸通勤。

亨利父親搭上電車去敦寧接兒子回家前的數天，必須先與警方見面，談論兒子的案件。早在與官方人員見面之前，老亨利就相當瞭解兒子的行徑，知道兒子隨身攜帶「長刀」與「木棍」等武器。他知道亨利非常暴力──暴力到累積了好一筆受害者醫藥費；也知道兒子行為古怪，怪得只能說是匪夷所思。有一回，亨利見臥房窗外「雪停了」，竟「開始大哭」，老亨利怎麼也想不懂，只能一臉「古怪」地盯著兒子。他從沒看過其他孩子為天氣變化哭泣。

他看不慣兒子的反社會行為，卻也不以為意，畢竟亨利還是個年紀很小的孩子，年紀大、個子大的男孩子經常欺負他，他轉而欺負較自己弱小的孩子，也再自然不過。老亨利打從心底確信這一點。儘管如此，老亨利也承認，若妻子仍在世，兒子肯定會走上與現在完全不同的道路。

然而，兒子最糟糕、最根深柢固的問題行為，同時也是最令老亨利丟臉的行為。從六歲開始，亨利便經常進行當時所謂的「自虐」之舉，在老亨利看來，這展現出最深刻的心理變態、最嚴重的墮落，沒有任何人願意承認問題的存在，更不可能和孩子談論此事。至少，老亨利絕對沒有對兒子提及自虐之事。

亨利種種不良行徑的官方紀錄，不僅與老亨利所知的事件相符，還包括他不知道的幾件事。

警察提醒他，一個人在西麥迪遜街可能會遇到心地善良的好人——社工、社工珍‧亞當斯（Jane Addams）＊的同僚、正直的警察等人——也可能會遇到矮子之類數以百計的野狼。這種人天天遊走於罪惡區的大街小巷，等著獵食亨利這樣的羔羊。羔羊又被稱為「小羊」或「小阿飛」，亨利曾大肆批評自己幼時成人對待孩童的方式，表示他們應受到嚴厲的懲罰，並稍微離題寫道：「有人叫我『小羊』，我就會化身小惡魔。」這或許表示亨利曾為野狼的小羊，也許是為了快感、也許是像史坦利那樣賺點小錢，也可能是他奮力抵抗後失敗的結果。也許他痛恨成為羔羊，每當「小羊」一詞被套在他身上，便會引起狂怒。

亨利與貧窮的父親同住，卻不知怎地買了「顏料盒」與「其他有趣的東西」，也不曾解釋一個不到八歲的孩子是如何獲取錢財，買到這些奢侈品。當時，他父親微薄的收入全用於房租、食物與酒——優先順序為何，則不得而知——或用以賠償被亨利攻擊的受害者。亨利愛誇耀自己的成就，若有正當工作（當時即使是六歲小孩也能當擦鞋童、報童或信差），應該會提及此事並大肆自誇才對。然而，他完全略過了這一部分。

到了老年，亨利若無其事地提供了線索，我們或許能猜到他小時候賺錢的方法。他表示：

「我以前會去離我們家一小段距離的六層樓建築，和一名夜間警衛見面。」他是在安德森太太邀

＊　珍‧亞當斯（Jane Addams, 1860-1935），美國社會工作者、改革家，也是美國第一位獲得諾貝爾和平獎的女性。

他吃晚餐那段時期開始與警衛見面的，那也是他被帶往敦寧前不久。

父親大部分時間都不在家，亨利只能自力更生，結果，在前去拜訪「夜間警衛」或見完面準備回家時，亨利遊蕩於街上，被鄰近的警察抓到。（也許亨利與史坦利有相似的經驗，見的不僅只有夜間警衛一人。）從亨利所說的「以前會去」看來，他到工廠與警衛見面不只一次，而是經常前去，也暗示一個不到八歲的男孩與年紀大到有全職工作的男人（在那個年代，人們開始全職工作的年紀比現在小得多）產生了某種關係。亨利少了父親的陪伴，或許將那名男子當作父親一般的存在，然而男人如何看待亨利，我們不得而知。當時七八歲的亨利不可能成熟地與男人交談，也沒辦法像朋友一樣陪伴男人。夜間警衛若和亨利建立起純潔的友誼，出於善心給予他金錢幫助，那對亨利而言就像請他吃飯、不求回報地關照他的安德森一家人，他為什麼不直接寫出來？夜間警衛也許與史坦利的「工廠領班」一樣，顧意花錢與亨利發生性行為，但同時，他也可能真心關心亨利，至少亨利對他的喜愛並不假。到了老年，亨利回憶失去男人的關愛之時，仍感到極為痛苦。亨利稱之為「悲傷的往事」，表示無論兩人的關係為何，亨利從中得到了快樂，一輩子都沒忘記那段過往。在自傳中，他只簡短提到自己與夜間警衛的關係，之後，警衛便與母親、妹妹一樣，再也沒被提及。

西麥迪遜街的巷弄間潛伏著種種危險事物，亨利應該很快就認識了它們的存在，也開始試著保護自己。在外與人發生性行為時，人們必須面對被警方逮捕的風險。不想坐牢的男人與男孩，

會在同意與對方發生性行為之前，先確認對方不是警察。舉例而言，男人若是刑警隊的一員，就必須誠實說出自己的身分，男孩若在此時退出性交易，就不會被問罪。

此外，人們身邊也時時潛藏著被綁架的危險。白奴交易的調查多半著重於被綁架後賣入妓院的白人婦女與女孩，不過一九一四年的一篇報告顯示，白奴交易的受害者也包括「年輕男人」——其中可能包含了少年與男孩。芝加哥市民對白奴交易的憂慮逐漸加劇，最後在一九一○年代化為恐慌。亨利對這份恐慌應該不陌生，他多半明白自己的弱點，對任何接近他、欲與他進行性交易的男人抱持著戒心。在這樣的環境下，加入快閃搶劫幫派比獨自走在街上安全得多，這也能解釋亨利為何如此重視自己與夜間警衛的關係——在初次接觸過後，他對亨利的威脅便消弭了大半。

除了史坦利之外，還有其他人的記述，說明當時貧苦男孩為錢出賣身體的社會環境。一份又一份文件提及人們從家、家庭與穩定的經濟狀況啟程，一路漂泊至無家可歸、孤獨無助與窮困潦倒，接著來到最後一站：西麥迪遜街。在前往最底層的路上有三個站牌，每一站，都是一個罪惡區：「通常是從北克拉克街的利雅托劇院，到南州街（South State）的碼頭紅燈區，最後是西麥迪遜街。」而此處，就是許多人的死路，也是他們生命的終點站。人們在亨利的社區載浮載沉時，已經變成「髒得要命、衣衫襤褸、破破爛爛的男人」了——亨利稱他們為「底層流浪漢」（skidrow bum）。

該區也接連出現許多「名勝」（resort），成群的男孩與偶爾一兩名女孩會在這些區域玩耍、工作，不過大部分的孩子都只是漫無目的地在此遊蕩。「名勝」是當時的流行用語，指形形色色的娛樂場所，也許是酒館、電影院與低俗劇場，也可能意指旅社兼妓院。惡名昭彰的名勝多在豪斯泰德街與麥迪遜街附近一兩個街區內，其中最受歡迎的，是名為「乾草市場」（Haymarket）的低俗劇場。劇場的演出「極度色情下流，只輸妓院，那些低俗的笑話、年輕男女表演者色情的動作，很顯然地只有一個目的。」無論是女性或男性演出者，都會隨吵鬧的散拍爵士（ragtime）*表演色情舞蹈，在大部分是男性的觀眾呼喊與叫聲中鞠躬致謝。一些年輕男性會著女裝表演，這也是一九〇〇年代初期常見的現象。低俗劇場成了男孩用身體換錢的市集，一名恰巧「在西區（West Side）」遊走於觀賞區，「招攬男人進行同性性交易。」當時的行情價是一次五毛錢。

除了採訪西麥迪遜街的遊民之外，內爾斯・安德森也採訪了他稱為「W・B・P」的男妓。他在紀錄中寫道，W・B・P「通常在湖岸、公園與密西根大道拉客」，還有芝加哥放縱不羈的波西米亞藝文區──塔鎮（Towertown）──的藝廊做生意。塔鎮「從水塔延伸到紐貝里圖書館（Newberry Library）對面的華盛頓廣場公園（Washington Square Park）──又稱『瘋人院公園』（Bughouse Square）」。

W・B・P的價碼是兩美元，這是芝加哥較好的區域的男妓「行情價」。接著，安德森補充

道：「Ｗ・Ｂ・Ｐ似乎瞧不起西麥迪遜街那些做五毛錢生意的男孩子。」他又寫道：「保持身體乾淨的男同性戀者能賺上好一筆錢，一天六到十二元。」

高挑、纖細的愛德華・史蒂文斯（Edward Stevens）在年僅十八歲時便已是拉客專家。他對社會學者麥爾斯・沃莫（Myles Vollmer）坦承，在他十五歲時，一名陌生人

過來搭訕我。我們那時在麥迪遜街。他說「哈囉」，我也用「哈囉」回應。他說：「不錯的夜晚呢。」我也說：「是啊。」然後他說：「你平常都怎麼尋樂子？」我告訴他：「喔，幾乎什麼事都做。」他叫我跟他回家，我就去了。我們把衣服全脫了，開始玩來玩去，他出價兩塊五毛錢要我幫他含，我照做，最後他射在我嘴裡。那是我第一次做那種事，我不喜歡，但是我要錢。

沃莫沒有比史蒂文斯年長太多，史蒂文斯坦蕩蕩的態度令他十分羞赧。經驗老道的史蒂文斯完全沒有臉紅，而是眨也不眨地直視著沃莫雙眼，結果是沃莫先別開視線。

* 散拍爵士（rag-time），結合了「抹布」與「時間」二字，主要特點在於以切分音表現一種破布般的「襤褸」節奏，流行於聖路易斯和紐奧良內美國黑人紅燈區，普及時間則約在一八九七年至一九一八年間。

看見 W‧B‧P 與史蒂文斯拉客的人，若非安德森與沃莫兩名旨在進行訪談的社會學者，而是巡邏中的警察，兩人必然會被逮捕、定罪而後入獄。亨利被關入敦寧，是因為附近的警察逮到他往返夜間警衛家，也可能抓到他從事其他危險行為，其中想必與性脫不了關係。為了保亨利出敦寧，他父親必須在官方人員面前證明八歲兒子未來的身心健康。然而，貧困潦倒、健康狀況不佳且極度依賴酒精的老亨利無法提出任何保證，走投無路的他只能找兩個弟弟商量兒子的情況，希望其中一人能收留亨利。亨利的兩位叔叔都知道這孩子不好照顧，不願意負責教養一個無可救藥的男孩。於是，老亨利打算將兒子送去慈悲聖母之家（Mission of Our Lady of Mercy），他相信去了那裡，亨利就不會再受「大人，特別是各種陌生人」的威脅，不會有在街坊鄰里遊蕩的人教亨利更多變態之事。

儘管由神職人員經營、獲得天主教會支持的慈悲聖母之家名譽很好，專門收容亨利這種處於危險環境的男孩，院長丹尼斯‧瑪霍尼神父（Father Dennis Mahoney）卻沒能讓孩子脫離外界的危險與內部蠢蠢欲動的暗影。踏入慈悲聖母之家吱嘎作響的前門過後數日，亨利就「想要逃跑」。收容所裡發生在他身上的種種，致使他如此宣稱：「那時候要是知道還能去哪裡得到照顧，我一定會逃走。」

第二章　慈悲

安娜・達格（Anna Darger）

　　安娜・達格——亨利的奧古斯丁叔叔的第二任妻子——是孩子的母親，也是精明機智的女人。她親眼見過亨利在西麥迪遜街每日面對的危險，因為她和第二任丈夫約瑟夫・C・斯巴爾（Joseph C. Sparr）及第一次婚姻的兩個女兒，曾在州街（State Street）與二十六街（26th Street）交會處——芝加哥南區（South Side）碼頭紅燈區的入口處——住過幾年，該區因大量酒館、妓院與街頭拉客的娼妓聞名，就連外國人也聽過碼頭紅燈區的臭名。一八七九年平安夜，斯巴爾與安娜在芝加哥一位治安法官的見證下成婚，當時安娜三十歲，斯巴爾四十六歲。斯巴爾是州街二

六〇四號的屋主，房屋一樓是酒館，樓上則有幾間房間，一家四口住在酒館樓上，空房則出租給別人。多年前，斯巴爾與兄弟合夥經營屠宰肉店，但後來他發現酒比肉來得賺錢，遂決定成為酒館老闆。斯巴爾於一八八〇年去世，也就是他和安娜的兒子——約瑟夫‧A‧斯巴爾（Joseph A. Sparr）——誕生前數週。安娜決意帶兒女搬去較安全、較適合家庭生活的社區。

生活在碼頭紅燈區的孩子，處境並沒有好過亨利等居住在西麥迪遜街的社區。該區的男孩女孩不僅經常「在家附近看到娼妓」，頻繁進出該區的「凶惡男人與男孩」也對他們構成威脅。「法院紀錄顯示，凶惡、墮落的男人」會主動接近「年輕男孩與女孩」，讓他們腦中充滿骯髒、猥褻的想法，還教他們下流且不自然的行為」。芝加哥的罪惡區之中，孩童遭性騷擾與侵犯的事件比比皆是，縱使有人想阻止事件發生，也是無能為力。

與斯巴爾結婚前，安娜是事業有成的女裝裁縫師，婚後才成為家庭主婦。丈夫死後，她重操舊業、賺了不少錢，賣了她與斯巴爾共有的房屋後，安娜終於能帶孩子遷入較好的社區。丈夫死後一兩年，安娜與三個孩子住進波特蘭街二七一號的一間公寓，往北兩棟建築便是奧古斯丁與查爾斯‧達格兩家人的住所。到了一八九四年，她的兩個女兒都結婚並搬了出去，又到一八九六年，奧古斯丁的妻子——瑪格麗特——因腦膜炎離世。

安娜當然認識達格兄弟兩家人，也對他們相當友善，在路上相遇或同時進出門時總會寒暄一番。奧古斯丁為瑪格麗特哀悼一段時間後，開始注意到安娜，安娜是好母親，也是勤奮的女人，

在扶養兒子的同時自力更生。經過一陣子的往來，奧古斯丁與安娜在一八九七年二月十三日——

情人節前一天——結婚，安娜與十七歲的約瑟夫一同搬入奧古斯丁家中。

兒子的成長過程中，安娜時時刻刻關心他的狀況，確保他安全無虞、不去惹是生非，約瑟夫

也成了優秀的好青年——但安娜知道，比約瑟夫小十二歲的亨利就沒這麼幸運了。她從未對奧古

斯丁提及此事，不過暗地裡，她認為大伯老亨利就是個身無分文的醉鬼，成天在西麥迪遜街最廉

價的酒館買醉，放任亨利在外頭廝混。在安娜看來，亨利的問題都應歸咎於老亨利。

老亨利發覺自己非得幫兒子想辦法不可時，首先想到最明顯的解決方案：請兩個弟弟收留亨

利。

奧古斯丁與查爾斯或許一開始曾考慮為亨利敞開家門與心扉，如果有，那麼，最熱切支持亨

利的安娜肯定也希望收留他。然而，最後亨利的兩位叔叔都沒有接下收留、餵飽、扶養以及——

最令人卻步的部分——管教亨利的重責大任。他們知道亨利違反班級規定被老師懲罰，結果竟用

刀割傷老師，那如果被叔叔或叔母管教，亨利會不會也對他們暴力相向？他們知道亨利曾模仿那

些欺侮他的惡霸，朝小女孩的眼睛扔撒灰燼，那他會不會用同樣的方式霸凌鄰居的孩子？他們知

道亨利深夜溜出門去找夜間警衛被警察逮到，他們可不希望警察拖著亨利來敲門。就連安娜也必

須承認，時時照顧這孩子實在太過艱辛。

此外，老亨利向弟弟求助時，想必也道出了藏在內心最深處的羞恥。這孩子，一直都有著自

虐的惡習。

此時的奧古斯丁與查爾斯已經五十八歲和五十五歲了，沒法處理亨利帶來的麻煩。他們不能在亨利身上賭一把，這場賭注太危險了——要是他不只把人劃傷，而是直接殺人，那怎麼辦？要是警察抓到他和其他變態混在一塊，穿著女裝大搖大擺地走在洛普區，那怎麼辦？要是他惡作劇的事情被兩兄弟的顧客知道了，或傳到共濟會（Mason）兄弟耳裡，那又該怎麼辦？奧古斯丁與查爾斯都是共濟會成員，那種負面傳聞很可能毀了他們的名聲。亨利的不良行徑有可能擾亂他們的生活，他們再怎麼想幫助他也無法忽略這點。

達格三兄弟中年紀最小的查爾斯已經有孫子了，沒興趣再養一個小小孩，他五十六歲的妻子愛倫也忙著和孫子孫女享受天倫之樂。如果能和奧古斯丁或查爾斯的家庭同住，亨利必然會受益良多，不過對兩位叔叔而言卻是只有害處而無益處。他們告訴大哥，亨利雖是他們的親人，但他們無法收留那個孩子。老亨利無法依靠家人，只能自己想辦法處置兒子。

嫁給奧古斯丁時，安娜四十七歲了，她因小兒子約瑟夫已經長大成人、很少需要她的幫助且很快就會離家工作，感到了些許的心煩意亂。即使兒子已經長大，安娜的母性仍未消失，一有機會就會幫忙照顧亨利，老亨利對此是樂意不過。

事實上，老亨利喜歡儘可能讓別人為他的麻煩代勞。他一發現有機會將兒子送去慈悲聖母之家讓別人扶養時，就請安娜帶亨利去受洗成為天主教徒，他自己並沒有做事的意思。只要是有需

求的男孩都能免費入住慈悲聖母之家，但由於它是羅馬天主教會經營，老亨利認為兒子受洗後較能被院內工作人員與其他孩子接受。亨利本就就讀聖派崔克小學，那剛好可以受洗。

一九〇〇年冬季末尾，一個地上鋪了雪的日子，安娜帶亨利去聖派崔克教堂受洗，當時亨利年近八歲。孩童受洗時，常會認父母輩的親戚為教父或教母，那天安娜可能也遵循傳統，成了亨利的教母。亨利的父親也許醉了、病了、腿痛或是根本沒興趣，連離開馬車房公寓、走一個街區去教堂觀禮也不願意，總之他沒有出席。在他看來，照料亨利已經不是他的責任了。

時間快轉到六月，是時候送兒子去慈悲聖母之家了，老亨利再次請安娜代勞。安娜也再次同意，畢竟，她希望亨利能得到最好的照顧──雖然沒有人願意承認此事，但安娜心知肚明，亨利和父親同住是不可能得到愛與溫暖的。老傢伙酗酒的情形越來越嚴重了。

在安娜看來，亨利是獨一無二的孩子，他聰明又有創意，天生擅長說故事，會花上好幾個鐘頭在安娜或老亨利送他當聖誕節禮物或生日禮物的塗色本裡上色。塗色本畫完時，他喜歡將報紙或雜誌上的圖像描到便宜的紙上，繼續塗色，不用別人教他，亨利便自己找到了發揮創意的管道。一旦亨利下定決心做某件事，就沒有任何人事物能阻撓，而這個特質不知怎地讓安娜很喜歡他。此外，亨利比大多數同齡孩子都來得嬌小，容易被大孩子欺負，這也觸動了安娜的惻隱之心。

老亨利最先對她提起將兒子送入慈悲聖母之家的計畫時，安娜說服他等聖派崔克小學的學年

結束，因為太早送亨利進去，只會無端打斷他的學業。在學年結束後搬家，亨利就能利用暑假適應新家與新環境，然後開始在新學校上課，如此一來，孩子才不會適應不良。老亨利被安娜說服了。

然而，老亨利沒告訴安娜的是，他已經想到稍微緩解經濟問題的方法了。一旦亨利被安娜搬出公寓，老亨利就會將兩房馬車房公寓的部分空間轉租給房客，多賺一點小錢。這是當時常見的情形，雖然賺不了太多，但有總比沒有好。老亨利的房客約翰‧麥肯錫（John McKenzie）──一名按日計酬的散工──在一九○○年六月七日入住，那時，亨利已被安娜送進慈悲聖母之家了。

慈悲聖母之家

這座原先被稱為報童之家（Newsboys' Home）的機構，最初於一八八四年設立於洛普區傑克遜大道（Jackson Boulevard）四十五到四十七號，宗旨是幫助那些在街上賣報紙、一天只賺少少幾分錢的孩子。報童之家會收養他們，讓他們脫離在街上討生活的日子，並幫助這些多半有逃學情形的孩子重拾學業。街上其他的男孩被稱為「街坊阿拉伯人」（street arab）*，這些為數甚眾的孩子就只能自求多福了。報童之家一八九○年遷至西傑克遜大道（West Jackson）三六一到三六三號──西麥迪遜街的罪惡中心──院長決定不再以報童為唯一的援助對象，而是讓所有無家

可歸的男孩入住。他將收容所更名為「慈悲聖母之家」，而它也因包容與援助來歷不同的孩子，得到「勞動男孩之家」（Working Boys' Home）的暱稱。

相較於充滿罪惡的大街小巷、廉價旅社與無家男孩聚集的其他場所，慈悲聖母之家理應安全許多，問題是入住的孩子當中，有許多人已經學會以身體換取自己亟需的金錢，還有一些孩子享受與男孩或男人的性行為。早在報童之家成立那一年，芝加哥《晚報》（Evening Journal）便報出院內男孩間發生同性性行為的新聞，該篇報導後來又重新刊登於《芝加哥每日論壇報》（Chicago Daily Tribune）。記者聲稱男孩們「睡在同一間寢室」，也就是閣樓，「晚上十點半後就沒有任何人管秩序」，在寢室裡待上一晚，可以學到在街上待一週才學得到的邪惡行徑。」

儘管諸如此類的指控一再出現，慈悲聖母之家的美名仍傳遍了芝加哥，這不僅僅是因為教會與市政當局對報導視而不見，也是因為第二任院長——丹尼斯・S・H・瑪霍尼神父——不遺餘力的辛勞。幾乎在瑪霍尼神父接管慈悲聖母之家的一八九九年，亦即亨利入住前一年，《芝加哥每日論壇報》便開始誇讚神父與他為孩子們的付出。「他對流浪兒的瞭解，」《芝加哥每日論壇報》驕傲地寫道，「堪比他對神學的熟稔，馬上就獲得了街坊阿拉伯人們的喜愛。沒有比瑪霍尼神父更瞭解或更愛羊群的牧者了。」此外，「在給予建議或糾正孩子時」，瑪霍尼神父「總是溫

*
即為街童或流浪兒，泛指無家可歸的兒童，大部分以行乞、拾荒，甚至偷竊為生，有些會加入幫派或淪為雛妓。

柔卻又威嚴」，他是「性情溫和的男人」，被他改變了人生的男孩子都「愛他、敬他」。人們對神父的讚譽持續了數十年，甚至有作家聲稱慈悲聖母之家在瑪霍尼神父的帶領下，「拯救了數千個流浪男孩」，讓這些原先在西麥迪遜街遊蕩的孩子「免於扭曲的信仰，遠離原本環繞他們的誘惑」。老亨利與安娜也許沒看見揭露院內孩童同性性行為的報導，但他們肯定聽過神父的美名。

亨利與教母安娜站在西傑克遜大道三六一到三六三號慈悲聖母之家的門前。安娜到馬車房公寓接他時，亨利只花了一分鐘便將衣物打包完畢。此時，裹成一團的衣物被亨利夾在腋下，安娜則一隻手敲門、另一隻手牽著他，力道大得亨利就算想逃也逃不走。

慈悲聖母之家有三層樓，不過閣樓高得足以稱作第四層樓。這當然不是亨利見過最高的建築物——在那個年代，芝加哥是率先建造所謂摩天大樓的城市之一——但規模不大的慈悲聖母之家，卻因其象徵意義而有股森然氣勢。它並非監獄，不過對亨利而言，它與監獄沒兩樣。雖然它離亨利父親的公寓不遠，亨利完全可以步行回家，附近也是他瞭若指掌的社區，亨利仍感覺自己將踏入與過往迥異的生活，從此他再也不能回父親的公寓了。不久後，他將在《綠野仙蹤》（The Wonderful Wizard of Oz）一書中找到與自己處境相似的劇情，而這也將成為他的愛書之一。

時間是一九〇〇年六月的第一週，夏季豔陽照在安娜與亨利身上，沉重的溼氣壓得他們喘不過氣。亨利一面顫抖，一面冒汗。安娜注意到他的不自在，於是蹲下來答應會經常來探望他，如果亨利遇上麻煩，她絕對會立刻前來幫忙。

安娜站在慈悲聖母之家門前，滿心希望姪子能展開更好的新生活。數秒後，一名年邁女子打開門，她的花白頭髮挽成鬆鬆的髮髻，幾綹頭髮垂在臉邊。她對兩人露出微笑，邀他們進門，然後自我介紹：她是慈悲聖母之家的女總館，名叫布朗太太（Mrs. Brown）。早晨陽光穿透七呎高的窗戶灑了進來，將一樓照得明亮又溫暖，與亨利今早離開的陰暗公寓形成強烈對比。

看到布朗太太，亨利也許聯想到了安德森太太，似乎馬上就對她產生好感。

教母安娜將亨利的衣物交給布朗太太，女總管將布包夾在右手臂下，朝男孩伸出左手。八歲的亨利握住她的手。教母目送兩人走向門廳另一頭，聽總管對亨利介紹新家。布朗太太聊到住在這裡的其他男孩，現在他們大多不在院內，有的在街上玩棍球或鬼抓人，有的在做報童、擦鞋童等工作。但她沒有告訴亨利的是，此時此刻，許多男孩正在大街小巷閒逛、進出慈悲聖母之家附近的低俗劇場與酒館，有的在偷竊、有的在打鬥，惹上巡邏員警的注目。

兩人開始上樓時，布朗太太告訴亨利，慈悲聖母之家是非常適合他這個年紀的男孩的家。他們走到第一段樓梯的最頂，轉上第二段階梯，離開了安娜的視力與聽力範圍。雖然無法聽清布朗太太的話語，安娜仍能聽見老女人的聲音，聽見她平穩的腳步聲一路爬至閣樓——接下來四年，亨利將與慈悲聖母之家的其他男孩一同睡在閣樓寢室裡。帶亨利參觀院舍時，布朗太太還遭漏了另一條資訊：他們屋裡有床蟲。在難得一見的幽默段落，亨利寫道：「我們的大寢室有時候有『漂亮的紅色小生物』，牠們名叫床蟲。」接著，他又開玩笑道：「是不是覺得毛骨悚然？」

亨利數月前被警察帶去敦寧的經驗與這回差異很大，情況幾乎截然相反。他不是被警察拖來，而是被教母牽著手送過來的。慈悲聖母之家沒有人對他大聲呼喝，或以凶惡的眼神威脅他，卻有一個和童話故事中的老奶奶同樣和藹可親的布朗太太。亨利沒被帶到芝加哥西北方那被敦寧毀了景觀的鄉村農地，而是在他熟悉的社區。在入住慈悲聖母之家前，他曾多次行經這幢建築，也曾在外頭的街上玩耍，他甚至認識這裡的幾個報童，也見過其他幾個孩子。

儘管如此，這些都無法平撫向亨利排山倒海而來的被遺棄感。自己像一塊腐敗的肉被丟出了家門，雖然年僅八歲、卻早已學會在街頭生存的亨利心底很明白。他眼下或許還不知情，但不久後他便會得知，他認識的所有人當中，沒有任何一人願意收養他，只有布朗太太這樣的全然陌生之人願意照顧他，而這純粹是因為照顧亨利與其他男孩是她的工作。慈悲聖母之家有亨利、有其他男孩子，布朗太太才能賺錢買食物、付房租。

入住慈悲聖母之家，標誌著亨利與父親的父子之情走到了尾聲。父親先是前去敦寧解救他，接著卻將他關進慈悲聖母之家，事情發生得太快、亨利對父親這些行動的看法也轉變得太快，使他感到暈頭轉向。為什麼父親變了？為了懲罰他嗎？他最近做的每一件事，都是早就做過幾百次的事啊，父親之前連看都不會多看一眼的。亨利想不透。面對無解的疑問，亨利將父親對他急遽的態度轉變怪罪到自己身上，沮喪、憤怒與罪惡感的深井被他掘得更深了。

班級小丑

搬入慈悲聖母之家時，亨利離開了天主教會經營的聖派崔克小學，轉入公立的史金納學校（Skinner School）。作為學生，亨利聰明又認真，「拼字能力優異」，不過「算數和地理成績相當差」。他喜歡閱讀，之前還沒開始上學，父親就已經教他讀書識字。他尤其喜歡短短三十五年前結束的南北戰爭，還對艾拉·A·杜伊（Ella A. Dewey）老師表示，他不相信歷史書中記載的陣亡士兵人數，因為他曾在「三本不同的歷史書上看到不同的紀錄」。亨利得到的結論是：既然這些書的作者沒有共識，那應該沒有人知道當年特定戰役中確切的死亡人數。

他聲稱自己「幾乎把課文背起來了」。

即使在最理想的情況下，轉學生的生活也總是不好過，新同學必須在樹立威信的同時接受現有的階級權力結構，在其中取得微妙的平衡。為了融入新班級，亨利決定扮演班級小丑的角色。不過，他並不是說笑話的那種小丑，而且他不明白自己該取得的平衡何等難以拿捏，結果做得太超過了。

亨利「有點太好笑了」，上課時會用「嘴、鼻、喉發出怪聲音」，他希望在同學心目中建立聰明風趣的形象，逗他們發笑。計畫宣告失敗。班上其他的男孩女孩不但沒邀請亨利加入他們，還被煩到對他投以「無禮又充滿厭惡的眼神」。有些同學甚至告訴他，若再不停止這些行為，他

們放學後就給亨利好看。亨利敗給了累積已久的憤怒，非但沒有停止，反而變本加厲。

數週後，放棄管束亨利的杜伊老師，決定向艾拉・R・寇爾斯（Ella R. Coles）校長反應亨利擾亂秩序的情形，寇爾斯最終決定開除亨利的學籍。這是亨利第二度因行為失當而遭退學處分，也為他許多次的經驗再添一例──面對亨利的問題時，大人們並沒有設法幫助他，而是又一次遺棄了他。

數日後，瑪霍尼神父前去拜訪寇爾斯校長，請她讓亨利回學校讀書。在那次會議間，亨利壓抑在心中的惱怒與罪惡感即將引爆，但瑪霍尼神父注意到他的心理狀態，用一個眼神讓他冷靜了下來。經過了對亨利而言彷彿有數小時之久的漫長時間後，寇爾斯校長讓步了。她允許亨利回歸杜伊老師的班級，卻也「非常嚴厲、非常氣憤」地告訴他，這是他的最後一次機會，以後亨利最好乖乖上課，若再次破壞班級秩序，他將被永遠、永遠踢出史金納學校，再也不得回來。亨利明白了這件事。回到杜伊老師的班級後，他的表現發生一百八十度的轉變，再也沒有唐突的行為，成為「全校表現最好的男孩子之一」。

這次，亨利承認自己錯了，也認為自己被處罰是罪有應得。然而，在其他情況下被控違規時，亨利拒絕認錯，也拒絕接受自身行為所導致的後果。事實上，他經常聲稱不明白自己的行為哪裡不對，或者根本就不記得有做錯什麼事。否認是亨利主要的生存策略，這也逐漸成為他維護自尊心的方式──在亨利的童年，無論是教師、鄰居、神職人員或其他大人都能隨心所欲地指控

他，然後隨心所欲地懲罰他，但亨利以一次又次重複的「我不知道這樣不對」和「我不記得我有做這件事」來維持自己在心中的無辜。而他後來的記述顯示，他其實並不無辜。

亨利堅稱父親「冬天和夏天經常」到慈悲聖母之家探望他，而且「特別是七月四號國慶日和聖誕節」，實際上卻只描述了其中一次探親的細節，很有可能又是在為老亨利掩飾父親對兒子漠不關心的事實，正如他先前經常做的那般。此時的老亨利腿疾已相當嚴重，可能無法從馬車房公寓走四個半街區到慈悲聖母之家，不過他完全可以搭大眾運輸。離慈悲聖母之家不到一個街區的距離，就有兩條不同的電車路線可搭，每個週末撥幾個小時去探望兒子應該極為方便才是。

幸好安娜十分認真看待教母的義務，亨利曾寫道，自己剛習慣慈悲聖母之家不久，就得打電話向安娜求援。院內另一個男孩看見安娜給亨利的兩毛錢，說亨利偷了他的錢，結果瑪霍尼神父相信另一個男孩的說辭，用橡膠鞋底「猛打」亨利的手，這是二十世紀初羅馬天主教學校常見的懲罰方式。一接到亨利的電話，安娜便趕到慈悲聖母之家為姪子平反。瑪霍尼神父接受安娜的解釋，懲罰了一開始誣賴亨利的男孩，但亨利已經遭受不正當的懲罰。他的手痛了好幾天，但被羞辱的惱火則持續了不僅數週而已。瑪霍尼神父從未對他道歉，而亨利從未忘懷此事。

報紙新聞對瑪霍尼神父的褒獎，與亨利為他取的綽號──「凶巴巴神父」（Father Meaney）──形成強烈對比。亨利將他描述為「整齊又非常嚴格」的人，他目光銳利、正經嚴肅，是不吝於親自動手的獨裁者，院內的孩子們向來逃不出他的手掌心。「凶巴巴神父」與亨利的父親截然

相反；除了聖派崔克小學得過且過的管教之外，亨利不習慣被大人監督，住進慈悲聖母之家後，

他對凶巴巴神父的獨裁統治毫無好感。

亨利可不是什麼小天使，慈悲聖母之家的其他孩子經常打他的小報告，神職人員每次都用橡

膠鞋底「打」手作為懲罰。但亨利自己也愛打小報告，他記得當時其中一條規定禁止孩子「爬到

衣物櫃最上面」，但他們經常違規，亨利聲稱自己不得不「在他們違規的時候打小報告」，惹來

其他孩子的怨怒。甚至有一些「比較大的男生」「罵」了他一頓。

一天傍晚，在慈悲聖母之家吃晚餐時，亨利「放了個霹靂大響屁」，一些男孩哈哈大笑，一些

男孩邊喊「好噁喔」邊在面前搧風。亨利沒有承認放屁的人是他，不過「年紀最大的男生」——

多半是指十八歲的詹姆斯‧托賓（James Tobin）——指著亨利喊他的綽號：「瘋子」（Crazy）。

布朗太太用力一拍手，所有人靜下來後，她站出來幫亨利說話，對托賓說：「就算他是瘋子，那

也是因為他不知道什麼才叫正常。」坐在亨利對面的約翰‧曼利（John Manley）小聲對他說：

「就是你。」我們不知道亨利的響屁究竟是意外還是小屁孩的惡作劇，不過，有個重要的事實從

事件中浮現：布朗太太似乎比其他人更能夠理解亨利，而且也不願意將他歸類為怪孩子。多虧了

她，此次事件中，亨利幾乎毫髮無損。

布朗太太可能是住在西傑克遜街六六三號的寡婦，茱莉亞‧布朗（Julia Brown）。她和安德

森太太與亨利的安娜叔母一樣，對這名遭遇不幸的男孩展現出難得一見也出人意料的溫柔，她們

的反應也讓我們看見，亨利能讓一些女性心中萌生幫助他的念頭，她們也將目光聚焦在他較吸引人的特質。布朗太太不僅知道亨利的一些行為是因為「不知道什麼樣才叫正常」──表示亨利在住進慈悲聖母之家中很可能有問題──她甚至願意更進一步給亨利一個家。六月一天炎熱的午後，亨利行經布朗太太家時，她注意到窗外的亨利，於是走到前門叫他進屋。布朗太太告訴他，「她想收養」他，然而她對亨利的父親提起收養一事時，老亨利拒絕了。亨利事後會得知，當時父親心目中已有了別的人選。

布朗太太被拒絕，實為亨利生命中的一大遺憾，因為她似乎非常適合當養母。她在慈悲聖母之家擔任女總管多年，習慣與在街頭打混、倔傲不屈、性格也有些缺陷的男孩相處，而且同樣重要的是，她不只是亨利認可的「好女人」，她的經濟狀況也堪稱優渥。她有足夠的存款，得以退休並離開她在慈悲聖母之家的職位，這對二十世紀初的成人而言非常罕見。

亨利父親沒有准許布朗太太成為亨利的監護人、給孩子過上舒適的好生活，而是將另一名有機會成為養母的女性帶去慈悲聖母之家。

Ohara）沒辦法處理這件事。

　　有一次父親帶一個女親戚來收養我，可是那時候凶巴巴神父不在，歐哈拉神父（Father

我父親只能和他見面討論了。

他一直沒這麼做。

某種指控

居住在慈悲聖母之家那四年，亨利和至少一名院內的男孩發展出性愛關係，且與他有過性行為的男孩可能不只一人。他在描述自己的經歷時，寫得若無其事。「有一個男孩，」他回憶道，「他有點友善，有時候又不友善。他如果生你的氣，你一定會知道他在生氣，不過他不是惡霸，也沒想當惡霸。」接著，他寫出男孩的名字：「約翰‧曼利。」約翰‧曼利是在亨利來到慈悲聖

這是亨利唯一一次提及父親探望他的細節。老亨利不考慮不飲酒且生活優渥的布朗太太，而是將不知名的「女親戚」——也許是陪他飲酒的妓女或情人，多半根本不是亨利的「親戚」——視為合適的養母人選，展現出他對父母之職扭曲的認知。

亨利父親也許嫉妒布朗太太，害怕她會取代自己在兒子心中的地位。他知道布朗太太能實際陪伴亨利，也能給亨利情緒方面的支持，將老亨利給不了的事物給予亨利。於是，老亨利沒有讓布朗太太收養兒子，沒有幫兒子一把，反而讓亨利深陷於缺乏父母或家庭之愛的童年，身邊盡是圍繞著一群不會為亨利著想的陌生人。在拒絕布朗太太時，老亨利彷彿將兒子拋進了狼群裡。

母之家不久後入住，他立刻就對個子較小的亨利產生強烈的好感。「他想和我待在一起還有當朋友，但是他壞脾氣又好鬥，」亨利承認道，「我都盡量避開他。」他還抱怨道：「他想和我待在一起，但他老是凶巴巴。」「他想和我待在一起，每次都相信我會說好，但我不喜歡的時候就是希望他不要來煩我。」接著，亨利又有些不耐煩地補充：「他還是會煩我。」約翰・曼利也許是惡霸，也許不是，無論如何，他非常堅持表現出自己對亨利的興趣。他從不像之前的「底層流浪漢」那樣威脅亨利，卻堅持要亨利和他「待在一起」，而非好言相邀。在一八〇〇年代與一九〇〇年代初期，「待在一起」（keeping company）這句流行用語與「交往」同義，而在同一年代，「友情」（friendship）在特定情境脈絡下特指男性之間的戀愛，尤其在男性自稱為「特殊朋友」或「知心朋友」之時。

曼利想和他「待在一起」之事，亨利若只提及一次，那我們當然不能妄下定論，但考慮到前後三次的敘述──尤其是那句強調性的「每次都相信」──我們應從不同的視角檢視亨利與曼利的關係。很顯然亨利一開始對曼利的追求沒什麼興趣，但在這段敘述的最後，亨利似乎遂了曼利的慾望。曼利說什麼也不肯遠離他，亨利哪有別的選擇？年僅八歲、個子又特別嬌小的亨利，只可能淪為至少一名男孩的性玩物。

在歷史上，收容多名男孩的機構，往往會演變成性虐待的溫床。過於幼小或瘦弱的孩子無法抗拒其他被收容的男孩或照護者，只能舉雙手投降，且這種掠食者與獵物的關係，不只存在於亨

利住進悲聖母之家的那段時期。在亨利臣服於約翰‧曼利之後，又過了五十多年，一名十一歲男童淪為十四或十五歲少年的性愛寵物的報導浮出水面，在那名十一歲男孩的機構裡，有個年長、高壯的男孩會在熄燈後「溜上年幼或弱小的男孩床鋪」，「威逼他保持靜默」，然後迫使他進行性行為。大男孩通常會與小男孩形成固定關係，在白天的時候，大男孩會「給年幼的男孩好處」並甚至「保護他」，小男孩則在夜間「用性事」回報大男孩。過了一段時間，大男孩也許會放走小男孩，轉而與另一名吸引他的男孩建立關係，小男孩則會成為下一個受其吸引的大男孩的獵物。

亨利在一九○○年六月的第一週搬入慈悲聖母之家時，那裡已經有二十八個男孩子了，其中四人與亨利同齡，兩人比他年幼，二十二人比他年長，最大的則已經十八歲。亨利離開了父親的公寓，不再受到門與鎖保護，在慈悲聖母之家，他和比自己精明幹練、比自己高大強壯的男孩們一同生活，也睡在同一間寢室裡。在這裡，他必須一週七天、一天二十四小時地提防他人，沒有喘息的時刻。在這裡，他寡不敵眾。

在收容機構遭到性虐待的男孩，往往「退縮進一片解離與順服的大霧裡」，「像看電影似地看待毆打、虐待與性侵事件」。許多孩子「心靈受到重創，無法坦誠告知發生在自己身上的事」，而他們的否認，會在往後的人生中造成許多身心問題。亨利也不例外。

約翰‧曼利對亨利的好感最終淡化了，他在吉姆（Jim）與約翰‧斯甘隆（John Scanlon）兩

兄弟的幫助下，對亨利提出某種指控——至於該指控的確切內容，亨利從來沒有洩漏全貌。從他無意中透露的線索看來，亨利似乎與曼利、斯甘隆兄弟發生了出軌的性行為，三人也許是為了否認自己在其中扮演的角色，或是為亨利有做或拒絕做的某件事進行報復，總之，他們在亨利打小報告之前搶先告了一狀，神祕事件的罪責被推到了亨利頭上。由於亨利、曼利與斯甘隆兄弟都是對罪惡區底層人物頗具吸引力的類型，他們四人也許形成了史坦利那樣的快閃搶劫幫派，針對西麥迪遜街的醉漢與男同性戀行搶。同樣地，曼利與斯甘隆兄弟也可能如史坦利幫派中的年長男孩那般，對亨利做「壞事」。畢竟他們都睡在同一間寢室，而且過了晚上十點半就不會有任何人監督，就連同住在隔壁棟的瑪霍尼神父與其助手席維斯・歐哈拉神父（Father Sylvester O'Hara）也不會查房。

曼利與斯甘隆兄弟向慈悲聖母之家一位名為奧托・茲恩克（Otto Zink）的「監督者」告狀，他轉而將事情告訴取代退休的布朗太太的甘儂太太（Mrs. Gannon），以及瑪霍尼神父。多年後，亨利講述自己站在茲恩克、甘儂與瑪霍尼面前的情景，卻聲稱他完全不知道自己受到什麼指控。不過，他倒是記得自己沒有否認三個大男孩神祕的指控，不管那究竟是什麼，用他自己的話來說，他可「沒有大力否認的腦子或膽子」。在其他情況下，亨利若蒙受冤枉，即使時隔數十年，他也會對當初的指控記得一清二楚，並激烈地否認自己有罪，而在這次，亨利的反應明顯是心裡有鬼。他再次仰賴言語的否認來撐過不愉快的經歷。瑪霍尼和過去一樣，選擇站在指控者那一

邊，又用橡膠鞋底「打」亨利的手。這回，亨利沒有請教母安娜來為他申冤。他顯然有罪，但那究竟是什麼，他堅不透露。

亨利也因為在空中上下前後移動雙手而受到責罰。他身邊的成年人也許將那些手勢視為自慰的動作，不過亨利卻將自己的動作描述為「假裝在下雪」或「下雨」。無論如何，亨利的手勢使甘儂太太、「她兒子和奧托‧茲恩克以及其他人」認為亨利「不是弱智，就是真的瘋了」，他們直接對亨利與瑪霍尼神父說出了心中想法。因為亨利古怪的手部動作，及他在自傳中婉轉稱為「怪事」的行為──也許是和曼利與斯甘隆兄弟一起做的「怪事」──瑪霍尼神父不得不通知亨利的父親，向他發出最後通牒。

慈悲聖母之家所有的孩子都有一個關鍵共同點，亨利也發現「這些男孩的父母」都「無法照顧小孩」。男孩們不算是孤兒，卻因為父母無法或不願意承擔養育子女的責任而被送入收容所。基本上，這裡的每個男孩都遭家人遺棄，成了西麥迪遜街流離失所的垃圾。亨利對街頭的生活並不陌生，但在之前，如果他無法接受外界的險惡，他總是能回到父親的公寓、關上家門。即使父親外出、病得太重或醉得不省人事，那間小公寓仍是亨利的避風港。

無論在自傳或其他文件中，亨利一直沒透露自己做的「怪事」究竟為何，也沒有坦承自己和曼利與斯甘隆兄弟做了什麼不可告人的事。在慈悲聖母之家的神職人員與工作人員看來，亨利所做的一切都指向唯一的解釋、唯一的結論：「瘋子」不該留在慈悲聖母之家，而該被送去別的地

方。他們蒐集了關於亨利的資料，以此要求老亨利幫兒子找別的住所，最好要是離慈悲聖母之家很遠很遠的所在。這下子，老亨利不得不想新的辦法照顧兒子了。而他很快便有了新的打算。

自慰者之心

　　神職人員請老亨利將兒子帶離慈悲聖母之家時，他已經在聖奧古斯丁老人之家住了一年；他的健康狀況不停走下坡，到了一九〇三年，他已失去自我照料的能力。一九〇四年十一月初，瑪霍尼神父或歐哈拉神父（較有可能是後者）帶亨利到洛普區藍道爾夫街（Randolph）一〇九號，奧托・施密特醫師的辦公室。老亨利事先聯絡了這位為芝加哥德國移民與德裔美國人貢獻良多的醫師，請他幫忙矯正兒子的變態行為──包括亨利和夜間警衛與慈悲聖母之家其他男孩的關係，以及自慰的壞習慣。施密特同意免費替亨利看診時，老亨利從此成了醫師的信徒。

　　亨利清楚記得，在一九〇四年十月底或十一月初，「我被帶去給一個醫生檢查好幾次，第二次去的時候，他說我的心放錯位置了。」十二歲的亨利可不傻，他打從心底不相信醫師的診斷，雖然沒有明言，他卻心想：「不然要放哪裡？肚子裡嗎？」此外，他也發覺事情不太對勁，無論神父或醫師都沒有說明他接受診察的原因。他明明就沒有發燒、沒有嘔吐、沒有骨折，身體明明就很健康，為何要大老遠來找在洛普區執業的施密特醫師看病？更何況，施密特也沒像其他醫

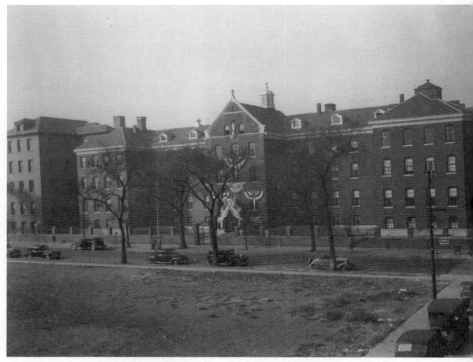

聖奧古斯丁老人之家，亨利父親從晚年到一九〇九年去世時的住所，也是亨利
人生最後數月到去世時的住所。
（伊利諾州，芝加哥市，帝博大學約翰‧Ｔ‧理查森圖書館特殊館藏與檔案庫提供。）

師那樣為他開藥或做任何治
療。事情一定有蹊蹺，但亨
利仍在狀況外。

　　在一八〇〇年代中期以
前，人們也許會私下低聲議
論當時稱為「自虐」的自慰
行為，但很少人公開討論此
事。後來，自慰忽然成為美
國中上層階級熱議的議題，
醫師與人數漸眾、致力於讓
美國變得更健康的自助書籍
作家也開始關注此事。自虐
被視為變態的罪惡，醫師與
自助書籍作家相信此舉會
抽乾男人與男孩的「精力」
──也就是陽剛氣概或性能

力──男人或男孩每一次藉由自慰達到性高潮，精力便會大幅弱化，身體必須花費更多時間補足他浪費掉的精液。人們認為，男性愈常自慰，身體就愈會為了備足精液而疲累不堪。若是太常自慰，身體便會產生嚴重的缺陷，不僅威脅身體健康，還會影響他的心智能力。男性甚至能將這種變態行為遺傳給兒子、孫子，就此污染整個後世子孫，最終，是污染全社會。

當時最受人敬重的自助書專家是創立了穀片品牌的約翰‧哈維‧家樂（John Harvey Kellogg）＊，他在影響深遠的《性生活的事實》（Plain Facts About Sexual Life）一書中重述了當時科學界內外人士的理念：「人體的多種體液當中，精液最具精力。」他還聲稱，無論是性行為或自慰所致的精液流失，其後的「快速生產」都必然導致「男子氣概的喪失」。在家樂與同時期的人們看來，只有缺乏自制力的男人會以自慰行為致使自身衰弱，而「喪失」了「男子氣概」的男人則會變得女性化，無論是社會、政治、文化或心理方面都降至與女性相同的層級。自慰者只有身軀屬於男性，其他層面都是女性。

家樂等人呼籲人們除了滿足生產所需之外，切勿流失精液（即使是為了生兒育女，男性也該嚴格管控性高潮，以免超出身體負荷）與此同時，其他富有創意的人則忙著研發防止男孩與男人自慰的器具。包括自慰皮帶（masturbation belt）在內的一些裝置相當簡單，自慰皮帶的結構類似今

＊　家樂原為當時一家療養院的負責人，穀片是他與其兄弟在研究療養院患者的素食飲食時偶然發明出來的。

日運動用的下體護身，在臀部處環繞腰與大腿，還有一個支撐睪丸的小袋，以及防止陰莖受到刺激的小套。當時還流行一種防止自虐的裝置，那是內側有刺的金屬環，套在陰莖上，便能在男性勃起時刺痛他，利用痛覺使不規矩的生殖器恢復原本的大小。還有第三種效果類似的方法：為阻止屢勸不改的男孩與男人自虐，醫師會以鐵絲縫合他們的包皮，在陰莖勃起時，繃緊的包皮會被鐵絲拉痛，妨礙他們完全勃起。在更極端的情況下，一些醫界人士建議燒灼陰莖，燒灼所致的潰瘍便能防止男孩或男人撫弄陰莖。倘若所有方法都失敗了，醫師甚至可能替男性執行閹割手術。

回顧過去形形色色的酷刑，我們能看出當時社會上許多人——其中多為醫療健康領域的權威——明顯使盡了渾身解數，確保精液只被用於人類的繁衍，不會浪費在別處。這些人與家樂持相同理念，相信自慰者的身、心、靈會受種種疾病所苦，這些人因自慰而失去了社會定義的男子氣概，因此與女性相差無幾。有些專家認為上述的女性化不過是一種比喻，自慰者雖然在行為舉止、穿著打扮與態度上女性化，甚至塗抹胭脂與其他女化妝品，或從事速記員、百貨公司櫃員或洗碗工等屬於女性的職業，他們的生殖器依然保有正常功能。然而，也有另一派人認為自慰行為會在實質上奪去男性的陽剛性質，家樂本人便深信「過度自慰……會使陰莖萎縮」。少了有功能的陰莖，一個男人在社會大眾眼中就等同女人。話雖如此，家樂與他的支持者沒有提出相關的數據或建議。究竟發生多少次性高潮，男人才會變成女人？

家樂試圖控制男人性行為的這段時期，社會也在與男性發生性行為的男人身上貼上「同性

戀」（homosexual）的標籤——但當時所謂的「同性戀」並不包含所有和男性發生性行為的男性。醫學界、科學界、警界、教會，甚至一般民眾，都將男同性戀視為擁有男性生殖器的女人。在一般大眾的想像中，男同性戀會化妝與穿著女裝，有時會留著長髮且經常將頭髮染黃，甚至使用女性的名字，而這些通常是花朵的名稱（但並不總是如此），例如意為「玫瑰」的蘿絲（Rose）、意為「雛菊」的黛絲（Daisy），或者意為「紫羅蘭」的薇麗特（Violet）。大眾眼中的男同性戀，就連行為也十分女性化，他們會把同類喚作「妖精」（fairies）、「美人」（belles）、「花朵」（pansies）、「女王」（queens）或「酷兒」（queers）。

然而，與同性發生性關係的男人還有另一類型——與妖精截然相反的類型。這類男人符合當時定義的男子形象，因此被人們視為正常人。這類陽剛男性允許美人為他們口交，或在肛交時扮演插入的角色，但社會大眾沒有給他們特殊的稱呼。不過，妖精把那些以性愛換取金錢的正常男性稱為「交易」（trade），為了勒索而和妖精發生性關係的正常男性，則被他們稱之為「塵土」（dirt）。正常男人通常已婚，育有子女，從事體面的男性工作（商人、警察、軍人、勞工、夜間警衛等等），並且不會對外公開自己與妖精的關係。直到二十世紀後期，尤其是一九六九年六月的石牆暴動（Stonewall riots）*過後，「同性戀」一詞的定義才包括所有希望與同性發生性行為

* 一九六九年六月二十八日凌晨，美國紐約市格林威治村的石牆酒吧爆發了一連串自發性暴力示威衝突，起因是警察惡意臨檢。石牆暴動一般被認定為美國同志運動史上首次反抗政府主導之迫害性別弱勢群體的關鍵事件。

的人，而不再以一個人男性化或女性化、怪異或正常、是生理男性或生理女性為區分標準。

在亨利的年代，人們普遍認為女性化的妖精是自願「反轉」性別角色，他們沒有表現得像男性並對女性懷有慾望，而是上下反轉了性別認同，不但表現得像女人，還慾望著女性——此處指異性戀女性——所慾望的：男性。對當時多數社會大眾而言，自願反轉性別認同的男人不僅完全匪夷所思，更是駭人聽聞的族群。在女性沒什麼權利與力量的社會上，大多數人皆相信只有瘋狂的男性願意放棄自己與生俱來的權利，選擇成為「反轉者」（invert）——這也是經常用以指稱同性戀者的詞彙。因此，根據那個時候的社會與文化邏輯，男人會成為反轉者是因為內心瘋癲，不可能有別的解釋。

醫師與健康專家也在自慰者與反轉者之間劃上等號。亨利‧格里賽醫師（Dr. Henry Guernsey）在婚姻指南《暢談禁忌話題》（*Plain Talks on Avoided Subjects*）一書中，總結了大多數美國人的看法：過度自虐會使男人與男孩「虛弱、蒼白且心智軟弱，原本的男子氣概與精力全離他們而去」。簡而言之，醫學專家相信三件事：第一，自虐的習慣會使男性女性化；第二，反轉者也女性化；因此，他們得到第三點結論，自慰者都是反轉者——或終會成為反轉者。到了一九〇〇年，「自慰者」與「反轉者」在許多醫學文獻與大眾的想像中，化為可互相替代的詞彙。

亨利與其他習慣自虐的男孩一樣，被貼上同性戀者——亦即反轉者——的標記，故而必定也是瘋子，這很合邏輯。一九〇四年，也就是亨利接受施密特醫師的檢查那年，路德教派牧師與自稱性

學者的西瓦納斯・斯托爾（Sylvanus Stall）總結了社會大眾的觀點，表示：

　　無論在哪間精神病院，大部分病人都是自慰者或梅毒患者，只要能消除這兩種降於人類的邪惡或詛咒，瘋人院與監獄裡的人便會減少非常多。想想看啊！我們的監獄、精神病院和救濟院中，有如此多人是侵犯了自身的性的本質、違反了自然法則的男人女人。

　　施密特醫師說亨利的「心放錯位置」，如此古怪的診斷，以好處來想可能是團謎，以壞處來看則可能是最荒謬的騙術。亨利有所不知的是，施密特醫師聲稱他的「心放錯位置」，多半是引用一八九五年一篇鮮為人知的論文：「Ueber Herzerkrankungen bei Masturbanten」（〈論自慰者的心臟疾病〉）。論文作者 G・巴克斯醫師（Dr. G. Bachus）在此論及他矯正男孩與男人的自慰習慣時所診斷出的病症。經過對這些最小九歲、最大三十一歲的病人的觀察，巴克斯提出了假說：「經常自慰者，心臟會出現膨脹的情形。」且心臟「通常往左右兩側擴張，較少只往左側擴張」，結果心臟會偏離最初「正確的位置」。他又解釋道，「此番膨脹現象，乃是因為心臟的工作量增加與增強」，而工作量增加則是為彌補「經常的性行為」時流失的精力。

　　施密特醫師也許沒有讀過巴克斯的論文，不過與施密特同樣專業的醫師應該都讀過最先進的醫學文獻，他至少該讀過 G・斯坦利・霍爾（G. Stanley Hall）開創性的上下兩部《青春期》

（*Adolescence*）。《青春期》是當時最重要的兒童心理學著作，不僅提及巴克斯關於「自慰者之心」的觀念，還引用巴克斯的文章，並指出自慰者之心與 E‧C‧施皮茨卡（E. C. Spitzka）所謂的「自慰性瘋癲」（masturbatic insanity）——習慣性自慰所致的瘋癲——之間的關聯。霍爾也在書中寫道，許多權威人士認為自慰「與一種或多種可怖的性變態有著或多或少的關聯，或使人身心狀態成為性變態之邪惡果實的溫床」。在此，「可怖的性變態」無疑指的是同性戀。換言之，霍爾的《青春期》告訴當時數千位醫師，自慰的結果是同性戀或瘋癲，甚至兩者皆是。

施密特醫師說亨利的「心放錯位置」，似乎是基於醫學上的迷思所提出的診斷。實際上，他的意思是，現在十二歲的亨利是同性戀——或正朝變成同性戀的方向發展。

亨利的父親知道兒子從六歲開始自慰。兩人和其他貧窮家庭的父子同樣共睡一床，老亨利過去可能曾抓到正在自慰的兒子，或者在被單與孩子的衣物上找到相關證據。他也知道兒子之前偷溜出門去見夜間警衛，被警察逮個正著。至於他不知道的部分，慈悲聖母之家的工作人員也全盤告訴他了。甘儂、茲恩克、瑪霍尼與歐哈拉知道亨利和約翰‧曼利與斯甘隆兄弟有某種關係，也曾經抓到亨利在公共場所自慰。他們應該也知道西麥迪遜街其他男孩子的所作所為，知道和男人發生性行為或屈服於他們的淫威，在男孩之間是多麼普遍的現象。保護孩子不受外頭的男性侵犯，不正是慈悲聖母之家的目標之一嗎？工作人員應該也幾乎能肯定，即使只是快閃搶劫或普通性交易，亨利一定參與過外頭的男男性行為。

亨利父親告訴醫師的一切，成了支持施密特診斷的證據，而施密特以霍爾的著述作為診斷基礎，霍爾又以巴克斯的論文作為論述基礎。在如此環環相扣的邏輯推導下，難怪醫師與父親都相信十二歲的亨利應該要被關入精神病院，在他們看來，亨利一定是瘋了，才會表現得如此不檢點。

一如先前亨利被對待的一貫模式，這次，大人還是沒對亨利說明事情原委，只是急著想擺脫他。多年後，亨利相信自己接受施密特醫師的診察，是為了檢驗他是否「弱智或瘋狂」，而某方面而言，亨利的猜想完全正確。

不幸的是，施密特醫師與亨利父親完全不瞭解伊利諾弱智兒童精神病院，那個他們決定流放亨利之所在。亨利離開芝加哥、前往伊利諾州南部的那天，是「寒冷、風大又危險的」一天；在那之後沒幾年，伊利諾弱智兒童精神病院發生的種種，將引致政府對精神病院的調查。亨利將在精神病院面對的，是毀滅性的打擊，而多年後他承認道：「那時候要是知道自己身上會發生哪些事，我一定逃走。」──幾乎與揭露他在慈悲聖母之家的經歷時，一模一樣的語句。

第三章　萬千煩惱之家

放逐

　　一九〇四年十一月十六日，老亨利與施密特醫師見面、填寫將兒子送走的申請書那天，十二歲的亨利仍住在慈悲聖母之家。亨利從沒說過他是如何得知自己將被關入伊利諾弱智兒童精神病院，但他在自傳中寫得明明白白，無論神父或甘儂太太都沒有解釋他被送去精神病院的原因。

　　考慮到教會對同性戀的看法，以及人們對性事的忌諱，神父應該很難解釋亨利和約翰·曼利與斯甘隆兄弟的關係——以及施密特醫師的診斷——造成的代價，直接忽略問題還是輕鬆一些。

　　至於甘儂太太，她可能只想儘快讓亨利離開慈悲聖母之家。從甘儂太太踏進收容所那一刻起，亨

利在她眼中就一直是個麻煩精，就連喜歡亨利的布朗太太也知道他沒辦法融入群體，不但為自己與他人惹麻煩，行為與表情都十分古怪。亨利是個不好應付的孩子。

十一月二十四日星期四上午，提姆・盧尼（Tim Rooney）到慈悲聖母之家接亨利。精神病院位於伊利諾州南部接近州首府的偏僻區域，盧尼必須花好幾個鐘頭搭火車往返。伊利諾弱智兒童精神病院所在的林肯鎮，是以解放數十萬黑奴的亞伯拉罕・林肯總統（President Abraham Lincoln）來命名，這位前總統是無數名學童心目中的英雄，包括史金納學校在內，全國許多校舍牆上都掛著林肯與喬治・華盛頓的畫像。

亨利知道大人有事瞞著他，再加上不知自己為何被送走，使得他心中的惱怒有增無減。他當然希望父親會像四年前他被警察關入敦寧時那般，突然來救他回家；他當然希望教母會像他之前被控偷錢時一樣及時起來，導正其他人的誤解。然而，大人辜負了亨利的期望，無人前來拯救他。

多年後，亨利回憶道：進入芝加哥聯合車站西側入口，穿過寬敞的等候室過後，盧尼便匆匆帶他坐上「芝加哥與奧爾頓有限公司」（Chicago & Alton Limited）的列車，只差幾分鐘就要錯過班車。盧尼坐在靠走道的座位，讓亨利坐窗邊，亨利聽車長大喊「請上車！」，然後數秒過後，汽笛在九點整發出尖銳而響亮的警告聲。火車猛然向前又急煞，亨利險些撞上前方的椅背。他看著城市慢慢從窗邊經過，然後越來越快，火車比亨利搭過的電車都還要快，窗外景色變得模糊一片。

火車駛離芝加哥城外的喬利埃特市車站後，車長走了過來，停步檢查車票、確認目的地，而

後在兩張車票上打洞。亨利的車票被車長留下，盧尼的票則還給了他。車長和盧尼寒暄了幾句；盧尼之前曾陪同其他男孩從芝加哥前往精神病院，和車長有過幾面之緣。不用盧尼多說，車長也猜得到亨利和其他孩子一樣，即將住進精神病院。兩個男人閒聊時，亨利在幾乎無人的車廂中東張西望，然後注意力移至窗外的景色。

此時，窗外的都市建築只剩工廠與倉庫，而這些多半廢棄的建物也與先前的高樓大廈一樣，一棟棟飛逝、消失。火車在隆隆聲中朝西南方與聖路易斯行進，遠離芝加哥。忽然間，伊利諾州在年幼的亨利眼中變得無比陌生，從鐵軌至天邊是一片空無一物的平原，只有不間斷的原野，每二十英里左右會多一間農舍、幾間小屋與幾棵樹木——一直到死，亨利都忘不了這個畫面。這是他首次離開芝加哥，郊外陌生得宛如離地球數千英里的異星球。

厚重飽滿的雷雲聚集在空中，為了打發時間，亨利將雲朵想像成動物、船隻，以及他已經開始想念的一張張面孔，尤其是父親與教母。亨利從小就對雲朵深感興趣，它們在亨利眼中不僅捎來天氣，還像是飄在空中的玩具。看著一朵朵雲，他的想像力活了起來，積雨雲也許會化為一艘船，成為亨利在艾拉・杜伊老師課堂上學過的西班牙大帆船尼尼亞號（*Nina*）、平塔號（*Pinta*）或聖瑪利亞號（*Santa Maria*）[*]。

<hr />

[*]　譯註：哥倫布首航美洲艦隊的三艘船。

很久以前，亨利就學會在無法接受事實或在事情失控時，遁入想像力構築的世界，在想像中的世界他絕對安全，也握有絕對的主導權。在天空中舒展的層雲，也許會化為亨利的愛書──法蘭克‧鮑姆（Frank Baum）筆下的《綠野仙蹤》──中的一片罌粟花海。亨利瞭解桃樂絲‧蓋爾（Dorothy Gale）面對的考驗，他和桃樂絲一樣離家很久很久了，沒有三個與眾不同的怪朋友陪伴他、在危急時刻幫助他。是啊，他身邊的三個人是約翰‧曼利與斯甘隆兄弟，他們非但沒幫助亨利，還害他惹禍上身。沒有巫師答應要幫忙，但有個夜間守衛儘量幫助他。亨利還清楚記得，桃樂絲和西國魔女（他想像的是甘儂太太）發生幾次驚險的衝突之後，終於帶小狗托托（Toto）回到安全溫暖的家，從此過上幸福快樂的日子。亨利明白，他得不到桃樂絲的快樂結局。

前往林肯鎮的旅程平靜無波，搖晃的火車終於讓亨利不安地睡去，一路上他睡睡醒醒，最後在盧尼拍他肩膀時猛然驚醒。盧尼說道：「小傢伙，我們到了，拿好東西準備下車。」盧尼花了幾秒鐘才將亨利搖醒，而亨利下意識死守著最後的睡夢，儘可能保護脆弱的內心。他感覺自己被人綁走，熟悉的所有人事物盡被奪取。

林肯鎮火車站與芝加哥聯合車站截然不同，嚴格來說不過是架了錫屋頂的一片土地，連牆壁都沒有。亨利從早餐過後就沒有進食，現在餓得全身發軟。他若在這時望向盈滿暮色的天空，就會看見一根刺入天空的尖塔，那幢三層樓建築是精神病院的主樓，位在火車站西南方三英里的小

丘上，而尖塔則是主樓的尖頂。亨利習慣了西麥迪遜街的五層樓建築，以及洛普區更加高大的大樓，然而林肯鎮的天空除精神病院的尖塔外空無一物。他從未見過這樣的空曠世界，在陌生的林肯鎮，亨利想必感到脆弱無助。

一名馬車夫朝他們招手，兩人爬上馬車。馬車夫鞭子在馬的頭上一甩，吆喝一聲「駕！」，亨利就這麼被載往精神病院。

盧尼和車夫應該也是舊識了，他們想必無視亨利聊了整整三英里路程。火車駛離車站時，亨利想必聽見了車長那聲「請上車！」，接著是刺破寧靜傍晚的尖銳汽笛聲。

芝加哥與奧爾頓有限公司的列車慢慢吞吞地離站，開始加速遠離林肯鎮，朝南方的春田市行進。過了春田市，火車會繼續前往西南方的聖路易斯，乘客將在聖路易斯轉乘另一班列車，繼續往西直至堪薩斯城，然後又轉而朝西南方的土桑市行進。一朵朵煙雲越飄越高，直到與遮掩星空的雷雲相融。

此時的亨利「離芝加哥一百六十二英里」，像一包麵粉或一綑木柴似地坐在馬車載貨區，心中充滿了恐懼。他已經不是第一次被帶離家、關入收容機構了，但這次，理應是一輩子的監禁。

伊利諾弱智兒童精神病院

亨利被盧尼扶著下車，這時候他又累又餓。自從離開芝加哥，亨利看過最高的建物就是這間精神病院了，即使在將近全黑的夜裡，他也看得出病院規模龐大。林肯鎮的天氣與芝加哥同樣寒冷，但少了芝加哥的風，沉靜的空氣似乎冷冽許多。跟隨盧尼走向精神病院前門時，亨利呼出的氣息在面前化為空中捲動的小雲。

女總管給了亨利「五〇〇七」這個身分編號，也就是申請書上的號碼，她沒有問亨利的名字，直接將「亨利‧道格」抄上入院資料表。她正經八百地說：「男孩，跟我來吧。」然後轉身領路。亨利立刻迷失了方向，不知自己有沒有辦法獨自離開這幢迷宮般的建築。他幾乎被疲憊與飢餓淹沒，也被龐大的建築弄得暈頭轉向，分心恍惚到有些跟不上女總管的腳步。

總管忽然在建築東北側的房門前停下腳步，這是二樓的五間病房之一。她轉身看亨利（實際上卻是看著他頭頂後方），說道：「就是這裡了。」

亨利以後都將睡在這個房間。房間有幾扇大窗戶，白天有充足的陽光。床鋪的擺設與之前的慈悲聖母之家相似，一排排頭對頭、腳對腳的床鋪，床與床之間的走道窄得幾乎沒有行走空間。

亨利掃視房內，試著想像自己睡在這裡。

十二歲的亨利來到伊利諾弱智兒童精神病院時，與他一同用餐、工作與共用寢室的病人很大

一部分不是孩童，而是成人。數年前，伊利諾州的監獄空間用盡，無法容納更多罪犯，政府的解決方法是將成年男人關入精神病院，讓他們和院內的男孩子一同住在北翼的二三樓。其實公立弱智兒童「精神病院裡，所謂的男孩和女孩」「成人和孩童的比例相當」。精神病院的管理者知道「他們之中一些人」「比孩童年長」，卻沒能得到顯而易見的結論：弱者必然會成為強者肢體霸凌與性虐待的對象。

多年前漆成白色的牆上空無一物，只有孩子們打鬧時留下的污痕，還有部分牆壁開始掉漆。

看見空白的牆壁，亨利也許會有些訝異，因為慈悲聖母之家充滿天主教的種種象徵，每個房間都掛了十字架，由殉道的耶穌基督照看院內的孩子們，在監督他們的同時確保他們安全無虞。精神病院沒有十字架，沒有聖母瑪利亞的雕像，沒有裱框的救世主圖像──金髮藍眸、英俊且乾淨得要命的救世主，在中東星空下的小村莊，敲敲一戶人家的家門。照看慈悲聖母之家與其他男孩的耶穌從沒保護過亨利，現在到了精神病院，亨利也不指望祂幫忙。

與此同時，完成任務的盧尼已經離去，臨走前甚至沒有向亨利或總管告別。亨利再也不會見到盧尼了，但他永遠不會忘記──也不會原諒──那個將他偷走並帶離芝加哥的男人。

我見過最好看的男孩

　　不像慈悲聖母之家的管理者只有四人（兩位神父、甘儂太太與茲恩克先生），精神病院的員工有將近百人，且存在嚴格的階級制度。最頂層是院長，最底層則是執行低等工作、不必負太多責任的院民。所有工作人員都有清楚的職責，而幾乎所有人都只願完成最低限度的工作。女總管不必帶亨利參觀這間建築，這是其他院民的工作，會有別人帶亨利認識新環境，讓他知道廁所、遊樂區與用餐區的位置。

　　亨利這種「聰明的男孩子」睡在北翼病房，這些人之所以被送來精神病院不是因為心智問題，而是因為別的。他們有些人習慣性逃學，有些人經常逃家或為父母製造難以應付的麻煩，有些人是無家可歸的貧苦孩子，也有不少人和亨利一樣是自虐者。管理北翼病房的考德維爾醫師（Dr. Caudwell）雇了「聰明的男孩子」中的威廉・托馬斯・歐尼爾（William Thomas O'Neil）當北翼班長，負責帶亨利認識環境的應該就是他。與亨利同齡的托馬斯相貌英俊，亨利在多年後承認他是「我見過最好看的男孩」。

　　托馬斯帶著亨利到最近的廁所與淋浴間，接著帶他走後側的樓梯到一樓用餐區，亨利聽見某處傳來孩童的嬉鬧聲與樂音。托馬斯帶亨利繞過一群群在走廊上閒晃的粗暴院民，一雙雙眼睛盯著快步走過的兩個男孩。托馬斯告訴亨利，主樓後方有一些小屋，屋子裡住著真正患有精神疾病——且

通常病得不輕——的孩子，其中很多孩子不知道怎麼如廁或穿衣。「聰明的男孩子」若遭到特別嚴重的指控，就會被關進小屋住上幾天，被如此懲罰的男孩會感到屈辱，也會被其他孩子嘲笑。

他們來到方才傳出嬉鬧聲的餐廳，托馬斯推開門，亨利看見一大群孩子在克難的舞臺上演戲：一些頭上戴著雞毛頭飾的小孩，正將紙板做的火雞腿拿給身穿黑色縐紙的孩子。餐桌被拼在了一起，附近田裡找來的玉米稈一綑一綑地靠在牆邊，「舞臺」正中央是一口發黑的大鍋。孩子們圍著大鍋，努力回想各自的臺詞，觀眾席幾乎沒有人在專心看戲，大部分的人都專注於自己的內心小插曲。

這天是感恩節。

觀眾席間許多孩子發出了各種聲音，有的在大聲聊天（對著其他觀眾或臺上的小孩聊天），所有人都不安地躁動。三五成群的工作人員恨不得專心聊八卦，卻不得不監管這群孩子。

托馬斯和亨利靜了下來，亨利跟隨托馬斯穿過吵鬧的人群，繞過一群演奏樂器卻明顯走音的小孩，以及圍繞樂隊的另一大群孩子。

走至亨利不到半小時前穿過的前門時，托馬斯打開門，兩人站在寧靜的黑夜裡。戶外寒冷刺骨，但亨利不介意，能遠離屋內瀕臨混亂的吵雜聲是好的。他和托馬斯呼出的氣息凝結在黑暗中，然後被突如其來的一陣風撕成碎片，化為空無。

托馬斯站在主樓門前，指出遊樂場的位置，也告訴亨利，醫院、洗衣房、發電房與營運精神

病院所需的其他附屬建物，都在主樓後方。南邊離這裡最近的建築是學校，此時它不過是黑夜中模糊的輪廓，而學校與主樓之間有一條地道，是戶外積了深雪時供孩子上下學使用。西南方數英里是一片數千英畝的田地，也隸屬於精神病院。到了夏季，「聰明的男孩子」就會到田裡工作，而學期間則是除了上學讀書之外，做些清掃之類的雜活。在亨利聽來，暑期到田裡工作也不錯，他想到繪圖本裡出現過的種種牲畜，能在現實生活中見到自己從未見過的動物，好像很棒。

日常

亨利曾表示，精神病院的生活「有時候愉快，有時候不愉快」，不過住了數月後，他「開始喜歡那地方了，而且食物很多也很好吃」。和父親同住時，亨利像是被野放在街頭；在慈悲聖母之家的日常生活包括上學，亨利的生活作息稍微規律了點，但也只有一點點而已。在精神病院，住院者一天到晚的時間都被排滿，嚴格且充實的生活規律與過去在慈悲聖母之家時迥異。慈悲聖母之家位於罪惡區中心地帶，精神病院附近則是一片田野；慈悲聖母之家的孩子們即使消失在社區黑暗角落數小時，也不會有人注意，回來時也許口袋裡還會多一筆錢，精神病院的孩子們消失一段時間也不會被注意到，但能去的地方少之又少。在小小的林肯鎮，精神病院的孩子們太過顯眼，通常很快就會被工作人員或警察帶回來——然而受此限制的只有孩子。成年住院者就不同

了，林肯鎮的酒館與妓院會敞開大門歡迎他們，直到他們散盡身上僅有的錢，店家才會找警察將他們帶走。

在支付住院費這方面，伊利諾弱智兒童精神病院的孩子們分為兩種：「私人擔保個案」就是由個人——通常是家人——支付費用的孩子，而「郡資個案」則是家境貧困的孩子，由他們所屬的郡政府支付費用。精神病院中半數人是私人擔保個案，剩下則是郡資個案，亨利的住院費就是由庫克郡負擔。

精神病院是許多建築物組成的大型綜合設施，亨利入住的那段時期，負責人是哈利・G・哈特醫師（Dr. Harry G. Hardt）。主建物有三層樓與地下室，一共有將近一百二十間房間，由走廊與樓梯相連。行政辦公室與其他公共區域多在一樓，大部分的寢室則在二三樓，寢室三四間一組，旁邊還有供護士使用的房間。到了夜晚，日間護士被「一個夜間警衛取代，警衛不是照顧病人的護士，比較像守衛或消防員」。女孩與女人居住在建物的南側，男孩與男人則在北側。精神病院的房地產占地八百九十英畝，其中四十英畝是病院本身，四百英畝出租給附近的農民，剩下四百五十英畝則是精神病院自用的農地，出產的作物與牲畜被用以填飽住院者的肚子。

在設立初期，精神病院的行政單位便認定一般的學業安排無法滿足孩子的需求，因為與精神病院相關的所有人都認為孩子們不會有出院的一天，即使離開了，他們也只能勝任最低下簡單的工作。因此，管理者安排了「較適合弱智兒童」的實用課綱，課程包括「藝術、勞動訓練、肢體

訓練、發音練習與音樂」，以及「籃子編製、縫紉刺繡、硬紙板創作、蘆葦創作、羅非亞椰子纖維編織、瑞典式手工藝與威尼斯鋼鐵工業」。管理者認為，比起閱讀、寫作與算數，實作訓練能使孩子對精神病院與社會整體更有幫助。

亨利的父親希望兒子能在精神病院接受更加不凡的訓練，在入院申請書上，第四十八題是：「孩童有能力從事有用的工作嗎？」亨利的父親答道：「有。」接著，申請書又問：「若有，請詳述。」他答道：「工程師。」結果精神病院根本無法提供相關訓練，只教亨利如何掃地拖地，讓他打掃精神病院主樓。

一開始，亨利與其他孩子一同上學（由於父親將他和弟弟亞瑟的出生年份混淆，精神病院的紀錄上亨利比實際年齡小一歲），他每天「早上五點被叫醒」，在「洗漱穿衣後」鋪床，然後「做一些輕鬆的家事」——在主樓裡掃地拖地、擦灰塵、倒垃圾——一個多鐘頭後吃別人「準備好的早餐」。亨利是「年紀比較小的男孩女孩之一」，年紀在十四歲以下，又被視為『聰明』的小孩」，他「大概七點半開始上學」，一直到中午的午休時間。

住院者的餐飲都經過嚴格安排，每日飲食幾乎一模一樣。亨利的「早餐是煎牛肉或水煮牛肉、燕麥粥、麵包和咖啡」，不過在「特別的日子」，他和其他住院者可以吃雞蛋。午餐則是簡單但營養的「湯、當季蔬菜、偶爾有肉，然後一定有麵包和咖啡」。一天結束時，亨利會在六點左右吃晚餐，除了早午餐的剩菜之外，「偶爾還有糖或當季水果」。亨利雖說「食物很多也很好

吃」，實際上，孩子食物的質與量卻遠低於住在精神病院範圍內的工作人員飲食。亨利住在精神病院那段時期，一篇報導揭露孩子們吃的其實是「長蟲的梅乾、長蟲的燕麥片、長蟲的玉米粉，再加上又老又硬的牛肉、老羊的肉、散發惡臭的魚肉和其他類似的食物」。亨利認為精神病院的食物很好吃，可見慈悲聖母之家的飲食有多糟糕。

晚餐後，亨利和其他孩子們參與了各種活動：「一般在平日晚間，尤其是夏季，他們會玩棒球、擲馬蹄鐵，或進行一些個人活動。冬季活動則包括溜冰、打籃球與演奏樂器。」週六與週日，亨利可以參加精神病院舉辦的舞會，不過男女童會分開跳舞，男孩子都和年長的女性工作人員共舞。孩子們在七月四日欣賞煙火，在聖誕節演出約瑟夫與瑪利亞逃到埃及、耶穌在馬槽誕生等聖經故事，復活節則在兒童樂團的伴奏下合唱〈哈雷路亞〉。

亨利才剛習慣新生活與新規律，他的規律就被粗暴地打斷了。一九〇六年夏季開始時，他「和一些其他的男生被分到一組」，派到「三英里半」遠的農場工作。美國的弱智精神病院多建在「市郊或鄉村區域」，有「大花園，大部分還有獨立經營的農場」。麻州低能兒童學校（Massachusetts School for Idiotic Children）負責人華特・E・佛爾納德（Dr. Walter E. Fernald）、紐約維拉德慢性精神病院（Willard Asylum for the Chronic Insane）院長查爾斯・伯恩斯坦醫師（Dr. Charles Bernstein）等專治精神病患的權威醫師認為，「鄉村環境」能幫助「弱智者」康復，尤其是亨利這種因「都市社會及罪惡、墮落與不正常行為」而患病的精神病患。考慮到亨利的罪

狀，「罪惡、墮落與不正常行為」更是醫師們強調的重點。

此外，佛爾納德、伯恩斯坦等醫師認為，精神病院的農場能成為「到教室表現之極限的躁動男孩的發洩管道」。這些權威人士還相信「苦力與新鮮空氣」能使男孩「表現良好，並從擾亂病院生活的疾病中解放他們。他們能獲得與能力、脾性相襯的目標，少有遊手好閒或不良表現之情形」。

派至農場的住院者不是超過十四歲、無法繼續就學的青少年，就是在教室內外惹是生非的搗蛋鬼。這些全都是「聰明的男孩子」，「經常是剛住進病院的青少年」，到了農場，他們將獲得「做自己」的自由。每個孩子會分配到各自的工作，不過一般而言他們負責「種植並照料農作物。農場種的通常不是經濟作物，而是蔬果等作物，農場出產的蔬果是病院重要的食物來源。

大部分病院會購置或租用更多農地，另外養殖乳牛或肉牛」。在伊利諾弱智兒童精神病院，「病院行政單位甚至實驗性地養了一群羊。州政府官員自誇道，羊群為『上學的男孩子』提供工作機會，還有羔羊肉」，「羊肉供全伊利諾州的精神病院食用，『幾乎無須負擔食物或畜養費用』。」

在精神病院內外部人士看來，農場可說是伊甸園。

到了夏天，亨利在鹽溪（Salt Creek）南岸被稱為「州農場」（State Farm）的農場工作。

從「青少年時期剛開始」，他就和五十多名十四、十五歲以上的「聰明的男孩子」一同被送到州農場，所有人住在「一棟兩層樓建築裡」，屋裡只有簡單的廚房、寢室、餐廳和衛浴間」，由管理農場的伊姆伯格（Ilmberger）夫妻監管（亨利將他們的名字記錯了，寫成「艾倫伯格」

〔Allenburger〕）。除了阿洛斯（Alois）與安妮‧伊姆伯格之外，農場還有一兩名男性勞工。暑期結束後，男孩會回到伊姆伯格最愛說的「瘋人院」（the bughouse）。

根據亨利的說法，農場上的「工作」並「不難」，工時也不算長。孩子們「早上八點」開工，「下午四點收工」，「週六下午和週日休息」，每週一次的洗澡時間則是在「週六晚餐前」。亨利表示農場的餐點「非常好」，還口口聲聲說自己吃早餐時「狂吃燕麥粥（簡直像豬一樣）」。

亨利「最愛在田裡工作」，還特別記得他栽種的一種作物：顛茄。亨利寫道，「那種植物是劑藥師（藥劑師）做藥用的，還有一些其他的用途」，還記得自己「曾經用它治膝蓋痛」。顛茄果實有毒，負責採摘的男孩「必須戴防護手套」。亨利經常以狂熱或消極的語氣描述這種植物，他曾寫道：「它是一種怪異但又非常美麗的番茄，西班牙語的名字是『belladonna』，也就是『美麗的淑女』。」他又補充道：

它真的是非常美麗的植物，番茄一樣的果實長出來之前，會先長出絕美的小花。

這就是「美麗的淑女」這個名字的由來。*但是如果有人吃它的番茄，就只能求上帝保佑。我們有很大、很容易看見、很容易讀懂的牌子（晚上還用電打光），警告流浪漢、遊

譯註：其實不然，顛茄名稱的由來乃因以前女人把它作為眼藥水使用，點完會讓瞳孔放大，讓眼睛更美。

民和到附近遊玩的陌生人不要吃顛茄果實，或植物的其他部位。

它還有一個比較常用的名字，叫「毒夜影」*。

不管是流浪漢或其他人都沒有接近它。

亨利喜歡伊姆伯格夫妻，在他眼中，農場管理人夫妻也許就是最典型的美式家庭。

伊姆伯格將精神病院的青少年分成三人一組，每組由一人監督，監督者包括成年的韋斯特先生（Mr. West）與約翰‧福克斯（John Fox），還有英俊的威廉‧托馬斯‧歐尼爾。

特殊的朋友

無論在精神病院或附屬農場，亨利都盡可能沉浸在日常規律中。他乖乖完成分配到的工作、乖乖上學，工作與學業讓他時時保持忙碌，而休息時間他也和其他孩子一起認真玩耍，玩得盡興。溫暖時節，孩子們在主樓與校舍之間的草坪玩樂。林肯鎮一年四季都可能受到暴雨或暴雪侵襲，亨利也總是興致勃勃地觀賞種種天氣現象，傾聽震耳欲聾的雷鳴，觀看幾乎將病院沖走的豪雨或幾乎埋沒建築物的大雪。但最重要的是，他不忘時時注意周遭是否有渴望暴力或性愛的惡霸。

來到精神病院過後不久，亨利便和喬治·漢米爾頓（George Hamilton）與約翰·強森（John Johnson）兩個惡霸發生了摩擦。除了將漢米爾頓描述為麻煩的根源之外，亨利不曾說明那名二十歲的青年如何欺負他，他在這方面的緘默，也許是為隱瞞兩人之間的性行為。至於強森的惡行，亨利就沒有隱瞞了：有一天，亨利的牙齒突然開始劇痛，年紀稍小但較為高大的強森因此毫不留情地嘲笑亨利。亨利被強森激得勃然大怒，他與以往一樣聲稱自己與強森爭鬥過後，個子較大的強森便再也沒有找他麻煩了。

不過，精神病院裡的紛擾並不局限於男孩與男孩之間。一次在課堂上，茉德·C·德夫老師（Miss Maud C. Duff）被一場鬥毆打斷：打鬥的兩人一個是名為喬治·漢福德（George Hamford）的工友，另一人則是個子高很多的陌生人，兩人從走廊打進了教室。亨利稱兩人的打鬥為「拳打的完美風暴或『旋風』」，聲稱那場打鬥持續了將近半小時。出身西麥迪遜街的亨利自然見過大大小小的鬥毆事件，但沒有任何一場比得上這兩名成年男子殘暴的纏鬥。

兩人打鬥時，德夫老師急得如熱鍋上的螞蟻，徒勞無功地試著請兩人冷靜下來。孩子們也亂成一團，一些人在尖叫、哭泣，其他人則大聲為雙方加油。亨利的其中一個同學跑去請校長幫忙，不過校長也怕極了，她並未想辦法勸架，而是致電林肯鎮的警局。警察還未到場，工友便揮

出完美的一拳，將對手打得癱倒在地、不省人事。過一小段時間，高大男人才爬起身離開。亨利不知道兩人為何打鬥，不過他很喜歡重述這則故事，因為矮小的男人勝過了高大的男人。較同齡人嬌小的亨利眼見漢福德得勝，不由得為處劣勢的那一方感到驕傲。

精神病院也偶有防災演習，孩子們聽見警報聲便會跑到建築物東側，跳入連接窗戶與地面的一道大滑梯，溜到安全的地面。一日午後，進行防災演習時，一名害怕滑梯的男孩拒絕跳進去，其他幾個男孩對他大喊：「要是真的起火了你怎麼辦？」男孩仍不願動彈，於是兩個大男孩一把抓住他，將他拖到逃生滑梯口推了下去。不用別人多說，亨利也知道要乖乖跳下去。他沒忘記自己對建築失火的恐懼，更何況他覺得溜滑梯非常好玩，一有機會就毫不猶豫地跳下滑梯。

亨利平時表現良好，無論是管理北翼「聰明的男孩子」的奧蘭德先生（Mr. Aurand）或其他工作人員都沒藉口懲罰他，只有一次忘記整理床鋪被奧蘭德先生打耳光。亨利聲稱奧蘭德認為他被打後變得表現「優異」，視亨利為北翼表現最好的男孩之一。不幸的是，亨利大言不慚的自誇顯得相當可疑，更可信的說法是，亨利在被打耳光或以其他方式懲罰多次後，才終於學乖。他也多少承認了這點：「我不是那種會頂嘴的人。」他又接著寫道：「這是我在他們叫作『瘋人院』的精神病院學到的。」他補充道：「在那裡，對上位者頂嘴的人都會接受真正的懲罰。」還有：

「我從不頂嘴。我不敢頂嘴。」

亨利還聲稱自己和北翼其他男孩與男人相處融洽，甚至和一些男孩子成為「特殊的朋

友）。六十多年後，他仍記得這些朋友的名字：「雅各‧馬克思（Jacob Marcus）、保羅‧馬克思（Paul Marcus）（不是前者的兄弟）、丹尼爾‧瓊斯（Daniel Jones）和唐納‧奧蘭德（Donald Aurand）。」此外，亨利與威廉‧托馬斯‧歐尼爾的關係也越來越好，歐尼爾似乎成了亨利特殊的朋友之一。亨利不曾描述他們友誼的細節，但儘管他堅持保密，卻也提供了關鍵的線索。

歐尼爾「不是惡霸也沒有特別愛指使別人」，卻握有大權，因為他是奧蘭德先生在北翼的助手，也是伊姆伯格夫妻在農場上的監工之一。亨利清楚寫道，因為歐尼爾的地位，亨利必須和他保持友好關係，感覺自己「一定要服從他，聽從他的吩咐」。接著，他又補充了充滿性暗示的一句：「只要聽他的，你們的關係就會很好。」

揭露恐怖

一九○七年十二月二十三日，主樓後方其中一棟小屋——實際患有精神疾病的男孩子的住所——發生了意外。一名十六歲的癲癇症患者摔在「未遮蓋的暖爐上，在原處躺了數分鐘」，「左耳、頸部與面部」嚴重燙傷。被人發現後，「病院的女總管將受傷的少年送至醫院，為他治療的兩位醫師聲稱傷勢輕微。」名為法蘭克‧吉魯（Frank Giroux）的少年十九天前才剛入住精神病院，而此處也是家人多次沉痛地討論後才得到的結論。然而，結果證明，少年的傷勢一點也不

「輕微」。

少年的父親──班恩‧M‧吉魯（Ben M. Giroux）──恰巧在兒子受傷隔日來到精神病院，那天是平安夜，他帶了給法蘭克與其他住院者的禮物。他沒有事先接獲兒子受傷的消息，直到踏進精神病院大門才得知此事。吉魯後來表明，在門口迎接他的哈特醫師聲稱：「那一點也不嚴重，只是小燙傷而已。別太擔心。」哈特才剛上任不到一年，比起法蘭克的傷勢，他更在乎事件可能引起的輿論與自己的職位。

吉魯幾乎立刻帶兒子回到芝加哥，請家庭醫師法蘭克‧W‧蘭姆頓（Frank W. Lambden）進行診察。蘭姆頓發現少年的傷勢「很嚴重」，根本不是哈特所說的「小燙傷」，還表示他因法蘭克「受傷的程度而大吃一驚」。他表示法蘭克身上的傷「非常嚴重」，覆蓋了「耳朵與耳後大約一點五吋範圍」，並且延伸至「頸部背側的中央，以及臉頰前側」。他還在少年「頭部背側」找到三處「完全沒處理」的傷處。蘭姆頓補充道，「頭髮都黏住並結塊了」，他花「五天」時間「溼敷」傷口後才有辦法「分離硬塊並剪下黏在頭上的頭髮」。少年耳後的皮肉已化為「慘不忍睹的膿瘡」。

為法蘭克診察時，蘭姆頓還發現他被暖爐燙得「中耳全毀」，「那一側聽力全失」。在總結精神病院工作人員的照護情形時，義憤填膺的蘭姆頓直接說道：「以這種方式包紮傷口的人要不是無能，就是過失傷人。」

吉魯在芝加哥有些聲望，是經營芝加哥最大劇院之一——近北區北塞居維克街（North Sedgwick Street）一二三二號水準（Criterion）劇院——的戲劇經紀人，但這不是重點。重點是，他還是芝加哥市長佛瑞德·A·比塞（Fred A. Busse）的「朋友」。吉魯對另一個朋友——眾議員約翰·W·希爾（John W. Hill）——訴苦，希爾便設法組織了伊利諾州議會六位議員組成的委員會，以自己為首，調查伊利諾弱智兒童精神病院與州內同類機構的兒虐案件。

特別調查委員會（Special Investigating Committee）從一九〇八年一月十四日到五月七日，分成一月十七日、一月二十三日、一月二十四日、一月三十日、一月三十一日、三月三日與三月四日七次，見了四十二名證人。證人的證詞紛紛登上新聞報導，尤其是最荒唐、最噁心的部分，從此固著在大眾的想像中。調查結束後，州議會發表了委員會的調查結果，包括數百頁精神病院前員工與現役工作人員的證詞，以及部分住院者家屬的證詞。吉魯案不過是冰山的一角。

一九〇七年三月二十一日星期四，上午前去叫醒維吉妮·傑索普（Virgene Jessop）的管理者發現這名八歲女孩的手臂、臉部與腹部都被老鼠咬傷與抓傷。看護露西兒·喬戴恩（Lucille Jordain）在委員會面前作證，證實維吉妮的臉「看起來像是被——兩邊都破皮了，還開始滲血——看起來像是被什麼東西咬過」。她又匆匆補充道：「她的手指被啃得都是傷。」

兩個月後的一個五月天，住院者米妮·斯德利茲（Minnie Steritz）「泡在浴缸裡無人照看導致嚴重燙傷，一週後死了」，院方隱瞞了斯德利茲的傷勢。米妮的「臀部、陰部、大腿後側皮

膚、雙腿屈面與伸面，以及雙腳背側都嚴重燙傷，雙手也起水泡，部分位置有脫皮現象，甚至整層皮膚剝落）。換言之，她被迫坐在滾燙的水缸中，看著自己的皮肉漸漸煮熟。

因米妮‧斯德利茲案接受委員會的審問時，哈特醫師輕蔑地表示：「以那孩子的狀況看來，我不相信疼痛對她的影響有那麼大。」話雖如此，他也知道，同樣的事情發生在自己或「其他正常人」身上「便會引起疼痛」，但「她的痛覺沒有普通人那麼發達。」也許哈特能透過將小女孩去人化，讓她所受的殘酷對待合理化，但法庭上的其他人卻被這番鐵石心腸的發言嚇得大驚失色。

接著，委員會查出的案情開始急轉直下，大眾眼睜睜看著案件從殘忍變得駭人聽聞。五十二歲的癲癇症患者約翰‧K‧摩爾斯蘭（John K. Morthland）在入住精神病院前，在不遠的迪凱特（Decatur）市工作與居住。他將癲癇症怪罪在「性行為失檢」上──報告書沒有言明「性行為失檢」的確切意思，但這多半指習慣性自慰、同性戀性行為，或者兩者皆是。為根治自己「性行為失檢」的病症，他決定自宮。在摩爾斯蘭的處境下，自宮是最極端的選擇，但如歷史學者羅納德‧哈莫威（Ronald Hamowy）所說：「自慰在精神科專業人士眼中是如此可怕的行徑，醫師對無知大眾描述此舉的恐怖是如此成功，導致……一些」男孩與男人「寧可接受殘割，也不願讓自慰的習慣持續下去。」一八〇〇年代，無論是私人診所或在精神病院工作的醫師，都會為了治療癲癇症、自慰習慣與同性戀而對男孩與男人執行去勢手術，即使在醫學界之外，人們也深信去

勢能根治上述三種病症。

「許多年」來，分別為十八歲與二十歲的兩名年輕男性「嚴重自慰成癮」，兩人顯然發生過互相的自虐，也許還是戀人關係。在一八四四年，其中一人「試圖克服此習慣，然道德勇氣不足」，於是二十歲的青年「與同伙相約自行完成去勢手術，為此目的訂下時間」，兩人答應將此事保密。不過，十八歲的青年並沒有二十歲青年那樣堅定的決心，他在最後一刻改變心意，反悔了。

這也沒能動搖二十歲青年的悔改之心。一晚「睡前」，他「以繩帶緊綁睪丸上方（同部分動物的去勢方式），置放一整晚。隔天早晨，他發現該部位呈異色且相當疼痛，又慮及此法太過冗長」，他去到了「無人之地，移除綁繩。他以磨利的普通小刀切入陰囊，拉下精索（spermatic cord）」，接著「於近腹部處將其割斷」。青年的傷處嚴重失血，旁人發現他的自殘結果，帶他去看家庭醫師，醫師為他包紮傷口後宣稱他「狀態良好」。

那之後，又有個「滿心罪惡感」的十五歲少年「意圖從最惡劣的惡習中自我解放卻徒勞無功」——換言之，他無法戒掉自慰的習慣——於是「特意選擇以廁所為手術之所，一手握住該器官的包皮」，「另一手以小手槍瞄準它，而後開槍」。點二二口徑子彈「從背側表面射入，在皮下進入冠狀溝後的龜頭，從另一端背側穿出，再刺破包皮後離體」。這名少年也活下來了。

根據精神病院院長哈特的說辭，在一九〇七年「五月四日週六上午九點鐘」，「摩爾斯蘭借了另一名住院者的刀，在不為人知的情況下進入廁間，嚴重割破陰囊，意欲移除睪丸」。他在

精神病院的「病房」接受治療，醫師事後聲稱他「狀態良好」。兩日後，「醫師的備忘本」——精神病院住院醫師的活動紀錄本——中寫道，病人「無恙」，不過「傷口有些許液體滲出」。隔天，摩爾斯蘭「抽搐且非常焦躁不安」，然後情勢急轉直下，到了五月八日，「約翰‧摩爾斯蘭於十二點三十分死去，死於癲癇重積狀態」。

精神病院有多少男人與男孩是因為自慰習慣或同性戀性行為而入院，我們無從得知，不過病院紀錄顯示，此類住院者人數甚眾。可惜調查委員會的結論並不直接，也沒有如最初的指令所示，關心精神病院住院者的身心健康。委員會甚至無法——也可能是不願——區分事情的輕重緩急，兒童性虐待與令人提不起興趣的麵包被視為同等重要的事件：「哈利‧哈特雇用的新烘焙師，開始在伊利諾弱智兒童精神病院烘焙半生不熟的麵包時」，委員們「對於哈特雇用烘焙師之事，與住院者在其他更不為人知的方面遭虐待之事同樣關心」。除了隱晦的那一點線索之外，委員會閉口不提精神病院內的性虐待事件，不過精神病院的醫療紀錄就沒那麼謹慎了。紀錄顯示，這段時期內，男孩們所受的「部分損傷」「主要是直腸出血」，證據明顯指向「肛門性侵」。

難怪亨利日後將精神病院的主樓稱作「萬千煩惱之家」。

聽到這裡，調查委員會因精神病院看護缺乏同情心與專業精神而吃驚。他們沒指望住院者在院內過上幸福快樂的生活，但也沒想到人們會在精神病院遭受殘忍的虐待。社會大眾讀了報紙上的報導，也同樣震驚困惑，不過許多人心目中最不堪的事件尚未發生。

華特・卡克（Walter Kaak）被視為「院內最聰明的孩子之一」，和亨利與威廉・托馬斯・歐尼爾一同住在北翼，他也是被盧尼帶來的。年僅十五歲的卡克負責操作烘衣機，這事本身並不稀奇，許多「聰明的」孩子都有分配到工作。稀奇的是，在一九○七年八月二十八日，沒有人監督他工作。

大約在午後三點半，卡克「將右手伸入半空的烘衣機」，機器轉速「大約一分鐘九百轉。手臂顯然被幾件衣物糾纏，導致右手臂遭巨力扭轉，右手臂幾乎完全截斷在近肩膀處」。幸好卡克沒有完全陷入驚慌，他設法在自己被「絞成碎片」前伸手關閉電源。論及此意外時，哈特沒有承認工作人員與自己應負責，而是在信中表示事件「很明顯」是少年「不小心」造成的。這次，病院並沒有和法蘭克・吉魯受傷時一樣隱瞞狀況，而是立刻通知了華特・卡克的家人。

委員會在調查過程中得知此事，請華特的母親──伊莉莎白・卡克（Elizabeth Kaak）出庭作證。「我作夢也沒想過孩子會在洗衣間工作，或是操作機器。」她說道。問到她是何時得知兒子被分派工作時，她答道：「我去到聖克萊爾醫院（St. Clair's Hospital）的時候，」在那裡接受治療的華特「自己告訴我的」。數分鐘後，卡克太太又補充道，哈特還以誇讚華特頭腦聰明的方式，試圖合理化院方將少年獨自留在危險的崗位之事。當時也在病房裡的哈特醫師對卡克太太說「華特在那裡算是聰明的男孩子」，他說他們都讓他在室內拖地，還說：「我們一直都很信任他。」

接著，卡克太太發表了爆炸性言論。根據她的說辭，哈特醫師承認華特曾寫信給當時的州長查爾斯・S・丹尼恩（Charles S. Deneen）訴說自己「被拳打腳踢」之事。然而州長沒有深入調查，只將信件轉寄給哈特。哈特深知少年的說辭可能將他的事業毀於一旦，卡克太太表示，哈特對她坦承：「我不希望這個案件引起任何麻煩。我才剛來這裡當負責人，不能發生這些問題。」哈特再次揭示了自己的心思：比起查明真相或照顧精神病院裡的孩子，他更在乎自己的聲譽。一想到哈特關於米妮・斯德利茲的冷血發言，又聽了卡克太太複述的言論，委員會對哈特想必全無好感。

委員會又召華特・卡克出庭作證，華特表示自己身體右側與背部曾被名叫史迪格（Stiegel）的男人拳打腳踢。在晚餐時間，華特想喝咖啡，史迪格卻不肯給他，於是少年自己倒了杯咖啡。

華特表示，自己被毆打與致信丹尼恩州長後，「哈特醫師把我叫進辦公室，問我為什麼寄那封信。我說我不想被那樣拳打腳踢，他說我要是再做這種事，他就會把我送去住男生的小屋。」主委問華特為何當初被史迪格毆打後，沒有直接向哈特醫師反應，而是寫信給州長。華特答道：「艾德格・瓊斯（Edgar Jones）被打那次，跟他說就沒有用了，我覺得跟他說我被踢了也沒用」。艾德格・瓊斯是被T・H・米勒（T. H. Miller）用木板打「身體一側還有頭臉」，打到口鼻出血。

他的不服從換來了一頓痛毆，瘀青過了「兩個禮拜」才消失。

接下來，精神病院一位住院醫師——威廉·M·楊格醫師（Dr. William M. Young）——坐上了證人席。委員會問道：「孩子們怎麼會被派去洗衣間工作？那是誰的主意？」

楊格醫師答道：「那是哈特醫師的指示。」他接著說：「『就我所知，米勒先生把那孩子帶出去，說是哈特醫師派他去』洗衣間。」

「洗衣服的工作，」其中一名委員問道。「是能讓住院者負責的安全工作嗎？」

楊格醫師又語出驚人地回答：「不是，委員先生。」

「那醫生，」委員又問。「他們為什麼讓住院者負責操作危險的機器？」

楊格醫師承認道：「我不知道。」

委員會憑眾人的證詞推測，哈特指派華特·卡克負責危險的工作，是為了少年寫信對州長抱怨自己遭虐之事進行報復。然而此次調查還揭露了關於華特的另一件事，此事卻被委員會無視，報紙也從未刊登相關報導。華特是在一九〇六年十二月十九日入住精神病院，比亨利晚兩年多，他和亨利一樣沒有任何精神障礙，被父母關入精神病院完全是因為他有自慰的習慣。他的父母和亨利的父親填寫了同一張入院申請書，第五十七題同樣是：「孩童是否有或曾有自虐習慣？」由醫師填入的回答是：「恐怕有。我認為這就是問題所在。」

看護「准許打、摑或用木板毆打違抗命令的住院者」是眾所周知的事實，沒有人對調查者隱瞞此事，不過委員會發現他們做的遠遠不止這些。名為威廉·艾爾斯（William Ayers）的精神病

院工作人員表示，一名和亨利同為「比較聰明的男孩子」的住院者愛迪‧庫茲（Eddie Kutz）「脾氣很糟」，曾和名為W. R. 比奇（W. R. Beach）的看護發生衝突，比奇把庫茲打到身上出現「相當嚴重」的「瘀傷」。另一名看護——Q‧E‧瓦勒（Q. E. Waller）——也出庭作證，表示庫茲被「打得鼻青臉腫」、「血淋淋的」而且「有嚴重的瘀青」，軀幹、手臂與雙腿都被打得很慘。庫茲被比奇打到鮮血都濺到了地上。不過他也和亨利、威廉‧托馬斯‧歐尼爾與華特‧卡克等人一同住在主樓北翼，被視為「聰明的男孩子」一員。

不過，委員會接著得知，精神病院的老少住院者不服從管束時，工作人員最常用的方法並不是毆打他們，而是勒脖。看護威廉‧維托（William Wettle）提供了令人毛骨悚然的具體描述：

維托先生：是誰做的？

希爾主委：看過〔住院者〕被人用毛巾勒脖子嗎？

維托先生：看過，委員先生。

希爾主委：看過〔住院者〕被人用毛巾勒脖子嗎？

維托先生：理髮師羅賓森先生（Mr. Robinson）：〔住院者〕他不想乖乖坐著，理髮師沒辦法給男孩剃頭……這個，他們不肯坐好，他沒辦法剃頭，所以他說我會讓他聽話，然後拿毛巾繞著他的喉嚨——

希爾主委：然後勒他的脖子？

維托先生：勒到他幾乎放棄了。

希爾先生：勒到他放棄然後乖乖坐著不動？

維托先生：是的，委員先生。

……

麥勞夫林議員（Rep. McLaughlin）：男孩沒辦法動彈了？

維托先生：他可以動，不過他控制住了他。

麥勞夫林議員：他有沒有臉色發青？

維托先生：是的，臉色發青了。他把一條毛巾放在椅背上，然後直接往下絞。

麥勞夫林議員：絞到他的舌頭伸出來？

維托先生：是的，然後他把舌頭放回去。

接近維托證言的尾聲，希爾主委決定指出看護用毛巾而非徒手勒頸的理由，畢竟住院者失控時，看護手邊可能沒有毛巾可用。「用毛巾勒人脖子的時候，是不是不留痕跡？」希爾問維托。

維托毫不猶豫地回答：「是的，委員先生。」

花五個月調查一九〇七年發生在精神病院的種種事件後，「揭露恐怖」真相的委員會終於結

束工作，隔年印出所有的證詞、各式文件（例如哈特收發的信件、與調查內容相關的精神病院紀錄等等）以及最終結論，編成一本逾千頁的厚書。委員會表示，精神病院有數名看護「對待住院者的方式過於殘忍或殘暴」，並指稱在任職院長的期間，「哈特醫師的住院者傷病紀錄」幾乎毫無價值」。此外，醫療工作人員太少舉行例會，會議時間太短，「病院員工之間缺乏合作與紀律，造成嚴重的惡性影響」，管理程序「缺乏效率到可悲的地步」，而住院者的食物「質與量經常」有「嚴重缺陷」。

委員會也提及了調查過程中浮出水面的個案，例如法蘭克‧吉魯的「傷口只被負責治療的醫師」「不專業地隨意處理」，該名醫師的行為「不僅可恥，在委員會看來，也應受最嚴厲的譴責」。報告接著寫道，「委員會也認為，此類機構應受適當的監督」，使發生在米妮‧斯德利茲身上的意外「化作不可能」，且看護「若照護不周而導致此類意外，便應負責，也應對其提起完整的法律訴訟」。

調查委員會以強烈的言詞強調的論點當中，包括了對於健康者與心智障礙者一同監禁，以及孩童與成人同住的意見。報告寫道，「委員會得知」精神病院住有「無法歸類為弱智者，而應歸類為管教困難的住院者」，並認為「一定年紀的成熟病人」不應入住「孩童」的精神病院，而應「分類後進入較合適的機構」。「弱智兒童精神病院應名符其實，且管理與經營者應接受並善待弱智兒童」，換言之，成人必須關入為成人設立的機構，而不是和孩童塞進同一間病院。最後，報

告書以米妮・斯德利茲一案為例，批下最具譴責性的一句結論：「顯然，在這間精神病院，孩童痛苦的尖叫聲並不會引起太多關注。」

醜陋的狀態

入住精神病院前幾年，亨利厭倦了維繫父子關係的努力。他寫信給父親，收到的卻是「偶爾寄來的天主教經書」，甚至還有「豎琴」。豎琴並沒有消除被父親拋棄的感覺，而且亨利不會彈豎琴，精神病院也沒有人能教他。

然後，委員會在政府的資助下調查精神病院的虐童案時，亨利遭遇了童年最痛苦的悲劇。一九〇八年三月一日，亨利的十六歲生日前一個月，過去五年一直住在聖奧古斯丁老人之家的父親去世了，享年六十九歲。也許是酗酒與飲食習慣不良的緣故，老亨利患了肝硬化，還有腹水與慢性腎炎。身無分文的他，最後被葬在芝加哥西方近郊的希爾賽德（Hillside）村中、天主教會經管的迦密山墓園（Mount Carmel Cemetery）裡的義塚。

父親之死令亨利悲痛萬分，他因此與以往反其道而行，記錄了自己的反應與心境：

但是我沒有哭泣。

我心裡有的，是那種很深的悲傷，再怎麼難過也哭不出來。如果可以哭，我應該會好很多。那個狀態持續了好幾個星期，我也因此陷入醜陋的狀態，所有人都怕到不敢靠近我。

……

悲傷的剛開始，我幾乎什麼都不吃，對誰都沒好氣。

他補充道：「如果不讓我一個人待著，我可能還會變得很危險。」

在亨利心中，父親之死表示他身邊只剩永不散去的孤獨。即使亨利很擅長將父親的行為合理化，他當然也明白，自己其實是一次又一次地被父親所拋棄。父親忽略了亨利，任他在危險的西麥迪遜街玩耍，成為各種掠食者的獵物。警方找上門時，父親將亨利送去了慈悲聖母之家，後來又在他的性行為引起的困窘驅使下，將他永久地關入伊利諾弱智兒童精神病院。之前亨利被關入敦寧，是父親將他救了出來，這次被關入精神病院，亨利也滿心盼望父親來解救他──但如今，隨著父親的死訊降臨，他知道救贖的日子永遠、永遠不會來了。他也必須面對事實：多年來對他頤指氣使的看護和西麥迪遜街的尋樂者一樣，絲毫不關心他的死活，也同樣將他視為獵物。

亨利開始就自己被送到精神病院附屬農場工作之事提出抱怨，似乎頗為高調，然而沒有任何人認真聆聽他的說法，因為當時院方人員對農場生活的療癒力深信不疑。多年後，亨利在農場所經歷的痛苦與罪惡感封住了他的嘴，他堅持不解釋自己焦慮的緣由。

中西部一間精神病院的院長在一九〇〇年代初期誇耀道，派至該病院附屬農場工作的「男孩子」整天擠牛奶、除草、耕種與收割、清掃穀倉畜舍與堆柴，到了晚間都「很樂意上床睡覺」。

他也表示：「在田裡工作一整天的人不需要夜間警衛，他們上了床就直接睡著。會有看護睡在隔壁房間，不過我們不擔心男孩子在夜裡發生什麼問題，門也沒有上鎖，他們都能自由來去。」

讓男孩與成年男人同寢並允許他們「自由來去」，根本是自討苦吃。曾獲普立茲獎（Pulitzer Prize）的記者麥克・德安東尼奧（Michael D'Antonio）發現，在美東一間精神病院裡，一些較年長、高大的男孩子（有時又稱看護）會在夜裡來來去去，這些人被稱為「夜行人」（night crawler）。一旦寢室「熄燈」，他們便

溜上年幼或弱小男孩的床鋪，威逼他保持靜默，然後教導他如何互相手淫與口交。隨二人的關係逐漸發展，小男孩會成為類似寵物的存在，大男孩在白日給年幼的男孩好處與保護他，在夜間，小男孩則會用性作為回報。

就連芝加哥風化委員會（Vice Commission of Chicago）也隱晦地提及了同樣的往來經過⋯

關乎弱智男孩與年輕男人在特定〔伊利諾〕州精神病院之情況的調查，雖未被視為足夠

科學可信，卻顯示弱智雖降低其性本能與其他能力，意志力與判斷力之弱點卻使其缺陷易受誘惑與利用。

「弱智」兩字告訴我們，該委員會所指的正是伊利諾弱智兒童精神病院，伊利諾州史上名稱包括「弱智」二字的唯一一間精神病院。

既然無人阻止夜行人的行為，在農場，亨利與其他弱小的男孩應該較容易受到侵犯。男孩子夜間完全不受監督，因此農場在亨利的白晝像伊甸園，到了夜晚，卻可能會成為性剝削的地獄。

父親死後，他被迫面對抉擇：繼續留在精神病院與農場，生活在性虐待的陰影下，或者遠走高飛，設法自力更生。

六月八號，幾乎是父親去世整整三個月後，亨利再也受不了農場與受虐的生活，毅然決然獨自嘗試逃跑。第一次脫逃，他沒有跑太遠。受雇於農場的韋斯特先生——「那座農場的牛仔」——發現了躲在玉米田裡的亨利，他用繩索綑綁亨利的雙手，再把繩索繫在馬上，然後騎著馬將他像牲畜一樣牽回農舍。亨利從那次經驗學到了寶貴的教訓：下一次逃跑，他必須預先制定計畫，不能臨時起意，而且，他需要一個人和他一起走。在第二次逃跑前，他等了將近一整年。

一九〇九年五月十八日，亨利再次逃離精神病院，這次還帶上他在病院結識的兩個朋友，保羅・佩提特（Paul Pettit）與希歐・林德奎斯特（Theo Lindquist）。三人很快便被找到並送回

精神病院。亨利聲稱是另外兩人說服他一同逃走，不過從他多次逃跑的紀錄看來，主謀應該是他才對。

三十五天後的六月二十三日星期三，亨利第三次逃離農場。逃跑是在一個朋友陪同下進行的，但他並沒有記錄那位朋友的名字。兩人跳上了南下的貨物列車，朋友在芝加哥南方的喬立埃特（Joliet）下車──那是他家人居住的城鎮──亨利則獨自繼續往芝加哥前行。進入城市後，他下了車。天空開始降雨，很快便轉為雷雨，亨利忽然感到不知所措。他才剛滿十六歲而已，根本沒想過自己回芝加哥之後該何去何從。他能去哪裡──不僅僅是躲雨，而是能去哪裡討生活？他該如何照顧自己？亨利毫無答案，他所能想到的只有向警方自首。

警方也不知該如何處置他，既然亨利是從精神病院逃出來的，他們乾脆將亨利送去敦寧精神病院。重回人間地獄時，亨利發現敦寧一如既往，住院者日夜不斷的尖叫與十年前同樣刺耳，警衛也與以往同樣殘暴。冬季的敦寧寒冷刺骨，夏季的敦寧悶熱難耐，不僅沒有熱水，看護虐待住院者還是家常便飯。亨利小時候只在敦寧關幾天就離開了，這次卻在敦寧精神病院關了一個月。

然而，對於此次的長時間停留，他對牆內發生的一切卻隻字未提，也許是創傷太深的緣故。七月二十三日左右，他又被警方帶回伊利諾弱智兒童精神病院。

七月二十五日星期日左右，亨利第四度逃離農場，同行的還有好友恩斯特·諾特斯托姆（Ernst Nordstrom）與另一名未提及姓名的男孩。三名少年離開精神病院的地界後在鄉間朝東南

方徒步前行，走了數英里，最後在離迪凱特不遠時遇見與亨利的父親和叔叔們同樣移民自德國的農人，農人同意讓少年們在他的農場工作一週。他們替農人將「一馬車貨物」運到「最近的城鎮」。

與農人一家同住的生活平凡得令人心安：

他的兒子和太太回了幾句。

我們說我們不會說德語。

我們為什麼不一起唱。

在吃飯前──不管是早餐午餐或晚餐──他都會唸主禱文，還有唱某種德語聖歌。他問

可惜好景不常，亨利短暫的寧靜生活被現實打斷了。一週還未結束，農人便給亨利與恩斯特工資要他們上路，卻「把另一個男孩留下」。亨利將自己的部分工資給了恩斯特，兩人一塊搭上「伊利諾中央鐵路（Illinois Central）到伊利諾州迪凱特市」的車。恩斯特沒能保持低調，結果在七月二十九日──離開農人的家那一天──就被警方逮捕，送回精神病院。

另一方面，亨利則因過去在西麥迪遜街磨練出低調行事的法門，所以沒有被捕。重獲自由的亨利因先前將部分工資分給恩斯特，身上只剩幾分錢，在迪凱特又舉目無親，於是他「從伊利諾

州迪凱特市走去芝加哥」，走了一百六十五英里路。

傻得可以才會逃離天堂

一九〇九年八月初，亨利耗費漫長艱辛的兩週走回芝加哥，這段路途給了他不少時間考慮未來。回家後，他會過什麼樣的生活？他該去哪裡找工作？他能住哪裡？他實在不知逃離精神病院的選擇是好是壞，結果回芝加哥那一路上不停與自己爭辯——這樣的爭辯將時而停歇、時而再起，持續到他人生結束的那天。亨利的正反方辯論到後來已成陳腔濫調：他「非常喜歡」農場上「的工作」，但出於某種難以言明（或說不出口）的理由，他和其他男孩子被送去農場工作時，他對離開精神病院「很有意見」。他對精神病院的「愛」比他對農場的愛「多很多，可是」他「愛農場的工作」。然而，對他而言，「精神病院就像家一樣。」同個圈子他來來回回兜了不知幾圈。

最終，亨利似乎來到了消除衝突的關頭：

我不知道自己有沒有為了逃離州農場後悔，不過現在，我相信自己這麼做有點傻。在那裡，我的生活就像天堂。如果都到了天堂，我是傻得可以才會逃離嗎？

在亨利看來，被關入精神病院前的生活有許多面向都太過艱困，相較之下，在精神病院——尤其是附屬農場——的生活「就像天堂」。現在他沒有食物、夜晚無處下榻，亨利才發現自己在精神病院至少有一天三餐和一張床，即使有人（無論受到邀請與否）會鑽進他的床裡。這些年來，他和大男孩與男人交手的經驗讓他學會處理對他的性愛索求，因此到了精神病院，他知道面對行走於床鋪間窄道的野狼時，自己該如何扮演羔羊的角色。在那裡，亨利的日子也十分充實：小時候上學，長大後工作，而且總是有形形色色的休閒活動供他參與。之所以逃離農場而非精神病院主樓，是因為農場只有三四個忙於工作的成人，他們無法確實監督住院者，在農場悄悄溜走比較不會被人發現，但這不表示亨利的逃脫計畫會比較成功。

亨利矛盾的言辭，可以解釋為防衛機制的另一個面向。他為了逃離精神病院感到內心糾結，這種情形類似之前在慈悲聖母之家時，因約翰‧曼利‧斯甘隆兄弟相關的某事被叫去「打」——他不記得當時發生了什麼事，卻無法否定事件的存在。而這一次，他聲稱不知自己為何偏好精神病院而非農場，接著又反過來說自己偏好農場更勝於精神病院。亨利寫道，「我非常喜歡」農場上「的工作」，「可是我直到現在仍然不知道為什麼，我對離開那個家很有意見。」雖然他無法面對自己淪為受害者的事實，我們還是能推測兩次情形的核心問題都是性關係。

與此同時，亨利表現出了分離焦慮症的種種症狀。他生命中有將近十年——童年、青春期與青少年時期大部分的時間——都在收容機構與精神病院裡度過。在逃跑的同時，他不得不與他對

未知的恐懼面對面，而恐懼也是應該，畢竟他在芝加哥的童年經歷並不溫暖。亨利像是長年監禁後獲釋的囚徒，不確定自己離開了囚禁他的監牢，是否還能存活下去。

多年後，亨利聲稱自己在精神病院的生活「沒什麼大事但過得很忙碌」，又一句充滿否認的話語，掩飾了他在那裡真正的經歷。倘若精神病院的生活真如他所說的「沒什麼大事」，那他就不會如此堅定地要逃跑，而會接受精神病院的生活，繼續和威廉·托馬斯·歐尼爾、保羅·佩提特、丹尼爾·瓊斯與唐納·奧蘭德幾個對他很有意義的男孩待在一塊，他才會在書中和畫布中緬懷他特、諾特斯托姆與希歐·林德奎斯特。這些男孩對亨利十分重要，他才會在書中和畫布中緬懷他們，走回芝加哥的那兩週，他肯定也不會忘記他們，一定會想像這些朋友在精神病院的生活是否如常，好奇他們有沒有再次逃跑或離去。

接近芝加哥時，高樓大廈開始一棟棟出現在天際。首先映入眼簾的是最高的摩天樓，樓房突破了田野與小村鎮的天際線，逐漸拔高。看見這一幕，亨利的心情發生了轉變。看見家鄉的天際線讓他心旌動搖。他一次又一次地深呼吸，一陣風吹過，捎來了牲畜飼養場的臭味，直至此刻，他才發現臭味也能如此好聞。他又深吸一口氣，吸得比之前更深，盡可能將這股氣息留在胸中留得久些。

亨利想到畜欄裡的牛隻。屠宰場的血腥與牛糞味是讓他知道那些牛隻存在的唯一方式，畢竟他看不到牠們。而亨利並不知道，賭上未來回到沒有任何人生保障的芝加哥，是不是盲目地將自

己關進了牛欄，像盔甲屠宰公司（Armour and Company）畜欄裡的牛兒一樣瞪大眼睛來回踱步，等待自己隱隱察覺到卻無法逃避的命運。排山倒海的焦慮幾乎令亨利停下腳步。如今他十七歲，是個男人了，不再是五年前被盧尼帶離慈悲聖母之家的小孩。他要為自己負責，但他不知道該怎麼負責。

過去五年，當大多數青少年在忙著盤算未來、找工作養活自己或家人、結識同齡男孩或享受年輕人的生活時，亨利一直住在精神病院。他沒有當牛奶商、石匠或鐵匠的學徒──甚至沒有追隨父親的腳步成為裁縫師；考慮到當時的風氣與習俗，亨利若與其他男孩過著相同的生活，最後本該和父親一樣走上裁縫師的人生道路。

回到了芝加哥，亨利能想像自己接下來的生活。他知道自己兒時窮困潦倒，不得不做一些後來令他心頭不暢快的事，但出於對父親的忠誠，他彷彿回應他人對父親的批評似地，心想：無論當時的情況多麼困苦，至少他們以前「食物不算少」。如果找不到工作，亨利可以回歸快閃搶劫的日子，或向年紀較長、手頭闊綽的男人獻身，同性戀社群肯定會敞開了雙臂歡迎他──一個纖瘦而仍帶稚氣、擁有漂亮藍眼的十七歲少年，一隻對街頭生活毫不陌生的羔羊，將回歸狼群的懷抱。

第四章　兩萬個活躍的同性戀

庇護

　　亨利在精神病院時，安娜一直與他保持聯繫，亨利曾提過自己偶爾會收到她的信，不過安娜從未去探望他。由於此次逃離精神病院是臨時起意，亨利並沒有事先知會安娜，她也不知道姪子將回到芝加哥。一日，亨利突如其來地出現在她家門口，她可能也已經認不出姪子了，畢竟上次見面是一九〇四年、亨利還十二歲時的事。現在亨利已經十七歲，個子高了些，或許也重了些。

　　他告訴安娜，他搭了伊利諾中央鐵路的列車，從迪凱特附近西行到林肯鎮北部，下車後跟著北向的鐵路徒步走回芝加哥。

從林肯走回芝加哥的路上，他儘量遠離農場與村莊，以免像數週前被捕的恩斯特一樣，被警察逮到後送回精神病院。一開始，亨利試著在白天沿鐵路行走，穿過黃豆田與玉米田，到晚上休息。八月的伊利諾州中部相當溼熱，經常下陣雨，天黑後的郊外到處是惱人的蚊蟲，溼度、陣雨與蚊蟲煩得亨利睡不著，那兩週他「幾乎沒法睡」，「好幾個晚上」都乾脆繼續徒步前行。

除了鐵軌附近的田裡找來的食物之外，亨利什麼都沒吃，那兩週多半是靠尚未成熟的玉米維生。來到安娜家門前時，亨利滿身塵土與汗水，需要乾淨的衣服、洗澡、食物與睡眠——無論先給什麼都好。

亨利一生中給他最多幫助的人，就是安娜了。她邀請亨利和她與奧古斯丁同住——亨利後來稱他們的家為「庇護所」——等他找到工作與新住所再搬出去。亨利知道自己沒法久住，但能有一個真正的、安全的家，他還是掩飾不了自己的開心。

這時是一九〇九年八月中。亨利幾乎不可能找到正常工作，但幸好安娜在近北區有熟人，認識在加菲街（Garfield）七四〇號聖約瑟夫醫院工作的雷諾修女（Sister Leno），而且兩人應該關係親近，因為安娜是以她的名字——妮娜（Nina）——稱呼她。雷諾修女是聖文生・德・保祿仁愛女修會（Daughters of Charity of St. Vincent de Paul）的成員，該組織曾於一八六八年創立聖約瑟夫醫院，醫院內除醫師之外，許多職位都由女修會的修女擔任。

亨利回到芝加哥過後數日，安娜與雷諾修女談話時提起亨利的種種優點……他是個聰明可愛又

有創意的孩子，以前總是花好幾個鐘頭在安娜與父親送的塗色本中上色，塗色本用完後就將報紙雜誌上的人物、建築、動物、雲朵等圖片描到便宜的紙張上，繼續塗色。她說起亨利對歷史的熱衷，亨利還曾針對南北戰爭中陣亡的士兵人數和艾拉・杜伊老師爭辯過呢！

安娜也刻意強調亨利困苦的童年：他在短短幾年內相繼失去弟弟、母親與妹妹，父親不但酗酒還經常不在家。他度過了窮困潦倒的童年，在滿是罪惡的社區長大，即使到了慈悲聖母之家，瑪霍尼神父與歐哈拉神父的善意與努力仍未轉變亨利的命運，結果他被送進伊利諾南部的精神病院。「不過，」安娜信誓旦旦地說，「亨利現在精神很正常了」，也準備在上帝與雷諾修女的幫助下展開新生活。安娜說得繪聲繪影，雷諾修女感動得泫然欲泣。

當然，不堪的細節都被安娜略去了，例如：亨利用刀將老師割傷，害她得看醫生；朝鄰家女孩的眼睛丟灰燼，讓父親不得不賠償醫藥費；在深夜去見一名家人都不認識的男人，以及他如何行「變態」之事──最後這件事太過糟糕，安娜死也不可能說出口。她也未提及亨利是逃出精神病院一事，雷諾修女只以為亨利康復後出院了。

醫院行政總長瑟法斯修女（Sister Cephas）給了亨利工作機會，不過醫院唯一合適的職位就是工友。工友負責掃地與拖地，恰好就是亨利在精神病院的工作，不過他還必須處理醫院每一層樓的垃圾。聖約瑟夫醫院有附設宿舍，那是一間名叫「勞工之家」（Workingmen's House）、與醫院分開的樓房，位於醫院後側的博林街（Burling Street），供單身的男性與女性員工使用。就這

樣，安娜一舉解決了亨利的工作與住宿問題，亨利才回到芝加哥幾週，就搬出了安娜與奧古斯丁的家。

在勞工之家，亨利並不是如先前在慈悲聖母之家或精神病院那般，與其他男性共用一間大通鋪。由於其他房客多為醫院的女性護士，亨利是自己住一間寢室，只有一小段時期有室友。

不幸的是，雷諾修女管不住自己的嘴，一得知亨利被瑟法斯修女雇用，她便對亨利的新上司──蘿絲修女（Sister Rose）──說起他剛離開精神病院之事。兩人馬上將亨利想像成蠢蠢欲動的瘋子，隨時可能暴起傷人。

蘿絲修女和雷諾修女一樣保不住祕密，也同樣擔心亨利的精神狀況。她警告了第三名修女，而這名修女又對另一名發出警告，直到亨利曾待過精神病院的事情傳遍了修女的住所。亨利很快便發現，就連女修會以外的醫院員工也聽過他的傳聞。同事們開始叫他「瘋子」，而這次與過去在慈悲聖母之家不同，「瘋子」不再是孩子開玩笑的綽號，而是在成人口中意味深重、殺傷力十足的標籤。

事實證明蘿絲修女不僅愛聊八卦，還有凶狠的一面，她的某些行為既殘忍又老套。亨利小時候在慈悲聖母之家和人打架，在右肩留下了「舊傷」，只要長時間使用右手便會引起疼痛，因此他掃地拖地都用左手。蘿絲修女見狀，天天要求他改用右手，因為她與當時許多人一樣認為左撇子和女巫、撒旦等邪惡事物相關。亨利沒有道出自己不用右手的理由，以免自己過去的行為成為

蘿絲修女的談資與責罵他的藉口，但他也沒辦法改用右手工作，只能無視上司的要求。最後蘿絲修女放棄了，也沒再提起他使用左手的習慣。那是亨利在醫院工作時，唯一一次爭贏別人，但糾紛還不止這一次。

開始在聖約瑟夫醫院工作不久的一日，亨利在昏暗的小儲藏室尋清潔用具，離開小房間時險些撞上恰巧經過的年輕女人。女人被突然出現的亨利嚇了一跳，在亨利嚇了一跳下，女人對蘿絲修女抱怨說亨利是故意跳出房間嚇她的。蘿絲修女將亨利叫進辦公室，她深信亨利精神不正常，甚至沒給他解釋機會就直接大罵他一頓，最後還高聲告訴他，她認為亨利根本還是瘋子。她不理性地對待亨利，絕不是一次兩次的事。亨利發覺蘿絲修女喜歡拿他出氣，也經常這麼做，常找各種藉口痛罵他，罵到最後都威脅要將他「送回林肯那間精神病院」。

亨利還記得自己小時候「是那種只聽父親的話，不聽師長或別人責罵的人」。即使長大成人、有了全職工作，每當上司或同事對他下命令，亨利仍會動火。他極度厭惡受他人掌控，即使為了工作也難以忍受他人的頤指氣使，因為這讓他想到曾經是羔羊的自己。幼時在西麥迪遜街或精神病院遭遇野狼的罪惡感會回來，宛如湧上喉頭的苦澀膽汁。已是成人的亨利無法接受像孩子一樣無助的自己，然而他又知道自己不得不服從上司與其他上位者，所以他只能吹噓自己鬥贏了別人、拒絕讓別人欺侮他，還有為自己出聲。誇耀這些大多是自己幻想出來的英勇行動，能讓他顯得強硬而非恭順，有魄力而非無奈，讓自己成為英雄，而非受害者。

從雇用亨利開始，仁愛女修會就沒有以仁愛與同情之心對待他。亨利曾表示自己「不敢」為任何原因「請假」，接著補充道：「這也叫仁愛？不就是怕我工作進度落後，她們損失（錢）嘛。」院方從不讓他休假或請病假，就連他病得很重，「應該在床上休息和接受治療！」也還是得工作。然而，沒有被雇主善待的員工不只有亨利一人，美國大多數勞工都和亨利一樣，長時間進行機械化的底層工作，即使生了病也不能請假就醫，就算有假也非常少。相較於外面許多人，亨利的待遇已經不錯了。

當時的報章雜誌頻頻報導工廠員工受傷或死亡的新聞，尤其是一九〇二年到一九〇七年由國際工廠督察員協會（International Association of Factory Inspectors）出版的《工廠督察員》（The Factory Inspector）更是致力於報導「各產業因機械保護不周」所導致的意外事件。該報揭發的事件，包括一名「鋸木廠員工摔上沒有護欄的圓形大鋸，被劈成兩半」。某間海軍造船廠的「員工捲進主蒸氣發電機的轉輪」，結果「手臂與雙腿被扯斷，沒了生命的軀幹被砸到五十呎遠的牆上」。等到數十年後工會崛起，制定了勞工的待遇標準，勞工階級的工作環境才有所改善。

除了被上司辱罵之外，令亨利困擾不已的問題還有一個——醫院的修女總是竭盡所能地剝奪他的男子氣概。除了醫師之外，醫院員工少有男性，而亨利不過是食物鏈最底層的工友。他身高五呎一吋（約一五五公分），比成年男性的平均身高矮，許多修女都比他高很多。而最重要的是，她們和慈悲聖母之家以及精神病院的男孩與男人一樣，人多勢眾。由於醫院的管理者就是女

修會，修女們霸凌亨利也不必受譴責，她們的劣行只有變本加厲。

家族團聚

　　暫住安娜與奧古斯丁家那段日子，亨利難得有機會和親戚重聚，重新建立淺薄的關係。查爾斯與愛倫仍和奧古斯丁與安娜夫妻同住在波特蘭街二七〇七號，和他們見面再容易不過。從亨利住進慈悲聖母之家開始，奧古斯丁與查爾斯兩位叔叔就沒再和他聯絡，十年後的現在，他們自然不樂意和姪子回憶過往。在他們看來，亨利已經不是真正的家人，反倒像陌生人。更何況，大哥老亨利數年前忍不住對他們透露的事實——亨利常有變態行為的事——想必讓他們在少年身邊感到相當不自在。為了一年多前去世的大哥，他們還是短暫收留了亨利，但他們沒有對安娜隱瞞心中的不甘願。

　　相較於奧古斯丁與查爾斯，安娜沒那麼在意亨利過去的不規矩，也不會像兩兄弟那樣將不堪入耳的往事掛在嘴邊。面對達格兄弟，安娜是亨利最堅決的支持者，也許還曾為亨利辯白說他已經長大、已經改過自新。

　　亨利借宿那段時期，安娜沒有邀請亨利的四個堂兄姊（查爾斯與愛倫的兒女）回家和亨利聯絡感情，因為他們四人的年紀比他大得多，小查爾斯四十歲、哈利三十八歲、弗雷德里克

（Frederick）三十六歲、安妮三十三歲，都有各自的家庭與事業了。亨利小時候極少與堂兄姊相處，太過久遠的記憶變得模糊不清，他只隱隱記得堂哥哈利。

此時六十六歲與六十五歲的奧古斯丁與查爾斯在安娜、愛倫妯娌的督促下，儘量和亨利保持和氣，活用長年為自己成功的小事業拓展人脈時習得的閒聊技能。（他們當然儘量避開慈悲聖母之家與精神病院的話題，而亨利即使對兩個叔叔說起自己的經歷，被欺凌等太過痛苦、太過羞人的事情，他也多半沒有提。）受雇於聖約瑟夫醫院、找到新住所後，叔叔們問起了他的新社區。

勞工之家所在的區域因宿舍租金合理而聞名，有些宿舍甚至會供膳，租金就包含伙食費。該區成了有工作的年輕男女聚集之所，其中不少人是首次獨立生活。社區也鄰近塔鎮——一如紐約有格林威治村，芝加哥也有這個以畫家、文學家、性犯罪者聞名的波西米亞藝文區。

塔鎮位於芝加哥河與今日的黃金海岸之間，若從勞工之家搭電車出發，很快便能抵達塔鎮。

亨利回到芝加哥時，該區成了許多男同性戀的住處，也有男同性戀到此尋歡作樂，無論是男女同性戀都經常光顧塔鎮的酒吧、咖啡廳與餐廳。不過塔鎮也有下流的一面：最熱門的同性戀區之一——瘋人院公園——以及男人限定的妓院。瘋人院公園是華盛頓廣場公園的別稱，它就在紐貝里圖書館正門對面，在白日與傍晚，當地的社會主義者與其他胸懷政治主張的男人會在肥皂箱搭成的臨時講臺上發表演說，但夜晚至凌晨，公園就成了男同性戀的天下，他們會在此遊蕩，尋找性愛對象。找到對象後，他們也許會去彼此家中，或到塔鎮的土耳其浴場，花五毛錢住一晚。

奧古斯丁與查爾斯認為多數人對於塔鎮迷人的描述不過是一派胡言，問亨利是否也如此認為。亨利沒透露自己對新社區的認知，只對叔叔說他才剛回來不久，還未熟悉環境——他當然也沒說出自己對塔鎮的想法。不用安娜提醒，亨利也懂得注意禮貌，這是他在精神病院用血淚換取的教訓。

為了避免任何尷尬導致對話陷入沉默，奧古斯丁與查爾斯想必回憶了他們的過去：在德國度過的童年、移民到美國的過程、一八七一年的芝加哥大火（Great Chicago Fire of 1871），甚至還有他們的大哥，亨利的父親。奧古斯丁叔叔提到自己比亨利小一些時，曾目睹普法戰爭中德軍與法軍在梅爾多夫發生的戰役，戰爭的場面至今仍歷歷在目，他鉅細靡遺地對亨利描述了當時士兵的死傷與被摧毀的風景。查爾斯提醒亨利，梅爾多夫是達格家的根源，亨利去世的祖父母就是在那裡生活了一輩子，三兄弟也是在那裡學裁縫的，不過小市鎮裡沒有發展事業的機會，於是他們搬到了倫敦。查爾斯就是在倫敦認識了愛倫，而奧古斯丁也是在那裡認識了第一任妻子，瑪格麗特。可惜倫敦的工作機會沒有比梅爾多夫好太多，達格兄弟最終搭上前來美國的船，在芝加哥努力打拚後終於事業有成——當然，事業有成的只有奧古斯丁與查爾斯兩人。

兩兄弟有次在陳述事實——不是自誇——時說溜了嘴。奧古斯丁說到兩人的成就與他們對亨利父親的愛，不慎提到是他們出資讓老亨利入住安貧小姊妹會，也就是聖奧古斯丁老人之家。隨兩兄弟失言而不斷延展的沉默中，亨利終於有機會發言了，他問起妹妹的下落。

奧古斯丁與查爾斯可能以為亨利會問他們為何不收留他，為何讓老亨利送他去精神病院，沒想到亨利問出口的竟是這個問題。查爾斯將自己所知的一點消息告訴亨利，說小女嬰當時似乎被別人收養了，但他們不知是誰。多年後，亨利仍想著不知查爾斯的回答是真是假。

亨利接著問他們，父親為何沒有如之前所說的，帶那名「女親戚」回慈悲聖母之家領養他？亨利想著，如果自己沒被流放到精神病院，如果能被人收留、過上近乎正常的生活，他此時的處境想必會很不一樣。

查爾斯可能花了一小段時間才聽懂亨利的問題，畢竟那是六七年前的事情了，而且對他而言應該不算是值得記憶的重大事件。在亨利的問題催化下，他想起大哥與那個忘了名字的女人。查爾斯告訴亨利，他該慶幸父親沒有辦手續讓那個女人收養他，因為那女人是酒鬼，亨利住進她家只有同樣變成酒鬼的命運。

亨利多半還問了兩個叔叔許多問題，不過他多年後記下的就只有這兩個問題與回答，表示它們可能便是亨利心目中最重要的問題。十七歲的亨利面對了痛苦的疑問：為什麼妹妹運氣好，能被別人領養，而他就只能被丟給陌生人、被他人一再霸凌？沒有答案的問題不僅加強了他從小揣在心中的罪惡感與憤怒，也一輩子都未獲解答。

托馬斯・A・菲蘭（Thomas A. Phelan）

一九一〇年，亨利回芝加哥數月後，認識了他住在勞工之家前幾年，在他生命中扮演重要角色的男人。托馬斯・A・菲蘭是以病人的身分來到聖約瑟夫醫院，他患了醫師無法診斷的「某種一直發抖的病」，醫師只認定「那不是麻痺症」。菲蘭窮得付不出醫藥費，於是仁愛女修會讓他一直負責管理勞工之家，工作還債。他曾接受神職人員的訓練，但訓練後來因病中止，瑟法斯修女退休後接任的卡蜜拉修女（Sister Camilla）相信他在神學校的經歷能讓他成為宿舍內單身男女的好榜樣。菲蘭急著要償還債務並對修女證明她沒有看走眼，一上任便著手進行他的「管理」大業。

已是六十五歲「老男人」的菲蘭和十八歲的亨利成了室友。一個是年邁、患病的男人，一個是修女眼中年輕的瘋子，將這奇怪的二人組安排在同一間寢室的，想必是卡蜜拉修女，她也許希望差點成為神職人員的菲蘭能多少影響亨利，甚至治癒他的瘋癲。在這方面，卡蜜拉修女與多年前將亨利送去慈悲聖母之家、希望神父能導正亨利的老亨利有點像。

剛開始數週，亨利與菲蘭相處得不錯。一搬進同一間寢室，菲蘭就注意到亨利的閒暇時間多用來在筆記本與紙上塗塗寫寫，有時到了晚間，亨利一寫就是數小時。菲蘭對亨利的興趣感到好奇，向亨利暗示了幾句，亨利承認他在寫小說，故事是「七個姊妹——薇薇安女孩（Vivian girls）——為信仰基督教的安吉利尼亞國（Angelinia）而戰，努力阻止格蘭德林尼亞國——的冒險。七姊妹為信仰基督教的安吉利尼亞國（Angelinia）而戰，努力阻止格蘭德林尼亞國

（Glandelinia）奴役兒童」。亨利從小喜歡閱讀，聖誕節禮物也經常是「故事書」，所以富有創意的亨利自行創作故事並不奇怪。菲蘭對他的創作十分感興趣，他自告奮勇幫亨利試閱草稿，並提供客觀意見。

亨利對目前為止的故事非常有信心，也到了想將故事給別人看看的階段，他不見得想聽到批評，但肯定想獲得無條件的贊同。亨利知道兩位叔叔都不會對他的小說感興趣，他們平時愛看的不是《每日論壇報》，就是《芝加哥美國人》（Chicago American）。他也沒辦法請安娜叔母或修女試閱，雖然不知醫院裡有哪些修女識字，亨利還是知道她們和叔母都不會喜歡這篇故事。他需要一個有閱讀習慣、受過教育的人，於是他決定和受過神學校教育的室友──很可能是他所知教育程度最高的人──分享自己寫的故事。

要將原稿交給菲蘭，他花了好幾天鼓起勇氣，最後，他終於把故事交了出去，暗暗期望菲蘭大力誇獎他。菲蘭比亨利年長數十歲，是宿舍管理人，和亨利住在同一間寢室，而且身體抱恙，亨利若將他視為父親的代理人也不足為奇。或許是菲蘭的長輩身分再加上他受過的神學教育，讓亨利決定完全信任他。

「垃圾」──數日後，菲蘭將原稿塞回亨利手中，如此罵道。他習慣神聖的讀物，而非世俗小說；他平時看的是《維多利亞人》雜誌（The Victorian），這是注重家庭的天主教雜誌。菲蘭認為，天主教徒只該閱讀關乎信仰的書籍與雜誌，而非孩童對成人發動抗爭的垃圾故事。

亨利才開始寫作不久，他需要的根本不是菲蘭這種負面回饋，心裡十分難受，但他只是沉默吞下自己的失望。然後，他的原稿突然消失了，一併消失的還有他從報章雜誌剪下來的許多照片。亨利知道兒童的冒險故事書通常會附插圖，因此開始收集長相符合書中角色——尤其是薇薇安女孩——的照片，打算將照片中的人物當作模特兒，繪製搭配故事的插圖。

亨利四處尋找書稿，將自己與菲蘭的寢室、勞工之家與醫院都翻了個遍，在他曾經寫故事的地方尋找可能被遺忘在某處的書稿。

亨利不得不承認，他的原稿與參考照片真的都已消失無蹤。然而，他拒絕投降，數日後開始重寫小說，重新從報章雜誌剪下角色模特兒。沒過幾天，他就發現只寫了幾頁的第二份書稿——在垃圾桶裡。

亨利終於恍然大悟：菲蘭說他的小說是「垃圾」，結果第二版書稿出現在垃圾桶裡。第一份書稿與照片一定是被菲蘭毀去了，就連第二份也險些被他丟棄。

亨利當面指控菲蘭偷竊與摧毀原稿，但菲蘭死不認帳，甚至用不堪入耳的詞句辱罵亨利，直到多年後，亨利仍不願重複他說的話語，只承認自己「厭惡」菲蘭的「毀謗」。面對比「瘋子」更難聽的中傷，亨利下定決心搬出他與菲蘭共用的房間。

威利（Whillie）

亨利在勞工之家一間單人房住了一年左右，這時，名為威廉‧P‧施洛德的男人出現在他的生命中。多年後談及這場友誼的最初，亨利表示自己是在一九一一年開始「和威利來往」，威利是亨利對他的稱呼。和別人「來往」是那個年代異性戀情侶常用的詞語，這類用詞通常是指我們現在所說的「交往」。

威利和他的三個姊妹其中兩人（凱瑟琳〔Katherine〕與綽號莉茲〔Lizzie〕的伊莉莎白〔Elizabeth〕）以及父母同住，他們擁有一間位在加菲街六三四號的大房子，就在勞工之家東邊一個半街區處。施洛德家有三層樓高，空間多到二三樓還有多餘的房間能出租，此外還有地下室，以及屋後靠小巷的畜舍。這間屋子有許多窗戶，一家人過著陽光明媚的生活，而房子離馬路還有一小段距離，因此有小草坪，除了稍許隔離大街的吵雜聲之外，還像是迎接訪客的地毯。威利的妹妹蘇珊（Susan）、她丈夫查爾斯（Charles）與兩個孩子住在樓上部分房間，不過他弟弟已經搬出去，自立門戶。數年前買下這幢大宅的麥克（Michael）——威利的父親——將在兒子與亨利認識數月時去世，威利的母親蘇珊娜（Susanna）則會繼續在這裡住上數十年。

在亨利眼裡，施洛德家「家境富裕」，以當時標準而言，確實如此。威利父親從事鋸木業多年，當過記帳員、勞工、辦事員、銷售員等等，在該產業一步一步往上爬，最後在一八九一年

成為施洛德與施洛德鋸木公司（Schloeder and Schloeder）的老闆與總裁，事業相當成功。亨利認為他們一家人「非常慷慨、友善和善良」，至少對他是如此。雖然亨利在工作時飽受修女惡意欺壓，也因機械化的工作內容感到無聊，但他在聖約瑟夫醫院以外的生活比起以前好非常多，因為他找到了友情與愛情。

亨利不曾揭露他與威利相識的經過，但仍有跡可循。勞工之家在聖文生・德・保祿教堂的教區，亨利應該是到聖文生教堂做禮拜，教堂紀錄顯示，包括施洛德一家與托馬斯・菲蘭在內，他認識的人也大多經常或偶爾進出這間教堂。威利的姊妹──尤其是最常望彌撒的莉茲──也許恰巧在亨利上教堂時帶威利出席，兩人或在彌撒結束後的喝咖啡時間認識彼此。他們也可能是亨利進入精神病院前便已認識的舊識。

亨利八歲時就開始在深夜溜出父親的公寓，到一間工廠和夜間守衛私會，亟需金錢與關愛的他和那名男子建立了某種關係。威利出生於一八七九年一月十四日，比亨利大十三歲，亨利八歲時，威利二十一歲，有可能是亨利的老情人。雖然，年齡差距還不足以讓人直接聯想到威利就是他當時的老情人，但威利的工作卻令人懷疑這份可能。威利是林恩公司（Rinn Company）的夜間警衛，在西區街（West Division）與克羅斯比街（Crosby）路口的西南角上班，亨利若從馬車房公寓出發，可以輕鬆地搭電車順著豪斯泰德街去到林恩公司。那段距離只有一英里，即使徒步前往林恩公司也不會太吃力。

無論兩人如何結識，亨利與威利可說一拍即合。威利身形苗條、比亨利高很多，擁有與亨利相似的深色頭髮與藍眼睛，兩人都沒有男演員英俊，但他們都長得很好看，亨利仍帶稚氣的相貌對許多人而言也很有吸引力。

沒過多久，兩人就發現他們在許多重要的方面都很相似：他們都是非技術性勞工；父親都是來自德國的移民；兩人都是天主教徒。兩人相遇過後不久，威利的父親就去世了，這更促進了亨利與威利的情誼，兩年前喪父的亨利有機會對威利展現同情與支持。亨利的父親從未給過他愛與認可，現在他能從年紀較長的威利身上獲得關愛，威利則能享受年輕男人的景仰與愛慕。同樣重要的是，威利的家人也越來越喜歡亨利，他成了施洛德家的常客，在威利家中體驗到自己童年缺失的一切。

威利的父母是在一八七二年八月十二日成婚。麥克出生在德國，父母分別名為馬蒂埃（Mathiae）與卡薩琳娜（Catharina）。他在一八六四年——美國南北戰爭結束前一年——來到了芝加哥。蘇珊娜又被稱作蘇珊，她出生於盧森堡，父母名為尼可拉斯（Nicholas）與伊莉莎白・布蘭（Elizabeth Braun）。蘇珊在一八七一年移民至美國，也就是芝加哥發生大火那一年，比亨利父親移民的時間早了幾年。時間快轉到一九一二年十二月十四日，在延續兩個半月的慢性支氣管炎摧殘後，麥克撒手人寰，葬在著名的格雷斯蘭德陵園（Graceland Cemetery）北方數個街區的聖波尼法爵墓園（St. Boniface Cemetery）。

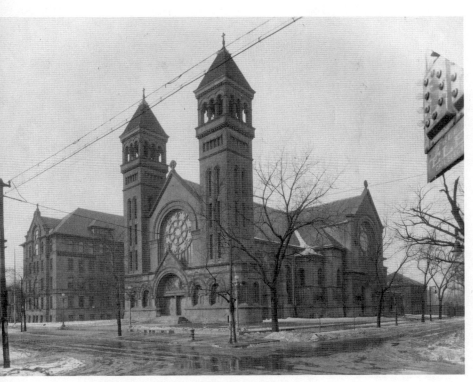

聖文生教堂：亨利成年後多在此進行禮拜。

（伊利諾州，芝加哥市，帝博大學約翰‧Ｔ‧理查森圖書館特殊館藏與檔案庫提供。）

威利十分照顧亨利，若亨利需要幫助，「他會盡全力幫忙。」一次，亨利臉部產生「神祕的劇痛」，威利便帶他到附近的藥局，兩人一起找到能緩解疼痛的藥物。又一次亨利生病時，威利送了他熱手袋，幫助他舒緩疼痛。一九二七年十一月二十一日，亨利有了嚴重的牙痛，威利帶他去見施洛德家信任的牙醫師──Ｐ‧Ａ‧西爾薛醫師（Dr. P. A. Hielscher）──請醫師為亨利進行根管治療。威利溫柔體貼、善於照顧人，也十分關心愛人的身心健康，所以

帳單上寫的雖是亨利的名字，實際上付款的可能是威利。

亨利驕傲地誇耀自己「每晚和星期日下午休息時」都「去拜訪我特殊的朋友」──在此，「特殊的朋友」這條線索揭示了兩人的關係。在一九〇〇年代初期，男同性戀經常以「特殊的朋友」等詞語稱呼伴侶，亨利也以這句話揭露了自己與威利的戀愛關係，以及幾乎能肯定的性愛關係。此外，兩人「每晚和星期日下午」不用工作時見面，可見他們的關係有多麼緊密，他們和其他熱戀的情侶一樣，恨不得每分每秒待在情人身邊。互相追求那段時期，亨利與威利「常去河景公園（Riverview Park）」，亨利還得意洋洋地表示「都是我出錢」。儘管亨利的薪水只能勉強餬口而威利生活優渥，亨利也拒絕玷污自己對威利的感情，不讓這個年長又「富裕」的男人養他。

亨利這是用自己的方式告訴威利，他們之間不是金錢關係，而是愛情。

河景公園位於貝爾蒙特街（Belmont）與西街（Western）路口，從勞工之家與威利家搭電車往西北行，不久便能抵達目的地。亨利與威利也能搭「任何一班往貝爾蒙特街的北區『L』*」，再搭平面捷運到西街」。河景公園是老少咸宜、價格低廉的遊樂公園，對於帶小孩出遊的夫妻來說相當方便，對交往中的情侶而言更是遊樂勝地。河景公園有「溜冰場還有……機械遊樂設施，包括雲霄飛車和滑道」，最受歡迎的遊樂設施是煩惱屋（House of Troubles）、瘋城（Crazytown）與瘋人院（Bughouse），三個名稱都讓亨利聯想到精神病院。在一九〇七年，公園中驚險滑梯（Shoot-the-Chutes）所在的一片大區塊被人取了個綽號，叫妖精國（Fairyland），其

中一間小店也是。隔年，河景該區建了新的大型旋轉木馬，同樣被稱為妖精國。待亨利回到芝加哥，一份市政府資助的調查報告聲稱芝城人口包括「兩萬個活躍的同性戀」，而這些人之中可能有不少人抗拒不了河景公園令人聯想到同性戀的綽號。同性戀者會在此悄悄物色對象，一如在州街與洛普區尋覓床伴一樣，只不過混雜在公園裡野餐的家庭、散步的異性戀情侶之中，而他們沒有一個人注意到自己眼皮下洶湧的暗潮。

手頭拮据的家庭通常會自備食物來野餐，不過園區內還有幾間餐廳，其中最受歡迎的是賭場餐廳（Casino），亨利與威利這種約會中的情侶及有錢的訪客都常光顧這間店。賭場餐廳的菜色種類繁多，包括湯與開胃菜、魚肉（比目魚、鱒魚等魚類，一份六毛錢）、烤肉（小牛排或豬排，同樣一份六毛錢），以及其他主餐。愛吃甜點的顧客可以點冰淇淋或櫻桃派，兩者都是一份兩毛錢。無論是用餐或在占地一百四十英畝的公園裡散步時，亨利與威利都能聽見薰風捎來的遊樂園主題曲：〈在河景見面〉（Meet Me in Riverview）。

　　甜心，我們在河景見面，

　　甜心，我們在河景見面，

* 譯註：芝加哥捷運。

在樹下，

在甜甜暖暖的微風中，

甜心，我有話想告訴你。

音樂真是甜美動聽，

讓你忍不住和甜心起舞。

甜心，我們在河景見面。

甜心，我們在河景見面。

在公園不同的區域，亨利與威利可以聽到時下流行的歌曲。當時〈對！我們沒有香蕉〉（Yes! We Have No Bananas）以歡樂的曲調與滑稽的歌詞席捲全美，散拍爵士與藍調在那個年代也十分流行，公園想必會輪流播放一首首熱門歌曲。除了雲霄飛車、摩天輪、旋轉木馬等親子遊樂設施以外，河景公園還提供了不適合兒童觀賞的娛樂。舉例而言，在一九〇九年炎熱的夏季，二十歲的喬治・奎恩（George Quinn）與二十一歲的昆希・德朗（Quincy DeLang）因「不道德且淫穢」的演出被捕，兩人的舞蹈包含「性暗示的動作」，也就是我們今天所謂的「脫衣舞」。兩名青年都身著女裝演出，他們是知名滑稽劇團鄧肯・克拉克女藝人團（Duncan Clark's Female Minstrels）的成員，該劇團在美東與中西部各處演出，在芝城吸引了大量戲迷。

奎恩與德朗在法庭上被判無罪的那一陣子，正好是亨利千里迢迢從精神病院走回芝加哥的時期。德朗後來繼續隨鄧肯‧克拉克的劇團演出，直到該季結束，而奎恩則因自己突如其來的臭名而感到羞愧，審判結束後，便幾乎立刻從演藝圈銷聲匿跡。亨利與其他數百名芝加哥民眾一樣，決定去瞧瞧這些掀起風潮的表演。幼時生活在西麥迪遜街的他，也知道觀眾中會有其他男同性戀四處尋覓性伴侶。在河景公園穿女裝娛樂觀眾的表演者不只有德朗與奎恩，但他們絕對是名聲最臭也最響亮的兩人。

河景公園不僅有滑稽劇團的演出，廉價街機遊樂場旁的五分錢電影院還會放映大受歡迎的色情電影。最驚世駭俗，卻也極受歡迎的電影包括《罪惡女王》（The Queen of Sin）、《脫衣撲克》（Strip Poker）與《同志騙徒》（The Gay Deceiver），而上述三者的目標客群都是異性戀男性。公園行政部門偶爾會收到關於色情電影與街機遊樂場的客訴，一名員工曾寫字條對經理說明其中一起客訴案，表示：「有天晚上一個神職人員來客訴，對您的一些影片表示不滿，尤其是名叫《禁果》（Forbidden Fruit）的那一部。我檢查過那些影片，希望您能立刻撤下以下幾部。」當時夏日旺季才剛開始，為避免神職人員帶頭抗議河景公園的電影放映政策、影響一整季的生意，經理決定撤下有爭議的影片。

亨利和威利還去了情侶常造訪的林肯公園，坐船遊湖、在密西根湖畔散步、到動物園玩，還登上高橋（High Bridge）──那是許多失戀者與絕望之人縱身躍向死亡之處。在公園遊樂一日

後，他們共進晚餐。天氣不允許他們去河景公園或林肯公園時，他們就待在威利家。

亨利與威利認為這段感情已超越一般交往時，便決定到庫特里照相館（Coultry Studio）合影。威廉‧J‧庫特里（William J. Coultry）一九○二年在河景開了照相館，提供幾種攝影背景供顧客挑選，「最熱門的照相道具是黃色彎月」，其他背景還包括「新汽車、洲際火車月台、小馬與馬車，後來還有西部酒館」。亨利與威利在多年間三度至庫特里照相館拍照，三次都選了洲際鐵路月臺背景。三張都印成了當時所謂的「相片明信片」，就是將自己的相片製成獨一無二的明信片。

三張照片的背景幾乎無異，亨利與威利的打扮都符合時下的流行，但兩人的外貌隨著年歲有些差異。其中一張照片攝於亨利與威利開始交往後不久，亨利似乎二十歲左右，所以應該是一九一一年底或一九一二年拍的。那張相片中，亨利戴著報童帽、身穿白襯衫與西裝，還繫了領帶。威利倒是顯得泰然自若，頭戴黑色紳士帽，身穿黑西裝、白襯衫及領帶，身體微微傾向離亨利較遠的一側。他臉型橢圓，姿勢僵硬，微帶倨傲地仰起頭，這是他第一次照相，他有些不知所措。亨利坐得直挺挺的，顯然想彌補兩人之間的身高差。兩人都沒有笑，不過當時的相片中極少人露出笑容。三十二歲的威利明顯比亨利年長許多。

通常在亨利與威利所拍攝的這類相片中，會有類似圖解的牌示增添幽默感，並暗示照片中人物的狀態或心境。亨利與威利若是交往多年的異性戀情侶，也許會選擇「新婚燕爾」或「她找到

達格與威廉·施洛德／
「我們上路了」
未知攝影師
芝加哥
二十世紀中期
紙相片
8×10"
紐約，美國民間藝術博
物館館藏
清子·勒納贈；攝影／加文·
艾許沃斯

交往初年，亨利與他暱稱為「威利」的威廉·施洛德在河
景遊樂公園的庫特里照相館合影。兩人認識於一九一一
年，深厚的情誼延續至威利去世的一九五九年。

達格與威廉·施洛德／「去霧城囉」
未知攝影師
芝加哥
二十世紀中期
紙相片
5 3/8×3 1/2"
紐約，美國民間藝術博物館館藏
清子·勒納贈；攝影／加文·艾許沃斯

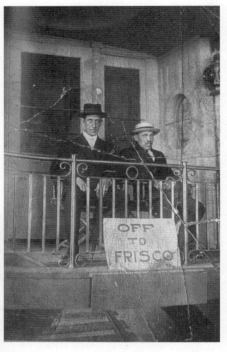

達格與威廉·施洛德／「去古巴路上」
未知攝影師
芝加哥
二十世紀中期
紙相片
5 3/8×3 1/2"
紐約，美國民間藝術博物館館藏
清子·勒納贈；攝影／加文·艾許沃斯

好男人了」等等與戀愛或感情狀態相關的標語，不過為了避嫌，他們的第一張照片選了「我們上路了」的牌示。這句話，再加上火車月臺的背景，暗示了兩人即將出門旅行，但也有可能是旅行的一種比喻——他們這段關係的進程。

第二張照片的背景同樣是洲際鐵路月臺，標語同樣與旅行相關，這回，亨利與威利的目的地是「古巴」。威利打扮得整潔清爽，紳士帽瀟灑地斜戴在頭上。這應該是拍完第一張照片過後數年拍的，時間接近一九二〇年代，那也是古巴文化掀起風潮的時期。相片中的威利坐在左側，與亨利相比離相機遠了些，兩人顯得身高相近。從第一張照片到現在，威利的五官沒有太大變化，服裝也幾乎沒有改變。這回亨利也穿了與之前相似的服裝，不過繫著淺色領帶，深色報童帽的形狀也扁了許多。這些年來他的五官已有改變，他不再和過去同樣纖瘦，臉型也比以前飽滿。

第三張照片多半是在一九二〇年代晚期或一九三〇年代早期所攝，標語是「去霧城囉」。亨利看來比初次拍照的模樣輕鬆許多，頭戴當時流行的平頂草帽，身穿深色西裝、深色襯衫與淺色領帶。他留了這輩子再也不會離他而去的八字鬍，乍看之下縮小了兩人的年齡差距，這也許是他當初決定蓄鬍子的理由。整體而言，亨利的打扮相當瀟灑。威利仍頭戴黑色紳士帽，身穿黑西裝外套、白上衣與淺色領帶。兩人的身高差非常明顯。

這張相片標語的涵意呼之欲出，霧城指的是舊金山，暗示亨利與威利對芝加哥同性戀次文化的涉入。約一九〇〇至一九三〇年代中期芝加哥大學社會系研究生進行的男同性戀訪談顯示，從

一九〇〇年代伊始或是更早，芝加哥的男同性戀群體便視舊金山、好萊塢或甚至加州整體為同性戀者的聖地。自稱「查爾斯」的匿名年輕男同性戀在訪談中聲稱，「我下定決心要去加州，在那裡，同性戀比較被人接受。」「大衛」則告訴研究生，「我想去加州，因為我聽說那裡有很多同性戀者。」這兩名年輕男性都說對了，在一九〇〇年代初期，舊金山的度假勝地便不乏同性戀酒吧，到了一九〇八年，專作男同性戀生意的達許（Dash）也正式開張，有「女裝男子娛樂顧客，客人也能花一元買下小房間裡的同性性愛」。

亨利與威利的合影是亨利最寶貝的資產，紙張邊角的小洞表示照片曾被他用大頭針釘在牆上，好讓他經常回顧兩人的歡樂時光。如大衛・戴徹爾（David Deitcher）於《摯友：美國一八四〇年至一九一八年的男男合照》（Dear Friends: American Photographs of Men Together, 1840-1918）一書中所示，在這方面，亨利與威利無異於十九、二十世紀其他的同性戀情侶。他們和異性戀情侶一樣，喜歡以合影的方式記錄兩人的感情。在相片中，亨利與威利的感情可謂公開的祕密，被快門聲、刺眼的閃光與飄向蒼天的煙霧凍結在相紙上。

第二部

一個男人的藝術

第五章 我絕對不能被遺漏

作者敬上

除了擔任聖約瑟夫醫院的全職清潔工、閒暇時和威利約會之外，亨利也在撰寫他的第一部小說。他為作品取了個十九世紀風格的書名：《不真實的國度中，薇薇安女孩及兒童奴隸叛亂引起的安吉利尼亞與格蘭德林尼亞戰爭風暴》（*The Story of the Vivian Girls, in What Is Known as the Realms of the Unreal, of the Glandeco-Angelinian War Storm, Caused by the Child Slave Rebellion*）。如編著亨利的著作與繪圖集的麥克·波恩斯提所說，簡稱為《不真實的國度》的小說中充滿了冗長而漫無頭緒的戰鬥描寫，亨利花費大量心血敘述正義的安吉利尼亞軍與邪惡的格蘭德林尼亞軍

交鋒，「細節豐富至極，主要角色多達數十人，冒險故事數之不盡。但實際上，它並沒有朝故事高潮與結尾前進的主線劇情，只有一連串的戰鬥、精采的小故事、對話與小插曲、災難與劇變之描寫，永無止盡地延續下去。」

在《不真實的國度》開頭，亨利概述了接下來一萬五千多頁的內容：

這篇關於大戰和戰後結果的描述，或許是任何一位作者筆下最宏大的故事，堪比任何一場配得上「大戰」之名的壯闊戰爭。本書作者花了超過十一年和大量篇幅具體摹寫戰爭細節，而故事中的戰爭持續了四年又七個月，士兵們為了基督教方每日浴血奮戰。基督教方雖然因包括我在內無人能解的阿倫伯格疑案（Aronburg Mystery）而面對失敗，最後在阿倫伯格之戰（Aronburg's Run）中他們還是反敗為勝，終於勝過了敵軍。

《不真實的國度》中，格蘭德林尼亞國的異教徒軍隊入侵了信仰基督教的安吉利尼亞國，綁架並奴役了安吉利尼亞孩童。亨利表示在大約「四十年間」，被格蘭德林尼亞人「綁走的孩童多達數百萬人」，那段時期他們「流著血、被繩子綁著，躺在恐怖的格蘭德林尼亞童奴監獄裡，徒勞無功地尋求幫助」。格蘭德林尼亞人強迫童奴裸體工作，兒童被釘上十字架、絞死與開膛剖腹都是家常便飯，孩子們在監獄裡還「被虐待，被鞭打、懸吊、滾燙的柏油或熱水倒在頭上、悶

死、勒脖子、剁手指、熱鐵烙燙、短暫地釘上十字架」。一些孩童被敵軍士兵用於「奸邪的目的」——在性的方面——某些「女孩子」作為苦力的功能用盡後，成了格蘭德尼亞平民的性奴，「賣進聲名不佳的工廠。」

亨利對於童奴遭遇的描述，多與他居住於精神病院時的見聞與經歷相關。奴隸孩童們遭到「鞭打」、「熱水倒在頭上」、「勒脖子」與「剁」肢體，這些全是特別調查委員會的報告中提過的案件。在小說中，「格蘭德林尼亞人決定把」一些「阿比伊南（Abbieanmian）童奴」「丟進一缸熱水……他們驚慌尖叫，急著想逃出熱水缸，可是水缸邊緣太高了，他們出不去。他們受了很可怕的折磨，然後……孩子們死了」。這一段明顯是指米妮‧斯特利茲的慘案；亨利不太可能親眼看見她受苦，但他很可能聽過米妮臨死前怎樣受盡折磨。

在精神病院時，亨利暗暗幻想自己率領「聰明的男孩子」反抗哈特醫師的邪惡勢力，擊敗那些對孩子又打又勒脖子的工作人員，以及對他們施以性虐待的男人與大男孩。精神病院的看護便是書中格蘭德林尼亞人的原型。然而亨利並沒有將自己描寫為故事中的叛軍領袖，而是塑造了名為薇薇安女孩的七個年輕姊妹與名為潘羅德（Penrod）的兄長。他們為了解救童奴而在叛亂中成為間諜，和善良的安吉利尼亞人一同制定軍事策略，甚至偶爾加入戰鬥。

亨利將自己被關入精神病院的事實，轉變成安吉利尼亞孩童被格蘭德林尼亞人擄走。他在州農場的勞作化為童奴的苦工，他逃離精神病院的事情則轉為孩子對邪惡成人的反抗。亨利在精神

病院、農場、慈悲聖母之家、敦寧與西麥迪遜街街頭遭受的種種虐待，在他筆下輕易化成了孩子們被釘上十字架、開膛剖腹等酷刑。從亨利幼年在亞當斯街玩耍，險些被「底層流浪漢」綁走那一刻所開始的每一次掙扎與困境，都被他轉變成了善與惡之間的戰鬥。

亨利也將自己認識的一些人寫入故事，好心待他的人，諸如威利，被寫成信仰基督教的安吉利尼亞人，而曾經欺負他或背叛他的人則被寫成邪惡的格蘭德林尼亞人。

亨利一直沒原諒背叛他的菲蘭，「一直到死」都對他懷恨在心。作為報復，亨利將他寫成故事中特別殘暴嗜血的格蘭德林尼亞將軍，刻意將他寫得「罪大惡極」。他表示「菲蘭將軍是安吉利尼亞的叛徒」，還補充道，他是格蘭德林尼亞軍「最邪惡的男人之一」。在故事寫得較為生動的一個段落裡，菲蘭被描繪成殺害兒童的殺人凶手：「大漢抓住她披散的頭髮，在她面前揮刀⋯⋯馬上開始勒她的脖子，把她的睡衣斯成碎片，然後粗壯的手臂堅定地一抹，小刀幾乎把她的胸膛剖了開來。」直到寫到故事結尾，距他遇見菲蘭已大約三十年過後，亨利才終於心滿意足地殺了這個角色。

在慈悲聖母之家欺負亨利的約翰‧曼利，在《不真實的國度》中「扮演強大的角色」，和其他兩人一同宰治奴役孩童的格蘭德林尼亞人。亨利給了他《不真實的國度》故事中最可憎的角色：「上帝的敵人」與「我主的虐待者」。而由於亨利怨怪慈悲聖母之家的女總管——甘儂太太——害他被關進精神病院⋯⋯

當初要是知道我被送去兒童瘋人院的理由，我絕對不會原諒慈悲聖母之家那些人，一定會找機會報復他們。說我是弱智兒童？我比那地方所有人知道的都多。

我相信那是甘儂太太的錯。

因此，在亨利的書中，甘儂太太的兒子詹姆斯被描寫為可鄙的格蘭德林尼亞國王。亨利當然也瞭解人性的模糊地帶，所以包括自己與威利在內的幾個角色同時是格蘭德林尼亞人與安吉利尼亞人，含括了善良與邪惡兩種特性。

亨利不只借用過去認識的人物，還在未記錄資料來源的情況下「借用」他人的文字。在一八七〇年，J・G・伍德（J. G. Wood）寫下了這段文字，描述自己與一名夏威夷美女的邂逅：

我遇見了能使男人發癲發狂的美人，為了擁有此等美人，不知有多少獨裁者的帝國一步步走向滅亡。

她比一般美國女人高大一些，雕琢精細的下顎、鼻深與額頭格外像希臘人，形狀優美的肩頸彷彿從茉諾女神那兒借來的。她的身軀達到了大自然可及的極致完美，身著一件寬鬆長袍，一隻赤裸的美麗小腳從下方探出。她的頭髮與眉毛光滑如渡鴉羽翼，頭上隨意地戴著夏威夷美麗的越橘花冠。她的唇，似乎帶有無數個永不膩人的吻的芳香。

她的肌膚比最白皙的同鄉女人還要白皙，我因此得到了結論，她想必是某個白人父親違

反了十誡中第七誡的結果，或是白人和夏威夷美女結婚產下的女兒。

但她的眼眸！我永遠忘不了那雙眼眸！它們留有一種深深的鍾愛，一種極為強烈的精

神存在，一種絕美無雙的夢幻魔力，令人聯想到拜倫（Byron）的悲劇《薩達那帕拉之死》

（Sardanapalus）中的希臘美少女密耳拉（Myrha）。即使送葬之火成了他們的被褥，密耳拉

的深切的愛依然對老國王不離不棄。

我過去未曾為面對美麗之物脫帽，但在此時此刻，在如此動人的人面前，我脫了帽子。

我對她著迷、為她發痴，中了她的魔法。我勒了馬，坐在那兒，只為更仔細欣賞美麗的現

實。女孩停步回望，嘴唇因笑容而分開，稍微露出潔白勝雪、整齊完美的皓齒。我認為那個

笑容對單身男子的心神而言是不安全的氛圍，於是我躬身後戴上帽子，繼續前行，深信除普

拉克西特列斯（Praxiteles）的雕刻作品外，沒有任何事物能重現她的動人美豔。我緩緩從她

身邊經過時，她以自己國度的語言喚道：「予你愛！」

亨利將伍德的文句修改了一番，描述對象改為《不真實的國度》中一種名為「布倫吉洛門

蛇」（Blengiglomenean serpent）——簡稱布倫蛇（Blengin）——的虛構生物：

我遇見了能使男人發癲發狂的美物，為了擁有此等美物，不知有多少多瑟（Dortherean）獨裁者的帝國一步步走向滅亡。這個多瑟布倫蛇比一般人頭布倫蛇高大一些，雕琢精細的下顎、鼻梁與額頭格外像希臘人，形狀優美的肩頸彷彿從茉諾女神那兒借來的。她的身軀達到了大自然可及的極致完美，身披一對布倫吉洛門生物身上最美麗的羽翼，在美處有著條紋，也撒遍三色堇、玫瑰、康乃馨與藝術家所知的各種花朵。她美麗的女孩頭上，頭髮與眉毛光滑如閃耀的黃金，我甚至驚訝地發現她頭上小心翼翼地戴著那些島嶼美麗的花冠。她的唇，似乎帶有津液的芳香。但她的眼眸！我永遠忘不了那雙眼眸！它們留有一種深深的鍾愛，一種極為強烈的精神存在，一種絕美無雙的夢幻魔力，令人聯想到拜倫的悲劇《薩達那帕拉之死》中的希臘美少女密耳拉。即使送葬之火成了他們的被褥，在如此動人的存在面前，我王不離不棄。我過去未曾為面對美麗之物脫帽，但在此時此刻，密耳拉的深切的愛依然對老國脫了帽子。我對她著迷、為她發痴，中了她的魔法。我勒了馬，坐在那兒，只為更仔細欣賞美麗的現實。半人、半龍。生物停步回望，嘴唇因笑容而分開，稍微露出潔白勝雪、整齊完美的一雙銳利獠牙。我認為那個笑容對年老單身男子的心神而言是不安全的氛圍，於是我躬身後戴上帽子，繼續前行，深信除普拉克西特列斯的雕刻作品外，沒有任何事物能重現她的動人美豔。我緩緩從她身邊經過時，她以自己獨一無二的語言喚道：「予你愛與保護！」

亨利將伍德筆下的「予你愛！」改成了「予你愛與保護」，強調布倫吉洛門蛇同情遇難孩童的重要特質：

　　在布倫吉洛門蛇眼中，孩童不論生得好看或難看，似乎都比花朵還漂亮。看見孩童哭泣，布倫吉洛門蛇也會落淚；看見孩童被格蘭德林尼亞人傷害，布倫吉洛門蛇彷彿身陷地獄；看見孩童快樂的模樣，這種生物會努力讓孩子更快樂。

　　對亨利而言，布倫蛇便是成人應有的模樣，而牠們的行為，則是亨利認為上帝與耶穌在他的生命中應有的行動——應有，卻沒有。最終，這些生物在《不真實的國度》中扮演復仇者的角色，在一次可謂浴血復仇的行動中，屠殺了許多格蘭德林尼亞士兵。

　　此外，亨利同樣在未寫明來源的情況下，挪用了羅馬天主教神祕主義者安妮‧艾默利奇（Anne Emmerich）*的大段文字。艾默利奇的作品多是耶穌離世前在羅馬人手裡受苦受難的描寫，亨利在取用這段血腥殘酷的文字時還「加入一個值得注意的『細節』：遭士兵鞭打時，『耶穌起了性慾。』」亨利甚至加強了耶穌的苦難，讓「折磨他的人把他轉過來，讓他勃起的陰莖暴露在母親的目光下」。也許，在《不真實的國度》中耶穌呈現在母親面前的姿態，也暗示了性虐者在現實世界可能對亨利做過的事。

亨利對火的恐懼也出現在《不真實的國度》中。邪惡的格蘭德林尼亞士兵該以何種武器造成大規模災難呢？亨利選擇了火焰，而這並非巧合。在亨利的童年回憶中，火焰是經常性地帶來災害的一股力量，他將這份恐懼寫入故事是理所當然。亨利在一段鮮明的文字敘述中，描述了格蘭德林尼亞人引起森林大火的後果：

之前有樹林的地方，變為灰煙與白灰燼之海，風景變了，一切都結束了，但灰燼與煙霧之海還在，空氣熱得不停閃動。美麗的森林不復存在，取而代之的是荒蕪的灰燼平原，還有幾棵仍在冒煙的枯樹，或甚至沒有樹、什麼都沒有……只有一大片灰白色灰燼不停冒煙……就連美麗可愛的野花也不見蹤影，沒能藏住「紅瘟疫」醜惡的悲劇。這裡什麼都沒有，只有好幾英里的煙與灰燼，彷彿全世界都焚盡、消亡了。

由於神聖的安吉利尼亞軍與罪惡的格蘭德林尼亞軍多在平原與樹林中戰鬥，而非在都市裡交戰，鄉村都逃不過戰火的延燒。亨利的其中一名士兵對薇薇安女孩說道：「敵軍為了逼退薇薇安將軍的右翼，甚至把整片樹林燒了……看啊，我們還能看到火光。」旁白也說道：

＊　安妮・艾默利奇（Anne Emmerich, 1774-1824），靈修家，據說有神視。

「還有一種古怪的吼聲與哼聲，從燃燒熊熊大火的戰線傳來。現在下方的山谷已經是樹木燃燒的火海，火光照亮整片土地，低吼的⋯⋯火焰發出彷彿全世界都混亂不堪的聲音，一排大砲閃過幾十萬次火光，如同水波起伏。」

火是亨利的故事中不可或缺的武器，占據了第五與第六冊的大部分篇幅。

為了幫助自己想像小說中的火災場面，亨利特別在一本剪貼簿中收集「報紙上關於火災的相片與描述」，在標題為《消防員或一般人喪命的大小火災圖片》（Pictures of Fires Big or Small in Which Firemen or Persons Lose Their Lives）的剪貼簿中記錄了不同城市發生的火災。圖片都是他從報章雜誌上剪下來的，功能一如之前的兒童「模特兒」圖片。

我是藝術家，已經當好幾年了

早在一九一〇年，亨利便開始從雜誌、報紙、廣告、塗色書或他處收集孩童、農場與植物、南北戰爭與第一次世界大戰的士兵、動物、建築、火車與其他事物的圖片，當作書中插圖的模特兒與參考資料。亨利大部分的畫作是何年何月繪製，我們無從得知，不過最初撰寫書評論亨利的創作的約翰‧麥葛瑞格認為，其中一張名為〈殘暴惡魔折磨可憐孩童〉（An Inhuman Fiend

Tormenting a Poor Child）的畫作完成於一九一八年八月十三日左右。畫作被亨利貼在一張厚紙板上，紙板上貼了寫著該日期的標籤。圖中畫的是「野蠻人」（貶義詞，指一戰時期德國兵）虐待害怕的小女孩，那應該是一戰時期的作品，這也支持麥葛瑞格的論點。倘若麥葛瑞格的假設無誤，就表示亨利從居住在勞工之家那段時期便開始繪製第一部小說的插畫，且繪畫與寫作並行。

相較於他後續的畫作，這幅八又二分之一吋乘以十一又四分之三吋（約二十一公分乘二十九公分）的畫稍微小了些。

大部分的畫作都能依主題分成相關的兩類：一類是有或無薇薇安女孩參與的戰鬥場面、軍人的畫像、戰場與附近地帶的地圖，以及其他相關的圖畫。另一類的主題是戰爭時期的避難所、遠離戰鬥與邪惡的所在，或是休戰後的烏托邦世界。在這類作品中，孩童免於格蘭德林尼亞士兵威脅，生活在翁鬱的環境中，這裡的花朵大得像一棵棵樹木。

根據創作方式分類亨利的畫作，也能透露一二。他最早期的藝術作品包括拼畫：他從《生活》雜誌（*Life*）、《星期六晚郵報》（*Saturday Evening Post*）、《國家地理雜誌》（*National Geographic*）等刊物剪下的孩童、間諜、軍人與王室貴族圖片，經過上色、加毛髮、加肩章、加帽子等等加工後，貼上厚紙板。亨利有時會加上一大段圖解，介紹圖中的人物，其中一些甚至是故事的要角，包括叛亂的薇薇安七姊妹。在亨利的加工下，許多人物成了格蘭德林尼亞軍或安吉利尼亞軍的將領。有趣的是，法蘭西斯・薇薇安納（Francis Viviana）將軍與尼祿將軍（General

Nero）＊被畫在彼此懷裡，看似情意綿綿。包括約翰·曼利、約翰·強森與唐納·奧蘭德在內，亨利在慈悲聖母之家與精神病院認識的一些男孩子，都在故事中搖身變成了大人。姓氏被亨利改寫成奧蘭多科（Aurandoco）的唐納，是亨利在精神病院時的特殊朋友之一。約翰·E·強森也是在精神病院認識的男孩，但他的名字被改成強尼·強斯登（Johnnie Johnston）。亨利同樣畫了一些與精神病院脫不了關係的圖，卻並不常寫明圖中內容為何。舉例而言，在〈11。在諾瑪凱瑟琳。又被格蘭德林尼亞騎兵捕獲〉（11. At Norma Catherine. Are captured again by Glandellinian Cavalry）圖中，亨利畫了三個孩子在農田裡被牛仔的套索套住，令人聯想到他初次逃離農場時，被「農場的牛仔」韋斯特先生抓回去的場景。

在描繪戰鬥與其他戰爭相關災難的作品中，亨利還是用拼貼的方式創作極端複雜的圖畫，不過，與人物肖像不同的是，戰爭圖畫中細節過為豐富，令人眼花撩亂。這些圖畫缺乏透視法等藝術技巧，卻能以飽滿的情緒力量衝擊觀者。這些畫作多與美國南北戰爭有關，足以勾起當時人們心中的回憶與想像，還有許多張圖參考了在歐洲開打、令美國人焦躁不安的第一次世界大戰。亨利似乎在嘗試兩種不同的拼貼畫，一種乾淨簡潔，著重於一兩名人物；另一種則是混雜了大量元素的複雜圖畫。可以想見，在亨利精進畫技的同時，兩種實驗起了互補的效果。

亨利還發展出第三種作畫模式：他取自己剪下的不同圖案，組合成能夠呈現透視感的圖畫。亨利一直注重深層感受與強烈的主題，但現在他也注意到作品還需要透視感。將迥異的各部分組

合成拼貼畫，帶出圖畫的主題並試圖呈現透視感後，他會以水彩上色。這些拼貼畫比起較早期的作品來得大，最高十五吋（約三十公分），最長將近兩呎（約六十公分），為他後來還會創造出的更大型作品鋪了路。

之後，亨利進入過渡期，不再單獨使用拼貼繪圖法，而是用描圖等較複雜的繪圖方式。他並沒有完全捨棄拼貼繪圖，不過描圖法允許他將人物、動物、樹木等事物移出原本的環境，套入作品中的主題。舉例而言，亨利從兒童塗色書中將小小淑女瑪菲特（Little Miss Muffet）[†]逃跑的模樣描到了畫布上，在原圖中她吃東西時被蜘蛛嚇了一跳，因此驚慌地逃離蜘蛛，亨利省去了蛛網、蜘蛛與瑪菲特的矮凳，在他的畫中，瑪菲特就是個面色驚恐地逃跑的小女孩。她不再是童詩中的主角，而是被格蘭德林尼亞士兵威脅，面對被奴役或其他悲慘命運的安吉利尼亞孩子。

到了創作的最後階段，亨利幾乎完全仰賴描圖，並使用他描下後放大的圖案。他將特定的圖案描到紙上，或將剪下的原圖帶到附近的藥局[‡]，那時放大圖片的技術已相當普及。透過此法，亨利的畫作增添了各式各樣的透視感，放大的圖案顯得較近，沒有放大的圖則像是在遠處。亨利

* 尼祿將軍（General Nero, 37-68），古羅馬帝國皇帝。

† 小小淑女瑪菲特是英語童謠中的角色，出現年份不明。

‡ 譯註：美國的藥局多提供沖洗與影印照片等服務。

將至少兩百四十六個不同的人物放大至不同尺寸，小心翼翼地將圖案收入信封，標註每張圖代表的人物，在畫作中重複使用。

亨利圖中的薇薇安女孩，正顯示他運用創意解決問題的能力。將其中一個薇薇安女孩加入畫作時，他會從收藏中挑選合適的模特兒，描上畫布。若有畫出裸體的必要──他經常描繪薇薇安女孩、她們的哥哥潘羅德以及童奴的裸體──亨利便無視衣物，直接描圖。他以模特兒的輪廓為基礎，自行描繪衣服下的部位，只有在畫裸體時亨利才算是真正畫圖，其他圖案都只是照著描而已。

到了大約一九三二年，他也開始將不同的畫布上下左右拼接，創作雙聯、三聯，甚至規模更大的作品。我們也許會認為拼接在一起的圖畫有共同的主題、背景或元素，但其實不然。大約在此時期，他也開始在完成的畫作背面創作新圖畫。由於繪畫材料價格不便宜，手頭拮据的亨利只能以這種方式省錢。

亨利不曾寫下自己對繪畫過程的看法，倒是透過同樣自學作畫的潘羅德發表意見。《不真實的國度》的戰役與戰役之間，潘羅德曾針對如何畫姊妹的畫像一事沉思不止一次。亨利必然也曾花上數小時思考此事：

思考許久以後，潘羅德認為可以畫姊妹們與父親的臉部素描……他花了大概三十分鐘

持續工作，成功畫出薇薇安皇帝（Emperor Vivian）〔他們父親〕的臉，卻撕毀了五六張薇薇安女孩的草圖，他對那些圖非常不滿意。

亨利接著寫道，潘羅德沒辦法畫出薇薇安女孩的

美麗、莊重、微妙、無辜又害怕的神情，還有那種不是自負、狡猾，而是更漂亮、神聖、可愛、高貴又重要的神情。他常畫出她們高貴精緻的五官或五官的輪廓……不久，他發現自己畫得越來越像了，終於鬆一口氣。又過了不久，五官清楚得讓他感覺「畫得很好」。

潘羅德滿意地將作品拿名為響尾蛇男孩（Rattlesnake Boy）的同伴，響尾蛇男孩反應極為熱情，還告訴潘羅德這份天賦「一定是上帝的贈禮，是最好的一份禮物。這也絕對能證明你的頭腦受了良好、完美的教育，你畫得越多，就會畫得越好」。響尾蛇男孩助長了亨利的自尊心，確認了他的小說不是「垃圾」──一個曾被視為弱智兒童的人，需要的正是這種鼓勵。

瑪麗・畢克馥（Mary Pickford）與心靈雙性人

薇薇安女孩設定上是孩童，說話的語氣卻像成人，能力、天賦和智力亦與成人無異。她們經常與成人並肩戰鬥，並展現出超人一等的技能，甚至在必要時以五星大將般純熟的技巧率領安吉利尼亞大軍。她們是神槍手、擅長劍術，馬術也不落人後。薇薇安七姊妹與成人的差別，就只有年齡與體型。七姊妹名義上的首領——安潔莉恩・薇薇安（Angeline Vivian）——曾列出薇薇安女孩的名字與年齡：「有我、薇麗特、喬伊（Joy）、珍妮（Jennie）、凱瑟琳、黑蒂（Hettie）、黛絲和潘羅德。凱瑟琳七歲，黛絲也是。黑蒂八歲，我九歲，薇麗特九歲又五個月，珍妮和喬伊絲（Joice）十歲。潘羅德跟薇麗特一樣小，但他十一歲。」潘羅德和亨利一樣，比同齡人嬌小。

薇薇安七姊妹與兄長潘羅德是《不真實的國度》中最重要的角色，也是最常出現在畫作中的角色。嚴格而言，他們不算是戰爭中的領袖，而是解放童奴、以陰險手段對付格蘭德林尼亞人的間諜。帶著一種「振奮人心的積極精神」，薇薇安孩子們

進行高尚的危險工作，即使不必要也是如此。為了幫助他們的將領，他們從衝突之海蒐集新聞與情報、逃離敵方追兵，還有在戰鬥中拯救將領和軍隊，在危急時刻拯救朋友，還有在狂怒的戰役中勝過災厄。

他們比領袖還要更棒，他們是英雄。而最棒的是，薇薇安小孩和創作者亨利以及給了他寫作

靈感的孩子們不一樣：他們永遠不會長大。亨利曾抱怨道：「說了你也許不信，但我小時候和大

部分的小孩不同，不想看到自己長大的那一天，也恨不得永遠不要長大，只想永遠年輕。我現

在長大了，變成病懨懨的老頭子了，可惡。」然而，多虧了童年創傷與天主教教義調合而成的魔

藥，亨利在精神層面上一直沒有真正長大。

包括潘羅德在內的薇薇安小孩無論言行舉止都像小大人，但這樣的角色並不限於亨利的藝術

創作。當時美國的大眾文化隨處可見大人般的孩童，其中一例，便是無聲電影時代最著名也最受

歡迎的演員之一：瑪麗・畢克馥。

畢克馥出生於一八九二年四月八日，比亨利早了四天，後來亨利逃離精神病院、回到芝加

哥時，畢克馥已經走在成為「美國甜心」的路上了。到一九一一年，亨利開始寫《不真實的國

度》第二版時（第一版被菲蘭毀去之後），畢克馥已經拍了將近七十部電影。亨利在創作時參考

了畢克馥最廣為人知的電影之一──《小安妮・魯尼》（Little Annie Rooney）（一九二五年）──

在電影其中一幕，安妮（畢克馥）「從下水道的水管內偷偷往外看」，這成了亨利繪製〈在珍妮

利奇・艾凡斯的故事2。她們把自己捲進地毯，試圖逃脫〉（At Jennie Ritchee. 2 of Story to Evans.

They attempt to get away by rolling themselves in floor rugs.）的模特兒。畫中，薇薇安女孩為逃離

格蘭德林尼亞軍隊，躲進捲起的地毯，亨利畫了她們偷偷往外望的模樣。他家附近的大學劇院

（College Theatre）播映過畢克馥的每一部大電影，也許他就是在那裡看了《小安妮・魯尼》。電影院位於雪菲德街與維布斯特街轉角，離亨利的住所幾個街區，就在聖文生教堂對面。

畢克馥「飾演心志堅強又有活力，而非嬌弱愚蠢的女孩」，然而「她演繹的幼稚削減了她的性主體性，卻沒有減少她成為性客體的潛力」。電影學者蓋琳・史都拉爾（Gaylyn Studlar）研究畢克馥在早期電影界的地位時曾表示，在一九一〇與一九二〇年代，畢克馥的粉絲人數逐漸增加，她「透過並訴諸於整體文化的一種戀童癖以吸引觀眾，人們將無邪的大女孩視為女性特質的懷舊式理想」。史都拉爾接著寫道，此現象導致

男性幻想容易依附於她身上。她是有著致命吸引力的女性，充滿稚氣的演出對維多利亞時代晚期長大的成年男性誘惑力十足；相較於當時體現女性性自主的輕佻女子（flapper）與新女性（New Woman），她誘人的天真無辜也許較能令那些男性放心。另一方面而言，畢克馥飾演的大女孩也是女人與女孩看齊的對象，她們能將她視為令人心安的「無性」角色，因年紀小而免於成年女性氣質帶來的種種負擔——包括性的負擔。

為致敬畢克馥，亨利將書中一處戰場命名為瑪麗・畢克馥交叉口（Mary Pickford Junction），其中一個代表亨利第二自我的角色——亨利・達格將軍（General Henry Darger）——就是在此大

敗格蘭德林尼亞軍。更重要的是，亨利創造叛逆、堅強的薇薇安七姊妹時，就是以瑪麗・畢克馥的「大女孩」角色為原型，不過他沒意識到暗藏在畢克馥的角色底下，與「大女孩」形象如影隨形的，是「整體文化的戀童癖」。

亨利雖在創作薇薇安女孩時致敬並盜用周遭文化，他也給了她們和他作品中許多女孩子相同的特徵：亨利描繪她們的裸體時，我們清楚看到薇薇安女孩實際上並不是女孩，而是雙性人。她們擁有小女孩的身形與髮型（取自亨利多年來收集的模特兒圖案），卻也有亨利自行為她們添加的陰莖。對亨利而言，她們代表他與身邊許多人對美人、妖精、花朵、女王或酷兒的想像，是心靈層面的雙性人。當時的性學家若見到亨利的作品，會將薇薇安女孩歸類為『anima muliebris in corpore virili inclusa』—— 存於男性軀體中的女性靈魂」之實體表現。

二十世紀初期，一些男同性戀自認為心靈雙性人。實際上，從好幾個世紀前，雙性人的身軀便在藝術中扮演重要的角色，從公元前約兩百年創作的《沉睡的雙性人》（The Sleeping Hermaphrodite）到約一九六〇年代到一九七〇年代由札那拉（Czanara，亦即雷蒙德・卡蘭斯〔Raymond Carrance〕）繪製的《佩拉丹的雙性天使》（The Hermaphrodite-Angel of Peladan），此類作品並不少見。在他於一九〇一年出版的自傳——《一個生命的故事》（The Story of a Life）先幫讀者打了一劑預防針：

——序言中，克勞德・哈特蘭（Claude Hartland）

這本書講述一個人的歷史，此人有鬍鬚與發育完整的男性生殖器，但幾乎在所有其他方面，他都是女人。

他擁有女人精緻、優美的喜好，更嚴重的是，他也有女人對男人的性慾。

勞夫‧沃瑟（Ralph Werther）於一九〇〇年的《雌雄同體人的自傳》（*Autobiography of an Androgyne*）一書中寫道，「我身為男孩這件事——確切而言，我的身體是男孩，內心卻完完全全是女孩這件事——令我十分懊悔與痛苦」，「上帝創造了……有男性生殖器的女人。」

在十九世紀，男同性戀開始提出對自己的假設與理論，分析他們身為男人卻受其他男人而非女人吸引的原因，一些人認為自己是「存於男性軀體中的女性靈魂」，在文學與藝術作品中以結合了男性與女性特徵的雙性人作為代表。此事在當時除同性戀群體之外少為人知，那時少數對該類作品進行分析調查的性學家——卡爾‧烏爾利克斯、理查德‧克拉夫特‧埃賓（Richard von Krafft-Ebing）* 與哈維洛克‧艾利斯（Havelock Ellis）† ——也都與同性戀次文化關係匪淺。

亨利使用「薇薇安女孩」一詞時，指的並非真正的女孩，而是薇薇安美人、妖精、花朵、酷兒或女王。薇薇安女孩同樣在亨利的第二部小說中登場，與他們相遇的角色多稱他們為「妖精」，除了為他們添加超脫塵俗的色彩之外，也勾勒出他們與同性戀文化的連結。幾個世紀以來，模稜兩可向來是同性戀文學藝術的特質，亨利也將此法化為己用。

描繪薇薇安女孩時，亨利畫的其實是同性戀男孩逃離成年人的場面，這些同性戀男孩也率軍與敵軍相抗，還為了打敗格蘭德林尼亞人而執行間諜任務。若要清楚、完整地瞭解亨利作為小說家與藝術家的幻想，就不能在他寫下或描繪「薇薇安女孩」時將她們想成「女孩」，而該將「女孩」一詞取代為「女男孩」（girl-boys）、「同性戀男孩」（gay boys）或亨利自創的「仿女孩」（imitation little girl）。亨利在故事中描述了安潔莉恩、薇麗特、喬伊、珍妮、凱瑟琳、黑蒂與黛絲的身分，卻是在畫中透露了她們的真面目：她們其實是「薇薇安女男孩」。

* 理查德・克拉夫特・埃賓（Richard von Krafft-Ebing, 1840–1902），德奧精神病學家，著有《性精神病態》（*Psychopathia Sexualis*）一書，採用傳統的臨床精神病學方法，有系統地組織與分類多種性偏離行為病例，並大量論及同性戀案例，經過多次再版與增訂，為性變態研究的權威著作。

† 哈維洛克・艾利斯（Havelock Ellis, 1859–1939），英國醫師、性心理學家和研究人類性行為的優生學改革者。一八九七年與約翰・阿丁頓・西蒙茲（John Addington Symonds）以德文合著其首部著作《性反轉》（*Sexual Inversion*），該書的英語譯本乃第一部有關同性戀的英語醫學教科書。他也是首位以客觀角度撰寫同性戀相關報告的研究者，因他沒有將同性戀定義為疾病，不道德或犯罪。

仿女孩

亨利揭露小女孩其實是代表同性戀男孩的女男孩時，也在書中與生活中各方面讓自己女性化。在《不真實的國度》故事中期，亨利加了取自童年回憶的橋段，在故事中將自己刻畫為名叫「瑪莉」（Marie）的成年女人，回憶自己幼時失去母親的感受：

她雖然坐在這裡，思緒卻回到了最初的記憶……她記得自己站在醫院病床旁邊，看著重傷將死的母親躺在床上，受了致命傷的母親用灼燙的雙手緊緊握住她，一次又一次對她重複同樣的話，每次的結尾都是：「瑪莉，永遠別忘記妳親愛的母親和小堂妹是怎麼死的。妳要牢牢記住，永遠別忘記。」害怕的小女孩接下母親吐出的字句，對母親發誓，之後這件事就一直被她牢牢記住，永遠刻在了她的記憶裡，但是過了很久，她才明白事情的意義。然後，她又想起父親對她的殘忍，那不是父親自己的意思，而是失去妻子的傷痛讓他發瘋，他不清楚自己在做什麼……母親死去的模樣和父親的瘋狂，在孩子的靈魂留下永不癒合的傷……她從沒假裝自己忘了，而是一再回顧酷刑般的早年回憶。

亨利顯然在描述母親臨終前的模樣，還將自己寫成「靈魂留下永不癒合的傷」的「小女

孩」。他也揭示道，他明白父親一再遺棄他的理由：是失去蘿莎的「傷痛」讓老亨利「發瘋」，丟棄亨利時「他不清楚自己在做什麼」。儘管多次被父親遺棄，亨利在扮演瑪莉這名成熟女性的角色時，卻對父親的傷痛抱持著溫柔、同情。

在《不真實的國度》倒數第二冊，亨利又加了一段文字，讓人更深入理解蘿莎病逝對他父親的影響。那是書中法克斯警探（Detective Fox）與韋斯特警探（Detective West）兩個角色寫的字條，語氣與瑪莉的回憶迥然不同：

傑克・艾凡斯（Jack Evans）將軍收到了從神祕之處送來的字條：「煩請閣下——傑克・艾凡斯將軍——調查大約七年前在阿比伊南聖約瑟夫醫院工作的亨利・J・達格將軍。

他的妻子死後留下兩個小嬰兒，他在哀痛之餘愚蠢地忽略了她們，把她們寄在閣下的機構。我們在調查中發現她們是兩個漂亮的小女孩子，我們建議您通知阿比伊南國潘朵拉市（Pandora）聖約瑟夫醫院的修女長，確保他把兩個孩子帶回去。假如他拒絕，把她們送回來，我們會立刻逮捕他。如果您不認識那兩個孩子，那您最好確保他派人來找孩子，他能憑照片描述她們的樣貌。我們是兩位警探。我們會給他兩個月的時間，如果他不再兩個月內把孩子帶回去，就必須上法庭。」

在字條中，亨利將自己描述為父親的「兩個漂亮的小女孩子」之一，第二個「小女孩子」則是他素昧平生的妹妹。亨利雖更動了事實，將自己的工作給了父親，他仍無法原諒父親的「瘋狂」與「妻子死後」那「愚蠢」的「哀痛」，這份情緒也在文字中表露無遺。警探的文句與瑪莉的回憶語調迥異，警探認為是父親沉浸於悲痛、忽視了自己的孩子，將自己的需求擺在兩個孩子的身心健康之前。

此外，亨利還在其他方面改變了自己，對他的創作造成同樣重大的影響。亨利八歲時就被安娜帶到教堂受洗，不過直到入住勞工之家的第一年冬天，他才終於在聖約瑟夫醫院的教堂參與聖禮，完成人生第一次聖餐禮。直到亨利提出自己曾經受洗的證據，修女們才允許他參與聖禮，這並不是她們為了刁難他、將他拒之門外而捏造的規則，而是貨真價實的教會法。他可能是請舉行彌撒的神職人員替他到聖派崔克教堂調取受洗紀錄，或自行聯絡了聖派崔克教堂辦公室。取得證據後，他在一九○九年十二月一個「寒冷的，下著雪的」夜，一場午夜舉辦的彌撒中首次領了聖體。

在領聖體前，亨利為了熟習教義，將一本羅馬天主教的教義問答出版品一字一句小心翼翼地抄進標題為參考資料的筆記本。他為自己抄錄的教義問答寫了篇序，署名卻是小說中最重要的角色之一──名字取自他親愛的叔母安娜的安妮‧阿倫伯格（Annie Aronburg）。這並不是亨利唯一一次將安妮列為一段文字的「作者」。教義問答序的第二頁，安妮發表了有趣的言論：「原稿記載了對抗格蘭德林尼亞的戰役和童工工廠的叛亂，我便是原稿作者，我會盡快出版這部著

作。」根據亨利的說法，《不真實的國度》是她寫的，而且她和薇薇安納將軍一樣，相信這部書值得出版。

接下來數十年，亨利持續在小說之外的世界使用安妮這個角色，當作自己的人格、資源與嚮導。蘿絲修女在一九一七年離開聖約瑟夫醫院過後，她和亨利維持了一小段時間的聯繫，兩人的書信往來之所以重要，是因為亨利改寫了她的信件，將收件人從亨利改成安妮‧阿倫伯格。一九一七年六月十九日的一封信，原始文字如下：

親愛的亨利，

你的兩封信我都收到了，謝謝你對我的關心。聽到你在我離開之後努力成為更乖的男子，我非常欣慰。

亨利修改過的版本變成：

親愛的阿倫伯格，

你的兩封信我都收到了，謝謝你對我的關心。聽到你在我離開之後努力成為更乖的女子，我非常欣慰。

亨利還改動了退伍證明書等其他的文件，劃掉特定文字後插入其他字詞，將文件所指的對象改為安妮，再次將自己轉變成她。

早在亨利決定以安妮替代自己之前，便有其他人以女性化言辭描述他。在當初發現他的自虐行為時，他父親、施密特醫師與任何檢閱過精神病院申請書的人，都將亨利視為女性，因為三頁半的申請書中三度提及自虐：

16. 孩子初次顯露異常時，是在幾歲？何種形式？六歲，自虐；

43. 請列出孩子的異常行為。自虐；

56. 孩子心智缺陷的緣由為何？自虐。

即使過了二十世紀初期，仍有許多人相信自虐會使男孩或男人性別反轉、成為妖精。

同樣重要的是，亨利每次在西麥迪遜街陰暗的巷弄成為野狼眼中的羔羊，每次在收容機構或精神病院被高壯的男孩或男人性侵，就是在隱喻層面上變成女性。在二十世紀晚期以前，社會大眾並不相信男人或男孩能被強暴，那是只可能發生在女人或女孩身上的罪行——當時的邏輯思維與法律堅稱強暴僅限於陰莖對陰道的侵犯。被另一名男性性侵的男性往往會保持沉默，因為說出祕密只會讓他蒙羞；受性侵的男人會失去他的男性氣質與地位的主權，這些受害者沒能守護自己

的男子氣概，只能任由怒火吞噬心靈。

亨利和許多遭受性侵的倖存者一樣，被罪惡感與怒火吞噬，然而當時沒有人能認清，更不用說承認他或其他男孩面對的問題。醫師、社工與其他人或許能接受男男性侵對受害者留下創傷的事實，但他們只注意到肛門受傷等肉體傷害，從未考慮受害者內心的創傷。在這方面，男孩只能靠自己。「由於鮮少人意識到男人對男孩構成的性威脅，也少有人注意到男孩受到此類侵犯時除了肉體之外的傷害」，社會對孩童性侵一事的「擔憂」、「使政府立法保護」全國的孩童，但是新法保護的對象「只限女孩」。

愛爾希・帕魯貝克（Elsie Paroubek）

除了女孩的圖片與電影形象之外，亨利還找到了薇薇安女男孩的新模特兒——真正的小女孩。威利的父母——麥克與蘇珊娜——生了七個小孩，不過亨利與威利在一九一一年開始交往時，在世的兄弟姊妹只剩五人：三十六歲的伊莉莎白、三十歲的威廉（又稱比爾〔Bill〕）、二十八歲的亨利、二十三歲的蘇珊，與二十一歲的小妹凱瑟琳（又寫作 Catherine 或 Katheryn）。一八七五年出生的露西在一九〇〇年與一九一〇年間去世了。那第七個孩子呢？那個孩子怎麼了？

許多剛開始進入親密關係的情侶都會分享深藏於心的祕密，威利與亨利可能也想要對彼此說

出童年與家庭的祕密。但是，面對生活經驗如此正常的威利，亨利也許無法敞開心扉說出過往的經歷，而且他已經被太多人背叛了，要他說出敏感的回憶可不容易。在提及自己的童年時，亨利想必小心避開了特定話題，不讓威利知道他曾遭侵犯，以及受人欺侮造成的痛苦與羞辱。即使有辦法談論自己的過去，亨利應該也沒有說出事情全貌，過了很長一段時間，他才能夠提及母親之死，以及妹妹一出生便被人領養的事情。面對心愛男人的傷痛，威利也許會出於同情，透露自己有個姊姊已經不在人世的祕密，而她就走了，和亨利模糊記憶中的妹妹一樣。和亨利不同的是，威利至少知道姊姊的名字，她名叫安潔莉恩，是威利第一個葬在聖波尼法爵墓園的近親。

不認識她時，她就走了，和亨利模糊記憶中的妹妹一樣。威利的姊姊誕生於一八七六年十二月十一日，在威利年紀尚小、還

因為安潔莉恩（Angeline）這個名字與天使（angel）相近，亨利想必會很喜歡，而且這個名字對他來說還有更貼近內心的意義。當威利坦承自己曾失去比自己大七歲的姊姊，而亨利也承認自己失去了比自己小四歲的妹妹，兩人之間便形成了新的連結，這是亨利能夠理解的連結。亨利很快便決定為薇薇安女男孩的首領取名為安潔莉恩，用威利姊姊的名字加深兩人之間的感情，意義近似他們在庫特里照相館的合影。他還將威利姊姊的名字給了基督教國家安吉利尼亞，讓該國將領對戰邪惡的格蘭德林尼亞軍。他也將威利小妹的名字——凱瑟琳——給了其中一個薇薇安女男孩。至於故事中小英雄的姓氏——薇薇安——可能源自聖文生女修道院的瑪莉‧薇薇安修女（Sister Mary Vivian）的名字，她的住所距教堂一個半街區，因此她應該也常到聖文生教堂進行禮

拜，亨利多半認識她。

亨利故事中另一位女英雄的靈感，則是來自一名與他素昧平生的小女孩。一九一一年四月八日，一對波西米亞移民夫婦年僅五歲的女兒——愛爾希·帕魯貝克——失蹤了。那天，她母親與以往一樣，讓小女孩獨自坐在洛普區西南部南奧爾巴尼街（South Albany）二三二○號門口的門廊，到了四點左右，帕魯貝克太太到門口檢查愛爾希的狀況，卻赫然發現六個小孩中排行第五的女兒不見了。帕魯佩克太太以為女兒是去找玩伴玩耍，所以沒有想太多。五個鐘頭後，帕魯貝克先生下班回家，愛爾希仍未歸來，夫妻才向警方報案。隔天上午，辛曼街警局（Hinman Street Police Station）的約翰·瑪霍尼警監（Captain John Mahoney）開始尋找金髮藍眼的五歲女孩，但他掌握的線索就只有兩份報案紀錄：一份紀錄顯示，從四月八日前便在附近紮營的兩群吉普賽人，恰巧在愛爾希失蹤的時間離開該區。另一份紀錄則顯示，一名義大利街頭手風琴手穿過愛爾希的社區時，有人看見小女孩跟著他走。

吉普賽人在四月十二日星期三離開營地，那是愛爾希失蹤的報導登上《芝加哥每日新聞》（Chicago Daily News）、《芝加哥晚間郵報》（Chicago Evening Post）與《芝加哥美國人》等當地報紙的日期，也正好是亨利的十九歲生日。只有《芝加哥美國人》的編輯有眼光，將愛爾希的報導放上頭版，接下來六週幾乎每一天的每一版《芝加哥美國人》報紙都會刊登尋找愛爾希的報導。這間報社以腥羶色的報導聞名，為賺錢而報導當時最聳動的自殺案、凶殺案、強暴案、綁架

案、勒索案、貪污案、飢荒與戰爭。事件越是暴力血腥或越能觸動人心，他們就越積極刊登相關報導。一九一一年登上《芝加哥美國人》版面的新聞多達數百篇，愛爾希的故事不過是其中一篇，但數千名讀者積極追蹤的正是這一則新聞，而其中一位讀者就是亨利。

過去到醫院看病的人與現在一樣，習慣帶報紙或雜誌在等候室消磨時間，看完後留給下一個人瀏覽，亨利身為聖約瑟夫醫院的工友，也因此有機會閱讀數也數不盡的報章雜誌。他透過報紙追蹤尋找愛爾希的行動，甚至將一九一二年五月九日《芝加哥每日新聞》一篇關於愛爾希的頭版報導──「帕魯貝克女孩遇害」（Paroubek Girl Slain）──留了下來，直到去世前，都一直留著它。

四月九日星期日起，警方在芝加哥與伊利諾州北部張開搜索網，還將搜索範圍擴大至與印第安那州與愛荷華州北部，以及威斯康辛州南部。警方與包括愛爾希父親法蘭克・帕魯貝克（Frank Paroubek）、愛爾希的姨丈法蘭克・川波塔（Frank Trampota）、朋友、鄰居與其他善心人士在內的民眾，搜遍了含括四州的區域，追蹤並突襲檢查吉普賽營地，舉著槍枝與其他武器恐嚇無辜的男女老少。儘管付出了努力，他們仍一無所獲。

與此同時，警探的勢力入侵了西十四街（West Fourteenth）與南豪斯泰德街（South Halsted Street）附近的義大利移民社區，挨家挨戶尋找手風琴手。經過一番調查，警方終於查到手風琴手的名字──東尼・曼格拉（Tony Mangela）──並逮捕了他。曼格拉被關入拘留所時，警方搜

遍了他的公寓，當時他在家中的三名兒女也被警方問話。花費數小時審問曼格拉後，警方認定他沒有犯罪，釋放了他。警方與突襲吉普賽營地的武裝平民同樣空手而歸。

沒過多久，其他善心人士也加入戰局。愛爾希六歲的哥哥法蘭克（Frank）也想自己進行搜救，他對記者表示：「我知道我一定可以找到妹妹。有的人害怕警察，不會把事情告訴他們，可是他們就會告訴我。」四天後，二十個波西米亞裔商人同意將空閒時間投入搜救行動。女人也不甘示弱，美國勢力最強的波西米亞組織——波西米亞俱樂部（Club Bohemia）——的富裕女成員也提議資助警方，並允許警方使用她們的汽車。後來五位有錢波西米亞政客的妻子成立了女子備軍（Ladies' Auxiliary），援助警方的搜救行動。芝加哥市長小卡特・哈里森（Carter Harrison Jr.）與伊利諾州查爾斯・S・丹尼恩出資提供尋獲愛爾希的賞金。芝加哥公立學校體系的負責人艾拉・弗拉格・楊（Ella Flagg Young）甚至請就讀公立學校的全體學生——二十一萬三千名學童——在五月第二週的春假期間幫忙尋找愛爾希。

　　我想請孩子們發起社區搜救行動，我相信他們能對警方提供極大的幫助。這對孩子們來說是很好的機會……不知怎地，我就是相信小愛爾希沒有被帶離芝加哥……希望每一個男孩和女孩都能幫忙找她。

就連監禁於喬利埃特州立監獄（Joliet State Prison）的綁架犯威廉・伯明罕（William Birmingham）也願意在獄中協助警方辦案，他聲稱自己曾與吉普賽人同住，瞭解他們的生活方式。伯明罕與吉普賽王伊萊札・喬治（Elijah George）談話，希望能從他口中問出愛爾希的下落，也滿心希望自己終生監禁的刑罰能有所減輕。可惜他並沒能問出關於愛爾希的情報，刑罰也完全沒有稍減。

尋找愛爾希・帕魯貝克的行動中，最能引起大眾關注、激發亨利想像力的人，並不是親友、政治人物、富人，甚至連成年人也不是。愛爾希失蹤兩週過後，因為「警探、警察、治安官和州長」──所有的成人──都「失敗了」，十一歲的莉莉安・沃爾夫（Lillian Wulf）告訴記者，她決定站出來加入搜救行動。莉莉安曾在一九○七年十二月七日星期六，被吉普賽人從盔甲街（Armour Avenue）三九五一號的家中擄走，又在整整一週後被人尋獲，活著回到父母家中。記者聲稱，此時「警方」「陷進了五里霧中」，「甚至願意聽從孩子的指揮」。實際上，警方完全無意聽從十一歲女孩的指揮，但報社為了賣出更多報紙，當然極力將小莉莉安推到了聚光燈下。

報導中，女孩表示：

我已經做好準備，可以帶搜救隊出動了。我相信我可以提供很多幫助。我建議警察在芝加哥附近到處發傳單，以前就是傳單救了我。我知道小愛爾希從來沒拍過照，那就把她的長

相說給農家、鄉下店鋪和郵局的人聽。

我告訴你們，那些人把我們小女生抓走就是為了幫他們討飯，他們一次只會留一個小女生，因為兩個小女生吃得比較多。所以，警察應該找那種只有一個小女生的封閉帆布馬車。

我跟你打賭，她一定怕得一直哭。如果她沒辦法在農家要到夠多培根和雞蛋，就會被他們鞭打。我都知道。他們就是用馬鞭打我的。

我們應該叫鄉下人在路邊看到陌生的小女生，就問她：「妳是不是愛爾希？」她聽了就會哭著說要找媽媽，那時候你就知道找對人了。

同日稍晚發布的另一篇《芝加哥美國人》報導刊登了更多莉莉安的見解，她表示：「如果愛爾希·帕魯貝克是被吉普賽人綁走的，那如果不在這幾天把她救回來，她就會被殺死，身體被丟到我們永遠找不到的地方。」她又補充了動人心弦的一段話：

我好怕，真的好害怕。我瞭解吉普賽人，我知道他們對小孩有多殘忍，也知道他們是膽小鬼，如果殺人或犯別的罪就可以避免因為綁架小孩被抓起來關，那他們就會殺人或犯罪。

我恨吉普賽人，就算是看到他們蓋著布的馬車我也想尖叫，但是如果警察覺得我幫得上忙，那我願意帶警探去他們的營地找人。

愛爾希失蹤時，莉莉安與十一歲的潘羅德同齡，成了亨利塑造薇薇安女男孩角色的基礎。莉莉安的勇氣激發了亨利的想像力。

莉莉安發言時的威嚴與用字遣詞與成人相近，她儼然是有自信、有能力的成年人，而且聽上去也像瑪麗‧畢克馥飾演的電影角色。莉莉安的言論登上報紙版面時，亨利才開始寫第二版《不真實的國度》一年多。本來就以畢克馥角色為原型創作角色的亨利，直接將莉莉安願意肩負重責大任的態度套用到書中小英雄身上，讓她大膽的言論引導他選擇角色的用詞，以及角色在畫中呈現的姿態。

大約在五月八日星期一下午三點，從愛爾希失蹤那日算起剛好一個月，發電廠員工在伊利諾與密西根運河（Illinois and Michigan Canal）——距帕魯貝克家僅七個街區的排水溝——水面發現愛爾希的屍體。最先發布的報導毫無共識可言。那天，E‧A‧金斯頓醫師（Dr. E. A. Kingston）與W‧R‧帕達克醫師（Dr. W. R. Paddock）為愛爾希驗屍，認定「死因是溺水。除了在水中碰撞物體的傷痕外，沒有其他暴力的痕跡」。同日稍晚，金斯頓與帕達克寫了第二份報告，與第一份報告產生矛盾。根據第二份報告，愛爾希在綁匪手中受了折磨，也有證據顯示死因是他殺，而非意外溺斃。她的肺裡沒有積水，喉部還有疑似扼死她時留下的指印，太陽穴附近還有遭擊打的傷痕。面對混亂的情勢，芝加哥警局命華倫‧亨特醫師（Dr. Warren Hunter）與E‧R‧勒康特醫師（Dr. E. R. LeCount）執行第二次驗屍。兩位醫師得到了結論：愛爾希在遇害前被綁匪囚禁

了兩週，那段時期遭綁匪「攻擊」——這是當時用以暗示性侵的詞彙。

五月十一日星期四上午，愛爾希的家人在家中舉辦喪禮，前去追悼愛爾希的不只有親朋好友，多達五千個同情者與湊熱鬧的人聚集在帕魯貝克家門前的街上。一個畫面在亨利心中留下了印象：愛爾希的六個玩伴身穿白衣、頭戴白花，站在她的棺木前方。她和朋友們共有七人，與薇薇安女男孩的人數相同，年齡也與薇薇安女男孩同樣是六歲到十歲，其中米妮・卡瑞（Mimie Karel）與奈莉・維茲尼克（Nellie Vetsnik）和亨利書中的安潔莉恩與薇麗特同樣都是九歲。愛爾希・帕魯貝克的凶殺案成了懸案，但亨利這一生都致力將這場悲劇的元素融入小說，也在現實生活中對悲劇做出回應。

雙子會（Gemini）

亨利能理解愛爾希的恐懼、回到家人身邊的渴望，以及被強暴與勒脖的感受。對亨利而言，她成了他兒時受虐的象徵，兩人受到了相似的折磨，差別只在於亨利活著出來。亨利自然知道自己並不是西麥迪遜街、慈悲聖母之家或精神病院唯一遭受性虐待卻無力反抗的孩子，但愛爾希的故事對他造成強烈的衝擊，強化了他心中的罪惡感與羞恥感。他開始想辦法保護孩子，這時候，他想到兩個叔叔曾經提及且同為成員的祕密組織：共濟會。亨利腦中閃過靈光。

亨利創立了名為雙子會的祕密組織，自己與威利共同擔任會長。為了讓雙子會變得與其他祕密組織同樣正式，他發明了一套儀式與禮儀，甚至有會員證。在他草擬後加入《不真實的國度》的一份文件中，亨利聲稱某個名為托馬斯・A・紐薩姆（Thomas A. Newsome）的人乃雙子會創始者之一，且有一些男孩與男人——「維恩・馬許（Vynne Marshall）、阿德利奇・龐德（Aldrich Bond）、亨利・利奇・利托頓（Henry Rich Littleton）、巴特勒・諾博・馬丁戴爾（Butler Noble Martindale）、賽米恩・賓克尼・伍德林（Simeon Binckney Woodring）、亨利・沃克・耶曼（Henry Walker Yeamann）、傑洛德・錢博斯（Gerard Chambers）、強斯東尼亞・福克斯（Johnstonia Fox）」——入會。雙子會存在的那段時期，這些名字都沒有列在人口普查資料或芝加哥姓名住址簿之中，也許暗示會員名單不過是虛構人物，與小說中的角色同樣不存在於現實世界。最誇張的是，雙子會成員甚至為了他們的聚會與儀式建了聖壇。

一九一一年三月，雙子會首度在施洛德家後方鄰接小巷的畜舍內集會，他們稱畜舍為「模擬教堂」，「不管費多少功夫，都要把它整理得乾淨整齊。」他們還搭建了「模擬聖壇」，開始購買裝飾聖壇的「各種材料」。「教堂」與「聖壇」強調了組織的正經嚴肅，也學當時其他祕密組織添加了宗教的色彩。「模擬」一詞告訴我們，亨利與威利知道教堂與聖壇不是真的，因為它們沒受過教會的祝聖。

亨利成立祕密社團或俱樂部的想法並不獨特，從南北戰爭結束或甚至更早，芝加哥許多與亨

利同齡或較年輕的男人都創立了各自的祕密組織。雖然有些組織的性質更近似幫派，成員聯手從事偷盜或其他非法行為，但大部分不過是群一同談笑玩樂的朋友。根據成員的說法，這些全都是祕密組織，組織的神祕特質令成員感到與眾不同，也加強了組織的吸引力。

亨利大多時候稱俱樂部為雙子會，但該組織還有至少兩個名字：黑兄弟集會（Black Brothers Lodge）與兒童保護協會（Child Protective Society）。黑兄弟集會令人聯想到黑手黨（Black Hand），也就是泛指犯罪集團的「黑手黨」一詞的由來，暗示亨利的組織有不為人知的目的與非法行為。而兒童保護協會則近似芝加哥真實存在的社福機構——青少年保護協會（Juvenile Protective Association）——亨利過去在西麥迪遜街生活，自然聽過該協會的名聲。那年五月，他將《芝加哥每日新聞》刊登的愛爾希照片擺在聖壇上，刻意強調祕密組織保護兒童的宗旨。

雙子會不僅是亨利與朋友的俱樂部，它還出現在《不真實的國度》故事中，會員——尤其是亨利與威利——和薇薇安女男孩與哥哥潘羅德並肩對抗格蘭德林尼亞人。在小說中，雙子會的勢力不容小覷，亨利將組織的章程與規定寫進了小說的最後一冊。雙子會是「最危險的群體」、「間諜與大思想家的組織」，也是「強而有力的組織」，其儀式的戲劇性足以媲美共濟會，其中一種較重要的儀式的舉行時機，是在

最高者嚴肅而正式地通知其他成員，隔晚他們將在黑暗的房室中舉辦聚會之時。他們不

必說出細節，就能傳達這場大集會的目的。

命運的集會——房室中最後集會後來演化出的名稱——預定時間前幾分鐘，也就是十一點半前的幾分鐘，最高者走進房室，獨處一段很長的時間……他從金庫取出雙子會的章程與規定，以及命運的黑袋，將它們放上第一張椅子旁的黑色長桌。穿上正式的禮服——連帽的黑色長袍——之後，他關閉瓦斯，點燃一小截蠟燭，放在桌上。在剛好十一點鐘，他打開通往休息室的門，嚴肅而莊嚴地站在門口，緩慢而莊重地低聲說道：

雙子會會員，最高者命爾等進入房室，爾等將在這裡得到更多資訊。

據稱是托馬斯‧紐薩姆寫給亨利——實際上是亨利以紐薩姆的名義書寫並簽名——的信中，亨利以祕密組織常用的晦澀詞語與華麗詞藻，婉轉地描述自己剛逃離精神病院時發生的事。就如其他與自身經驗相關的段落，亨利修改了一些部分：

從一九一九年黃道十二宮受雙子之徵影響最後一日的八年後，爾不在了林肯病院，也未在那期間爾以書信或電報與林肯友朋者聯繫，或與其他血親聯繫。你不在的第一年為首三月，一直為流浪者。

那時期開始時爾身上不超五毛或一元，一如最高者——爾之愛人——之意，爾應賺取前

途與食糧。

為流浪者三月後爾以爾可行之能工作，維持爾自身能力的影響與果實之守。爾從事農工

後三月，爾已將雙足踏上醫院地板。

此後爾時時只擁有爾以手與腦賺得之物。

信件顯示，紐薩姆（亨利）愛「最高者」，此人可能指主要最高者——亨利本人——不過較

可能指「副最高者」，也就是威利。

在文件中，亨利第一句原本寫的是「一九〇九」年，但為了將自己的經歷改成虛構故事，他

將「〇」劃掉後改成「二」，變成「一九一九」年。一九〇九年的八年前，大概就是安娜帶亨利

入住慈悲聖母之家的時間點，而信中最後提到的則是亨利開始在聖約瑟夫醫院工作的時間。有趣

的是，扮演紐薩姆時，亨利責怪自己沒有和精神病院的朋友或叔叔、叔母保持聯繫。

祕密組織也許從頭到尾只有亨利與威利兩個成員，而「雙子會」這個名稱則顯示了兩人之間

的關係。早在亨利創始祕密組織前的數世紀，雙子座這個星座就在男同性戀心中擁有特殊的意

義。在希臘神話中，卡斯托爾（Castor）與波魯克斯（Pollux）同為麗達（Leda）的兒子，然而

卡斯托爾的父親是人類國王廷達盧斯（Tyndareus），波魯克斯卻是天神宙斯的子嗣，與父親同樣

不老不死。卡斯托爾在打鬥時死去，悲痛交加的波魯克斯哀求諸神讓他將自己永恆的生命分享給

兄弟，宙斯同意了，許了兩兄弟永居星辰的資格，讓他們永不分離。在男同性戀看來，藝術作品中向來英俊又赤裸的兩名年輕男子，象徵了兩個男人永恆的愛。在非同性戀眼中，「雙子」一詞是指該團體有兩位男性領袖，但同性戀者亦能對兩位領導人永恆的愛心領會。

《不真實的國度》雖以譬喻手法回顧亨利生命中的重大事件，他依然小心地將所有角色——尤其是自己的角色——建造在虛構的框架之上。「亨利・達格」與其他取了他的名字的角色（亨利・達格隊長〔Captain Henry Darger〕、亨利・達格・蒙特雷將軍〔General Henry Darger Monterey〕等），都不是一八九二年四月十二日出生的亨利・達格，他們全都是一九〇九年八月後出生的。所有奠基於真實人物的角色中，有一個版本的亨利在書中出現得最為頻繁，第二名則是威利，亨利將兩人的角色寫成英雄，有時亦為同伴，加強自己與威利的連結。

在故事初期，亨利便對讀者介紹了威利這號人物：

「他朋友的名字是威廉・施洛德，兩人都是騙子。他們是兒童保護協會——雙子會——的首腦人物，統領一群男人，他們以行動證實自己與痛恨孩童的人為敵。兩人都是保護協會的最高首領，恨不得帶所有人來攻打格蘭德林尼亞人……我這裡有張他們兩個的照片。」說著，他取出一張照片，照片中是兩個高大的男人，相貌或外貌並不英俊，臉上卻帶有嚴肅堅

定的表情。

旁白說的照片多半指兩人第一次在庫特里照相館的合影，標語為「我們上路了」那張。

到了《不真實的國度》故事中期，亨利的旁白提供了威利的描述：

德，基督教軍隊最能幹、最成功的特工。

進入薇麗特與姊妹們的總部帳篷恭賀她們的雙子會員其中一人，是副最高者威廉・施洛

……

吸引他們或他的，是他對認識的所有人與門下會員的親切與慈愛，他們愛為他辦事，他

也愛為他們著想，並小心翼翼地在任務中引導他們。薇麗特和姊妹們發現，他對門下會員的

態度足以媲美耶穌基督。

亨利還創造了一個投入邪惡陣營、擔任格蘭德林尼亞軍官的自己，邪惡版亨利恨不得消滅小

說主要的正派角色——薇薇安女男孩，上級長官也如此命令他：

「帶一隊士兵出去找她們，找到了以後，把她們引到埋伏裡殺死。把她們骯髒的小屍體

帶回來給我，證明你完成了任務。」

「報告長官，我會這麼做的。」達格說。「我恨她們，她們比最可怕的疾病還要可恨，我渴望殺死她們。如果我成功捕捉她們，就會把她們活活剖開。」

亨利不僅在小說中寫出自己認識的人或人生經歷，還經常修改事實，甚至扭曲事實。其中一例，是書中的英雄人物之一，也是其中一個版本的亨利：亨利‧達格隊長。

加菲街的聖約瑟夫醫院附近，一名精壯的年輕男人朝一棟三層樓的房子走去。他獨自一人，身上穿著美國軍人單調的橄欖色制服，不過是隊長的制服。他看上去很嚴肅，有一大把棕色鬍子，皮膚偏褐色，身材非常壯碩，高得將近六呎（約一八二公分）。

亨利的身材絕對稱不上「壯碩」，也比「六呎」矮了幾乎一呎，但這不是重點。在亨利寫的這類小說中，英雄怎麼能是又瘦又矮的男人呢？他選擇以小說的形式呈現自己的故事，也選擇遵循此類著作的成規。亨利在描寫真實人物時會更改事實，卻極少改變真實存在的地點，小說中提及的「聖約瑟夫醫院」與「加菲街」皆與現實世界無異，「三層樓的房子」則是指施洛德家。

除了含糊的「保護兒童」與對抗那些想將他們「活活剖開」的人之外，雙子會並無明確目

標。實際上，除了威利與亨利之外，雙子會可能沒有其他成員，或至少一兩人，它不過是喊著高尚的口號、使用華麗的語言的社交俱樂部罷了。若真有其他會員，他們也許能自願加入愛爾希・帕魯貝克搜救隊，但沒有證據顯示雙子會或任何相關人士曾投入搜救行動。

「什麼是強暴？」潘羅德問道

到《不真實的國度》故事中期，薇薇安納將將軍格蘭德林尼亞與安吉利尼亞毀滅性的戰爭歸咎於「那個達格和他那張舊照片」，在這裡，照片指的是亨利放在「模擬聖壇」上愛爾希・帕魯貝克的相片，那是《每日新聞》刊登尋獲愛爾希遺體的新聞時，亨利從報上剪下來的。數頁後，將軍問道：「為什麼丟了一張平凡的相片，能造成這般戰爭？」亨利的某個第二自我──達格將軍──答道：「閣下，就算對我來說，這也是個謎。」亨利將愛爾希的相片和格蘭德林尼亞與安吉利尼亞戰爭的關係稱之為「阿倫伯格疑案」或「阿倫伯格大疑案」。

愛爾希被綁架與殺害前一年，托馬斯・菲蘭毀了《不真實的國度》的初稿，同時將亨利收集的「小孩圖片」丟進垃圾桶，其中一張圖是安妮・阿倫伯格──亨利扮演的另一個角色──的原型模特兒。發現圖片消失後，亨利立刻開始收集新的照片與圖案，也開始尋找安妮・阿倫伯格模特兒的替代品。安妮是小說中極度重要的角色，因為她是「兒童叛軍主力軍的統帥」。十歲的安特兒的替代品。

妮比莉莉安‧沃爾夫年輕一些，她率領「一萬人的叛軍」，軍隊成員全是「十八歲」青少年。

亨利與全芝加哥在他的十九歲生日那天得知愛爾希失蹤的消息，對他而言，這則故事似乎帶有神祕的重要性。隨著報紙刊出愛爾希搜救行動的發展，亨利將五歲的愛爾希視為包括自己在內，所有被綁架、毆打與強暴的孩子的代表，以愛爾希的相片作為安妮的原型。達格將軍對薇薇安納將軍解釋道，「童工革命爆發時」，安妮對革命軍的價值提高了，她被「兒童叛軍選為領袖，勇敢地快速進軍，讓菲蘭怒不可遏」。故事中的菲蘭

獲得國家的許可，奉命冷血地殺害她。我見證了卡維林尼亞（Calverinia）史上最凶殘的罪行：安妮‧阿倫伯格穿著睡衣，多半在計畫如何得勝，此時大漢抓住她披散的頭髮，在她面前揮刀。可憐孩子的尖叫聲與掙扎，也許把惡棍心裡的罪惡感化成了憤怒，他馬上開始勒她的脖子，把她的睡衣撕成碎片，然後粗壯的手臂堅定地一抹，小刀幾乎把她的胸膛剖了開來。鮮血刺激了他的憤怒，讓他變得狂暴，他咬牙切齒、眼裡閃著火光，撲向孩子不省人事的身軀，可怕的爪子掐進她的喉嚨，直到她斷氣才放開。

真實世界的菲蘭毀了代表安妮的相片，書中的菲蘭則殘殺了安妮這個角色。這段文字也顯示，故事中的菲蘭強暴了安妮。亨利曾在薇薇安女男孩之一──喬伊絲──與大哥潘羅德的對話

中，以譬喻的形式定義了強暴：

「什麼是強暴？」潘羅德問道。

「根據字典的寫法，強暴就是把女孩子的衣服脫掉，然後把她剖開來看。」喬伊絲回答。

書中的菲蘭在安妮「面前揮刀」，然後「幾乎把她的胸膛剖了開來」，「鮮血刺激了他的憤怒，讓他變得狂暴。」如此敘事時，亨利將自己定義的強暴——將人「剖開來看」——套用在安妮身上。簡短的橋段中，亨利融合了安妮以及和自己一樣被勒頸與「攻擊」的愛爾希，三人的連結來自兒童性虐待，以及亨利對其他被害兒童的同情心，這也是小說與圖畫中極為重要的一點。之所以在故事中寫到勒小孩脖子與強暴他們的成人，以及對抗這些成人的戰爭，是因為他也和愛爾希與安妮一樣，嚐過勒頸與強暴的苦澀滋味。

幾乎在愛爾希失蹤的報導刊出時，關於她的相片與圖畫便多了起來，《芝加哥美國人》甚至刊登了她父母、兄弟姊妹與其他相關人士的插畫。《每日新聞》於五月九日刊登的一張圖，更是激發了亨利的想像力，後來成了亨利的「安妮‧阿倫伯格」原型模特兒。《每日新聞》頭版上，那個天真無邪、雌雄莫辨的瘦弱孩子能完美地代表安妮，也因為她同時兼具男孩與女孩的特質，能夠成為亨利自己的代表。一九一二年五月，打造模擬聖壇的三個月後，亨利從報上剪下那張

圖，和其他捲入悲劇的孩童照片一同擺在聖壇上，擺放的位置彷彿在「供奉」他們。看見這些可憐孩童的照片，雙子會會員就能謹記自己守護孩童的使命。

後來，仍住在勞工之家但不再與亨利共用寢室的托馬斯‧菲蘭，不知怎地得知了「模擬聖壇」與「供奉」孩童之事。他究竟是如何得知此事？真正的會員可能只有威利與亨利兩人，也許是他們兩個其中一人曾對菲蘭提過，不過較有可能的是他們對別人提過，而那人再轉述給菲蘭。無論如何，菲蘭認定雙子會的教堂與聖壇褻瀆了上帝，聖壇不僅未經聖化，還擺滿孩童的相片，而非教會認可的宗教標誌。他的反應和閱讀《不真實的國度》初稿時一樣，出於在神學校培養出的自以為是，他拆了亨利的聖壇、毀了壇上的照片。

面對菲蘭理性盡失的反應，亨利解散了雙子會、放棄了「模擬教堂」。亨利的心情瀕臨崩潰，這不僅是因為他同情愛爾希、在書中連結了愛爾希與代表自己的安妮，也因為菲蘭又一次背叛了他，毀了他的書稿與聖壇。亨利認為菲蘭鄙視的不只有他的作品，更核心的，還有他曾經遭受性虐待一事。

亨利向來不善於分析自身動機或行為，更不用說是分析自己的感受，這也同樣是兒時受到性虐待的諸多症狀之一。因此，他一直沒能理解自己與安妮和愛爾希的連結為何如此強烈。雖然他意識到自己一生都活在憤怒之中，卻不明白這股怒火的源頭從何而來，或自己為何累積了如此龐大的憤怒。他曾經不甚認真地提到，那也許是因為他沒有過兄弟姊妹，但這可能也是另一種他否

認的方式。對亨利而言，要承認自己曾遭受侵犯又無力自保太過痛苦，他無法宣之於口，也無法接受事實，只好將情緒深埋在連自己也無法意識到的內心深處。隨著怒火成長、延燒，小說也越寫越長。

和威利的自畫像

　　雙子會也在一幅圖中粉墨登場，扮演重要的角色，那是可能創作於一九三〇年代、幾乎無人知曉的一幅畫作，名為〈在茱洛卡羅，他們如何被四個基督教間諜與三個男特工與兩個雙子會員拯救〉（At Jullo Callo, How They Were Rescued by Four Christian Spies and Three Secret Service Men and Two Members of The Gemini）。亨利將這張圖與其他三幅畫貼在一起，左邊有另外兩幅，右邊有一幅，四幅圖組成十九吋乘以九十五吋（約四十八公分乘二四〇公分）的組圖。其他三張畫的是薇薇安孩子們與其他小孩在戶外⋯在〈裸體孩童在有雲的草原中〉（Nude Children in Meadow with Clouds），一大群女孩與女男孩似乎在享受難得的和平時光，這是「格蘭德林尼亞與安吉利尼亞戰爭風暴」中暫時的平靜。〈在賽德寧，格蘭德林尼亞人懷疑小薇薇安女孩們在童奴當中〉（At Cederrine, Glandelirnians Suspicious That Little Vivian Girls Are Among Child Slaves）圖中，一名格蘭德尼亞軍人在一群孩童裡頭尋找可能潛伏其中的薇薇安女男孩間諜。第三張圖則是〈在諾瑪

之戰，戰鬥後期，艾凡斯成功拯救他們〉（At Norma Run, Later During the Battle, Evans Succeeds in Rescuing Them），薇薇安孩子們乘馬全速逃離險些要了他們命的混戰。擠在這幾張畫之間的，是無比重要的〈他們如何被四個基督教間諜拯救〉（How They Were Rescued by Four Christian Spies），它之所以重要，是因為它囊括亨利真實生活的元素，而且完全未經修飾。即使以亨利的畫作而言，該圖在性方面毫不掩飾的描繪仍令人吃驚。

〈他們如何被四個基督教間諜拯救〉與同組其他作品不同，場景是在市內，作品名稱中的四個基督教徒幾乎在房間正中央，他們拘捕了一名格蘭德林尼亞士兵，四人圍繞試圖掙脫的士兵。左側是螺旋階梯，樓梯底部有個成年男人陪同其中一名薇薇安女男孩走上樓，女男孩沒有掙扎的跡象，似乎十分配合。成年男人帶領孩童上樓的姿態相當輕鬆，表示他可能是拯救薇薇安女男孩的特工之一，但他並不是帶孩子到安全的屋外，遠離仍在掙扎的士兵，而是帶她到我們看不見的樓上，到臥房、寢室所在的地方。畫中的性張力非比尋常，成年男人明顯的意圖令人侷促不安。

基督教間諜與俘虜右側的景象也同樣令人不安，一個坐在椅子上的男人也許是被人往後推，他仍然坐在躺倒於地面的椅子上，雙腳則翹在空中。這樣的畫面或許有些好笑，可能像滑稽劇場的短劇──但重點是，還有另一個男人，也許是一開始推倒他的男人，從後方接近，手裡拿著怎麼看都像是巨型假陽具的物品。手持假陽具的男人，莫非打算強暴雙腿分開、仰躺在地上的男人？還是地上的男人與圖畫左側那名隨男人上樓的薇薇安女男孩一樣，正在配合後方接近的男人？

〈他們如何被四個基督教間諜拯救〉最為有趣之處，是亨利畫在最右側的「兩個雙子會成員」，兩人站得非常近，靠著彼此，低聲討論發生在眼前的一切，尤其是面前兩個男人。兩個雙子會成員處於靜態，與畫面中其他人物形成強烈對比。作為兒童保護組織的成員，他們不是應該阻止男人帶薇薇安女男孩上樓嗎？怎麼會注意力放在雙腿抬高、躺在地上的男人，以及拿著巨型假陽具緩緩接近的另一個男人身上？他們應該關心薇薇安女男孩才對，然而他們沒有。他們對眼前即將上演的男男性行為較感興趣。

亨利在其他許多幅畫作中畫了許多女孩、男孩與女男孩被格蘭德林尼亞成年男人強暴的畫面，畫中的孩童從不配合。他們總是試圖逃跑、掙扎，然而大部分時候他們無法成功逃離加害人，能夠僥倖脫逃的只有薇薇安女男孩。只有在〈他們如何被四個基督教間諜拯救〉，亨利的畫中才出現接受成人追求的孩童，也只有在這幅畫中才出現即將發生性行為的成人，而此處是兩個男人的性行為，這也是該幅畫作的重點之一。此外，亨利的畫作中只有兩幅畫出自己，這便是其中一幅。畫中的兩名雙子會成員似乎是亨利與威利，他們將房中發生的一切收入眼底，並特別注意地上的男人與後方接近的男人。

亨利以自己與威利明顯的身高差暗示我們，《不真實的國度》中的穆特（Mutt）與傑夫（Jeff）兩個角色代表了威利與自己，角色取自巴德‧費舍爾（Bud Fisher）的《穆特與傑夫》（Mutt and Jeff）連環漫畫，傑夫和亨利同樣身材矮小，穆特則和威利同樣高大。麥葛瑞格也指

出，「認識」亨利與威利的人都知道「他們是密不可分的同伴，人們可能給了他們『穆特與傑夫』的綽號」。亨利與威利和穆特與傑夫的共同點不只這些，傑夫和亨利一樣住在「瘋人院」裡（「瘋人院」是當時人們對精神病院的俚俗稱呼），穆特便是在瘋人院認識並收留了他，形成了學者麥克‧木恩所謂的「永久的伴侶關係」，呼應了亨利與威利的情誼。因此，對亨利而言，畫中一高一矮的男人是指領導雙子會的自己與威利。

同樣藏有亨利自畫像的畫作，還包括〈在珍妮利奇。其中一個搬地毯的格蘭德林尼亞人摔了一跤，害其他人一起摔倒，小女孩的計畫因此慘敗〉（At Jennie Richee. The blunder of one of the Glandelinian rug carriers causes the others to fall with him, foiling the attempt of the Little Girls none too gently）。在該幅作品中，亨利畫出地毯搬運工以滑稽的方式摔倒，並在《不真實的國度》中將自己的名字給了格蘭德林尼亞人之中一個笨手笨腳的地毯搬運工。

第六章　更乖的男孩子

呼喚上帝也沒有用——祂從來不聽

威利的妹妹蘇珊與查爾斯・S・麥福蘭（Charles S. Macferran）結婚、搬到施洛德家頂樓時，亨利已經是威利家的常客了。兩年後，蘇珊生下長女，接著生了個兒子，亨利看著威利的姪女和姪子漸漸成長，開始吃固體食物、開始學步、開始學語。和兩個孩子相處時，亨利想起多年前希望能收養他的布朗太太，開始研究自己與威利該如何收養小孩。他不在乎孩子是男是女，只想幫助孩子、保護孩子，將自己成長過程中沒有的一切送給孩子——如果父親當初同意讓布朗太太收養亨利，他本該能夠擁有的一切。

亨利的工作無法為他的生命增添重要性，但孩子可以。孩子能讓他感覺自己與他人無異，幫助他抹去無法獨力消除的恐怖童年經歷。有了一個孩子，亨利與威利的生活便能如同異性戀情侶成為父母時那般，生命會突然變得穩定、有目標可以關注。

毫無經驗的亨利對聖文生教堂的神職人員問起收養小孩的流程，考慮到教會的恐同態度，他應該沒有提到威利。神職人員的回應是要他對上帝祈禱，這是他們敷衍亨利用的說辭。在他們看來，亨利收養孩子的念頭應是再荒唐不過，畢竟他一個人住在勞工之家的小房間裡，靠微薄的薪水度日，工時長，少有空閒時間。他不過是個單身清潔工，還有被關進「瘋人院」的紀錄，依此來看，還有人比亨利更不適合當父親的嗎？然而，根據亨利的說法，聖文生・德・保祿的神職人員卻誇他的計畫是「史上最可敬的」計畫之一。這句話，很可能也只是在打發亨利。

亨利等待又祈禱，祈禱又等待，上帝卻始終沒有回應。他必定曾自問為什麼。他的禱告，真有神職人員說的那般「可敬」嗎？亨利開始感到為難。從小到大，聖派崔克學校的修女與慈悲聖母之家的神父一再告訴亨利，上帝必定會回應好人的祈禱，而壞人的乞求一定會被無視。亨利對修女與神父灌輸的教誨全盤接收，因此迅速得出了結論：上帝沒有回應，一定是因為他是壞人。上帝對他視而不見、聽而不聞，一定是因為亨利不夠好。

既然上帝不願幫忙，亨利便將希望寄託在社福機構。他造訪了洛普區的領養機構，從職員那裡拿到一張關於領養孩童的簡易小冊，卻沒有因此心生希望。根據小冊上的資訊，只有銀行戶頭

裡有錢的人才能領養小孩。亨利非但沒有獲得信心，自我懷疑反而加深。

亨利在一張他稱為「在路邊找到」（Found on Sidewalk）的單頁打字文件中概略講述了自己的處境。他以第三人稱視角敘述，質疑了自己的願望，再扼要一點說，他質疑自己是否適合收養小孩。他甚至在自己提出的幾個問題旁邊用鉛筆作答。「在路邊找到」一如托馬斯·紐薩姆的信，以及他自己捏造的其他幾篇文章，被亨利收入《不真實的國度》，抄入了第一冊與最後數冊之中。

「在路邊找到」裡面，亨利表示自己「薪水太少，就算過十年也存不到」足以領養與扶養孩子的錢，尤其因為「價錢每年變高」。這份認知讓亨利進行了人生中有史以來的第一次自我檢視，他用第三人稱視角自問：「如果問題是他沒有錢，那他是不敢想辦法找薪水更多的工作……還是他沒有野心？」問句的旁邊，他草草寫下「兩者皆是」。亨利不僅深切意識到自己沒錢，也痛苦地發現自己沒受過職能訓練，除了最底層的工作之外，無路可選。面對死路般的處境，亨利難得沒有試圖合理化或無視問題，而是決定放棄收養小孩。儘管如此，他也將罪責怪在上帝頭上。

「呼喚上帝也沒有用，」亨利寫道，「祂從來不聽。」當亨利察覺上帝將他的懇求當作耳邊風，他將此事詮釋為對他個人的拒絕，這將成為籠罩亨利一輩子的心理陰影。

蘿絲修女

亨利早年在聖約瑟夫醫院工作時認識的所有人當中，以蘿絲修女和他的關係最為複雜。在一九一六年年底或一九一七年年初，亨利對她坦承精神病院並沒有放他離開，他是從精神病院逃出來的。他甚至將精神病院形容成「無神」之境，除了餐前與餐後唸誦《主導文》與「主日學」之外，亨利聲稱精神病院「沒有其他的宗教表示」。結論是：「看那地方的樣子……妳會以為上帝根本就不存在。」蘿絲修女告訴他，他逃離那種地方一點也沒錯。

蘿絲修女在一九一七年夏季離開了聖約瑟夫醫院，去了聖路易斯城郊的密蘇里州諾曼底鎮，加入馬里拉克神學校（Marillac Seminary）。亨利試著和她保持聯繫，寫了兩封信之後才收到回覆。在一封信中，他將自己生活中極為重要的一部分告訴她，讓蘿絲修女知道他在從事寫作。由此看來，兩人一開始雖然關係不睦，亨利卻仍想獲得修女的認同。這也許是因為亨利把蘿絲修女當成了生命中的母性角色，特別是，她和亨利母親的名字幾乎一樣。

亨利還告訴蘿絲修女，他在寫關於「天主教組織」的故事，這個天主教組織明顯是指《不真實的國度》中的雙子會。威利當然知道亨利在寫小說與繪製插圖，不過對蘿絲修女坦承此事就相當冒險了，亨利為了讓她接受他的故事，而不是像菲蘭那樣視其為「垃圾」，他刻意引用了能引起修女共鳴的名稱──不是飽含異教思想的雙子會、不是帶有威脅意味的黑兄弟會，也不是生硬的

兒童保護協會，而是「天主教組織」。蘿絲修女的回覆怪異地結合了第一與第三人稱：「我對你的天主教組織故事非常感興趣，如果你對你的寫作滿意，蘿絲修女也會感興趣。」我們不知亨利是否寄了書稿給她，不過她對「天主教組織」的正面反應成了亨利重要的小勝利。他尋求，並得到了權威者的肯定。

在寫給蘿絲修女的一封信中，亨利問到神學校有沒有他能勝任的工作機會，蘿絲修女直截了當地回答：「沒有，我們這裡沒有你能做的工作，你還是留在現在的地方來得好。」亨利是否確實想離開芝加哥，此事存疑；但他多半想辭去聖約瑟夫醫院的工作，因為到了一九一七年，他已經充分瞭解了醫院內的黨派關係。

蘿絲修女近似友好的簡短一句話，令人懷疑她和亨利之間是否存在真正的友誼。雖然亨利可能將她當朋友，但顯然她並不把亨利當成真正的朋友。事實上，她甚至在這封信的開頭語帶輕鄙意味地寫道：「聽到你在我離開之後努力成為『更乖的男孩子』，我非常欣慰。」此時亨利已非孩童，而是二十五歲的成年人了，蘿絲修女不太可能把與亨利同齡的男性稱為「男孩子」，但她知道亨利曾被關入「弱智」精神病院，而這讓她，至少在暗地裡，將亨利的心智能力視為孩童。

步兵

美國於一九一七年四月六日加入終戰之戰——第一次世界大戰——時，歐洲已經陷入混亂。

一小段時間過後，聯邦政府預期軍隊需要更多人力才能擊退強大的德軍，開始徵召年輕男人入伍。亨利和其他數千人一樣，對歐洲的冒險旅遊充滿了憧憬，即使自己是作為軍人在戰場上冒險也無所謂。他遵守新的徵兵法條，在一九一七年六月二日來到了芝加哥市政府，和其他數百名只穿內衣褲的年輕男人一同排隊，不知等了多久，才輪到他接受身體檢查。

登記員簡短的體檢報告能夠幫助我們稍微認識二十五歲的亨利。他「矮小」又「苗條」，有著「藍」眼睛與一頭「淺棕色」頭髮。亨利接受視力檢查時，醫師注意到他視力不佳。檢查員想必問了亨利過去住在哪裡，亨利知道檢查結束後他必須發誓自己已誠實回答所有的問題，因此對檢查員老實道出了祕密：他曾經被關入精神病院。檢查員立刻在登記卡上加註：「心智不正常。」

在一九一七年八月二十四日收到入伍通知時，亨利被派至位於芝加哥城西的伊利諾州羅克福德市的格蘭特軍營（Camp Grant），在此受新兵訓練。時間快轉到十一月，他和其他數百名來自芝加哥地區與伊利諾州北部的新兵上了火車，出發前往休士頓的羅根軍營（Camp Logan，如今是紀念公園〔Memorial Park〕），他將在羅根軍營待到十二月底。

從羅克福德開往休士頓的列車塞滿新兵，將近兩天的旅程中，一節節車廂出現飄滿雪茄與香

菸煙霧的派對、色情笑話與更加色情的法國明信片。玩鬧時，偶爾有人唱出當時最流行的歌曲，弟兄們便會齊聲歌唱。最受歡迎的歌曲是滿溢愛國主義的〈在那裡〉（Over There），以及〈只為你我〉（For Me and My Gal）與〈暗城舞會〉（At the Darktown Strutters' Ball）。

亨利在格蘭特軍營與羅根軍營服役的四個半月期間，聖約瑟夫醫院的一些職員與他保持著聯繫。卡蜜拉修女有寫信給他，雖然亨利領了軍人的薪水，她還是有確保他也領到聖約瑟夫醫院的薪水。在其中一封信中，卡蜜拉修女寫道，亨利的朋友——同樣住在勞工之家的理查德·羅根（Richard Logan）——都會連亨利的份一起禱告。

儘管當初對軍旅生活與遊歷世界心懷憧憬，亨利卻無法適應軍中生活。他痛恨上級嚴格的獨裁專制，認為軍中嚴格的管控更甚悲聖母之家與精神病院，長官日日夜夜對他吼出的指令比蘿絲修女過分得多。他也對自己接種的各種疫苗毫無好感，抱怨道：「我的手臂或其他被該死的針打過的地方，都會痛好幾天。」除此之外，中士命令亨利與其他軍人做的訓練，使亨利小時候打架弄傷的肩膀日日夜夜都在疼痛。在亨利看來，羅根軍營生活唯一的好處，就是能夠去販賣部「買各種點心和其他零食」，補足軍中難以下嚥的糧食沒能給他的滿足感。

亨利向來擅長以創意十足的方式解決問題，他很快想到了躲兵役的方法。他開始抱怨自己看不清楚。雖然先前在市政府做體檢時他通過了檢查，但羅根軍營還是應他的要求重新檢查一次，這次，亨利沒有過關——故意沒有過關。雖然他從數年前「眼睛就有嚴重的問題」，他在多年後

承認自己也「大幅誇飾」了問題，好讓軍隊放他回家。

亨利回到了勞工之家的小房間，繼續在聖約瑟夫醫院掃地、拖地、倒垃圾。回芝加哥工作數週後，日期標註為一九一七年十二月二十八日的榮退證書寄到了，除了徵兵登記卡上的資料以外，它還寫到亨利有「暗色皮膚」，而且只穿襪時身高僅五呎一吋。

多年後，亨利隱諱地暗示了自己痛恨軍中生活的另一個理由，一個較深層的原因：他「必須離開」。他「強烈渴望」的事物。換言之，「我被迫離開我深愛的一些事物，我幾乎承受不住。」

亨利時時刻刻、全心全意思念的，究竟是什麼？當然不可能是他在聖約瑟夫醫院的工作，也不會是醫院中鄙視他的修女與其他職員。他也許想念他已經寫了八年的《不真實的國度》，但無論身在何處，亨利都能寫作。除了安娜叔母之外，他也沒有值得一提的家人。最可能的答案，也是最明顯的答案：威利。亨利和其他被徵招入伍的年輕男人一樣，深深思念自己最愛的那個人。

離開聖約瑟夫醫院

亨利入伍的短短數月，醫院唯一的變化就是蘿絲修女離職了，桃樂絲・克拉克修女（Sister Dorothy Clark）取而代之，成了亨利的新主管。本就在聖約瑟夫醫院工作的杜保祿・柯林斯修女（Sister DuPaul Collins，亨利誤稱為「德保祿修女」〔DePaul〕）立即開始宣示自己的權勢與地位。

兩位修女早先便結下了梁子，為了給桃樂絲修女下馬威，杜保祿修女開始對亨利頤指氣使。

亨利寫道：「德保祿修女的臉長得像鬥牛犬。」他補充道，杜保祿修女「脾氣似乎也像鬥牛犬」。一天，亨利像之前在精神病院打掃時那般，跪在醫院地上刷地板，杜保祿修女要求他立刻放下手邊的工作，去清掃修女的廁所。

亨利試著告訴杜保祿修女，他沒時間放下手邊工作、完成她指派的任務，但如果他在下班前完成預定的工作，那他當然很樂意動手清掃修女的住所。但杜保祿修女並不滿意，她臭罵了亨利一頓，罵得亨利又羞又怒。

杜保祿修女開始經常性打斷亨利的工作，要求他完成她指定的工作。亨利對桃樂絲修女與卡蜜拉修女訴苦，然而她們都不願意替他出聲或消消杜保祿修女的氣焰，卡蜜拉修女聽了亨利的抱怨甚至哈哈大笑，要亨利不理杜保祿修女就好。問題是，杜保祿修女動不動就對他大吼大叫，要亨利置之不理，是說得比做得容易。亨利寫道，「在我完成工作前」桃樂絲修女拒絕「讓我做那些事」。為了應付杜保祿修女，亨利只好在自己的休息時間完成她追加的工作，不僅延長了原本十小時的工時，還拿不到加班費。沒過多久，亨利就發現其他修女忌憚氣焰囂張的杜保祿修女，自己則裡外不是人。最終，亨利承認自己「恨她」，而且「已經再也受不了了」，他決定辭去工作。

在聖約瑟夫醫院工作將近十二年後，亨利終於鼓起勇氣向桃樂絲修女辭職。他沒說自己選擇

辭職是因為杜保祿修女，而是說醫院從沒讓他休假或請有薪病假。卡蜜拉修女替他寫了封推薦函：「我在此證明亨利‧達格先生是認真的好員工。」

安舒茲宿舍（Anschutzes' Boardinghouse）

決定辭去聖約瑟夫醫院的工作後，亨利就必須搬出住了超過十年的勞工之家，因為只有聖約瑟夫醫院員工——此時百分之八十八是女性，多半為護士，但也有與醫療照護無關的工作人員——能住在裡面。一九二二年春季或夏季，他在聖文生教堂對面的維布斯特街一〇三五號找到自己租得起的房間，搬進二樓後側。房子屬於一對中年德國移民夫妻——艾米爾（Emil）與米妮‧安舒茲（Mimie Anschutz），亨利住在安舒茲宿舍的十一年間，屋簷下寄居了形形色色的有趣人物，他們大多突然出現，只住了一小段時間又搬走，接著被其他過客取代。亨利近距離見證了房客的來去。

一天接近中午，警察來到宿舍找安舒茲夫妻的一名騙徒房客，然而那名男房客與「他全部的所有物」皆已消失無蹤；有名房客緩緩地被自己的「甲狀腺腫勒死」；還有另一名房客自殺。亨利很快補充道，那名房客自殺的地點並不是房間，而是另有他處，不過在遺書中將自己的部分骨灰給了艾米爾與米妮，顯然和房東關係相當好。亨利和房東夫妻的關係也不錯。

亨利後來在安舒茲宿舍住得比其他房客都還要久，成了安舒茲夫妻最喜歡的房客。他們給了亨利小小的聖誕禮物，一年送手帕，隔年送領帶，都是那種不知親友喜歡或需要什麼時送的禮物。亨利喜不喜歡，需不需要手帕或領帶並不重要，重點是，那些禮物認證了他對安舒茲夫妻的重要性。它們對他意義深重，因此他從不使用它們，而是將它們保存在盒子裡。亨利有沒有回送艾米爾與米妮禮物，此事存疑，因為他已窮得捉襟見肘。他和艾米爾與米妮同住的那段日子，正好是美國嚴格禁酒的時期，所以在亨利的回憶中，「我們慶祝新年時送舊迎新，喝的是薑汁汽水或其他氣泡飲料」，而不是香檳。

這段時期，美國經濟緩緩走下坡，安舒茲夫妻只能竭盡所能地省錢。一年嚴冬，米妮決定節省暖氣費，不在多數房客出門工作的白天開暖氣。一名房客氣得搬出安舒茲宿舍，立刻寄了封「投訴信給衛生局」，衛生局因此寄信警告米妮，她若不開暖氣就得支付百元罰款。亨利也許在之前的某個時間點對安舒茲夫妻說過自己是作家，米妮於是請他代為回信，希望這名寫作功力高深的房客能幫忙解決問題。結果，亨利替米妮辯駁的信還真成功了，衛生局再也沒找安舒茲夫妻的麻煩。

出了油鍋

辭去聖約瑟夫醫院的工作隔天，亨利便開始在格蘭特街（Grant Place）五五一號的格蘭特醫院（Grant Hospital）當洗碗工，工作地點就在聖約瑟夫醫院東北方幾個街區。數週後，桃樂絲修女發現他其實是十分認真盡責的員工，後悔當初沒有多想就讓他辭職。出於「對德保祿修女的恐懼」，亨利想也沒想便回絕了，開開心心地對護理員說一聲「不要」之後當著他的面關門。然而，聖約瑟夫醫院請女「派護理員」到安舒茲宿舍勸他回聖約瑟夫醫院。亨利離開後，桃樂絲修他回去所帶來的滿足感很快就消失了，因為沒過多久，亨利又捲進了格蘭特醫院的派系鬥爭，而且情況似乎比聖約瑟夫醫院還要糟。面對幾乎被明爭暗鬥吞噬的窘境，亨利感覺自己「出了油鍋，進了爐火」，但話雖如此，他在格蘭特醫院工作時仍留下了一些愉快，甚至是正面的回憶。

亨利結識了名為喬漢娜‧庫巴克（Johanna Kuback）的年輕女性，她是「二樓」「主要的職員食堂」的管理人。每當她一有下午的休息時間，無論是「冬天或夏天」，天氣總是烏雲密布，全芝加哥都籠罩在冰凍的暴風雪中，或浸濕於暴風雨裡。亨利很同情運氣極差的喬漢娜，他休息的下午通常陽光明媚，他還提議和喬漢娜交換一次休息時間，好讓她享受一個下午的好天氣。

在總館的同意下，兩人交換了休息時間，喬漢娜選了七月的一個星期日。可惜，亨利的好運並沒有轉讓給她，那天下午還是降了雨。亨利回憶，「它在兩點半來了」，一朵「黑鴉鴉的雲，

還有持續超過一小時的傾盆大雨」。暴風雨嚴重到亨利工作的廚房都淹了水。

喬漢娜在隔天回來上班時，亨利向她道歉。根據他自己的說法，他「為天氣的放蕩感到抱歉」。一名知道兩人交換過休息日的男人「嘲笑她」，亨利氣得「叫他閉上『沒營養』的嘴」，男人被亨利突如其來的斥責嚇了一跳，「之後便沒有再多管閒事。」亨利雖允許聖約瑟夫醫院的修女與其他權威人士欺壓他，但面對格蘭特醫院的同事時，他卻能為自己與朋友出聲。

和威利的一晚

亨利與威利經常到河景遊樂公園、林肯公園與其他情侶常去的景點約會，他們最常約會的地點仍是施洛德家。亨利曾懷念地回憶一九二三年十月三十一號那晚，那一天，威利的姊姊莉茲、妹妹凱瑟琳，還有母親蘇珊娜都齊聚一堂。他們聽見消防車駛過豪斯泰德街時呼嘯而過的警聲，亨利從窗戶往外望，注意到帝博大學上方的天空有種「非常亮而且越來越亮」的「亮光」。

上週日到聖文生教堂望彌撒時，亨利聽神父宣布校園與教堂相連且由教堂管理的帝博大學「學生會在萬聖節晚上點燃大篝火慶祝，篝火主要會燒木柴，燒出比煙更多的火」。神父也說：「附近所有的消防局都收到通知，就算注意到天上有火光，也不用跑出去滅火。」

一開始，亨利與施洛德家沒有多想，他們認為也許是消防局忘了篝火晚會的事，一聽說教堂

起火便派車去救火。但這時，莉茲提醒他們，神父說過「木柴不會燒出大煙」。看見天上大量的煙霧，母女三人確信是篝火失控並延燒至大學校舍了。亨利與威利決定去察看大學的情況，兩人便走了過去，接近富勒頓街與雪菲德街交叉口時，發現是這個街角的一間大型掃帚工廠失火，而非帝博大學。掃帚工廠正對面便是聖奧古斯丁老人之家，亨利父親人生中最後五年的居所。

亨利沒有對威利與施洛德家坦承從兒時一直藏於心中的恐懼，不論自己怕不怕火，亨利與當時的許多人都將觀火當成刺激有趣的娛樂；無論是升上天際的濃煙或高速順芝加哥的主幹道駛去的消防車，都能吸引許多人到火災現場圍觀。

亨利與威利一直看著掃帚工廠的大火，直到大約半夜十一點，然後各自回家。回到了安舒茲宿舍，亨利才發現自己忘記帶鑰匙，只能敲門，希望屋裡的人能醒來放他進屋，但無人應門。十分鐘後，艾米爾與米妮回來了。他們也聽見消防車聲、看見空中的火光，一同觀火去了，只是圍觀群眾太多，亨利沒看到他們。向房東夫妻道晚安後，亨利爬上了床。今晚的大火讓他想起小時候見過的火災，亨利輾轉反側了一整夜，幾乎沒有闔眼。

敬啟者

到了一九二〇年代中期，亨利的生活開始發生微小但重要的變化。一九二五年七月二十一

日，亨利八十二歲的查爾斯叔叔——達格三兄弟的最後一人——過世，如今，除了安娜叔母以外，亨利沒有比較親近的親人了。安娜從查爾斯的子女口中得知他的死訊，將消息轉告給亨利。

從一九〇九年逃離精神病院、回到芝加哥過後，亨利就再沒見過查爾斯叔叔，因此他決定不出席叔叔的喪禮。

再來，到了一九二〇年代晚期，格蘭特醫院發生了一連串的人事調動，亨利的工作幾乎不保。一九二七年年底，他決定辭職，離開前他請主管華生小姐（Miss Watson）幫忙寫推薦信。在一封日期為一九二八年一月二十三日的推薦函中，她寫道：「亨利·達格在格蘭特醫院工作了大概五年，他一向準時上班，工作也做得很好。他很誠實。」亨利知道一封推薦函還不夠，急需工作賺錢的他甚至自己寫了封推薦信，署名則是用威利的名字：

敬啟者，

我想推薦昨天上午提到的好洗碗工，亨利·達格先生。

他還有在其他地方工作的推薦信。

如果你雇他，我會非常感激。

威廉·施洛德

菲利普·林恩公司警衛

威利顯然在餐廳或便餐館推薦過亨利，亨利又以他的名義寫了這封信，希望能找到工作。

與此同時，亨利還到維布斯特街與博林街路口，距安舒茲宿舍幾個街區的廉價飯館找工作。他「去橡木林的救濟農場」，這裡指的是庫克郡救濟農場。亨利的處境是如此窘迫，他甚至壓下自尊回聖約瑟夫醫院找工作。他希望杜保祿修女已經離開醫院，也許和蘿絲修女一樣去神學校工作了。日子一天天過去，卻無人答覆，最後飯館老闆看了三十六歲的亨利一眼，就「無禮地叫」

亨利在貝爾敦街（Belden Avenue）一二〇〇號的亞歷克斯兄弟醫院（Alexian Brothers Hospital）對面一間咖啡廳找到洗碗的工作。他才在那裡上班沒幾天，聖約瑟夫醫院便重新雇用了他，這次他是以洗碗工的身分重回醫院，而非清潔工。一九二八年，亨利又回到了聖約瑟夫醫院，距離他受不了杜保祿修女而辭職過後已近六年。

從奧古斯丁於一九一六年一月二十七日去世之後，安娜・達格就一直和女兒佛羅倫絲（Florence）、女婿愛德華・奈爾森（Edward Nelson），及雷蒙德（Raymond）、法蘭克（Frank）兩個孫子同住在芝加哥南區。就在亨利回聖約瑟夫醫院工作的同一年，她決定搬到加菲街七〇九號獨居，她的公寓與勞工之家位於同一個街區。雖然亨利已經搬到安舒茲宿舍了，安娜搬至近北區明顯是為了就近關照這個姪子，因為她的孩子與他們的家庭都在芝加哥南區。接下來兩年，亨利儘量撥空陪伴叔母，然而此時的亨利已三十六歲，有威利與施洛德家可以依賴，而且他沒和威利在一起的閒暇時光多用於寫作與繪畫，實在沒太多時間能與叔母相處。一九三〇年，安娜搬回

南區與數十年前死了丈夫的另一個女兒——愛德娜‧菲德坎普（Edna Feldkamp）同住，就這麼直到一九三四年七月二十日，安娜去世的那天。

第二次在聖約瑟夫醫院工作的這段時期裡，亨利的工時加長到十三小時，從早上七點鐘到晚上八點半，而且「從來沒有休息時間」，連週日都不能放假。這一回，對他頤指氣使、不給好臉色的上司是魯菲娜修女（Sister Rufina），「又是一個整齊又嚴格的人。」除了被主管欺壓之外，亨利還捲進了在俗職員的明爭暗鬥，沒過多久，他就發現自己不該回聖約瑟夫醫院工作。亨利想辭職，卻阻止自己這麼做，此時是一九三〇年代中期，而且「因為現在經濟蕭條得很嚴重」——這是我們日後稱為「經濟大蕭條」的時期——「什麼地方都找不到工作」。亨利意識到自己「必須留在那裡過上好幾年悲慘時光，因為她〔魯菲娜修女〕很嘮叨」。如果不想要像「底層流浪漢」或西麥迪遜街的遊民一樣餐風露宿，他就得守住飯碗。

這段時期，亨利學會盡量遠離他人，否則就得忍受他們的傲慢、威脅與無禮。他在同僚眼中成了「孤僻的人」，午餐時間不和其他人同桌，而是「坐在小角落」，而且「從來不進員工食堂坐著吃飯」。儘管如此，他還是隱藏不了自己對孩童的喜愛，下班回家路上，他會經過醫院附近的兒童遊樂區，那是帝博睦鄰之家（DePaul Settlement House）建於維布斯特街與豪斯泰德街轉角的小公園。天氣好的日子，他會停下來看「遊樂區裡的孩子」，有時他「對他們揮手，他們也會揮手」。亨利轉身離開時，男孩子會「嘲笑他，學他走路的方式」，但他「不理他們」。

數年後，亨利終於轉運了。一位名為凱西小姐（Miss Casey）的女人來醫院上班，成了亨利的上司。她和亨利過去的上司不同，在這名洗碗工身上看見了潛力，於是要亨利擔任管理職。她讓亨利負責管理一群在廚房工作的女孩，其中一人行為失當且屢教不改，亨利原本一再嘗試無視她，但最後還是忍無可忍，當場將她開除。其他女孩都是她的朋友，她們選擇以集體離職的方式抗議。凱西小姐認同亨利的決策，沒再讓那些女孩子回廚房上班。一九三七年五月一日，亨利的薪水調升了百分之十，也終於有了每年兩週的休假額度。他做了二十八年的苦工，修女們才終於給了他應得的獎勵。

第七章　對上帝的憤怒

我們都很愛你

　　一九三二年秋季，亨利搬到維布斯特街一〇三五號過後十一年，安舒茲夫妻決定售出這棟年久失修的房子，於是將壞消息告訴亨利。他們即將要和住在羅根大道（Logan Boulevard）二七五〇號的義大利移民交換房屋，新屋在西方較遠處。那棟房屋非常大，安舒茲夫妻打算和現在一樣把客房租出去。米妮不想讓亨利太難過，她保證以後會經常邀他到新家作客。

　　這十一年來，亨利和安舒茲夫妻建立了深厚的情誼，他與米妮的關係特別好，聽到消息時，他慌了手腳。亨利在這個家住慣了，也很喜歡房東夫妻，而且住在這裡時他正處於創作力的高峰

期，距離寫完《不真實的國度》僅剩一步之遙，也完成了大量的畫作。其中有許多幅比先前在勞工之家畫的大很多，包括大約在一九二九年八月二十八日完成的〈卡維海恩之戰〉（The Battle of Calverhine），這幅畫長達九呎八又八分之五吋，高達三呎一又十六分之一吋（約三公尺長，一公尺高）。在亨利的紀錄中，安舒茲夫妻曾多次進入他的房間，不太可能沒有注意到如此巨大的畫作，所以他們應該也知道亨利是畫家。

亨利對住所與朋友的依戀，令他為自己的未來感到擔憂。新屋主會不會把他趕走？他還能找到平價又方便遷入的房間嗎？不只是平價，新房間還必須有足夠的空間放《不真實的國度》極長的書稿與堆積如山的參考資料，還有多餘的空間讓他繪製巨大的畫作。亨利並沒有擔心太久，因為他發現即使非搬家不可，附近還有其他類似安舒茲宿舍的平價宿舍供他挑選。

從勞工之家搬到艾米爾與米妮家時，亨利只有少少幾頁書稿、少量參考資料，還有一兩套衣服。現在《不真實的國度》即將完工，變得笨重又占空間，亨利在搬出安舒茲公寓前先將大部分書稿裝訂成七冊。即使粗略檢視書稿，我們也看得出亨利是以相當專業的技巧將紙張縫訂成冊。

在亨利住進慈悲聖母之家前一年，瑪霍尼神父開始實行職能訓練計畫，教孩子們印書和裝訂書本，亨利很可能就是在慈悲聖母之家習得了裝訂技術。接受職能訓練的孩子們印了名為《流浪兒通訊報》（The Waif's Messenger）的傳報，吸引人們的目光與資金，也為了吸引捐助者而發表《流浪兒年刊》（The Waif's Annual）。

離開安舒茲宿舍後，亨利搬進瑪姬（Margy）與亨利・蓋爾（Henry Gehr）在維布斯特街八五一號的房子。房東夫妻與他們二十三歲的兒子華特（Walter）同住，除亨利以外還有六七個房客，房客們與亨利同樣都是單身勞工。蓋爾家沒像安舒茲夫妻那樣和亨利建立起友誼，不過他們租給亨利的房間相當符合他的需求。

亨利的新房間只有兩百七十四平方呎（約二十五平方公尺），稱不上豪宅，不過它有朝南的三扇窗戶，在夏季有直接日照，冬季即使沒有直射的陽光也足夠明亮。中央的小窗鑲了彩玻璃，位置比另外兩扇高一些，兩扇大窗兩側是暖氣出風口，不過房裡的暖氣沒有正常運作過。往窗外望，亨利便能看見屋後窄小的院子、小巷，更遠處是洛普區的高樓大廈。

亨利將他擁有的書存放在房門後類似衣櫃的空間裡，他的收藏包括《綠野仙蹤》系列全集、許多本狄更斯（Dickens）的小說、宗教書籍（讚美詩集與教義問答），還有幾本關於潮流文化的書。亨利在芝加哥歷史協會（Chicago Historical Society）的《芝加哥大火》（The Great Chicago Fire）中找到許多資訊與圖片，給了他寫作與繪畫靈感。他還在櫃子裡放了七十八轉*黑膠唱片，在深夜寫作或畫圖時聽音樂。

─────

* 七十八轉唱片流行於一八九○至一九五○年代，也是圓盤唱片的最初形制，其名來自於轉速為每分鐘七十八圈，為當時的標準唱片，由留聲機播放。

他將〈卡維海恩之戰〉掛在床鋪旁的西側牆上，畫作長得幾乎占據整面牆壁。隨著時間過去，他會將更多畫作掛上四面牆，其中包括薇薇安女男孩的個人肖像，〈小孩與一杯牛奶〉（Child with Glass of Milk）、〈男孩與男人〉（Boys and Man）、〈兩次〉（Twice）與〈聖母瑪利亞與小孩的宗教拼貼畫〉（Religious Collage with Madonna and Child）等拼貼作品，甚至還有教宗的黑白大頭照。

前一位房客留下了一張橢圓形大餐桌，亨利搬進來後便立即將餐桌移到房間中央，以便繞著它描圖作畫並用水彩上色。失修多年的瓦斯壁爐占據了東側牆壁大部分的空間，壁爐檯上放了些小東西。亨利和三樓其他房客共用一間浴室。房東與過去的安舒茲夫妻一樣沒有提供廚房，所以當亨利付得起餐費時會到林肯街、豪斯泰德街與富勒頓街交會路口的神學校餐廳（Seminary Restaurant）用餐，不過他更常去維布斯特街與雪菲德街轉角的羅馬燒烤（Roma's Grill）。當聖文生教堂開放為貧民供膳，或者在禮拜後舉辦餐會或晚餐時，亨利總會排第一個吃東西。隨著時間過去，他開始儘量無視他人，甚至很少和神職人員交談。

明顯的是，為了守護友誼而踏出第一步的不是米妮，而是亨利。和艾米爾與米妮分道揚鑣後，亨利寫了封短信祝他們搬家順利、新生活愉快，也告訴他們他多麼喜歡新家。亨利是以自己的方式確保朋友不會將他遺忘——至少，不會馬上遺忘。

米妮儘量和他保持聯繫，經常邀亨利去他們的新家作客。她在一九三二年九月十日寄了張明

信片給亨利：

親愛的好朋友亨利，

我們收到你的信，感覺非常開心。你喜歡你的新家，那真是太好了。希望你這星期五下午可以過來，我們會在家裡等你。

祝好，

朋友艾米爾&米妮·安舒茲上

亨利並沒有在週五下午去作客，週五並不是他的休息日。

米妮不以為意，又寄了幾張明信片邀請亨利。到了聖誕節，她將自己與丈夫的照片寄給亨利，照片顯然是在天氣暖和的日子拍下的，艾米爾與米妮坐在新家的前門廊，艾米爾穿了俐落的西裝、米妮則打扮得漂漂亮亮。她在照片背面寫道：「我們祝你聖誕快樂、新年快樂。」

然後，是一九三八年的四月二十日，安舒茲夫妻邀亨利參加他們在家中舉辦的復活節派對，但亨利並未出席，而是以復活節卡片回應。他們回了一封感謝信，表示隨時歡迎亨利來訪⋯⋯

親愛的朋友！

我們收到你的信和復活節卡片了，非常謝謝你。我們一直在等你來，你沒辦法來真是太可惜了，我們辦了一場小派對，來的都是你認識的人。你沒空來也是沒辦法，不過有空的時候隨時歡迎過來，慢慢來也沒關係，我們隨時歡迎你。我們這邊天氣很好，我們也都身體健康，希望你也一樣。別忘了來玩，我們有很多新消息想告訴你。

我們最好的朋友，祝你事事順心

艾米爾＆米妮上

在另一張未標註日期的明信片上，艾米爾與米妮再次鼓勵亨利去作客，不過這一次還補充說，等他「身體健康、天氣也好」時再去亦無妨。信末，米妮寫道：「我們都很愛你。」安舒茲夫妻——尤其是米妮——和亨利的安娜叔母、安德森太太與布朗太太一樣，在這名前房客身上看見了與眾不同的特質，和他產生了無比真實且意義深重的連結。

亨利沒能拜訪安舒茲夫妻是情有可原的。他在醫院的工時相當長，甚至有時間從事其他活動。每當亨利與威利在同一天休息，他們就把時間花在彼此身上，而亨利無法帶威利一同參加安舒茲夫妻的派對，以免惹人側目，甚至毀了他和安舒茲夫妻的友情。亨利休息、威利上班時，亨利多將那些時間用於寫作與繪畫。他依事情輕重分配不在醫院上班的少許時間，結果便是沒有餘

暇拜訪安舒茲夫妻了。

投資

在一九三○年代甚至更早，美國大眾深陷於經濟大蕭條的泥沼時，亨利已開始將大筆金錢用於投資馬里拉克神學校。舉例而言，他在一九三三年投資了七百一十七美元，五年後又投資了五百美元。以今日的物價水平來看，他投資的款項約是一萬兩千六百五十二美元與八千一百三十四美元──而在亨利擔任洗碗工這段時期，他的年薪根本不到三千美元。

亨利為何將如此多錢投入修女的神學校呢？理由不難猜，他想必認為修女們給了他工作與住所，自己該回報她們。或者，他也許感覺自己「怒而」離開格蘭特醫院後，聖約瑟夫醫院的修女們又重新給了他工作機會，他欠的人情又更多了。同樣重要的是，亨利投資修女經營的組織，會是一種方式，能夠消弭兒時受性虐待、長大後自願發生同性性行為帶來的羞恥感。不過長遠來說，他投資神學校的原因並不是那麼重要，真正關鍵的是，這麼多的錢究竟從何而來？

在一九一七年被徵招入伍前數天，亨利寫了句值得注意的話，暗示了錢財可能的來源：「格拉漢銀行（Graham's Bank）倒了，大筆大筆的錢消失了，或快要消失了，這是不可思議也不可饒恕的事。」亨利發表如此情緒化的言論，表示他擔心自己銀行戶頭裡的錢。格拉漢與兒子銀行

（Graham and Sons Bank）是位於西麥迪遜街六六一號的知名銀行，距離亨利與父親曾經住過的馬車房公寓僅兩個街區。

　　美國加入一戰時，許多銀行客戶深受當時席捲全國的愛國風潮影響，提領「大量金錢」「購買自由公債（Liberty Bond）並捐贈給紅十字會（Red Cross）」。人們大量提款，「迫使銀行」在一九一七年六月二十九日下午「申請破產」，最後導致它永久倒閉。仔細檢查資產後，格拉漢父子發現金庫中的錢足以支付客戶提領的金額，因此儘管銀行破產，客戶也沒有金錢損失。亨利沒有失去他存入銀行的一分一毫，但他與損失的距離也近得讓人夠難受了。

　　亨利在軍中那四個月，卡蜜拉修女將他微薄的薪水寄給他，但即使加上軍中每月僅三十美元的薪資，也不可能湊出亨利投資的那一大筆錢。那筆錢應該也不是繼承來的，亨利父親到了晚年窮得身無分文，甚至得由兩個弟弟出錢讓他入住聖奧古斯丁老人之家，所以亨利不太可能從父親那裡繼承任何遺產。奧古斯丁叔叔去世於一九一六年，是格拉漢與兒子銀行破產前一年，但他妻子——亨利的安娜叔母——仍在世，他不會把遺產留給姪子，遺產應該給了安娜才對。至於比妻子長壽的查爾斯叔叔，應該也把遺產給了子女。

　　最有可能給亨利錢的人，應該是認識他、關心他的人，那個人只可能是威利。亨利不想表現得像羔羊，連去河景遊樂公園約會時也不讓威利付帳，他怎麼會拿威利的錢去投資呢？但話說回來，這可能就是亨利約會時付帳的原因。情深義重的兩人互相扶持，威利給亨利錢、讓他投資自

己的未來，這並不奇怪，不過亨利也許認為自己該在約會時買單，這是他能盡的一點微薄心意。

雖然我們無法證實此事，但認為威利就是亨利的金主，此事相當合乎邏輯。

除了投資神學院之外，亨利還以不同的行動表現出他對自身經濟狀況的認知，以及改善狀況的意願。一九三五年十二月，四十三歲的亨利向不朽人壽保險公司（Monumental Life）買了「二十年分期付款」的五百美元人壽保險，每年於六月與十二月的第十天支付十三‧〇四美元。亨利留了一份保險申請書，他對第三、四、五題的回答，能幫助我們瞭解這位曾入住伊利諾弱智兒童精神病院的男人。第三題問道：「你現在身體健康嗎？」亨利答道：「是。」第四題要求他列出曾經得過的「所有疾病」，他答道：「小時候得過猩紅熱。」寫到第五題，「你現在有任何身體或精神缺陷嗎？」他答道：「沒有。」

亨利曾在一九一七年六月二日對徵兵檢查員承認自己住過精神病院，但這次不同，他並沒有對保險公司說明自己的過去，換成與他處境相同的其他人，也會對此保持沉默。這些年來，亨利意識到自己當初被關進精神病院根本不是因為「精神缺陷」，他還經常表示自己沒有任何問題，甚至比精神病院其他「聰明的男孩子」還要聰明。更何況，過去之事已俱往矣，第二度在聖約瑟夫醫院工作的他，不再被修女懼怕、也不再被稱為「瘋子」。亨利已經遠離了舊時的綽號。

這間地獄般的瘋人院裡，總是有怪事發生

亨利在《不真實的國度》中加入了自己童年的受苦經歷，但他想說的遠遠不止於此，於是在一九三八年或一九三九年年初完成第一部小說後，他便在一九三九年五月開始提筆撰寫第二部：《瘋狂屋：更多芝加哥冒險》（Further Adventures in Chicago: Crazy House），簡稱《瘋狂屋》。許多方面而言，這部小說是《不真實的國度》的續集，薇薇安女男孩與大哥潘羅德同樣是《瘋狂屋》的核心角色，不過新書的故事背景是西麥迪遜街。這是芝加哥的罪惡區，是亨利的童年住所，是他一而再、再而三被拋棄之處，也是他最開始被強迫、受誘騙與自願發生性行為的所在。薇薇安孩子們被亨利從虛構世界搬到了現實世界。

在這部書中，亨利以三條相關卻又個別的故事線敘事，從一九一一年九月十八日說起。值得一提的是，這是亨利寫的小說裡同性戀情愫最為明確的一部。第一條故事線中，亨利介紹了偉伯‧喬治（Webber George），偉伯是薇薇安女男孩與潘羅德在史金納學校的同學——這是亨利在慈悲聖母之家時就讀的學校。十歲的偉伯與小時候的亨利一樣心中充滿了憤怒，只要是惹他發怒的人，無論老少都會受到他的暴力反擊，他甚至和潘羅德打了一架。更重要的是，偉伯曾匿名寫紙條給修女，指控安潔莉恩‧薇薇安跳脫衣舞並參與性愛馬戲團……

我發現昨晚安潔莉恩‧薇薇安去了豪斯泰德街的歌舞雜耍表演，沒穿任何衣服地在臺上跳蘇格蘭高地舞 *，強光照出了她的每一個動作。

在中場休息時間，她讓赤裸的男孩子圍在她身邊、抱她，她還坐在他們腿上，之類。

亨利並沒有言明安潔莉恩與「赤裸的男孩子」發生了何種性行為，而是以「之類」草草帶過——至於為什麼，也許一如亨利稱自己與約翰‧曼利、斯甘隆兄弟的關係為「其他事情」的理由。安潔莉恩當然是亨利筆下的「仿女孩」之一，她跳衣舞與參與性愛馬戲團，無疑帶有同性戀色彩。

故事中，安潔莉恩表演脫衣舞的劇場位在豪斯泰德街與麥迪遜街路口東北方的轉角，就在西麥迪遜街罪惡區的入口。亨利沒有寫明劇場的名稱，不過他指的多半是乾草市場劇院（Haymarket Theater），這間劇院規模極大，主樓層與三層看臺足以容納兩千四百七十五人，而觀眾幾乎全是男性。乾草市場劇院開幕於一八八七年十二月，之後很快便成為當地生意最好的名勝之一。一份關於該劇場的調查報告寫道，「此劇場的演出極度色情下流，只輪妓院，那些低俗的笑話、年輕男女演出者色情的動作，很顯然只有一個目的」——就是勾起男性觀眾的慾望。欣賞

* 蘇格蘭高地舞（Highland Fling），十九世紀初廣受歡迎的一種獨舞，舞者會穿著蘇格蘭裙。

了令人心癢難搔的表演後，男性觀眾能輕易找到願意進行性交易的妓女或妖精。

雖然故事中的低俗劇院可能指乾草市場，但也可能是指乾草市場斜對角那間規模幾乎一樣大的星與吊襪帶劇院（Star and Garter）。該劇院在亨利回芝加哥前一年——一九〇八年二月——開張，「因裸女秀與性交易聞名」，觀眾當中同樣有許多男同性戀在尋找性伴侶。

在上述兩間劇院，美人、妖精、花果、女王、酷兒，還有和他們發生性行為的「正常男人」不僅在觀眾中占了不小的比例，他們還經常是短劇與搞笑劇的題材，由此可知，在低俗劇場或甚至街上看見男同性戀有多麼司空見慣。星與吊襪帶劇院一名演出者回憶道：

剛開始在星與吊襪帶工作的時候，關於男同性戀的短劇並不少見，「妖精」或「花朵」這些說法也很常聽到，不過最近幾年有了商業化的同性戀據點，還有外國政治人物變態的新聞，變態這個主題成了正經歌舞雜耍劇場、電影和夜店裡的玩笑話頭。既然低俗劇場一定要追隨其他舞臺上的猥褻潮流，然後做得比它們更超過，我早該預期喜劇演員會在最新的星與吊襪帶演出中拿同性戀大開玩笑。我在這個舞臺上看過也聽過不少髒東西，但那場演出讓我大開了眼界。

《瘋狂屋》故事發生在一九一一年，當時兩間劇院都在營業，且生意極佳。

在第二條故事線中，安潔莉恩和亨利一樣，被名叫提姆・盧尼的男人帶上火車，開往亞利桑納州，在火車上，安潔莉恩被包括盧尼在內的數名男性強暴。故事中的盧尼帶著安潔莉恩坐上亨利在現實世界坐的同一部火車，只不過亨利的目的地是伊利諾州林肯鎮，安潔莉恩則去往亞利桑納州的土桑市。安潔莉恩在沙漠裡察覺到自己有多麼想家──「被從我愛的人身邊生生帶走，讓人無法承受。」──使用的詞句之雷同，幾乎令人聯想到亨利回憶自己在有著另一片沙漠的德州服役時，對威利的思念。

安潔莉恩設法逃離綁匪與強暴犯，回到芝加哥，與十六歲時逃出精神病院的亨利可相比擬。安潔莉恩與亨利相同，儘量不讓自己憶起過去的性虐待──她如此告解：「結果實在太過可怕，我自己把記憶緊緊封鎖在心裡。」──但她否認過去的策略失敗了，一如亨利的失敗。儘管無法當面對任何人坦承自己的經歷，她將此事寫在寄給紅鷹太太（Mrs. Red Eagle）──書中一個次要角色──的信裡。亨利可能也不曾將自己的遭遇透露給任何人，因此他更需要像安潔莉恩那般將事情寫下來，只不過他是以隱諱的譬喻方式寫出痛苦回憶。

第二條故事線有個關乎薇薇安女男孩與神學的次要情節。亨利耗費大量筆墨聲明薇薇安女男孩沒有沾染罪孽，儘管他從未說過她們未經人事。事實上，曾被強暴的安潔莉恩就不可能是處子之身。薇薇安女男孩拒絕在第一次領聖餐禮之前懺悔，因為懺悔是為了洗淨一個人的罪，而自認毫無罪孽的她們自然無須懺悔。然而，主持聖餐式的神職人員要求薇薇安女男孩先懺悔，否則不

許她們參與儀式。

對多數觀眾而言，薇薇安女男孩的神學議題放在較大的脈絡下看是有討論空間的，但實際上這是亨利處理自身罪惡感的方式。他不想相信自己與安潔莉恩這種被強暴的受害者有罪。也許，他曾在看到女人被強暴的新聞時聽別人說過：「那是她自找的。」亨利小時候經歷過性虐待，對於身為虔誠信徒的他而言，劃清雙方同意的性行為與非自願性行為的界線，並區別教會對兩者的回應，此事至關重要。對他來說，這完全不是抽象的神學問題，而是太過真實的個人議題。

亨利沒有向聖文生教堂的神職人員問起此事，而是去請教了不認識自己的神學家，很可能是因為他二十年前想領養小孩時，聖文生教堂完全沒有伸出援手。他也知道，聖文生教堂的神職人員或許會好奇他為何關心如此奇怪的議題，他不希望其他人窺探他的隱私。一九三九年五月二十三日，亨利致信天主教週報《聖母頌雜誌》（The Ave Maria）編輯部，詢問神職人員是否可以或應該要讓從未犯罪的孩子在領聖體前懺悔。

兩天後，雜誌副主編查爾斯‧M‧凱利神父（Father Charles M. Carey）神父回了一封信給亨利。他認為亨利的「故事」——亨利顯然曾告訴他《瘋狂屋》的部分情節——非常「不尋常」，但他還是回答了亨利的問題：

就拒絕讓那些孩子領聖體一事而言，我認為當事的神父應該比我更瞭解孩子的個案，也

比我更能夠引出正當的結論。教會在這方面的神學觀念如下：如果沒有犯不赦之罪，你就不必懺悔。

因此……那些孩子應該可以領聖體。

凱利神父接著解釋道，預計為孩子行第一次聖餐禮的神父也許瞭解她們的處境、狀況與特殊行為等等，因此才會拒絕給孩子領聖餐。他在信末寫道：「希望我的說明對您有幫助。」

它確實有幫助。亨利得到了允許他繼續寫下去的答覆，最終，《瘋狂屋》裡的神職人員向薇安女女孩讓步了，她們沒有先行懺悔就領了聖餐。她們不僅為此轉折感到開心，甚至還因為自己說對了（且神職人員說錯了）而自滿。可惜，亨利並未如書中角色那般地有信心。凱利神父的回答本該解開亨利的心結，然而他因幼年受虐而生出的罪惡感便如他的怒火般同樣強烈，無法被凱利神父的一封信給澆熄，持續糾纏著他。

第一與第二條敘事線的問題全都解決後，亨利在最後一條線中專注於瘋狂屋本身的故事。

房屋的主人是麥克・西西曼（Michael Seseman）（他的姓氏發音與「sissy man」（娘娘腔男人）相似，也許是暗示他的妖精身分）。這幢建築物受到詛咒，亦受形形色色的惡魔侵擾。故事中的某些角色稱它為「瘋人院」，某些則稱它為「瘋子屋」，不過大部分的人物都稱其為「瘋狂屋」──亨利甚至稱西西曼這棟住了惡魔的房子為「萬千煩惱之家」，靈──全都是精神病院的代名詞。亨利

感顯然來自河景遊樂公園的煩惱屋。

亨利一開始便告訴讀者，「瘋狂屋」雖然外表正常、甚至有些吸引人，內部卻「顛三倒四」。為了害死走進屋裡的人，瘋狂屋的房間會突然上下顛倒，天花板變成地板、地板變成天花板。同樣重要的是，讀者心目中的正常事物其實都光怪陸離，瘋狂屋實際上是種種怪異存在的遊樂場。在屋裡徘徊的惡魔能讓椅子、帽架、唱片機等日常用品活起來，它們會成為惡魔的手下，攻擊所有踏進房子或院子的人。惡魔甚至會造成各式各樣的「瘋狂現象」，例如「變態現象」、「火現象」、「勒脖子現象」、「砸器官現象」、「不檢點現象」與「上下顛倒現象」。無辜的兒童會勾起惡魔強暴與殘害他們的慾望，呼應亨利畫布上血腥的畫面，而圖畫則呼應了亨利早年在西麥迪遜街、慈悲聖母之家與精神病院的經歷。

早在一九二○年代，芝加哥人就感染了席捲全美的疑心病，病症於一九三○年代晚期──亨利開始寫《瘋狂屋》的時期──大爆發。數起女孩與女人被性侵後殺害的新聞令人震驚不已，人們開始擔心瘋狂的性犯罪者躲在床下、走在公園裡或鬼鬼祟祟地在大街小巷徘徊──不過，大眾相信罪犯當然只會在入夜後出沒。亨利也將人們疑神疑鬼的心態寫進作品，以自己的方式描述全城的恐慌：「一個九歲小女孩被勒脖、強暴和虐殺了，這次的犯人不是大家想的邪惡性慾男人，而是凶暴的惡魔。」西西曼家中的惡魔。在亨利的小說中，跟蹤並侵犯小女孩的人，並非被社會大眾貼上性侵狂魔標籤的嫌疑人犯，而是出人意料、最初無人知曉、隱形且難以描述的惡魔。

《瘋狂屋》的故事雖然大多發生在史金納學校與西麥迪遜街，但亨利也將自己在芝加哥近北區居所附近的某些地點寫入書中，諸如林肯公園、聖約瑟夫醫院與聖奧古斯丁老人之家。一日望彌撒結束後，潘羅德與偉伯在維布斯特街與戴頓街（Dayton）轉角「停下來」，「練習一些輕快的舞步。」該處位置正好離亨利彼時的住所──維布斯特街八五一號──僅數步之遙。

除了薇薇安女女男孩與潘羅德之外，第二部小說還有許多來自《不真實的國度》的角色，例如傑克・艾凡斯、亨德羅・達格爾（「名聞遐邇的雙子會首領」），以及卡蜜拉修女與威利等真實存在的人物。不過，在這本書中，威利不再是「威利」，而是用了他家人對他的稱呼「比爾」。相較於《不真實的國度》，威利在《瘋狂屋》中扮演的角色似乎沒那麼重要了。

這座城市裡有很多酷兒

比爾與不知名的男性角色走在街上，注意到一名在街角遊蕩的女孩，可能是妓女。

「比爾你看，那個小女孩不是個漂亮的年輕男人嗎，就是那種在最多人經過的路口閒晃的人渣……」

「她還真是個小可愛。」比爾說道。

比爾的同伴一開始認為在路邊閒晃的人是「小女孩」，結果突然發現她其實是「漂亮的年輕男人」。他對妖精的態度與社會大眾相同，稱她為在芝加哥人來人往的路口「閒晃的人渣」。之所以是「人渣」，不僅因為她是女男孩，也因為她若非男妓，便是在尋找性伴侶。另一方面而言，比爾稱她為「小可愛」，認為她相當有吸引力，相較於選擇直接否定她的另一名男角，比爾顯然接受了她。雖然兩人都看出那個「小可愛」是女男孩，他們卻沒認出她其實是薇薇安女男孩之一的珍妮，也就是這部小說的正派主角之一。亨利貼切地描寫了芝加哥的男同性戀文化，很顯然地，他對同性戀者尋歡作樂的習慣有著超乎尋常的認知。

在一九三〇年代中期或更早，芝加哥男同性戀最喜愛的尋伴地點就是洛普區的州街，尤其是馬歇爾‧菲爾德百貨公司（Marshall Field's）所在的街區。一名年輕的男同性戀接受芝加哥大學社會系學生訪談時，承認自己將近二十歲時「認識了一個傢伙」，那人告訴他，「想賺錢就來藍道爾夫街和州街路口」（百貨公司的西北角）。那人還告訴他要「雙手抱胸站著，這表示你想被人帶走。如此一來，你就可以輕鬆賺個五塊十塊」。

在《瘋狂屋》的另一部分，兩名比偉伯‧喬治年紀大很多的男孩假扮成史金納學校的教師，帶著無家可歸的偉伯到亨利所謂的「教師醫務室」，進到音樂老師的房間。「教師醫務室」是「一棟低矮卻又美觀的長形建築，一樓窗戶距離地面大約九呎」。韓德爾老師（Mr. Handel）出門了，不過他隨時可能回來。

亨利如此描述韓德爾老師的房間：它「布置得非常華美，桌上有一盞亮著的學生用檯燈……柔軟的光輝灑遍整個房間。有女是〔女士〕的絲綢掛布、飾巾、蕾絲枕頭套、絲布窗簾、似乎為漂亮的封面而買的書……梳妝臺上有一些精緻的小東西」。就在把偉伯獨留於韓德爾老師房間的前一刻，其中一名大男孩警告他，別讓其他人——這裡指韓德爾老師——進入房間，因為他可能會「占你便宜」。數秒後，男孩又重複了這句警告：「不要讓他占你便宜。」他們是在警告偉伯別被強暴。

數頁後，亨利描述了外表與房間同樣女性化的韓德爾老師：「韓德爾老師是個高挑苗條、二十八歲的漂亮年輕人，留了少少的八字鬍，他膚色精緻，手裡握著細緻的拐杖。他戴著很多借指〔戒指〕。」韓德爾老師是符合刻板印象的反轉者，一個妖精。儘管韓德爾老師是男同性戀，但他娶了史金納學校的女副校長，而這位副校長幾乎和數十年前開除了在杜伊老師課堂上發出怪聲的亨利的女人一模一樣。韓德爾老師是《瘋狂屋》中許多過著雙重生活的角色之一。

聖派崔克教堂的首席神父——凱西神父——告訴讀者，他的祕書麥克・大衛（Michael David）亦有著不為人知的一面。麥克經常練習女性的屈膝禮，還有個名叫傑瑞・蒙納漢（Jerry Monahan）的「知心朋友」，傑瑞和過去的亨利同樣是「工友」。傑瑞結了婚，是個「正常」男人，他不僅和麥克有關係，還和偉伯的叔叔——同樣結了婚、同樣是「正常」男人的亨利・喬治（Henry George）——有一腿。傑瑞與亨利・喬治的關係不僅告訴我們，亨利知道不是妖精的男人

也會受彼此吸引，他也把自己與威利——兩個「正常」男人——的關係與此相比擬。

亨利在《瘋狂屋》中藏了許多線索，展現他對同性戀次文化的親身經驗。故事中，西西曼家的惡魔襲擊了一名神職人員，同為神職人員的凱利神父（Father Kelley）表示：「他們對他做了很多骯髒的事。」凱利神父也坦承，「有個年輕的神職人員」是我「特殊的朋友」——他用了當時的暗語，「特殊的朋友」意指情人。卡尼神父（Father Carney）警告了站在街角等人來尋歡的珍妮，要她小心愛情，他承認自己「有時候怕它怕得要死」，因為「如果愛情走錯了路，便是毀滅一途」。「走錯路」也許暗指不自然的愛情、變態的愛情、同性之間的愛情。

另外，亨利用一句話揭露了潘羅德的性向：「潘羅德記得自己是好男孩，或是異常好的男孩，但就算是最好的男孩子也有自己的熱情。」由於潘羅德是阿比伊南人，同性戀的性取向幾乎算是公民義務，黛絲聲稱阿比伊南的男孩子「都非常愛彼此，愛得太過了」。在書中，偉伯與潘羅德一度跟隨安潔莉恩與珍妮走到塔鎮的詹妮特劇院（Janet Theater），在樓下找不到兩人，於是他們到了看臺上，發現兩個女男孩和成年男人坐在一起。亨利如此形容珍妮的對象：

他大概超過三十歲，油亮的黑髮中分，長得非常威嚴。

他的眼睛又大又黑，和貓頭鷹一樣用銳利的眼神看著事物，額頭又高又窄，膚色偏黑。

他打扮得很年輕。

潘羅德被英俊的年長男人迷得神魂顛倒，在昏暗的劇院中盯著男人看數秒後，他忽然

覺得自己被某種魅力吸引住了，眼睛怎麼也離不開那個人。

他感覺自己生了根，定在原地不能動。魔咒突然破除了，男人似乎突然感受到潘羅德的

視線，突然轉過頭來。

他的眼睛對上潘羅德的眼睛，在那一瞬間，他像貓頭鷹似地定盯著他。男人露齒一

笑。

亨利在這時轉移劇情焦點，潘羅德留妖精珍妮與〈正常〉男人獨處。

有趣的是，潘羅德和好朋友詹姆斯・麥基維尼・「響尾蛇男孩」・拉克利夫（James Mic-

Givney "Rattlesnake Boy" Radcliffe）也發生過類似的事情。兩人初次見面時，響尾蛇男孩是「卡

維林尼亞偵查兵」，見面的當下，他們馬上對彼此產生好感，閒聊一小段時間後，響尾蛇男孩問

潘羅德：

「你想加入我的連嗎？」

「不了，」潘羅德答道，「我是一整個軍團的指揮官，我寧可你加入我的軍團。」

他這麼說，是因為看見響尾蛇男孩眼中奇異的神情，他在自己心中找到了某種回應。可以的話，他想和他在一起，他想一直和他在一起。這個卡維林尼亞偵查兵男孩雖然奇怪，卻有種強烈的吸引力。

潘羅德並不是芝加哥市唯一受年長男性吸引的年輕男同性戀，亨利在描寫這種忘年之交時，靈感多取自自己的經驗，他可是深知年輕男人可能對年長男人產生的感情。同樣重要的是，亨利也知道在美國經濟不穩定的二十世紀初期，年輕男同性戀和年長男人建立關係，除了因為愛情，也可能是為了經濟因素。

彼時，芝加哥一位綽號「赫爾曼」（Herman）的男同性戀者接受芝加哥大學社會系學生採訪，表示「他一開始的同性戀關係是和一個年紀長他兩倍的親戚」。一名被稱為「D先生」的男同性戀者在童年與青少年時期和許多成年男人發生過性行為。第三名受訪者是「R先生」，他年輕時和一個「老男人」建立了同性戀情。「H」過去則在洛普區的大型百貨公司——曼德爾百貨（Mandel's）——工作，十八歲時和一位五十歲的經理發生過關係。「哈洛德」（Harold）聲稱，「我以前和一個比我老很多的男人有過關係」，但他沒有說對方比自己老多少。還有，一天下午，一名學生在洛普區一間餐廳讀法文，他讓一間南美公司芝加哥分部的經理將他帶走，兩人的關係持續了十週。

為了滿足自己的「熱情」，潘羅德在《瘋狂屋》中和一些男人與男孩發生性行為，對象都包括麥克・大衛的「知心朋友」──工友傑瑞・蒙納漢。麥克和《瘋狂屋》中大部分角色一樣都是小孩，大約十或十一歲，傑瑞則是「信仰虔誠、瀟灑帥氣的年輕愛爾蘭人，個性衝動，那時候有太太和小男孩以及小女孩」。傑瑞在緊閉的房門後享受自己和麥克的關係，在人前卻是慈愛的父親。傑瑞與麥克共同調查了西西曼的瘋狂屋，亨利也在《瘋狂屋》中加入兩人調查的經過，標題為「辦公室男孩麥克與工友傑瑞在西西曼屋的精采冒險」，這是由麥克所敘述的，一段故事中的故事。

調查過程中，傑瑞與麥克遇上了潘羅德，潘羅德自己也正在進行調查。「你們在這裡做什麼?」潘羅德問傑瑞。傑瑞答道：「我想私下和你談談這棟『瘋狂屋』。」接著，

潘羅德踏出〔他們所在的房間〕，傑瑞關上房門。「你不是警察吧?」潘羅德沉著臉問道。

「我不是。」傑瑞說，「潘羅德少爺，我們上樓到處看看怎麼樣?」

「好。」潘羅德說。他們手挽著手走上樓。

潘羅德問傑瑞是不是警察，是為了保護自己，假使傑瑞是刑警隊的一員，他也許會以妨害風

化罪逮捕潘羅德。為了避免被警方逮捕，男同性戀者會先問陌生人是不是警察，然後才進行性行為。依照法律規定，警察必須誠實答出自己的身分，否則即使他逮捕了男同性戀者，法官也會以警方不當設下圈套為由，無罪釋放該名男同性戀者。只要是不想坐牢、不想登報的男同性戀者，都必須將此規定牢記在心——而亨利顯然明白這點。他能學到同性戀生活中如此重要的環節，想必是因為他和其他男同性戀者有過來往。一聽傑瑞回答「我不是」，潘羅德便願意隨著傑瑞「走上樓」發生性行為。

數頁後，觀察了傑瑞與潘羅德的互動、看著他們一同上樓的麥克，並沒有任何嫉妒的表現，而是「平靜」地看著兩人回來。傑瑞「和潘羅德手挽著手從第二段樓梯走回一樓」，兩人看來像是窩在一起咕咕叫的鴿子」。身為「正常」男人，被人看見自己和男孩發生性行為，而且還對「知心朋友」不忠，「傑瑞瞪著麥克、張開嘴巴」，彷彿「要說自己對他的想法，可是找不到適當的話」，他只能「繼續張著嘴巴」。被麥克逮到時，傑瑞驚訝得無言以對，可見他與潘羅德方才在樓上發生的事情非比尋常。

亨利不曾將潘羅德寫成七姊妹那樣的心靈雙性人，卻偶爾會暫時給他明確的女性特徵。薇薇安女男孩是藝術家，為了替瘋狂屋驅魔，她們和現實世界的亨利一樣畫了耶穌聖心（Sacred Heart of Jesus）。她們和亨利一樣，將生物學書中找到的心臟圖當成範本，聽從凱西神父的指示作畫。薇薇安女男孩在她們這幅耶穌聖心圖中，將大哥畫成「最美的天使」，而亨利畫自己的版本時甚

至讓潘羅德穿上女孩的裙子。事實上，是潘羅德要求妹妹們將自己畫進圖中——「把我畫成其中一個天使，藏在畫裡」——亨利也確實照做了。

在書中許多橋段，亨利都給了潘羅德女性特徵，例如他到獄中拜訪偉伯‧喬治的叔母（「正常」男人亨利‧喬治的妻子）時，當偉伯的叔母得知潘羅德是男孩，便感到相當驚訝。潘羅德表現得如此女性化，她還以為他就是「穿著男裝」的女孩子。後來，亨利寫到「小薇薇安姊妹和大哥所有人」都「穿上符合小女王身分的漂亮服裝」，在當時與現在，「女王」一直是對女性化男同性戀者的貶義稱呼，意同「妖精」，但與妹妹相比之下，潘羅德根本就算不上心靈雙性人了。

就連薇薇安女男孩當中其中幾人的名字，也透露了關於性向的訊息。在二十世紀初期，「花」在妖精的生活中扮演重要的角色，他們除了自稱與被稱為三色菫與「梔子花男孩」之外，還為自己取了含意與花朵相關的女性名字，例如「黛絲」與「薇麗特」兩個薇薇安女男孩的名字。有趣的是，亨利並沒有將與母親名字相像的「蘿絲」給予薇薇安女男孩。

《瘋狂屋》中許多角色都曾以「妖精」、「妖精們」與「妖精似的」等詞語形容薇薇安女男孩，「妖精」一詞指的是童話故事中的奇幻生物，同時也指反轉者中行為表現最女性化的一群人。他們也常特別留意薇薇安女男孩的金色或銀色頭髮——約在一九○○年到一九三○年，妖精往往都染了金髮，頭髮也留得比大多數異性戀男性長。珍妮在小說開頭說過：「這座城市裡有很多酷兒。」其中多半包含薇薇安七姊妹。

偉伯的祕密

《瘋狂屋》中，亨利透過安潔莉恩等角色透露關於自身經歷的線索。安潔莉恩曾坦承：「我一輩子經歷了各種奇怪的冒險和不好的經歷……幾乎沒有過快樂的日子。」就在亨利去世的一年半前，他才以稍微不同的方式重複了這句話。安潔莉恩像她的創造者一樣「愛」著暴風雨，也因上帝拒絕回應她的祈求而感到不安：「我們親愛的主為什麼沒回應那個禱告……？我怎麼了嗎？為什麼我一直受到傷害？我到底做了什麼，非要被這麼對待不可？我不知道我不知道從出生起我到哪裡都被虧待。」她的問題神似亨利在「在路邊找到」文中自問的問題。薇薇安兄妹和亨利一樣搭建建聖壇，只不過他們是建在西西曼家，而不是威利的畜舍。

然而，亨利與薇薇安小孩的共同點雖多，書中最能代表亨利的卻不是他們，不是女男孩，也不是潘羅德，而是偉伯・喬治。偉伯原與薇薇安小孩處處為敵，直到後來另一個角色──愛麗絲・馬洛（Alice Morrow）──承認那張指控安潔莉恩跳脫衣舞、參與性愛馬戲團的紙條是她寫的，偉伯這才與薇薇安兄妹冰釋前嫌，他甚至成為潘羅德「特殊的朋友」。潘羅德與偉伯對彼此的性吸引力與後續戀情非常短暫，兩個男孩很快又將自己的感情與身體給了其他男孩與男人。

比起亨利筆下其他的人物，偉伯和亨利有著最多關鍵的共同點。幾乎在一開始，亨利便建立了自己與偉伯的連結：偉伯說他的「叔叔……在一座名叫林肯的小城市當過市長」，而林肯就是

伊利諾弱智兒童精神病院所在的城鎮。偉伯朝麥克·大衛妹妹的眼睛「丟冷灰燼」，正如數十年前對法蘭西絲·吉洛伍眼睛扔撒灰燼的亨利。《瘋狂屋》的旁白也表示，聖派崔克學校並不適合偉伯，也許將他送去少年感化院對他較有好處──慈悲聖母之家的管理者也同樣認為亨利不屬於那裡，應該轉去比較適合「瘋子」的地方。旁白接著告訴讀者，偉伯是「徹頭徹尾的壞男孩」，壞到被學校開除學籍，一如兩度被勒令退學的亨利。

亨利與偉伯的共同點當中，他們同樣是「徹頭徹尾的壞男孩」這一點乃最為重要，也是透露最多線索的一點。亨利在作品中一再承認自己小時候有多「壞」，也舉了非常多例子，卻一直沒能說明背後的原因。確立自己與偉伯之間的相似處後，亨利揭露了偉伯──以及自己──內心驚人的祕密：「男孩這麼壞的主要原因，是個很傻的原因，他比什麼都想當女孩子，所以他氣上帝讓他當男孩子。」亨利五、六歲時就展現了他對上帝的憤怒，燒毀繪有耶穌像的聖卡，無疑是因為他所遭受的肢體與性虐待、看見其他父母認真照顧孩子而生的嫉妒、被父親忽視的痛苦，以及成人與其他人對他的種種惡待。然而，這並非亨利這股憤怒的全貌。他「徹頭徹尾的壞」行為還源自他成為女性的渴望──源自於和他的分身、十歲的偉伯相同的渴望。

當時芝加哥許多男同性戀也和偉伯一樣，希望自己當初生下來是女人，而不是男人。乍看之下，事情看似他們相信自己是跨性別者，不過從他們表達自己對性別有所不滿的種種脈絡來看，他們並未表示自己的身體與性別不符，而是對社會上男女的定義與期待有意見。假如他們生而為

女性，就能大方坦承自己對男人的愛戀情感與性慾，不必擔心親友、教會或政府閒言閒語或插手干預。社會剝奪了他們誠實表現慾望的能力，同性戀者一旦誠實而完整地道出心聲，就必然被親友疏遠、被教會非難，甚至被政府判刑入獄。

接受芝加哥大學社會學系研究生訪問的男同性戀者中，一些人坦承他們希望自己當初生下來就是女生。「詹姆斯」說道，他十八歲時想當女人，而「我會有這個想法，可能是因為我以為女人就能選擇自己喜歡的人」談戀愛與發生性行為。「查爾斯」也說了類似的話：

從我記得的時候開始，我就一直希望自己是女孩。我被路（Lew）吸引的時候嚇得要命。我那時不懂，只覺得如果我是女人就能和他在一起。我很想碰他，但我一直沒有這樣做。

「雷斯特」（Lester）也表示同意：「我五歲的時候，其他男孩子都笑我是女生。我就說我寧可當女生也不要當男生，因為男人會先看女孩子，然後才看男孩子。」

偉伯寧可生為女孩而非男孩，想必是反映了亨利的心願，而偉伯的憤怒也是亨利的憤怒。偉伯將自己對上帝的憤怒轉嫁到周遭的人身上，他無法攻擊天主，只能攻擊身邊的小女孩，因為小女孩「有〔小男孩〕沒有的很多優勢」，這樣的想法，呼應了「詹姆斯」、「查爾斯」與「雷斯

特）的說詞。

數頁後，亨利甚至親自加入故事，以十九世紀作家常用的方式直接對讀者發言，並承認自己是芝加哥同性戀次文化的一部分。亨利寫道，「讀者可能會覺得」偉伯想當女生這件事「很奇怪」，但「筆者知道很多男孩子都願意用自己的一切換取女兒身」。

惡魔島（Devil's Island）

從父親教他讀書識字後，亨利就愛上了閱讀，小時候他讀遍身邊的書本，成年後遂開始自己買書。他最終收藏了超過一百本書，其中一本是同性戀文學的經典著作：《囚禁於惡魔島》（Condemned to Devil's Island）。開始撰寫《瘋狂屋》時，亨利從《囚禁於惡魔島》中挪用了許多故事元素，融入薇薇安女男孩的身世背景。

《囚禁於惡魔島》是布萊爾‧尼雷斯（Blair Niles）一九二八年出版的作品，故事包裝成年輕英俊的法國人——米歇爾‧歐班（Michel Oban）——的傳記。米歇爾在法國因竊盜罪被判刑，必須到惡魔島服刑。惡魔島是法屬圭亞那近海的流放地，尼雷斯聲稱自己曾造訪該島嶼，和罪犯進行了鉅細靡遺的訪談，甚至下了「未知罪犯的傳記」（The Biography of an Unknown Convict）這句副標題。不過，這本書很明顯是虛構作品，副標題不過是幫助作品通過出版審查之用。《囚

禁於惡魔島》成了暢銷書，還拍成相當賣座的電影，飾演「未知罪犯」米歇爾的羅納・考爾門（Ronald Colman）則被提名為奧斯卡最佳男主角。

亨利在二手書店花了一美元買下《囚禁於惡魔島》，書頁的左右上角有些許污痕，表示亨利與前兩任主人經常閱讀它，而他們之所以如此感興趣，多半是因為以當時的標準而言，該書以直接得驚人的文字描寫了男男性關係。亨利多半會認為尼雷斯聲稱他所觀察而來的獄中生活，與自己在西麥迪遜街與收容所、精神病院的經歷幾乎相同。

亨利確實也會認為自己與米歇爾這個角色有許多共同點。尼雷斯書中的「未知罪犯」在故事前段便已表示自己沒有家人，母親在他年幼時消失無蹤，他也很少見到父親──恰恰是亨利所能夠描述的童年經歷。米歇爾和亨利都曾被判罪，米歇爾是竊盜罪，亨利則是自虐；兩人都因罪而遭流放，米歇爾去了惡魔島，亨利去了精神病院。抵達惡魔島以後，米歇爾注意到也參與了當地發展得欣欣向榮的同性戀文化，在那裡，男人會為了和較為年輕英俊的男人發生性行為而公然打鬥，他們甚至能發展出類似婚姻的關係，並且同居。在精神病院與附屬農場，男男戀愛與強暴亦同樣常見，不過這些是只有住院者與工作人員才知曉的祕密。

尼雷斯書中的角色常使用「小子」（brat）一詞，亨利幼時有當過「小羊」與「羔羊」的經驗，明白這個同義詞的意思。尼雷斯對不明白「小子」一詞之性暗示的讀者解釋道：「在圭亞那監獄那個沒有女人的世界，滿足亞當對夏娃的慾望的男人稱作『môme』*，英文的『小子』當

然無法完整表示『môme』在當地的重要性。」儘管它無法「恰當地呈現」法文原本的意思，他仍在書中使用這個詞彙。尼雷斯的旁白在故事前段便透露了，倘若在惡魔島「看見貌似吃得比別人好、穿得比別人好的年輕罪犯，他應該就是別人的小子」。米歇爾很快就發現，「『監獄裡只有三種男人』……『養小子的男人、成為小子的男人，還有學會自行宣洩的男人』。」在獄中，米歇爾目睹了男男性侵、兩個野狼為了爭奪年輕貌美的羔羊菲利克斯（Félix）而在獄卒許可下打鬥，而他自己甚至也愛上了另一個男人。

得知年輕英俊的男人在惡魔島會遭遇何種命運時，米歇爾告訴自己：「我這個男孩不會成為你們任何一人的小子。」另一名罪犯回道：「你們」那些近期來到惡魔島的人「有你們說的墮落女人，我們有這些迷途、墮落的『小子』」。另一名初來的罪犯道出自己的打算：「他會喝酒或賭博，或養小子。或者是三個都要。」一名較資深的罪犯「被問到他會不會放棄他的小子，便哈哈大笑」。年輕男人若不是「長得好看的那種娘娘腔男孩」——這裡的描述令人聯想到「心靈雙性人」——那就是運氣非常差。養小子的男人會給他們食物、衣服，甚至是阻止其他人虐待他們，就如同西麥迪遜街野狼給羔羊的報酬，亦即亨利成為羔羊時得到的報酬。

在《瘋狂屋》開頭幾頁，亨利寫到薇薇安女男孩被綁架後囚禁在惡魔島四個月，從一九一〇

* 譯註：法文，意同小羊、小孩。

年五月關到八月才逃出來。姊妹們在島上不僅目睹了男人之間毫無掩飾的性行為，甚至還有類似男男婚姻的關係。她們被迫裸身工作與生活，經歷了「高燒噩夢般的恐怖」——這句話似乎飽含性意味。安潔莉恩甚至承認，惡魔島上的生活與性脫不了關係。亨利寫道，聖派崔克教堂的凱西神父「有一本關於法屬圭亞那的書」，這本書也許就是《囚禁於惡魔島》，悄悄暗示了神父的性向。他將書本借給安潔莉恩，讓她確認獄中的性關係是否真如書中那般開放，安潔莉恩讀完後「告訴他，書裡寫的一切都是真的」。

第八章　我失去了一切

被徵召入伍的老男人

　　一九四一年十二月七日星期日，日本空軍轟炸珍珠港，美國死了將近兩千五百名平民與軍人。美國加入了歐洲即將成為第二次世界大戰的混戰，作為回應。到一九四二年，急缺兵力的美國政府計畫在那年分四次徵兵，所有十八歲到六十四歲的男人都必須登記入伍。五十一歲的亨利在四月二十七日第二次登記入伍，此次徵兵被稱為「老男人的徵召令」，是四期徵兵的最後一期，專徵召一八七七年四月十八日到一八九七年二月十六日出生的男人。當時威利是六十三歲，但他沒有登記入伍。

亨利的二戰入伍登記卡上沒有太多資訊，但我們能看出他的健康狀況開始走下坡：亨利的體重只有一百二十五磅（約五十七公斤），也許是營養不良所致；他的膚色「蠟黃」，則多半是飲食習慣不好與身體衰弱的症狀。第一次世界大戰時的登記卡上，亨利的眼睛登記為「藍色」，現在卻寫成「褐綠色」，曾經的深棕色頭髮也變成「灰色」。登記員也注意到亨利的右腿明顯瘸了，但他仍能有效率地行走──但這裡是指對亨利自身而言的效率，而非軍隊的效率。

亨利的入伍登記卡上還有非常奇怪的資訊。一戰開始前，二十五歲的亨利登記入伍，當時記載的身高是五呎一吋；二十四年後，他非但沒有隨年齡增長而變矮，反而突然多了七吋，變成五呎八吋（約一七三公分）。兩次紀錄為何差異如此懸殊？我們只能推測是其中一次寫錯了，而錯誤的登記卡應該是第二張。老男人雖須依法登記入伍，卻沒有人認為政府真會召他們去打仗，而即使一些「老男人」被徵召入伍，亨利也能憑著瘸腿躲過兵役。登記員想必也明白這點，所以他根本不在乎登記卡上的資料是否正確。

卡片上最重要的部分並非瞳色或身高，而是亨利列為「必然知您的通訊地址的人士」。必然知道亨利通訊地址的人，當然不可能是家人或親戚，唯一和他保持聯繫的安娜叔母早在八年前便去世了，兩位叔叔和另一個叔母亦已離世，他和堂親基本上已形同陌路。只有與亨利維繫了三十年感情的威利能夠隨時聯絡到他，因此他留的聯絡人資料也是威利的資料。除了填妥必填的資訊之外，亨利也是以這張卡片替代較高調或法律上的結合，將自己與愛人寫在一起。他相信自己

與威利還能在一起很久很久。

亨利的那張二戰入伍登記卡上還揭露了他有趣的一面：他先前開始在重要的公開文件上填假名，一戰的登記卡上簽的是真名，二戰的卡片卻簽了「亨利・荷西・達格里斯」（Henry Jose Dargarius），以西班牙文的名字為中間名，姓氏則將達格寫得像拉丁文。這已經不是第一次在亨利的正式文件上出現錯誤姓氏，第一次是十二歲的亨利被送進精神病院之時。他的姓氏不僅被精神病院登記為「道格」，後來他開始在聖約瑟夫醫院工作時，至少第一年其他人都稱他為亨利・「達格特」（Dagget）。之後，修女更正了錯誤，精神病院的行政人員卻一直沒有修改紀錄。

開始創作《不真實的國度》時，亨利發現改名換姓、改變身分實在太容易了，他在書中花費大量心血創造全新的自己，將自己寫成將領、記者與其他名字相似的角色。邁入中年時，兒時受虐所致的痛苦與罪惡感持續加劇，直到後來他經常使用錯誤的「達格特」這個姓氏，在精神上遠離那個一再被父親遺棄、沒能獲得幸福或安全感的小男孩。亨利・道格在精神病院的遭遇與亨利・達格無關，使用假名僅僅是他逃避傷痛的極端作法，另一種否認。

最開始使用「達格里斯」這個假名，是在亨利的身體每況愈下、頻繁接受醫師診察的時期。醫師開藥時寫的多是「亨利・荷西・達格里斯」，不過在一份「眼藥膏」的處方箋上寫的是「亨利・達格里斯」。他喜歡乾脆用「達格里斯」自我介紹，同屋的房客相信他名叫亨利・「達格里斯」，聖文生教堂關於他的紀錄也是寫這個姓名。上一個雇主的預扣所得稅單上，寫的是「亨

利‧J‧達格斯」（Henry J. Dargarus），亨利當初找工作時用的應該就是「達格斯」這個名字。

他一九三四年到一九四一年在伊利諾信託銀行（Illinois Bank and Trust Company）使用的戶頭在亨利‧J‧達格名下，但後來他在埃特納銀行（Aetna Bank）開了「亨利‧J‧達格斯」與「亨利‧沃格」（Henry Vorger）的戶頭。美國普查局（Bureau of the Census）甚至寄信請「亨利‧J‧達格」聯繫「亨利‧J‧達格斯」，但沒有找到亨利答覆他們的證據。

郊區的威利

威利的母親蘇珊娜於一九三一年八月九日去世時，將加菲街六三四號留給當時與她同住的孩子：莉茲、威利與凱瑟琳。接下來十年，莉茲取代母親成為全職家庭主婦，威利繼續在菲利普‧林恩公司擔任夜間警衛，凱瑟琳在不同的銀行當出納員，其中包括洛普區的全國共和銀行（National Bank of the Republic）。後來在一九四一年二月二十六日，「莉茲好神祕地死了。」

亨利從以前就不怎麼喜歡莉茲。他認為威利其他的姊妹都十分好相處，只有莉茲「每次都和威利競爭還有吵架」，而且每次都是莉茲獲勝。亨利不喜歡看到別人不尊重威利，但實際上威利從不反抗莉茲或家中其他女性。莉茲也將威利與凱瑟琳綁在那個家，粉碎了凱瑟琳搬去墨西哥的夢想。阻礙亨利與威利同居的事物想必不少，而莉茲絕對是其中一個。

如今，威利與凱瑟琳終於脫離莉茲的掌控，他們決定賣掉房子，以示自由。此時，曾屬中產階級的社區開始衰落，該區將在短時間內成為次等社區，據亨利的說法即為「貧民窟」。然而房子賣掉以後，凱瑟琳並沒有搬去墨西哥，威利也沒有和亨利同居，而這頗可能是出於凱瑟琳的堅持──莉茲死後，凱瑟琳似乎取代她成了主控者。售屋後，威利與凱瑟琳打包了衣物與少數幾件家具，搬到芝加哥北部寧靜、富裕的郊區：威爾梅特（Wilmette）。

威利的妹妹蘇珊與丈夫查爾斯在一九三〇年代就搬出了施洛德家，遷居到威爾梅特。之後，他們家中又添了名叫金恩（Jean）的第三個小孩。查爾斯十分勤奮上進，從全國共和銀行洛普區分行的辦事員升上副總裁，他賺的錢足夠在有錢的郊區買一幢大宅，並雇用安娜・B・布朗（Anna B. Brown）當全職女傭。威利與凱瑟琳決定搬去威爾梅特時，蘇珊與查爾斯的孩子已各為三十一歲、二十五歲與十九歲，準備搬出家門、自立更生了，很有可能，一開始就是查爾斯與蘇珊邀凱瑟琳和威利搬進他們家。

從三十年前初遇至今，亨利與威利首次相隔一段相當長的距離。亨利必須搭芝加哥捷運、轉兩次車才能去到威爾梅特，單趟就費時兩個鐘頭。此時亨利四十九歲、威利六十二歲，他們不曾同居，所以除了距離拉長之外，兩人的關係並沒有太大的變化，他們只能將就著辦。亨利還是能去威利家，威利也還是能來找亨利，但是這段距離令亨利苦不堪言。

威利去了城郊，亨利只能繼續忙碌度日，藉由更甚先前的忙碌，嘗試壓抑幾乎吞噬了他的孤

獨。他仍在聖約瑟夫醫院工作，和過去數十年光陰一樣，努力與修女及其他員工周旋。接下來的二十八年左右，亨利的晚間閒暇時光與假日將用來撰寫《瘋狂屋》，以及繪製《瘋狂屋》與《不真實的國度》的插圖。

約莫在威利搬出芝加哥市區的那段時期，亨利的腿開始不時劇痛，發作時通常是在深夜，痛楚從一條腿延伸到另一條腿，然後又痛回來，讓他難以入眠。他試著用暖墊舒緩疼痛，然而他如何努力也無法驅散痛楚，有時，他甚至痛得大聲咒罵上帝，也因此感到羞愧，但過了一段時間後，他發現自己停不下來。

有少數幾次，亨利論及自己的瀆神言論，他的說辭有些反覆：「我對天空搖拳頭，搖給上帝看。」還有：「晚上膝蓋痛得要命，我必須承認──也願意大方承認──我有對天空搖拳頭，雖然我很想搖給上帝看，可是我不是那個意思。」在洗碗間被堆積如山的工作壓得喘不過氣時，亨利也會「對上帝唱不敬的歌，唱好幾個鐘頭都不停」。他深信上帝會降下神罰，然而面對亨利的咒罵，上帝卻如同過去對亨利渴望領養孩子的禱告一般，聽而不聞。潮水般襲捲而來的痛楚是他的罪孽所招致的懲罰，亨利這麼相信。

亨利不曾以文字連結腿痛與威利搬去威爾梅特所帶來的創傷，而是寫道：「上帝沒有回應我關於下雪的祈禱，所以我心情非常浮躁。」我們完全可以相信上帝再次無視了亨利的祈禱，這一次，他也許希望上帝能插手讓威利留在芝加哥，或者讓威利將他時時刻刻放在心上，但他無法寫

出如此私密的問題，只好將真正的願望掩飾為「關於下雪的祈禱」。

有意思的是，當亨利包裝自己真實的擔憂時，他選擇的是天氣這種說辭。因為，他從小就對雲朵、暴風雨、降雪與降雨充滿興趣：

我對夏季雷雨很感興趣……到冬天，我都會整天站在窗前看外面下雪，特別是下大暴風雪的時候。

我也會很有興趣地看外面下雨，不論雨下得多長或多短。

天氣不但令他著迷，還成了他讓自己忘卻孤獨的途徑。從一九五八年第一天到一九六七年最後一天，亨利每日記錄當天的天氣狀況，寫成一部多冊的《冷暖天氣預報，及酷夏或嚴寒、晴天或陰天、預報員說的是對或是錯》（ Weather Report of Cold and Warm, Also Summer Heats and Cool Spells, Storms, and Fair or Cloudy Days, Contrary to What the Weatherman Says, and Also True Too ）。

除了天氣狀況外，亨利也加入氣象學者經常出錯的意見，以及自己的意見：

星期一的天氣。糟糕透頂。因為下雨所以馬路和人行道結冰，幾乎沒辦法走路。很冷。

早上下雨。早上三到四點，31＊。下午五點，26。星期二又是一場冰雨，但走路比較不危險，你至少能在馬路上走路。

又一篇寫道：

今天是聖誕節。天氣預報50／50。預報說晴天。對。但溫度比預報說的暖很多。預報也說雨會變成雪，沒有發生。

亨利受夠了任上帝欺壓擺布的人生，決定以行動反擊。平時固定上教堂的他發誓不再望彌撒或懺悔，並持續在工作過於繁重時高唱「糟糕的瀆神的話」，或在雙腿痛得無法忍受時「對天空搖拳頭」。從許多方面而言，亨利生活在《不真實的國度》的衝突之中，內心進行著善與惡的戰鬥。只不過，在此場景裡，亨利代表良善的楷模，上帝才是邪惡的一方。

永遠離開那些修女

一九四六年七月，亨利請了三週長假，遠離聖約瑟夫醫院的工作與內鬥。這應該是他第一次

休假，沒錢可用的他待在芝加哥繼續寫《瘋狂屋》與作畫。他休假之前數日，新來的雅柏塔修女（Sister Alberta）來到醫院、成了新的修女長，她和亨利的主管趁他不在時議論他的表現，決定開除他。三週長假也可能是她們的花招——既然給了亨利有薪假，她們開除他就不會有太過強烈的罪惡感。亨利一回到醫院，便從雅柏塔修女口中得知自己被解雇了。為了盡量減輕此事的衝擊，雅柏塔修女告訴亨利，在找到新工作之前，他都可以免費在員工食堂用餐。亨利一臉受傷，同時意識到五十四歲的自己也許很難再找到新工作；看見他的表情，修女又匆匆補充道，解雇亨利並不是因為他「犯錯」，而是因為職位本身的需求⋯對他而言「工作負擔太重」、「工時太長」，他的身體快要撐不下去了。

雅柏塔修女或許道出了部分的真心話，若她真為亨利的健康狀況擔憂，那她可能是職場上唯一個真心為亨利著想的人。不過雅柏塔修女決定開除他，也可能是因為亨利經常在洗碗間高唱「瀆神*」歌曲。

思索一段時間後，亨利認為離開聖約瑟夫醫院也不錯，因為他在醫院的工作份量實在太重，導致他終日疲累且甚少有時間吃午餐。雅柏塔修女建議他找份「輕鬆點的工作」，「工時比這裡短很多」最好，於是亨利決定照辦。

*　譯註：可能是指華氏三十一度之意。

他幾乎馬上到修士經營、位在貝爾敦街與拉辛街（Racine）路口的亞歷克斯兄弟醫院求職，才離開聖約瑟夫醫院一週，亞歷克斯兄弟醫院便雇了他當洗碗工。醫院原本雇用的實際上是另一個人，不過他第一天沒去上班，管理人就聯絡了亨利。

亨利在仁愛女修會經營的聖約瑟夫醫院過得不愉快，而亞歷克斯兄弟醫院的工作也不盡完美。他每週有兩個平日休息，但每月只有一個星期日放假，而且包括聖誕節在內，幾乎每個節日都必須工作。亨利極其厭惡在節日與週日工作，他抱怨道：「我知道在某個國家，雇主如果要自己或員工在週日、節日或神聖的日子工作，就得繳一千到一萬元的罰款。」但無人理睬他。

這是亨利成年之後首次在男人的督導下工作。在他的回憶中，名為法比安修士（Brother Fabian）的主管相當「嚴格」，但並不「苛刻」。亨利負責將餐盤與餐具上的食物殘渣刮乾淨，然後將餐具放入大型洗碗機，這份工作他從一九四六年做到一九五九年，做了十二年。

我從來沒機會操作機器，不過有一陣子我負責把洗好的乾淨餐盤拿出來，裝上餐盤推車。

修士倒掉廚餘，我刮掉殘渣，機器操作員把碗盤裝上托盤、放進去。

我還負責倒垃圾和洗垃圾桶。這是我不喜歡的唯一一份工作。

修士用較先進的新機種取代舊洗碗機時，決定讓女性員工操作並輔助操作新機器，亨利被主管調到洗鍋子的職位，負責刷洗廚師使用的大型鍋具。他每天工作十小時，從上午五點半做到將近下午三點半，除了洗鍋子之外，還負責集中修士食堂的髒碗盤，交由女性員工洗淨後放回食堂。

工作進行得相當順利……直到修士雇用新人管理食堂。那名男性主管也許是為了宣示自己的權威，拒絕讓亨利進食堂工作。有天亨利不顧他的指令，自行溜進食堂，結果被新人發現後強硬地推了出去。亨利氣得告訴那個男人，自己一有機會就會「拿刀割他」──就如同五十年前割傷老師那般。過沒多久，男人則因為「在大廚房和黑人員工吵架」而離職。

那之後，亨利從開始工作至今終於能和上司和睦相處，遠離了聖約瑟夫醫院那些修女的勾心鬥角，以及格蘭特醫院其他員工的刁難。或許是亨利比過去成熟許多，學會和上司協調工作相關的糾紛，也可能是亞歷克斯兄弟醫院工作環境較佳。相較於聖約瑟夫醫院或格蘭特醫院的主管與同僚，亞歷克斯兄弟醫院的工作人員更加尊重亨利，也對他展現出更多善意。在這裡，亨利表示男性和女性主管「都很好相處」，他一開始在法比安修士的監督下工作，然後改由亨利描述為「還可以」的希勒瑞修士（Brother Hillery）監督他，在那之後，是達吉斯特小姐（Miss Dalgiest），接著是「很會社交又公平」、甚至對下屬十分友善的蘇利凡小姐（Miss Sullivan）。亨利和蘇利凡小姐「相處得很融洽〔洽〕」。

但那之後，亨利又和一名男性員工起了衝突。那人嫉妒亨利與蘇利凡小姐的友情，於是宣稱

亨利在蘇利凡小姐面前「打他的小報告」，而且打了兩次。亨利沒寫出自己對蘇利凡小姐打小報告的內容，而是和描述自己小時候受指控時一樣地草草帶過事件，接著費盡唇舌表示自己是被冤枉的。他甚至聲稱其他員工也站出來替他說話。亨利辯駁道：「我哪有時間整天拉著蘇利凡小姐的圍裙帶。」不過亨利也告訴我們，他的怒火依舊有猛然爆發的可能性：「我很想知道是誰跟他說我打小報告的。想也知道，廚房裡有很多把刀子。」

五十多歲的亨利面對職場上的問題，反應仍舊和從前在西麥迪遜街時無異，遇到惡霸或加害者時，便極力保護自己。童年經歷——尤其是遭受性虐待的經歷——嚴重損傷了他的自尊，令他戒心深重。亨利能設法掩飾自己的暴虐個性，卻藏不了持續蒸騰、隨時可能爆發的熊熊怒火。

一天晚上，我夢到你回來了

在威爾梅特住了幾年後，凱瑟琳與威利開始考慮離開芝加哥的嚴冬，搬去德州聖安東尼奧市。聖安東尼奧不在墨西哥，但在凱瑟琳看來已經很不錯了，她相信溫暖的氣候對他們身體有益，畢竟威利已經六十六歲了，凱瑟琳則是比哥哥小十歲。一九四五年，兄妹倆簡單打包後遷往南方。

再怎麼痛恨這件事，亨利也必須接受現實：威利搬到了離他數百英里的新家，再也不會回芝

加哥。威利二度搬家後不久，亨利的腿痛變得更加嚴重，連右腹也開始劇痛。亨利在威利搬到威爾梅特後產生的腿痛尚能勉強忍受，但這回的腹痛卻劇烈到讓他在床上躺了六天，而且使瘸腿的情況更加嚴重。康復後，亨利偶爾必須拄拐杖行走。腹痛雖是身體的實際症狀，但也可能是威利搬至德州造成的壓力所致——威利不只是亨利一生的伴侶而已。他是數十年來亨利依賴的唯一一人，是他面對煩憂時聽他抒發情緒、替他出主意的人。職場上的勾心鬥角搞得亨利暈頭轉向時，是威利耐心地聽他抱怨；小說或畫作進展不順或非常順利時，是威利陪亨利討論他的作品；；也是威利陪著亨利談論政治與天氣。威利搬到德州後，亨利再也沒有能依靠的人了，他想必因失去了過去三十五年伴在身邊、對他不離不棄的那個人——比父親、比安娜叔母待得更久的那個人——而哀慟不已。就如父親去世那時，亨利壓抑了威利搬家帶來的傷痛，一直沒將悲傷表現出來，但這份情緒轉化成壓力，對他的身體健康造成了不小的衝擊。

儘管兩人相隔數百哩，亨利仍決意不放棄這段關係，用盡各種方式和威利保持聯繫。「我常常寫信給威利，」亨利回憶道，「但因為他不會寫英文，都是妹妹代他回信。」亨利錯了。威利是能讀寫英文的人，事實上，他在芝加哥出生、在芝加哥讀書上學。所以，為什麼威利不回信給亨利，而是由凱瑟琳來回覆呢？

凱瑟琳身為家中么妹，從小受盡父母兄姊的疼愛。莉茲死後，凱瑟琳接管了大姊的權位，成為新的一家之主。她和莉茲一樣喜歡控制身邊的人，而威利太好說話、太好控制了。威利不只讓

姊妹支配他，麥克‧施洛德去世後，五個孩子都住在家中，在父權當道的時代，本應由長子威利主持家事、報告父親的死訊才對，結果卻是弟弟亨利處理父親的後事。凱瑟琳替威利「回覆」亨利的信件與卡片，就是在控制他。

更何況，威利多半不大願意寫信讓亨利閱讀。在威利小時候，勞工階級的孩子甚少接受完整的教育，長期蕭條（Long Depression）又在一八七三年侵襲美國，直到威利出生的一八七九年才結束。即使經濟開始走上坡，長期蕭條仍對美國民眾的經濟能力造成長遠影響，影響力持續到一八九〇年代。那段時期，經濟窘迫，所有肢體健全的男性都必須工作，就算多數人只能賺到少少幾分錢，有也比沒有好。小至六歲的男孩子都儘量貼補家計，往往成為日夜叫賣報紙的報童，能夠上學的少數幾個孩子也無法規律到課——威利就是原本該當全職學生，卻為了家庭溫飽在外打拚的孩子。

威利簽了一戰時的入伍登記卡，所以他至少會寫自己的名字；人口普查記錄也顯示他能讀寫英文，表示他至少能閱讀報紙等簡單的文章，並書寫短信。然而讀報紙與寫短信的能力，不一定等同書寫信件的能力，尤其是，如果亨利的文字在他眼中有些懾人的話——畢竟威利知道他是小說家，知道他寫了數千頁的小說。威利可能沒有親自回信的自信，比起班門弄斧，他寧可讓凱瑟琳替他寫信。凱瑟琳寫給亨利的短信——她未曾認真寫過一封信——相當敷衍，有種距離感，幾乎可說微帶涼意（但還不算是冷漠），而且沒有透露自己與威利在聖安東尼奧生活的真實資訊。

極度寂寞、飽受肉體痛苦的亨利，只能持續寄各種卡片給威利，希望威利能記得他。一九五四年復活節，他分別寄卡片給威利與凱瑟琳，凱瑟琳則在一九五四年五月七日回了一張相片明信片，這張明信片比起尋常明信片大好幾倍，勾起了亨利的興趣。相片中是聖安東尼奧市布拉肯利奇公園（Brackenridge Park）的低地花園（Sunken Garden），卡片背面寫道：「占地三百六十三英畝的布拉肯利奇公園裡一座廢棄的採石場，在多年前奇蹟般地變成開滿花卉的妖精樂園，成為今天遠近馳名的低地花園，也是美國的美景之一。」「妖精樂園」四字對亨利意義深重，這是一個隱約的暗號，令他回想到從前和威利共赴河景遊樂公園、沉浸在同性戀次文化時的種種，而且不會被凱瑟琳發現。卡片上出現此一詞彙，表示這可能是威利特意為亨利挑選的明信片。

凱瑟琳對相片簡介嵌入的訊息毫無感覺，只簡單在明信片上寫道：「我和比爾感謝你記得我們還有寄漂亮的復活節卡片給我們，我們覺得你應該會喜歡聖安東尼奧的風景照。希望你健康快樂。祝好，比爾和凱瑟琳上。」亨利也留下了凱瑟琳寄給他的復活節卡片，凱瑟琳在復活節祝賀下方寫道：「祝順心」，並簽上「比爾和凱瑟琳・施洛德」。她在卡片背面寫下簡短的一段話：

你的卡片今天寄到了，非常感謝你。

比爾知道你還記得他，他很高興，因為他非常珍視你們的友誼。謝謝你的禮物。

祝你身體健康，一定要找時間來看看我們。

除了寄賀卡給威利之外，亨利也不忘寫信給他：

比爾，我親愛的好朋友，

我知道從上次寫信給你到現在，已經過很長很長一段時間，不過說實話我不太擅長寫信。我很好，希望你和你親愛的妹妹也都健康快樂。首先，我不知道芝加哥還是聖安東尼奧的天氣比較差，不過根據報紙的說法，芝加哥創新紀錄了，你說這是真的嗎？我還在亞歷克斯兄弟工作，真希望之前早點過來。聖文生教堂去年五月起了損失二十萬元的大火，目前還沒有人修復教堂，彌撒都辦在對面的大表演廳。我沒什麼特別的意思，不過你真該看看你以前在狄更斯街（Dickens Avenue）那棟房子的院子，它的樣子好「美」。我真的很遺憾你把它賣掉、搬家。現在它和旁邊的貧民窟沒兩樣。然後舊畜舍不見了，也根本沒有人照料那棟房子。

一天晚上，我夢到你回來了，真希望那是真的，那我就能見到你了〔……〕我還是住在芝加哥維布斯特街八五一號。

施洛德家所在的那條街原本叫加菲街，在數十年前改名為狄更斯街。「大表演廳」是指聖文生教堂對面的大學劇院，那是亨利與威利觀賞瑪麗‧畢克馥電影的劇院，他們甚至曾在此看過

《囚禁在惡魔島》的改編電影。在信末，亨利署名「你最好的朋友」。

這封書寫於一九五五年夏季的信件乍看滿是閒話家常，卻沒能藏住亨利被遺棄的傷痛。閒聊一般的第一段開頭過後，亨利寫到較私人的話題，甚至在單獨一段話中自行卸下了心防。他夢見了威利——「一天晚上，我夢到你回來了。」他沒說那是什麼夢，夢境內容也許沒有重要到值得討論，又或者太浪漫、太大膽，他不願寫在凱瑟琳也會讀到的信中。儘量明顯地表現出自己的深情後，亨利又若無其事地繼續閒聊，告訴威利「我還是住在芝加哥維布斯特街八五一號」，也許是提醒他回信。

勒納德先生（Mr. Leonard）

一九五六年，內森・勒納買下西維布斯特街八四九號與八五一號，後者就是亨利的居所——這將是亨利生命中的重大事件。勒納是知名「攝影師、畫家與設計師」，還是「藝術與設計教授」，他自己住在八四九號，八五一號的三間公寓與三樓的單人房則出租給房客。亨利從一九三二年就一直住在單人房裡，住得比勒納其他的房客都久。

買下亨利居住的房子時，勒納立即便注意到亨利的擔憂：勒納會讓他繼續住，還是把他趕走？勒納會不會漲房租？如果真的漲房租了，亨利還住得下去嗎？要是非搬走不可，亨利該怎麼

把數萬頁的小說原稿、數百幅插圖與收集超過三十年的參考資料，全部搬到新家？特別是現在威利不在芝加哥了，沒有人能幫助亨利，他該如何找到租金低廉、距離亞歷克斯兄弟醫院又近到能走路上班的住處？對亨利而言，那段時期極為動盪不安，而勒納想必隱隱察覺到他的恐懼與無助。

日後，勒納回憶自己與亨利初見之日，當時他開門見山地告訴亨利，沒有搬家的必要。

我記得亨利站在屋外門廊上看我，他似乎在等我說：「那個啊，亨利，你可能得搬家了。這棟房子現在歸我了。」⋯⋯我不記得我對他說了什麼，只記得他轉身走上樓。我心想，一個人畜無害的人，好端端的為什麼一定要搬家？他好像非常感激，還想買雪茄送我。

從此亨利便對這位新房東抱持敬意，並逐漸開始依賴這個他稱為「勒納德先生」的男人。勒納對亨利的慷慨不僅止於此。亨利請勒納將房租從原本的每月四十美元降至三十美元，成功說服善良的勒納降低房租。勒納買下亨利居住的公寓時，亨利終於有了安全感，而這是健康狀況開始急遽惡化的他所亟需的。

一九五八年十一月初的某天早晨，亨利在亞歷克斯兄弟醫院上班時，突然因膝蓋爆發的疼痛轉移至右腹而站不起身，痛到蘇利凡小姐送他去看當時在醫院值班的醫師。那天下午，痛楚演變

為劇痛，亨利只能躺在病床上接受一系列檢驗，結果「沒有檢驗出什麼」。到了晚間，劇痛終於消失了，但醫師還是請亨利住院觀察六天。醫師沒有診斷出劇痛的根源，而是稱之為「永久性負擔」，可能指這是疝氣或壓力過大造成的症狀。他開藥給亨利，警告他「別做粗重工作」，還告訴當時六十六歲的亨利，再不退休，他就得在病床上躺一輩子。亨利乖乖吃了醫師開的藥，但沒有將他的建議聽進去。

大約在同一段時期，亨利開始受不了洗鍋房的熱氣，患了他稱為「某種熱病」的病症。《囚禁於惡魔島》曾出現類似的病症，亨利也在《瘋狂屋》中讓薇薇安女男孩染上這種「高燒噩夢般的恐怖」。他病得不輕，不得不請超過一週的病假。亨利的主管──蘇利凡小姐──決定幫他一把，等他回醫院時，把他調到涼快許多的蔬菜房，負責「削馬鈴薯，還有清洗和處理各種蔬菜」，有些蔬菜直接用手剝，有些則是用剝皮機器。雖然室內溫度過高的問題解決了，但十小時的工時對亨利來說依然吃力如昔。

迷失在虛空中

隔年春季，亨利成年後最可怕的悲劇從天而降，對他的身心造成毀滅性的打擊。「在聖安東尼奧待了三年以後，」亨利寫道，「我的朋友威利罹患亞洲流感，在五月五日死了（我忘記是哪

一年），那之後我就是孤伶伶一個人。」亨利將日期搞混了，實際上威利與凱瑟琳搬到德州住了十四年，威利才在一九五九年五月二日星期六去世。

隔天，凱瑟琳試著聯絡亞歷克斯兄弟醫院，但種種陰錯陽差導致亨利到了下週三──五月六日──才收到威利的死訊。他在寫給凱瑟琳的信中解釋道：

妳在信中說妳打電話到亞歷克斯兄弟醫院給我，不過沒有找到我。

醫院大廚房有個叫亨利的廚師，我後來發現那個有色女孩是叫他去接電話。

我通常星期日是一點十五分下班，一點半出發回家。

我沒接到電話是因為妳打來的時候我不在。妳怎麼不打到我住的地方？那我就會知道這件事，也可能可以去參加喪禮了。

然後我星期一星期二也休息，所以到星期三早上亨利和那個有色女孩才把事情告訴我。

所以說，我星期日沒接到妳打去醫院的電話。

威利並非死於流感，而是因肺炎病逝。當時他在家中，時間剛過午夜，凱瑟琳陪在他身邊。

威利的遺體在去世當天火化，凱瑟琳將骨灰運回芝加哥，五月五日葬在聖波尼法爵墓園，一旁便是父母與莉茲、露西與安潔莉恩三個姊妹。只有他父親有墓碑，麥克‧施洛德的妻子與孩子永眠

在他北側的無名塚中。

在對凱瑟琳說明自己沒接到電話的同一封信件裡，亨利難得坦承了自己對威利的情感之深。

「我感覺自己迷失在虛空中，」他寫道，「現在對我來說，什麼都不重要了。」

情緒稍微平復後，他想到凱瑟琳的傷痛，最後一次對她坦承自己的感情：

我會儘快請神父幫他主持彌撒，希望他能在那之前去到天國。可以的話，能不能請妳寄照片或其他的東西給我，好讓我紀念他。

希望妳能早日得到安慰，失去親人不好受。失去他，我也很不好受，我也失去了我有的一切，我很難過。

凱瑟琳沒有將任何威利的紀念物寄給亨利。

過去四十八年對亨利最重要的人走了，而他太晚得知此事，沒能參加威利的喪禮。他只能在陰涼的蔬菜房裡削馬鈴薯時，獨自悼念愛人。

第九章　所有聖人與天使都將為我蒙羞

浪子回頭

亨利在蔬菜房工作到一九五九年年底或一九六〇年年初，蘇利凡小姐發現終日站在凹凸不平的地上對亨利的健康造成了不良影響——因為腿疾之故，亨利已經無法久站，他也不可能坐著洗菜、切菜。為了協助他，蘇利凡小姐再次讓亨利轉調單位，這回調到可以坐著工作的緄帶房。緄帶房在幾乎無隔熱處理的閣樓，那是全醫院夏天最熱、冬天最冷的部門。

緄帶房的主管與亨利的新上司，是一位名為約瑟夫·哈利（Joseph Harry）的男人，他住在蒙大拿街，同時是街上數棟房屋的屋主與房東。約瑟夫養了兩條看門狗，其中一隻是德國牧羊

犬。亨利表示自己和「喬（Joe）」處得不錯，沒什麼問題」，約瑟夫在幾年後「退休離開的時候」亨利還很「想念他」。被約瑟夫管理的同時，亨利也成了另一名員工的上司，「是個名叫雅各（Jacob）的幫手」，他不會唸雅各的姓氏「福瑟利」（Feseri）。亨利認為雅各有些「挑剔」，但也承認「他非常和平、友善和誠懇」。

約瑟夫、亨利與雅各三人會將十四吋長、六吋寬（約四公尺長、十五公分寬）的布條捲成所謂的「熱包」（hot pack），醫院以每包五十元的價錢將熱包賣給病人。亨利的上班時間是早上七點半到下午三點，但如果無法在三點前完工，就必須留下來加班。他週四、週日與國定假日休息。雖然繃帶房裡的三人有時工作份量較少，但大部分時候他們都會被堆積如山的工作壓得喘不過氣，如果加班到比較晚，亨利就能拿醫院的晚餐券，不過比起在醫院待到更晚，亨利寧願回家。

亨利待過的所有工作場所中，就屬在亞歷克斯兄弟醫院做得最愉快，尤其因為主管們都儘可能給他較輕鬆的工作。一開始，調到不同的職位時，亨利的種種病痛的確有稍微減緩，但問題總是會回來，而且總是變本加厲。到了一九六二年，他痛到不得不減少工時改當兼職員工，而行走時大多需要拐杖。

在閒暇時分，亨利、喬與雅各能稍微放鬆身心，閱讀其他人留在醫院等候室的報紙與雜誌。某個工作份量較輕的日子，亨利拿起一九六一年八月份的《星期六晚郵報》，讀到觸及他內心的

一首南北戰爭時期歌謠：〈空椅子〉（The Vacant Chair）。這首歌由亨利・S・瓦什本（Henry S. Washburn）作詞、喬治・F・魯特（George F. Root）譜曲，歌中主角是旁白心愛的戰爭英雄與陣亡士兵，名叫威里（Willie）。

我們的爐火前，孤獨而憂傷，
我的胸膛起伏，
腦中回憶
英勇的威里的故事；

他扛著我們的旗子
在混戰中奮鬥，
在男子漢的鐵血夜裡
撐起國家的榮耀。

那是悼念在南北戰爭陣亡士兵的歌曲，但亨利想必將歌中的威里想成他的威利，兩年前去世的威利。他把印了歌詞的那一頁剪下，保存下來。

又一次閒暇時分，亨利在天主教雜誌中讀到一則故事，故事主角是個原本富裕，卻因「失去財富」而開始殺人搶劫的男人。他後來被捕並判處死刑，死後「下地獄被妖魔鬼怪折磨」。此時七十出頭的亨利健康狀況不佳，又有全身上下的痛楚時刻刻提醒他，自己終有死亡的一日。亨利「嚇得開始懺悔」，再次到聖文生教堂望彌撒與告解。平日，他在早晨六點、六點半、七點與七點半望彌撒，週日則參加上午七點十五分與八點半的彌撒，下午五點整再參加一場。此外，亨利還在每週一晚間七點半參加聖母顯靈聖牌祈禱式（Novena of the Miraculous Medal）。每一場彌撒都有懺悔時段，亨利也勤加懺悔，顯然童年被性侵的罪惡感仍如影隨形，且參加教會活動能稍微填補威利死後留下的空缺。

亨利被趕回教會的懷抱，也是因為他怨恨上帝多年，而今感覺到自己是應該懺悔了。他在壓力過大時道出的瀆神話語，是胸中怒火的一種表現形式，讓他得以宣洩情緒。儘管如此，他還是擔心自己的狂言會讓他在死後下地獄，甚至承認他在一次懺悔時，將自己「對天空」搖拳頭的事情告訴神父，「受到驚嚇」的神父為瀆神之舉「責罵」他，指定他完成特別「嚴苛」的補贖。

亨利不希望人們誤解他不受控地參加宗教儀式的理由，而有那麼一次，他裝作有人誇他虔誠，對著自己想像中的對方說道：「你說什麼？說我像聖人？哈哈，我是聖人沒錯，是很可悲的聖人。哈哈，我受不了考驗、惡運、膝蓋和其他地方的疼痛，怎麼會是聖人呢？」他不希望別人將他視為因虔誠或誠善而頻繁望彌撒的教徒，他望彌撒與懺悔是因為從小到大的艱苦考驗令他心

生憤怒，他也明白自己一些極端且不理性的行為是源自於這股怒火。亨利同樣曉得，對上帝搖晃拳頭或高唱瀆神歌曲是不正常的行為，但那股被壓抑著的憤怒實在太過巨大，他無法遏止。

少了能聽他傾訴的威利，亨利比小時候更容易受情緒左右。「我打從心底相信，世界上沒有任何人，」他抱怨道，「能接受這種痛苦、我以前嚴重的牙痛、臉痛、身體側邊痛，還有寫也寫不完的其他事情。」亨利一如往常，以一種他典型的敘述方式跳過最令他困擾也最重要的部分，一次也沒講明他寫不完的「其他事情」為何物。他從不承認自己曾遭性侵或因此產生心靈創傷，而是把創傷說成「其他事情」，就如過去以類似的方式帶過自己與約翰．曼利、斯甘隆兄弟的行徑那般，儘可能地對它們視而不見。

懶人生活

亨利在自傳中寫道，一九六三年晚春或初夏，他還在繃帶房工作，「我捲熱包時右腿又開始痛了，痛得嚴重到我沒辦法用它站起來，更慘的是連右側身體也開始嚴重發疼。」同事再次扶他去看當日值班的醫師，亨利承認道，醫師「檢查我的腿」之後「建議我退休」。

早在一九四五年，亨利應「老男人的徵召令」前去登記入伍時，瘸腿的情形便已相當明顯。

到了七十一歲，雙腿、膝蓋與腹部的疼痛加倍襲來，亨利又一度蜷縮著身體去看醫師。這回，亨

利接受醫師的建議、接受在所有人看來再明顯不過的事實：是時候退休了。

從一九○九年第一次開始工作起，有工作、能養活自己便是亨利引以為傲的一件事。經濟大恐慌奪走數百萬名美國公民的工作與自尊時，亨利還有工作。從十七歲那年在聖約瑟夫醫院當工友開始，到健康狀況迫使他辭掉亞歷克斯兄弟醫院的工作、退休養病的這五十五年期間，亨利無業的時光總共不到兩週。

他曾自誇道，在亞歷克斯兄弟醫院工作時他三度加薪，就他看來，這是不可思議的一件事。亨利還提到，第二次在聖約瑟夫醫院工作時，他曾任所謂的管理職（監督洗碗間的年輕女孩子），不過權位不高，後來在亞歷克斯兄弟醫院也負責指導「幫手」雅各‧福瑟利。話雖如此，亨利終其一生沒有任何一年的收入超過三千美元。舉例而言，他在一九五六年賺了二三九九‧五三美元，月收入僅一九七‧四六美元，但是同一年，與亨利在同年齡範圍、教育程度相當的男性平均收入是六四六二美元，也就是每月五三八‧五美元。教育程度相當的同齡美國男性當中，有三分之二的人收入高過亨利。

接受自己不得不退休的事實後，亨利知道即使有社會安全保險（Social Security），自己也只能勉強餬口，而且他在一九六二年因為健康關係轉為兼職員工，年收入只剩一二一一美元。為了儘量減少開銷，亨利於一九六三年七月致信社會安全局（Social Security Administration），他以為健保保費會自動從薪水扣除，只要取消健保便能多一筆收入。J‧L‧菲伊（J. L. Fay）於七月

二十七日回信告訴亨利，他的薪水並沒有預扣健保，健保是免費的。和社會安全局聯繫的同時，亨利也向庫克郡申請社福津貼，從一九六八年八月六日開始，每月除了社會安全保險之外多領十五・六六美元，直到一九七二年八月六日或更久之後。他也在一九六八年八月三十日或之前申請到為老年人提供的美國醫療保險（Medicare）。

一九六三年十一月十九日，過去的五十五年來不斷一遍又一遍重複機械式工作的亨利，終於從亞歷克斯兄弟醫院退休了。好不容易離開毫無新意、機械化且時薪僅幾分錢的工作，多數人也許會感到開心，但亨利痛恨退休生活。「這是懶人生活，我不喜歡，」他抱怨道，「可能真的很懶的人才會喜歡吧。」亨利可一點也不懶。退休後他持續作畫與寫作，此時《瘋狂屋》的原稿即將完工，即使比多達一萬五千頁的《不真實的國度》短些，《瘋狂屋》的手寫原稿也多達上萬頁。他記錄了自己從一九五八年至一九六五年的繪畫進度，雖然他沒有寫下畫作的題目，只有開始與完工日期，但這份不完整的紀錄仍顯示出亨利作畫奇快無比，且除了臥病在床的日子之外，他天天都畫。

舉例而言，亨利一九六〇年的作畫紀錄顯示，他這一年與其他年份的繪畫效率同樣高，那年創作的五幅畫作都只花了約三個月便完成，有幾幅甚至更快。他在一九五九年十二月十一日開始一幅畫，儘管「因為重感冒拖了兩天進度」，最後還是在一九六〇年一月二十九日完工。亨利十分認真投入創作，不允許任何事物阻撓他的畫筆。

作畫紀錄也透露亨利的繪畫流程：他首先將自己要的圖案描上畫布，接著和小時候用塗色本一樣為圖案上色。

　　亨利也許偶爾能在他家附近的垃圾桶找到兒童用的水彩並帶回家使用，不過大部分時候他都在西北街（West North Avenue）六三二一號的裝飾者顏料與壁紙公司（Decorator's Paint and Wallpaper Company）購買顏料與其他繪畫工具。該店的收據顯示，亨利在一九五七年聖誕節過後花了二‧二五美元購買三組水彩，又花了四毛錢購買八種不同顏色的顏料。兩年後，他花四‧八六美元買一組水彩，又用一‧一〇美元買一塊「板子」，也許是畫作的背板。然後在一九六二年，他又買了幾組四‧八五美元的水彩，還另外在克萊包恩街（Clybourn）二〇二〇號的約翰‧拜德木材公司（John Bader Lumber Company）花錢買膠合板，多半也是作圖畫的背板用。一九五六年三月，他花了二‧六八美元買膠合板，後來又在一九五九年六月花了一‧六六美元，同樣是買膠合板。

　　有數人表示自己曾看見亨利作畫，但當時無人對此多加注意。與妻子貝琪（Betsy）同住在亨利同一層樓的藝術系學生大衛‧伯爾格蘭表示，他曾在亨利房間裡「站在他背後看著他畫他的大圖，他畫得很開心，還小聲唱歌」。又一次，勒納的妻子恰巧在亨利房裡，注意到他在房間中央那張橢圓形的「大桌上畫畫」。勒納太太客套地說：「亨利，你畫得真好。」亨利則毫不謙虛地答道：「是啊。」

暴躁的老頭子

退休後，亨利不再受漫長的工時與醫院安排的假日所限制，空閒時間突然多了，鄰居時常看見七十一歲的他在附近走動，甚至到北方數哩遠的貝爾蒙特街間逛。他雖然大部分時間都在寫作與作畫，還是會花時間一跛一跛地走在社區裡，在巷弄裡的垃圾堆尋找可用的材料，尤其是作畫用的參考素材。

亨利向來喜歡收集其他人不要的東西，也擅長廢物利用，早在一九一〇年還住在勞工之家時，他便開始收集廢棄物品。一開始，他收集垃圾是為了直接幫助作畫，小說插圖用的照片與其他素材多來自醫院等候室撿來的報紙與雜誌。當時亨利的宿舍房間空間有限，他無法保留太多參考資料，也不希望引人注目。亨利若在勞工之家大肆收集材料，鄰居很快就會發現，過沒多久，這些怪異行為的流言便會傳入修女耳裡，像他待過精神病院的事情一樣成為修女的談資。修女已經對這個出自「瘋人院」的員工感到不滿，再發現他喜歡收集垃圾，亨利可能會直接被炒魷魚。

搬進安舒茲宿舍後，一切都變了。在維布斯特街一〇三五號，亨利房裡空間較大，更重要的是，他有了更多隱私。他終於能將大量心血與時間投注在《不真實的國度》的寫作與繪畫上，不必擔心書稿、畫作與參考資料被菲蘭或其他人發現後丟棄。

搬進維布斯特街八五一號的新房間後，亨利開始填滿房裡多餘的空間——一九六一年到一

九七二年住在亨利樓下的瑪莉‧狄倫（Mary Dillon）表示，她不只一次看見亨利將參考素材搬上樓，一次是「兩個裝滿報紙和垃圾的大購物袋」。一搬入新家，亨利便開始用自己的畫作與找來的其他物品裝飾房間，時間一年一年地過去，牆上釘了許多幅畫作與其他物品，地上則擺滿一堆堆雜誌與舊鞋。他在西面牆上釘了張手繪告示：「任何情況下都不准吸菸」，提醒訪客——還有自己——別在報紙堆積如山的房間裡點火。那張告示時時提醒著亨利，小時候的自己在父親的馬車房公寓後點燃一疊報紙，結果被父親打耳光的下場。

亨利在牆上釘了從《生活》、《Look》、《淑女之家》（Ladies' Home Journal）等雜誌剪下的照片，其中大多是小女孩的照片，但也有小男孩與成年男女，有幾張還釘在洗手間門旁的門柱上。其中一張是亨利的拼貼畫，他沒有下標題，不過人們通常稱之為《在這種時刻》（In Times Like These），畫中包括身穿球衣的美式足球性感球星——喬‧「百老匯喬」‧拿瑪斯（Joe "Broadway Joe" Namath）——回眸露出撩人神情的照片。很明顯的，拿瑪斯誘惑的眼神也吸引了亨利的目光。

亨利還在壁爐臺上擺了大量的宗教象徵物，例如耶穌與瑪利亞的石膏像，以及他在附近垃圾堆、聖文生教堂義賣會或在宗教物品店找來的聖經、祈禱書與彌撒書，還在班茲格兄弟公司（Benziger Brothers）買了數張聖母瑪利亞與小耶穌的圖像。壁爐臺被亨利當成威利畜舍裡的模擬聖壇，但上頭擺的不是愛爾希‧帕魯貝克的照片，而是些不知名的孩子的照片，他可能憑空想像

這些陌生孩子的故事，但永遠不知其真實情形。此外，他還擺了在維布斯特街八五七號的梅伊雜貨與熟食店（May's Grocery & Delicatessen）買的一九五五年月曆。

亨利用於寫作的筆記本與日記本之中，有許多原本是別人的東西，或者根本不是寫字用的。

一九六〇年年底，亨利在一本一九三二年的案曆上寫筆記，那是他剛搬離安舒茲宿舍時找到的。案曆中除了筆記之外，偶爾還出現幾段故事，他總是無視印在紙上的日期，自行加註自己寫筆記的日期。令人驚訝的是，記事本顯露出亨利對文字遊戲的喜好，以及他少為人知的幽默感。他會先寫一句平鋪直敘的話：「今天散步三趟（一大捆乾草的量）。」這些句子有些不雅──「去望下午彌撒和八點半的彌撒（不是放屁一下）。」──有些滑稽──「又好幾次發作，特別走路危險時的腿腳（不是大呼小叫）。」一九六七年八月，亨利因胸痛而去照 X 光，到一九六八年十二月，他已經痛得失去了幽默感，筆記中已幾乎不見押韻的句子。

一九三二年的案曆，不過是亨利回收利用的眾多物品之一。為整理自己收藏的參考資料，他將圖案、卡通圖、報紙上的火災插畫與其他圖片貼上他找到的電話簿，直接蓋過一行行的姓名、地址與電話號碼，做成又厚又笨重的剪貼簿。亨利還將塗色本與其他孩童讀物做成剪貼簿，例如一本滿是紙娃娃與紙衣服的《遊戲紙娃娃》（Playhouse Dolls）書冊，就被他拿來貼「蝴蝶」與「大小花朵和植物」的圖片，他也在封面寫下該書的用途。有趣的是，《遊戲紙娃娃》封面與封

底的孩童圖案雌雄莫辨，除了服裝與髮型（男生是短髮、女生是長髮）之外，毫無區別。

對其他房客而言，亨利曾經等同隱形人，但現在新鄰居會不由自主地注意到他。這些人受過比亨利高太多的教育、生長在中產階級與富裕家庭、有收入不錯的工作，也擁有親友的陪伴、支持與愛，在他們眼中，亨利是個怪胎。一九一一年和男友在庫特里照相館合照的清爽青年，到了一九六三年，已經窮得只能穿奇裝異服、病到舉止古怪了。比起同棟公寓那些三十多歲的房客，一九六三年滿五十歲的勒納同樣經歷過經濟大恐慌與第二次世界大戰，在冬季，亨利穿的是一件「海軍藍」外套，多半是他在軍中拿到的──當初若留在軍中，亨利想必會在一九一七年冬季被送往歐洲的戰爭舞臺。芝加哥的冬季特別嚴酷時，亨利上下班就會戴一頂「有耳邊的漁夫帽」，在室內則是穿著他在西爾斯羅巴克百貨（Sears and Roebuck）買的「深綠色或灰色棉布工作上衣和長褲」，「穿到它們解體。」到夏天，他經常「從肩部撕下上衣的袖子」，不過撕口

「總是不整齊」。

然而亨利的特異之處並不限於穿著，瑪莉‧狄倫還「每次都聽到他自言自語」，即使出門在外亦同。貝琪‧伯爾格蘭──此時是貝琪‧富克（Betsy Fuchs）了──也聽過亨利的喃喃自語：

「我們會聽到兩種不同的聲音……我知道我們聽到有人在對話……聲音沒有很響亮。聽起來有兩種聲音，一高一低，一問一答。我敢肯定我有聽到對話聲，可是不記得對話內容了。」勒納也記

得亨利的「對話」，因為亨利表演給他看過。「他很會模仿別人，」勒納回憶道，「我有時會聽他模仿醫院的修女。他很討厭他的一些上司。」貝琪也許是聽見亨利為勒納表演前的練習。大衛‧伯爾格蘭與內森‧勒納意見一致：「他似乎在重複他和修女吵架的內容。」

上下樓或在街上遇到其他房客時，他們若對亨利打招呼，亨利的回應通常是天氣預報──「明天會有龍捲風從堪薩斯那邊過來」──不過前提是倘若他有回應的話，因為「他不想和任何人說話，也不想要任何人對他說話」。事實上，「如果他在街上看到你，就會直接和你擦肩而過，臉往另一邊看。」若鄰居堅持要他回應，他也許會氣憤地罵一聲：「『別煩我。』他都是這麼說。『別來煩我就對了。』」大衛‧伯爾格蘭回憶道，在公寓或人行道上遇到亨利時，亨利對他「打招呼的回應是『喔』，然後低哼一句：『我有事先走了。』」。難怪在許多鄰居眼中，「亨利看起來怪怪的，和別人很不一樣。」

在狄倫回憶中的他則稍微可親。狄倫表示，她住在維布斯特街八五一號那十一年裡，「亨利住在我的公寓樓上。他人很好，很安靜，不會發出噪音。從沒人來看他。他會說哈囉、你好、謝謝或再見，但很少說別的。他不愛說話，感覺也很注重隱私。我們不確定他是不是『腦子還好』。」當時住在亨利家附近、還是藝術學生的安德魯‧J‧艾普斯登（Andrew J. Epstein）偶爾會在人行道上遇見亨利，在亨利的行為表現方面，他道出了最負面的評論。艾普斯登表示：「他很常碎碎唸，」艾普斯登認為亨利「一定在和一個不在那裡的人說話，但也在對我說話。他應該

有思覺失調症吧。他這個人非常詭異，非常奇怪」。

亨利知道自己和其他房客相處得不太融洽。數十年前剛搬入這棟公寓時，他和其他房客年齡相仿，但與現在的房客相比，他年紀大得多、經濟狀況差得多、教育程度也低得多。和他們相處，只會加深他被排除在外的感覺，勾起當年在慈悲聖母之家被稱為「瘋子」的回憶。亨利選擇在不必要時儘量遠離鄰居，因此若前去或離開羅馬燒烤，他通常會選擇走小巷，而非人行道。如果無法躲避鄰居的視線，例如在樓梯間或街上遇到他們，亨利會儘可能地縮短互動時間。

儘管如此，亨利還是有逃不了或藏不住的東西。隨著腿疾惡化，他漸漸無法正常上下樓，即使日夜拄著拐杖行走，他走起路時依舊步履蹣跚，上下樓時甚至得倚牆而行，結果多年下來肩膀在牆上磨出了污痕，整棟樓的住戶都知道那是亨利留下的痕跡。

亨利和一些老人家一樣，時常抱怨身體痠痛，吹噓自己多能忍耐儘管疼痛劇烈，並質疑身體較健康的人能否體會他的痛苦：

雖然早上痛得很厲害，我還是在週四、週六和週日望了三次彌撒，每一次都有聽完。還在工作日去上班。我忍了。

如果是你，你做得到嗎？

即使如此，亨利很清楚自己在他人眼中的形象。在難得一見的客觀敘述中，亨利承認「受苦的人通常都暴躁易怒或很難相處」。周圍的人——尤其是其他房客——記得他大部分時候都十分「暴躁易怒」，但無人知曉他的身體與內心是多麼地痛苦。

除此之外，亨利和許多貧困的獨居老人一樣，不再沐浴了。「有一次，」瑪莉‧狄倫曾對勒納「抱怨樓上浴室漏水」，水從她的天花板滲流而下。勒納以為是亨利使用公用浴室導致浴缸裡的水溢出來，但他對亨利問起此事時，亨利聲稱自己與漏水事件無關。他「震驚又不悅」地看著勒納說道：「『我冬天從不洗澡。』」勒納還記得一年春天，大齋首日的聖灰禮儀「過後兩週」，亨利額頭上仍沾著灰，因為那兩週裡他一次也沒洗過臉。伯爾格蘭表示自己與貝琪曾偷溜進亨利的房間，將他的衣服偷走，在他同意洗澡後才歸還給他。

伯爾格蘭也為身體疼痛不已的亨利感到擔憂，替他預約看診，但亨利拒絕在看診前洗澡。

「醫師看了他一眼」便對伯爾格蘭說：「『你把他帶回家，幫他洗個澡，三天後再帶他回來。』我們回家，我幫他洗了澡……他一點也不喜歡洗澡。」幫朋友洗澡的過程中，伯爾格蘭發現「亨利有嚴重的疝氣」，這無疑是右腹疼痛的部分原因。

一九六七年一月二十六日深夜，亨利的腹部又突然劇痛，痛得他全身發冷，熬過寒冷後他開始作嘔，卻怎麼也吐不出來。亨利坦承：「我痛得對天空搖拳頭，搖給上帝看。」他補充道：「如果能用惡魔形容自己的話，那我恐怕有點像惡魔。」但他不只在深夜感受到劇痛，隔年春

天，亨利在望彌撒時腿痛得幾乎無法在正確的時間點站立或下跪。一日下午，亨利在望彌撒時腹痛突然來襲，還得匆匆離開教堂，朝教堂西牆嘔吐「綠色的東西」。

更糟的是，一九六八年六月二十七日，亨利在家附近的路口發生車禍，左腿與髖部左側傷得很重，那之後的兩個半月，他只能躺在床上，原本就陰魂不散的疼痛因這場事故而變本加厲。那年十二月，他在一場暴風雪與冰雹中行走，不慎在雪泥與冰上滑了一跤；五週後他再次滑倒，這一回，是在公寓前的臺階。八日後，他險些摔第三次，幸好及時穩住了身體。亨利的健康狀況正在迅速走下坡，照顧自己的能力成了大問號。他心知肚明，其他房客也十分清楚。

巴西的孩子

亨利居住的社區曾輝煌一時。剛搬進安舒茲宿舍時，該區還算繁榮，有許多德國移民像安舒茲夫妻一樣投資房地產，將屋子分租給在塔鎮從事半職業性質或神職工作的年輕男女，附近到處是便宜、乾淨又安全的宿舍。等到內森‧勒納買下維布斯特街那兩幢公寓時，該區已然衰落。年輕人——就讀附近的帝博大學的「藝術學生」與「模特兒、攝影師和音樂家」——都在尋找便宜的住宿，維布斯特街八五一號對他們十分有吸引力。

此時將近八十歲的亨利與二三十多歲的年輕人住在同一幢樓房，實在無法融入他們的群體。

「亨利跟我們有點格格不入，」多年後，鄰居大衛・伯爾格蘭回憶道，「他總是大門深鎖，白天出門。你會聽到他開鎖和上鎖的聲音，我們會在樓梯間說『哈囉』……亨利有點神祕，只看得到他進出房間。」

瑪莉・狄倫回顧自己住在那棟公寓的日子時，表示那裡充滿她快樂的回憶。她說「四間公寓有點像是小社區」，還將它形容為「很棒的地方」，她在此度過「人生最歡快的歲月」。總的來說，那間公寓對狄倫而言是「歡樂又美好的地方，就像遊樂場」。然而亨利的經歷與狄倫截然相反，他儘量遠離年輕的鄰居與他們的「遊樂場」，他們過的是藝術家與大學生的隨性生活，亨利過的是貧窮洗碗工、捲繃帶工與退休老人的艱苦生活。亨利勉強維生之時，鄰居正在後院烤肉。亨利雖不愛與他們社交，但年輕人有些擔心這個不合群的怪鄰居，常在聚會後「送他一盤盤食物」。亨利為自己悲慘的人生憤怒不已，多半無法誠心接受他們的好意，至少他從未提過道謝之事。

儘管年齡、背景與日常經歷相差甚遠，伯爾格蘭夫妻與其他房客都很同情亨利，儘可能幫助他。「我們公寓裡很多人都會幫忙照顧他，」狄倫回憶道，「我記得他退休的時候，我們都很擔心。」她知道亨利冬天會冷——他房裡的蒸氣暖氣無法正常運作——所以會「上樓分他吃東西、吃餅乾、喝茶」。

摔倒數次後，亨利知道自己到了非仰賴他人不可的年紀，也不以求助為恥。需要換天花板上

的燈泡時，他會到勒納家請他們幫忙，勒納太太便會替他爬梯子到距離地面十呎的天花板換燈泡。亨利曾在一張給伯爾格蘭的情人節卡片中加一段話，寫給「我的朋友，大衛」：「我九點或更早從教堂回來時，想請你幫個小忙。我想請你爬梯子，我自己不敢爬。」

同一幢公寓的所有房客之中，伯爾格蘭夫妻最願意幫助亨利。一九七○年代初開始，兩人入住三樓前面的四房公寓，亨利的單人房就在他們後方。亨利臥病在床時，貝琪每早會從房門口穿過房間的吐司給他當早餐；亨利的床靠在西側牆邊，所以有幾個星期，貝琪會送兩片塗了奶油走到床邊。她記得亨利「穿了好幾層衣服」，也許是同時穿多件上衣，後來大衛用三人共用的大型獸腳浴缸替亨利洗澡時，貝琪被亨利瘦削的身形嚇了一跳。「我的天，」她心想，「他脫了衣服，原來這麼瘦！」

已至人生暮年的亨利甚少和人互動，儘管貝琪是少數和他來往、儘量幫助他的人之一，但她印象中亨利在她身邊還是「一點也不多話」。不過，她和其他某些房客不同，在亨利身邊時從不覺得不安或受到威脅。「接近他的時候，他其實很和善。唯一詭異的只有房間。」亨利通常開著窗簾、保持房間明亮，但房裡一堆堆垃圾、臭味與髒污，以及牆上形形色色的藝術品——有的是月曆圖片，有的是亨利的創作，有的是聖人與孩童圖像——還是讓貝琪感到不舒服。她說道：「我們不瞭解他」，「我們也還不知道」他畫裡「那些被勒住脖子的女孩子的任何事情」，所以據她所見，亨利也就是個和他們住同一層樓、房裡堆了大量「破爛東西」的「老先生」罷了。

一年聖誕節，貝琪邀亨利參加她為父母準備的聖誕晚餐。亨利出席了，卻沒有與任何人交談之意，自己一個人安靜吃完便離開。又一年聖誕季，貝琪或大衛問亨利想要什麼聖誕禮物，亨利將答覆寫在一張情人節卡片上——這多半是他撿回來的卡片，因為他買不起傳統的聖誕賀卡。

「聖誕禮物我想收到我最需要的東西：一塊象牙牌肥皂和一大條棕欖牌無刷刮鬍泡，還有聖誕節下午可以吃的東西。雞肉，不是火雞肉。我討厭火雞。」

社區裡其他認識亨利的居民也多少會關心他，包括羅馬燒烤的老闆。羅馬燒烤在亨利家西方兩個街區處，維布斯特街與雪菲德街路口，亨利時常在店裡吃「熱狗三明治」。有一回，老闆因多日不見亨利，甚至到公寓探望他。聖文生教堂的神職人員大約每半年來探望他一次，確保他的生活沒有問題，他們知道亨利行動不便，身體有些毛病。

聖文生教堂的其中一位神父——托馬斯·J·默菲神父（Father Thomas J. Murphy）——甚至寫了封關於亨利的短信給伯爾格蘭。亨利在一九七一年六月到伊利諾共濟會醫學中心（Illinois Masonic Medical Center）的門診接受治療，神父在短信中將關於亨利的一些資訊告訴伯爾格蘭。伯爾格蘭可能在幫亨利出醫療費，因為醫學中心開始寄逾期未繳通知給他。

聖文生教堂的紀錄顯示亨利的姓氏是達格斯，他一九〇三年出生於巴西——上述資料完全是錯誤的。在短信末尾，默菲神父感謝伯爾格蘭幫忙照顧七十九歲的體弱老者。「你和太太幫忙照顧他，真是太好了，」默菲寫道，「他比我想的還要無助。」

亨利人生的最後幾年，伯爾格蘭夫妻為他辦了兩場生日派對，第一場是在他們的公寓裡，勒納夫妻也有露臉，第二場則是在隔壁棟的勒納夫妻住家後院。第一次舉辦派對時，伯爾格蘭夫妻希望能打破亨利的靦腆沉默，而又因在場大部分的人都聽過他在房裡唱歌，他們便請亨利獻唱。亨利的回答令人吃驚：「我可以唱幾首小孩子的行軍歌，」他聲稱是自己幼時在巴西學到的歌謠。伯爾格蘭表示：「那首歌聽起來真的像葡萄牙語，他是用外語唱的。聽上去實在太逼真，我們都信了他。」亨利稍微對身邊的人展露自我之時，大衛‧伯爾格蘭暗自承認，「我以前把他當脾氣暴躁的老頭子」，但在這類時刻，「他會展現不同的一面。」

同一棟公寓的鄰居也開始以不同的眼光看待亨利。當他唱出人們以為是「外語」的歌詞，眾人發現他其實就是個人畜無害的小老頭，他再怎麼板著臉、再怎麼古怪，也沒有畏懼他的理由。當然，鄰居不知道亨利深受身體和心靈的劇痛所苦，日以繼夜，所以才會「暴躁易怒」、不近人情。他們不知道亨利幼年受過什麼創傷、他每日從事底層工作的掙扎求生、威利搬至德州與去世後留下的無盡孤獨，以及一輩子陰魂不散──與他其他所有經歷同樣強烈──的罪惡感。亨利確實如鄰居想的一樣古怪，也確實沒有注意個人衛生，他在各方面都明顯與這些人有所不同，但他們仍舊關心他，還是選擇盡己所能地幫助他。

鬧脾氣發作

亨利只能透過小說與畫作，以譬喻與故事的形式發洩積累已久的怒火。他將小孩子描繪為被成人百般虐待的心靈雙性人，孩子替他發聲，儘管無人聽見。七十多歲的亨利內心已疲累到極點，他已經努力壓抑怒火多年，此時終於失去了抑制狂怒的能力，向自己的情緒投降。

當然，他過去也偶有幾次沒能控制住脾氣，例如在學校用刀割傷老師或在工作時情緒失控，但現在這種情形再也不是偶爾，而是每天發生。生活中微不足道的小錯誤、小差池、小失望——寫字時在紙上留下墨漬、夏季太過炎熱的太陽或沒有能夠降溫的雨、花費一個上午的光陰在雜亂的房間裡找眼鏡——一切都多了令人窒息的重要性，而亨利的憤怒轉化為怒罵與咆哮。

在亨利小的時候，沒有人為性虐待受害者提供心理輔導，男性更是缺乏這方面的關心，這是直到數十年後才開始受人重視的議題。即使當時有相關服務，貧困潦倒的亨利也支付不起。他和書中的傑克·艾凡斯一樣，獨自受痛苦的回憶折磨，沒對任何人傾訴心聲。艾凡斯在《不真實的國度》許多段落是亨利的代言者，不過在《瘋狂屋》裡就較少代表亨利，亨利將他描寫為過去在格蘭德林尼亞與安吉利尼亞戰爭中留下恐怖回憶的人，親眼目睹了邪惡的格蘭德林尼亞人奴役、折磨與虐殺他們俘虜的孩童。艾凡斯和亨利一樣，無法直接面對自己的情緒，只有將它們埋藏在意識深處：

傑克・艾凡斯聽見了一切，大部分的事情他都看到了，也多次看見他們的狀況。他表現得冷淡又安靜，彷彿完全不在乎，但心中燃燒著熊熊怒火，極度危險的怒火，而且……有一天他會像大火山一樣爆發。

亨利創造了艾凡斯，其實是作為解讀自身處境的一把鑰匙，亨利甚至承認：「我是一座又噴又吐、隆隆作響的火山」，與描述艾凡斯的文句十分相像。公寓中其他房客與附近鄰居以各式各樣的形容詞描述亨利，但沒有任何人察覺他內心充滿隨時可能爆發的「狂怒」。有趣的是，寫小說或作畫時，亨利爆發的機率好像會降低一些，創作似乎能防止「火山」爆發。這或許是亨利之所以創作如此長篇的小說與數百幅作品的原因之一。創作行為沖淡了他的狂怒。

亨利偶爾能透過從事其他活動，讓自己的注意力離開眼前的問題，在這過程中減緩憤怒。他在一篇日記中寫道：「唱歌取代發脾氣和咒罵。」亨利的鄰居不只聽到他自言自語，還提到曾聽見他於深夜獨自歌唱。透過歌聲，他的另一種方式，方能稍微抑制自己對上帝、對神父與修女、對西麥迪遜街人行道與巷弄中的惡徒、對慈悲聖母之家與精神病院走廊與寢室中的加害者，這種種的憤怒。

一九一○年代初期，亨利用日記記錄《不真實的國度》中的劇情轉折、雙方傷亡人數，以及軍官與戰爭的名字。日記中只有少數幾次提及個人生活，大部分都是與書中劇情有關的事件。然

而亨利在一九六〇年代晚期開始書寫的日記卻十分私密，記述了他的憤怒，並且加重描寫了自身怒火爆發的時期以及設法控制住脾氣的時期。

從一九三二年或更早，亨利便開始收集街上撿到的線繩，繩子有長有短、有粗有細，形形色色的繩子都被他撿回家綁成長條後捲成繩球，每顆繩球的直徑介於十吋至十二吋（二十五公分至三十公分）之間。他用這些線繩將《不真實的國度》裝訂成冊、捆好參考用的雜誌與報紙，還有其他的功用，不過線繩也成為他發脾氣的原因之一。「威脅朝聖像丟球。每次都在威脅，但不可以真做。」亨利無法將兩條繩子的兩端綁在一起時，在日記中如此寫道。「聖像」是指壁爐臺上、東側牆邊的鐵架上或房裡其他地方的宗教圖像──基督與十字架、聖母與聖嬰。一九六八年四月六日星期六，亨利的七十六歲生日前六天，他在日記中草草寫道：「線繩掉落讓鬧脾氣發作，還有瀆神。差點對基督像丟球。我怪祂們」──此指上帝與耶穌──「給我厄運。我不該這樣說。我永遠都會是這種人。從以前就是，而我不在乎。」這並非亨利唯一一次怒極對上帝出氣。他還寫道：「威脅對一些聖像丟球，因為事情出了錯。」還有：「線繩難搞所以發脾氣。挑釁上天，更糟的是威脅丟球。」

到了老年，亨利又回復了自己童年的行為。他表示自己「年輕時」、「生什麼東西的氣，就會燒毀聖像和用拳頭打圖片中耶穌基督的臉。」如今年邁的他經常「鬧脾氣」，這是孩童才有的表現，而非成熟成年人會有的行為。亨利使用「鬧脾氣」一詞，表示他可能也很清楚自己多麼

幼稚。曾被關入精神病院的孩童通常無法很順利地成為成熟的大人，即使長大後成熟了些，中間的過程也不容易，他們多會保留青少年時期（或童年）的想法、動機、憂慮與反應，亨利自不例外。

他擔心上帝會因他的瀆神行為而殺死他：「我之前還好，結果快到晚上的時候……鬧脾氣鬧脾氣然後挑釁挑釁上天讓我氣得更厲害，還咒罵上天和上帝。我會不會發生什麼事。」亨利重複「鬧脾氣」與「挑釁」二詞，表示他爆發出的憤怒與挑戰上天的行為十分激烈。「我會不會發生什麼事」意指上帝會不會懲罰亂發脾氣的亨利，問句不僅表現出亨利深深的信仰，也為他的處境增添令人同情的感染力。

亨利忠實地記錄自己每日參加幾次彌撒或聖文生教堂其他的禮拜活動──每週至少三十三次──與此同時，也有「嚴重鬧脾氣和罵髒話」的習慣。瀆神與禮拜日復一日地持續下去，幾乎到亨利的最後一篇日記為止。

開始著魔般地參加教會活動時，亨利也開始質疑此時周遭的社會文化，以及自己過去的經歷。一九六五年十二月，他致信聖文生教堂的查爾斯‧E‧蘭儂神父（Father Charles E. Lannon），抱怨一些女性望彌撒時的穿著打扮。這也是第二次梵諦岡大公會議與羅馬天主教會自由化的時期，亨利因「女人的服裝完全脫序」而氣憤不已。明顯為保守派的神父表示同意：「她們不該穿那樣的衣服走進教堂。」而此處指的也許是當時開始流行的女式衣褲套裝。然而，亨利

也質疑「聖經」中關於穿著異性服裝的段落，也許是指《申命記》二十二章第五節：「婦女不可穿戴男子所穿戴之物，男子也不可穿婦女衣裝，所有如此做之人都是天主上帝所惡。」蘭儂神父回覆道：《聖經》指的是那些以為罪惡穿上異性服裝的人——例如打扮成女人的男人等等。」亨利此時已七十三歲，他試著想理解教會對同性戀的看法：為什麼「打扮成女人的男人」是為了「罪惡」的理由？

亨利的薇薇安女男孩會穿異性服裝，書中其他幾個角色也曾這麼做，且偶爾——例如「小可愛」珍妮在街角攬客，或者珍妮與安潔莉恩和「正常」的年長男性在詹妮特劇院約會時——會為可能的「罪惡理由」而男扮女裝。亨利先前也提過，他認識不少渴望成為女孩的男孩子，他們若是妖精，也可能為了「罪惡理由」而男扮女裝。有趣的是，蘭儂神父並沒有直接否定那些「穿上異性服裝的人」，不過這些人在他眼中明顯有罪，故而無法得到救贖——這可能是另一個亨利如此執著於彌撒與懺悔的原因，為了救贖自己。

亨利偶爾在談及自己的憤怒時，會差一點就承認自己憤怒的根源為何。一九六九年六月二日，他沒有明確寫出自己面對的真實問題，而是以「一些事情」掩飾自己憤怒的原因，但倘若令他火大的「事情」是與平時無異的線球或疼痛，他為何沒有直接寫出來？無論是線繩的問題或身體疼痛之事，他都曾多次在六月二日以前的日記中寫到，倘若它們就是原因，他沒理由掩藏。他將真正的原因以「一些事情」帶過，暗示著自己的憤怒也許源自黑暗、罪惡的「事情」——而此

時含糊的寫法，令人聯想到他和約翰・曼利與斯甘隆兄弟不為人知的「其他事情」。

亨利費盡心思長考自己鬧脾氣的原因，整理出了兩個導致他突然情緒爆發的主因，兩者之間差異不大，但卻是非常重要的差別：「我是十字架的死敵，不然就是非常非常可悲的聖人。」亨利是虔誠的天主教徒，若成為基督教的「死敵」就等同是最可憎的一種人，也許是無宗教信仰者，也許是異教徒。在這方面，他指的可能是瀆神行為，也可能是自己的性經驗——此處包括受誘騙與自願的性行為。至於「可悲的聖人」則是指墮落的信徒，這種人承認天主教的教義，卻選擇無視它們。「十字架的死敵」沒有悔改與救贖的餘地，除非他或她改信天主教，而「可悲的聖人」則尚有機會改過自新，透過懺悔與禮拜獲得救贖。亨利認為自己同時是這兩者，頻繁懺悔、望彌撒與參與禮拜活動能拯救他，讓他免於瀆神之路的悲慘結局。「我對神父懺悔，他說我對上帝說那些話是嚴重的罪孽，還好我有領聖餐」，透過聖餐禮，滌淨了他的靈魂。

然而，無論是懺悔、聖餐禮或彌撒，都無法減緩亨利對上帝的怨念：上帝能控制全宇宙，所以亨利從出生到現在所有的問題，都是上帝害的。對上帝感到憤怒且道出瀆神話語的，不只有亨利一個人。在書中，偉伯・喬治某個週日沒去望彌撒，而是以「上帝的壞話」填滿那一天，他和亨利一樣對上帝失望透頂，怨祂沒讓他生為女性。亨利的怒火燒得比偉伯更旺，他還怪上帝過去一直都沒有保護他。

上帝沒有阻止亨利父親將兒子送往慈悲聖母之家，而那之後亨利的行為沒有改善，使得他父

親將他關進精神病院，上帝也沒有阻止。亨利遭到性虐待時，上帝在他四歲時奪走他母親，又在他十六歲時奪走了父親。上帝讓他雙腿發疼、腹痛如絞。上帝讓亨利和故事中的偉伯一樣生錯了性別，受男人吸引的他應該生為女性才對。亨利與威利交往那麼多年，卻一直得不到完整的感情，他們無法同住，也無法一起收養小孩。上帝將威利帶往威爾梅特，然後送到更遠的聖安東尼奧，甚至狠心降下亨利誤以為是「亞洲流感」的疾病，奪走威利的性命。是上帝給了亨利無盡悲劇編織成的人生，無論神父與修女如何宣揚祂的慈悲。上帝被亨利咒罵，難道不應該嗎？

亨利頻繁至聖文生教堂望彌撒那段時期，有個在他家附近長大、名叫馬克・華特斯（Mark Waters）的男孩在教堂擔任聖壇侍童，他在亨利身上看見其他人甚少注意到的特質：

聖壇侍童負責拿聖盤，不讓聖體掉到地上，所以〔亨利領聖體時〕我每次都站在那裡，他〔領聖體時〕總是直視我的眼睛，其實他的眼神很溫柔。我覺得他很在意事情有沒有做對，他想當聽話、虔誠的信徒。

然而，無論亨利多麼努力自我克制，他還是因情緒失控而苦，有時是來得快、去也得快的小情緒，不過通常都是吞噬他身心的狂怒⋯⋯「常常鬧脾氣」、「大鬧脾氣」、「嚴重地鬧脾氣」。日

記中是一頁又一頁「對上天與上帝不尊重的言語」。

在控制住自己、沒有情緒爆發的日子裡，亨利稱自己為「乖孩子」。

寫下人生歷史（不是懸疑故事）

自從小時候閱讀《綠野仙蹤》，看到桃樂絲可愛的小狗托托，亨利就成了愛狗人士。和喬‧哈利在亞歷克斯兄弟醫院的繃帶房共事時，亨利得知哈利家養了兩條狗，他自己也想養狗。房東勒納在一九六七年結婚，妻子搬進維布斯特街八四九號後，兩人養了條名叫由紀（Yuki）的狗。

亨利非常喜歡由紀，牠也喜歡跳到亨利身上舔他的鼻子；雖然由紀對亨利的喜愛部分是因為亨利給牠的食物，但牠的熱情也純粹反映出亨利的溫柔。

亨利希望自己能有個伴以消除寂寞，於是向勒納太太請教養狗的開銷，得知養狗的飼料費與其他費用時，亨利發現自己養不起，因此作罷。儘管如此，他在房裡放了許多替代品。壁爐臺上除了宗教物品之外，還有一隻大丹犬與一隻西班牙獵犬的小雕像，以及一張小女孩抱著兩隻小狗的照片。既然沒有寵物陪伴自己，亨利選擇動手寫第三本書，以寫作消磨時間。

雖然大部分時間都為身體疼痛所苦，亨利還是在一九六八年──七十六歲生日過後數月──開始撰寫最後一本書，《我生命的歷史》。自傳的第一段十分簡短、極端神祕：「在四月十二

日，一八九二年，我從來不知道星期幾，因為沒人告訴我，我也沒有查資料。」為了某種緣故，或許是因為他急著開始寫自傳，或許是因為一時分心，亨利忘了說明四月十二日的重要性。那是他出生的日期。

雪上加霜的是，自傳因亨利自行矯飾事實而變得更加難懂。許多經歷都沒有誠實呈現出來，而是經過亨利的粉飾，而他經常在即將透露羞人、有損形象或關於性的事情時，聲稱自己不記得當初發生了什麼事。當然，年事已高的他也許當真不記得六七十年前發生的一些事了，但他記憶中空白的片段往往是較不光彩的部分，而在其他方面，他通常是記憶明晰的時候更甚於空白。亨利以健忘為策略，掩飾了自己對過去的否認，拼湊出令人一頭霧水的生平故事。儘管如此，《我生命的歷史》仍然出現了兩大主題：第一，亨利被生命中所有重要的人遺棄，他被人忽視、蒙騙、欺詐、背叛、丟開、捨棄與放逐。第二，打從生命的最初他就充滿了憤怒，等到開始寫自傳，他已幾乎被怒火吞噬。

自傳的第二部分開始於二〇六頁，餘下的四千八百七十八頁都屬第二部分。亨利原本還在描述自己於格蘭特醫院工作時發生在同事身上的一場意外，此處卻突然宣布：「我之前忘了寫一件很重要的事，必須現在寫下來。」

下一頁的頁首，他寫道：「現在，我要把我想寫的事情寫下來。」說罷，他開始訴說名為亨利·達格的角色如何踏上尋找甜心派龍捲風的冒險旅程，這股龍捲風襲捲並摧毀了伊利諾州中部

大部分區域。甜心派故事顯然和前面二〇六頁的人生故事同樣重要，為了強調這點，亨利這部五千多頁的書稿每一頁的標題都是「我生命的歷史」。就如《不真實的國度》與《瘋狂屋》，甜心派故事的重點也是亨利經過大量修飾的人生故事，只不過這回他不是將自己寫成薇薇安女男孩或將領，不是渴望成為女孩的憤怒男孩，或全力為造福孩童而努力的祕密組織首領，而是甜心派本身，而他同時也是名為亨利・達格的敘事者。

十五歲的亨利・達格這個角色和「兩個同伴」走在密蘇里州，注意到東方遠處的天空變成黑色，三個朋友莫名其妙地被移轉至伊利諾州，出現在精神病院附近，一旁便是精神病院土地範圍北面的伊利諾中央鐵路。他們看著「一朵很寬的雲」──也就是甜心派──「捲起地上所有事物」，一邊前進一邊形成可怕的暴風，把東西到處亂扔，還發出難以形容的「喧鬧噪音」。該地區被龍捲風當場摧毀了，甜心派將數十節火車車廂──「載客車廂、臥車」與「裝滿⋯⋯大石板的平板車」──吹得「上下顛倒」。三名男孩震驚不已，卻還是跟隨甜心派留下的混亂前行。

這時是八月十五日，下午四點半過後不久，亨利・達格這角色奇怪的旅程，令人聯想到真正的亨利・達格十七歲時於一九〇九年七月和兩個朋友逃離精神病院的過程。

三人順著鐵路側線走至附近遭龍捲風摧毀的切斯特布朗鎮（Chesterbrown），亨利・達格成為「救災委員會（Relief Committee）的領袖」，接下來的數千頁鉅細靡遺地記載了甜心派造成的破壞：崩塌的建築物、被連根拔起的樹木，以及數千名喪命的男人女人與孩童。精神病院左近的

土地與城鎮中，不只有龍捲風這一股毀滅性的力量而已，甜心派離開後，斷垣殘壁中忽然冒出神祕的大火，火焰擴散至龍捲風製造的荒地，將一切燒成灰燼。大火終於被撲滅後，亨利·達格繼續在該區旅行，描述大火與龍捲風造成的破壞，並記錄少數幾位倖存者的證詞。

這本書與亨利其他的著作一樣，隨處可見亨利生命中出現的人物。威利多次以不同的形象登場，亦以自己的真實身分出現，其他人物包括亨利的妹妹安潔莉恩、吉姆與約翰·斯甘隆兩兄弟、唐納·奧蘭德、丹尼爾·瓊斯、蘿絲修女與托馬斯·菲蘭。此外，桃樂絲·蓋爾與《綠野仙蹤》其他的角色也出現在故事中；亨利致敬了《綠野仙蹤》中的龍捲風，表示自己與《綠野仙蹤》的喜愛。有趣的是，亨利甚至在書中創造了名為亨利·施洛德的角色，結合自己與十年前去世的愛人，也在自己幻想的婚禮中如傳統女性一般冠夫姓，將自己女性化。當真實人物出現在甜心派故事中，並不是像在《不真實的國度》一樣成為亨利報復的對象，這些人無論在真實世界對亨利是好是壞，在故事中全都與亨利·達格這個角色一起致力於救災行動。

話雖如此，甜心派故事無疑是個報復故事。龍捲風毀了守護天使孤兒院（Angel Guardian Orphanage），數百名孩童喪生、數百名孩童失蹤，也許是被龍捲風可怕的暴風捲走了，而這座孤兒院就代表現實世界的伊利諾弱智兒童精神病院。同樣代表精神病院的兒童庇護所（Child Refuge Settlement）也慘遭破壞，避難的孩童死傷慘重——一樣的事情也發生在同樣代表精神病院的格里森孤兒院（Gleason Orphanage），而聖心女修道院（Sacred Heart Convent）想必代表的

是聖約瑟夫醫院。在故事中，甜心派過境後，一個倖存者被女修道院後去世的修女長雇為洗碗工，聽上去與進了聖約瑟夫醫院工作的亨利有幾分相像。甜心派後來將女修道院夷為平地，居住於此的修女無一倖免。

最終，亨利・達格得知甜心派過境後神祕的大火乃是先前參加救災委員會的四名軍人引起的。四人接受軍事法庭的審判，而縱火罪的懲罰是在伊利諾州中部的每一座城鎮，被人們驅逐出境。亨利・達格表示：「他們在自己的城鎮被羞辱到沒人想和他們扯上關係，他們什麼都買不到，只能去很遠的別的地方。就連他們最好的朋友或最親的親人都不想和他們來往，他們也不准踏進任何一間教堂。」縱火者被逐出他們的家鄉、被他們愛的所有人唾棄，令人聯想到可恥地被放逐到精神病院的亨利，當時亨利的親友也沒有人願意幫助他。

亨利無法在現實世界報復曾經傷害他的成人，於是用甜心派故事稍微發洩怒意。一九六八年三月十六日，一個特別不順心的日子，亨利在日記中寫道：「我瘋狂得希望自己變成壞龍捲風。」他的願望在甜心派故事中成真──描寫龍捲風摧毀鄉村、摧毀他曾被囚禁五年的場所與所有居民時，亨利是透過故事，以一種隱喻的方式對精神病院與所有相關人物展開報仇。他在這則故事中發揮了前所未見的創意，不僅成為與自己同名的角色，還化身為甜心派龍捲風，同時化身為自己人生故事裡的英雄與反派，在拯救難民的同時，殺害所有傷害過他的人。

甜心派將一座座城鎮夷平、扯斷鐵軌、掀翻列車、將破瓦殘礫散布到數百哩外的鄉村、害死

數千人、讓另外數千人流離失所，但除了上述罪行之外，甜心派還從格里森孤兒院偷了一本名為「大紀錄本」的書。格里森孤兒院的「管理人」——亨利·蓋爾醫師（Dr. Henry Gale）——在書中「記錄孤兒院裡發生的一切，還有孩子們從有錢親友那裡收到的禮物」。這本「五百五十英磅」（約兩百五十公斤）的厚書象徵著精神病院關於亨利與其他孩童的紀錄，救災隊最終在雷恩鎮（Laneville）的殘骸中找到了這本書。亨利一直渴望抹消自己曾住過精神病院的證據，這本書象徵了他的渴望，大聲地傳遞出他的心聲，但他也明白過去是無法抹消的，總有一天會被人揭露。

書中許多目睹甜心派的角色都言之鑿鑿地表示，龍捲風的形狀像是「一個小女孩橫著的頭，有一些像手一樣的雲勒住她的脖子，她大張著嘴巴、舌頭伸出來」。亨利這句關於甜心派的敘述，令人聯想到精神病院那些被看護勒脖子後不得不服從命令的孩子。亨利為了加深兩者之間的連結，還讓另一名證人聲稱孩子不僅被勒頸，身體還被撕扯開來，像是亨利畫布上遭虐殺的孩童。甜心派代表亨利孩童那些遭肢體虐待與性虐待的孩子，其中也包括亨利本人。

亨利·達格與他的同伴再怎麼努力也無法撲滅襲捲伊利諾州中部的大火，於是他們決定「說服上帝降下……雨水」。亨利·達格提議「友善地和上帝討論這件事，但祂會不會答應呢」。他接著表示：「我因為這場龍捲風災害，對祂非常火大。」眾人雖唸了三次「玫瑰經與聖母德敘禱文」，上帝還是對眾人的祈禱聽而不聞，一如祂無視亨利收養孩子的願望那般。

書中的小配角西加羅維先生（Mr. Cigarover）問亨利‧達格：「你為什麼生上帝的氣？又不是祂創造或帶來龍捲風，祂只是不知道為什麼讓這件事發生而已。」亨利‧達格答道：「在我看來，那就和自己動手沒兩樣。」對亨利與代表他的角色亨利‧達格而言，上帝允許邪惡之事發生，等同於創造邪惡。

亨利決定在甜心派故事中加入《瘋狂屋》中那種十九世紀風格的插敘，說明自己取得龍捲風、火災等相關資訊的方式。他坦承道：「我現在有一本滿是相片的書，相片是一九一三年三月二十三日復活節星期日那場龍捲風造成的災害。現在還有一九六七年四月二十一日……奧克朗恐怖旋風的照片。」他指的是弗雷德里克‧E‧德林克（Frederick E. Drinker）的《龍捲風、水患與火災》（Horrors of Tornado, Flood, and Fire），但他沒有提到自己未註明來源便擅自挪用德林克的文字。德林克在書中寫道：「英勇不限於位階或身分，它能刺激威拿破崙的靈魂，也能刺激威靈頓的靈魂。」亨利稍加修改為：「數千名消防隊員之中，英勇不限於位階、身分或領袖，它能刺激拿破崙‧波拿巴的靈魂，也能刺激威靈頓公爵的靈魂。」亨利同樣未註明出處，便挪用《奧茲國的皇家名冊》（The Royal Book of Oz）中騎士唱的一首歌：

　　來吧，來吧，我的君主，走吧！
　　我們再次上戰場——

為美麗淑女戰鬥去

還有國王！來吧，來吧，我歡樂的士兵！

……

前進！走吧！消失吧──我想

我們眨眼四十下就會入眠！

亨利為自己的故事修改了歌詞：

來吧來吧，我的君主，走吧！

我們再次上戰場

為我們美麗的國家戰鬥到夜晚

來吧，來吧，我歡樂的士兵，我們全力奮戰

……

前進走吧消失吧我想

我們眨眼四十下

就開始鞭打你。

他把「為美麗淑女戰鬥去」改為「為我們美麗的國家戰鬥到夜晚」，消除原先的異性戀背景。

同樣值得注意的是，亨利替復仇龍捲風取的名字是甜心派，這同時是對人的暱稱，也是二十世紀初期流行的一種娃娃。龍捲風過境後，倖存者環顧斷垣殘壁與一具具屍體，他們一點也不喜歡這個名字的含意，只當替龍捲風取名的人是在諷刺它。

《我生命的歷史》的原稿也揭露了亨利生活中一些重要的面向。首先，它清楚顯示亨利直到一九六八年、一九六九年──他七十七歲左右時──甚至更晚，都還在作畫，他桌上堆滿雜物，以致他必須將紙張放在畫布上寫字，或將畫布放在紙上繪圖。原稿中一些地方，亨利將參考素材的圖案描上畫布，卻沒發現那之下還有張面朝下的複寫紙，而複寫紙下則是翻開的原稿。他將圖案描上畫布的同時，也將它描上了書稿。可惜書稿中出現的圖案是隨處可見的植物，而非薇薇安女男孩或其他獨特的角色，無法幫助我們判斷亨利的畫作是在何年完成。

《我生命的歷史》中的甜心派故事原稿，一部分寫在來歷相當有趣的紙張上。亨利在垃圾堆找到芝加哥市議員喬治‧B‧麥庫奇恩（Chicago Alderman George B. McCutcheon）的辦公室用紙，自傳中好幾段就是寫在這些紙上。他還找到瓦勒學校（Waller School）六年級生諾瑪‧皮崔（Norma Pietri）的筆記本，還有她的幾份作業。此外，亨利也用了瓦勒學校其他幾名六年級生的作業紙，包括安娜‧狄莉亞‧甘札列茲（Ana Delia González）、桑德菈‧休斯（Sandra Hughes）與溫蒂‧金布雷（Wendy Kimbrell）。

諾瑪的作業紙當中，亨利留下最引人注目的一張，上頭並沒有寫甜心派故事。那是一張油印的男性生殖系統橫截面圖的線條畫，顯然是學生學習人體構造用的學習單，諾瑪並沒有正確寫出任何一個部位的名稱，因此成績是F‾。儘管如此，亨利還是將這張紙加入原稿，上頭寫上「勿蓋過」，還加上四七一六（4,716）的頁碼，彷彿這是甜心派故事的一部分。他並沒有理由在故事那個部分加入一張男性生殖器剖面圖，而他如此做的原因至今仍舊成謎。

第十章　來生

我想死在這裡

　　一九六〇年代晚期或一九七〇年代早期的某一天，亨利匆匆衝進勒納夫妻居住的隔壁棟，氣喘吁吁第告訴「勒納德先生」：「我在房子門廳被一個漂亮的十七歲女孩強暴了，她割斷我錢包的繩子，把我所有的錢都拿走了。」比起他所說的性侵事件，亨利似乎更擔心自己失竊的錢財。

　　他請勒納德先生借他一些錢，答應在下個月前還債，勒納借了錢給他，也果真在亨利約定的日子拿回欠款。

　　亨利不太可能真的被強暴，但年近八十、弱不禁風的亨利很可能成為年輕搶匪的目標，在自

家公寓門前被一個年輕女孩（或長髮青少年）搶錢。若當真被搶了，突然失去控制的亨利也許喚醒了心靈創傷，混淆自己童年與青少年時期的性虐待經歷與當天的搶劫事件，兩者結合為同一樁案件。

伯爾格蘭夫妻等其他的房客知道亨利健康狀況不佳，但沒有人知道他患了動脈硬化心血管疾病（arteriosclerotic heart disease）與老人失智症──前者摧殘他的身體，後者殘害他的心靈。

動脈硬化會緩慢侵蝕身體，可能在多年後才危及性命。在患病初期，這種病較難診斷出來，它也許會針對腿部動脈等特定部位造成令人無法行走的劇痛。令亨利腿痛難耐的，多半就是動脈硬化症，以及威利搬到威爾梅特與聖安東尼奧以及威利後來的過世所帶來的龐大壓力。

在去世之前數年，亨利便顯現出失智的症狀，不過身邊的人只將那些當成怪老頭的怪行為。醫學文獻顯示，他無法克制的「鬧脾氣」很可能是失智的症狀之一，他混淆童年被性侵與老年被搶劫的經歷，也可能是失智所致。同樣地，失智症也可能使他幻想自己從小生長在離惡魔島最近的巴西──囚徒只要有幸逃離監獄，就能過上自由的生活──而亨利使用假名的習慣也可能是失智症造成的。

儘管心智能力漸漸衰退，亨利一直沒忘記威利，作品中持續出現愛人的身影。不過他往往以「一個高大的男人」或「那個高大的男人」的形式登場：

我記得我和一個高大的男人走在維布斯特街，在深秋夜裡走路回家，我們看到一個沒開車燈的汽車駕駛撞上一條狗，差點當場撞死那隻動物，然後又差點被西面來的一輛車撞上。真希望我們那時候是騎機車的警察，就能逮捕他了。

我們能從亨利的日記看出他垂暮之年最主要的憂慮與執著：

這對情侶順著亨利居住的街道朝西方「走路回家」，表示他們可能會在亨利家共度良宵。

上午三場彌撒和聖餐禮。下午也望彌撒。

沒有鬧脾氣

生命的歷史。

⋯⋯

同上。

一句髒話。沒有鬧脾氣。

生命的歷史。

⋯⋯

同上。

亨利幾乎以同樣的文字一次次重複同樣的事，直到在日記本最後數篇紀錄的其中一篇，他寫下較長的一段話：

生命的歷史

上午懺悔

　　沒太多歷史直到十月我因為嚴重感染左眼動手術然後在家裡休養直到聖誕節前幾天因為醫師幫我用不尋常的東西遮住眼睛我不敢出門。我聖誕節過得很可憐非常可憐沒有生命。我這輩子沒有過好的聖誕節也沒有好的新年現在回想起來我非常怨恨但還好不想報仇不過我覺得我該這麼想。現在我又上街走路了還有照常望彌撒。只有上帝知道我的一九七二年新年會是什麼樣子⋯⋯

鬧脾氣（他的憤怒）、禮拜（他的罪惡感）與《我生命的歷史》（他的藝術）占據了亨利的生活。

　　勒納與一些房客開始意識到已經八十多歲的亨利需要他人每日照顧。勒納擔心這位朋友的身心健康，開始建議他搬入安養院接受正規照護，也列出安養院的種種優點：有專業人員協助亨利

過日常生活、有一日三餐，甚至還有人陪伴。但亨利不接受勒納的提議，在收容機構與精神病院度過十年青春歲月的他，早已受夠了機構裡的生活，他也知道所謂照護者隨時可能轉變為加害者。「我想住在這裡，」他告訴他的朋友勒納，「我想死在這裡。」

勒納再次向亨利提議，建議他入住離家僅五個街區的聖奧古斯丁老人之家，不過亨利依舊毫無興趣。勒納並不知道亨利父親七十多年前死在聖奧古斯丁老人之家，獨留無依無靠的亨利受陌生人欺侮。一想到要住進父親住過的安養院，亨利就感到十分害怕，他怎麼樣也不想去，卻也沒辦法繼續留在勒納的公寓裡。亨利也明白他無法再照顧自己太久，他不希望成為別人的負擔。

與此同時，為亨利的健康與未來感到憂心的勒納拜訪了聖文生教堂的神職人員，希望他們幫助亨利，為確保亨利隨時受到監護，神職人員「安排讓亨利搬進去」和他們同住。達成協議後，勒納德先生將好消息告訴亨利，然而健康狀況不停走下坡、深知自己撐不了多久的亨利，依然說什麼也不肯搬家。

一九七一年二月至同年十二月的日記，也就是倒數第二篇紀錄中，亨利暗示了自己可能的結果。他寫道：「今年非常糟糕，希望不要重複。」他補充了某種結論的開頭：「如果重複了──。」後面的空白令人好奇：假若新的一年同樣「非常糟糕」，充滿身體與心靈的痛苦、孤獨與悲憤，亨利會不會寧可死去？日記中最後一句話暗示了他的擔憂，尤其對他無法控制的力量的憂慮。「一九七二年一月一日到一九七三年一月」的日記第一頁，亨利在思索自己的未來時，自

問：「它會是什麼呢？——」

最後一間收容機構

一九七二年四月十二日，亨利年滿八十歲了。此時的他時時刻刻受腿疾折磨，在狀況較好的日子裡幾乎無法行走，而狀況較差的日子裡他只能臥床。那年十月，他請朋友勒納幫忙找個能度過餘生的「天主教收容所」，勒納則請聖文生教堂的神父幫忙。從勒納上回提出請求到現在，神父們仔細考慮過當初的協議後，改變了想法，他們不想花時間照顧亨利。亨利經常參與聖文生教堂的禮拜，所有神職人員都認識他，也見過他的古怪行徑，他們無疑和其他人一樣認為亨利「弱智」或罹患「思覺失調症」，或至少「非常詭異、非常奇怪」。他們不知道亨利正迅速陷入老年失智症的深坑。無論如何，他們決議將亨利丟給安貧小姊妹會，也就是成立與經營聖奧古斯丁老人之家的女修會。

安貧小姊妹會記下了亨利的個人資料，但她們不希望他立刻入住，於是建議他先試過老人之家的生活，確保他住得習慣。修女們希望亨利在老人之家住得愉快，也希望他不會惹是生非——聖文生教堂的神職人員多半警告過她們，讓她們知道亨利有些古怪的習慣，入住聖奧古斯丁老人之家後也許會造成麻煩。

亨利同意試住一個週末，從週五住到週一，看看他住得習不習慣。假如一切順利，他就直接搬進老人之家，若否，他便繼續住在勒納的公寓。

一九七二年十一月十七日星期五上午，勒納太太陪亨利從公寓走五個半街區到聖奧古斯丁老人之家，那是個清冷但晴朗的早晨，兩人呼出的氣息化為一朵朵飄向天空的小雲。街道與人行道結了冰，亨利走得特別辛苦，一隻手拄著拐杖，另一隻手握著勒納太太的手。當人行道無法行走時，兩人改走被汽車清出一條路的馬路。他們終於來到聖奧古斯丁老人之家，亨利輕易走上兩小級臺階，到老人之家的玻璃雙門前。

勒納太太將亨利交給修女後便自行回家。日子過去了，亨利每日獨自坐在輪椅上，在大廳待著。到中午，看護會將亨利推進食堂，推過黑白相間的油氈地板到餐桌前吃午餐，餐後再將他推回大廳，讓他獨自在那裡待到晚餐時間。每晚會有另一名看護將他推到樓上的房間，每間房間都長得一模一樣，也因為這幢建築是將近九十年前建成，那之後幾乎沒有整修，所有的房間都十分陰暗、牆壁需要重刷油漆。儘管如此，老人之家的工作人員將房間整理得十分整潔，大部分的房間與走廊都有十字架、瑪利亞圖像、聖母與聖嬰圖像、崇高的聖奧古斯丁圖像，或安貧小姊妹會創始人聖伊莉莎白・安・薛頓（Saint Elizabeth Ann Seton）的畫像等聖像。

週末過去，到星期一，路上的冰稍微融化了，勒納太太走回老人之家接亨利。看見亨利時，她看得出修女們替他洗了個澡，也給了他新衣服。

去世前數年，亨利坐在西維布斯特街八五一號門前臺階。

（攝影／大衛・伯爾格蘭）

接下來的一週，亨利不停琢磨想入住精神病院的優缺點，就如十七歲那年反覆考慮逃離精神病院那般。他得到了結論，試住一個週末過後一週，勒納太太再次陪同亨利走去聖奧古斯丁老人之家，這次，他一住，就是直到離世那一天。她協助亨利將他想帶走的幾件衣服、浴巾與毛巾搬進老人之家。十一月二十四日星期五，剛好是提姆・盧尼到慈悲聖母之家將他帶往伊利諾弱智兒童精神病院的六十九年後，亨利正式成為聖奧古斯丁老人之家的居民。

考古挖掘

勒納太太將亨利交給修女照顧之後，像一週前那般走路返回家門。亨利在之前試住時便填寫資料了，不過負責入住登記的修女拿到的資料，與聖文生教堂神職人員拿到的一樣，都是錯誤資料。亨利告訴她，他的名字是亨利・達格里斯，與父親同名。他將自己真正的出生地——伊利諾——告訴她，而不是重複自己經常告訴維布斯特街八五一號居民的虛構故事，聲稱自己是巴西人。奇怪的是，他聲稱自己的母親是「艾瑪」而不是蘿莎，至少修女聽到的是「艾瑪」這個名字。也許開始失智的亨利混淆了親生母親與近似母親的安娜叔母，他說出「安娜」這個名字時修女聽成「艾瑪」。他還聲稱自己是「不動產公司」的工友，但我們知道他從一九二一年受雇於格蘭特醫院開始就不再是工友，而且他幾乎一直在醫院工作，沒去過不動產公司。

亨利將自己帶來的衣物與毛巾交給修女，她們把他的名字或縮寫繡在所有衣物上。

老人之家的麥克‧馬齊醫師（Dr. Michael Marchi）替亨利進行例行檢查，至於他是否從這次檢查瞭解了亨利的身體或精神狀況，我們無從得知。亨利被分配到和其他房間同樣陰暗的房間，還有一張輪椅。一名工作人員把亨利推進大廳，他將每日獨坐在房間一側不知盯著什麼，其他住院者則一起坐在大廳另一側看電視。

與此同時，勒納準備翻修維布斯特街八五一號頂樓。此時因大城市的年輕職業人員湧入，全社區開始中產階級化；亨利六十四年前搬入該區時，到處是類似安舒茲宿舍的平價宿舍，有許多供單身年輕人租用的單人房，而現在屋主開始將宿舍改建成三層樓的整層公寓，租期長達數年——而非數週——的長期租客漸漸取代短期租客。亨利離開後，勒納打算處理多年來令樓上房客頭疼的管線問題，然後清空亨利的房間、將它與伯爾格蘭夫妻的公寓合併為大公寓，以遠高於亨利與伯爾格蘭夫妻之總和的價碼出租給雅痞人士。

從勒納於一九五六年購置房屋至今，亨利的房間一直沒有上漆或徹底清掃過，也許從一九三二年亨利入住開始便一直保持原樣，它「十分骯髒」，而且「地板鋪了兩三層固定式地毯」。勒納剛買下屋子時「提議重新粉刷牆壁」或至少替亨利「清潔壁紙」，但亨利說什麼也不接受，表示：「我不要任何人動我的房間。」

亨利擔心工人進了他的房間，就會像數十年前的菲蘭一樣，偷走或破壞他珍貴的書稿、畫作

與參考資料。他寧可與發霉的地毯共處一室，也不願失去他視為無價之寶、無可取代的畢生心血。因此，亨利的房間一直「十分骯髒」，也隨時間過去變得越來越雜亂。

勒納並不是把亨利丟給安貧小姊妹會就將他拋到九霄雲外，而是經常到老人之家探望他。勒納後來表示：「我們以前會搭捷運進城，每次都會順道去跟亨利打聲招呼。」一次去探望亨利時，他問這個從前的房客：「亨利，我們想清掃你的房間，你有沒有什麼想讓我們帶過來給你的東西？」亨利說：『沒有，我什麼都不要，它們對我都沒有用處了。你可以把它們都丟掉。』」

一開始，勒納以為亨利指的是遍布房間的「破爛東西」，但感覺像考古挖掘的清掃行動過後，他終於明白亨利真正的意思。

亨利用自己的作品與收集來的藝術品布置房間，將房間布置成畫廊，牆上、壁爐臺、甚至是門上都滿是他的畫作與雜誌等其他來源的圖片，感覺房裡每一吋都擺了東西。描繪恐怖戰爭的巨大全景畫作——〈卡維海恩之戰〉——橫掛在西側牆上，東側牆上則是一幅幅裱框的薇薇安女男孩個人肖像，她們掛在壁爐周圍，盯著所有走進房間的人。壁爐臺擺滿各式各樣的小東西，有的是宗教象徵物，有的是世俗物品。除了許多張聖母瑪利亞圖像之外，亨利還擺了很多從報上剪下來的孩童照片，其中許多張有裝框，這些似乎是古怪的聖母與聖嬰圖。（他還放了數張傳統樣式的聖母與耶穌像。）房裡展示了身處險境與安全無虞的孩童圖像，以古怪的方式對比惡與善——幾乎是前因後果的關係——每日提醒亨利，即使在邪惡存在的地方、即使在邪惡肆虐過後，善良

的事物還是有可能存在。

亨利裝飾房間用的孩童圖片之中，許多是性別明顯的男孩或女孩，但也有一些是雌雄莫辨的孩子。一幅裱框的「肖像」畫中是兒時的聖約翰，性別模糊到也有可能是帶有聖光的小女孩，若不是圖片下方的文字說明，我們甚至可能以為他是「仿女孩」之一的安潔莉恩‧薇薇安。

亨利將玫瑰經唸珠掛在天花板中央、橢圓形大桌上方的吊燈上，而通往「洗手間」（只有洗手槽，沒有馬桶或浴缸）的門上貼著各式天主教雜誌的封面、宗教出版者印製的月曆圖案，甚至還有一位教宗的照片。

亨利還在房裡擺了「數十個空的必舒胃錠藥瓶；約八十副用膠帶黏補過的破眼鏡；八十八雙舊鞋，大部分有破洞，尺寸也不一」，以及「幾十條裝在盒子裡的全新手帕」，這些是米妮與艾米爾‧安舒茲數十年前送他的聖誕禮物。此外，房裡還有堆積如山的報紙與雜誌，大部分用亨利收集的線繩捆綁。亨利還保留了特定的報導，文章標題與主題透露了不少信息：「女孩受傷，繼父被捕」、「戰爭奪走男孩的爸爸和家」、「他是畜生」──這篇是關於一個殘暴的父親──以及數篇關於男孩女孩被綁架的報導。其中一篇標題為「十一歲女孩在門廊下五天」，是一九二三年

──四十年前──的報導。

任何人踏進亨利的房間，都會因這些裝飾感到眼花撩亂。瑪莉‧狄倫曾進亨利的房間探望他，事後表示：「房裡有股不好聞的味道⋯⋯進去以後幾乎沒空間轉身。他收集了很多東西，

從地板堆到天花板，除了床以外沒地方可以坐……桌上放滿了東西，你根本不知道哪些東西擺在哪裡。」除了橢圓形桌上的「東西」之外，亨利還放了一塊木板印刷的「W」字母——代表「Whilie」，威利——放在自己隨時看得見的位置。

亨利臥病在床、由貝琪・富克（舊稱貝琪・伯爾格蘭）替他送早餐時，她每天進亨利的房間，深刻的印象一直到數十年後仍歷歷在目。她以「很多灰塵」形容亨利的房間，也說他的床單「髒得發灰」。

大衛・伯爾格蘭則回憶道：

進那間房間第一個感覺，是一種快要被各種雜物淹沒的感受！那絕對不是你能預期的感受……東西真的非常多。東西都疊了好幾層，報紙和雜誌從地板堆到天花板，眼鏡應該有兩百副吧。橡皮筋，好幾盒、好幾盒橡皮筋。還有鞋子，非常多鞋子。但是你走進房間就會發現它其實有整理過，地上有一條路可以走，只是東西都堆了好多好多疊。桌上堆了兩三呎高的雜物，只有工作區除外，上面被他放了好多圖畫和圖片。

房裡有「很多本電話簿」、「好幾個裝滿線球的箱子」、「小孩子的塗色本」、「好幾片音樂盒的大鋁片、一臺舊留聲機、很多柴可夫斯基、蕭邦和拉赫曼尼諾夫的單面唱片，還有一綑綑

《國家地理雜誌》，舊得發綠、發霉，以及一堆又一堆小山般的報紙。在許多人看來，亨利的房間是垃圾囤積者的天堂。

鑽研囤積者生活的研究者提出了許多重要的理論，試圖解釋人們囤積物品背後的心理學原因，大部分的理論都十分符合亨利。他們「提出囤積行為可能發展自情緒剝奪的經歷」──這無疑符合亨利的童年，他小時候失去了母親，父親從此對他興趣缺缺、最後甚至拋棄了他。亨利從小在三間收容機構長大，度過了「情緒剝奪」的童年與青春期。經歷過「情緒剝奪」的人可能會為了填補心中的空缺，開始囤積各式物品。

研究者也表示，「囤積者族群最常有的創傷經歷，包括目睹犯罪、有東西被人強行奪走或因他人的威脅而失去某樣東西、被粗暴對待、肢體虐待、性虐待、強暴，與強制性交」，以上都是亨利童年經歷過的創傷。從六歲時自慰開始，一直到十七歲那年逃離伊利諾弱智兒童精神病院，亨利日夜目睹犯罪行為、遭人「粗暴對待」、經歷了肢體與性虐待，也曾被強暴或被人誘騙後發生各種性行為。到了一九○四年，被送入精神病院時，亨利已經在種種經歷的影響下成了囤積者。從一九○四年到逃離精神病院的一九○九年，他經歷了大量身心創傷，幾乎在入住勞工之家那一刻便開始囤積各式物品，只因為房間太小且缺乏隱私，他才沒有收藏太多。搬入維布斯特街八五一號時，亨利開始收藏報紙、雜誌、線繩、空藥罐、鞋子、破掉與刮花的眼鏡，還有其他物品。但是，我們雖能輕易為亨利貼上囤積者的標籤，卻不能忘記一件事：他囤積這些物品，都是

達格房間的北側牆壁、洗手間（左）與入口（右）。

洗手間的近照。它只有洗手槽，
沒有馬桶或浴缸。

達格房間的東側牆壁。

達格房間的
南側牆壁。

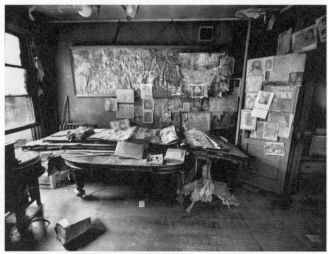

達格房間的
西側牆壁。

亨利在芝加哥市西維布斯特街八五一號樓上後側的房間住了四
十二年,在此撰寫部分的《不真實的國度》與《瘋狂屋》,以及
《我生命的歷史》全文,也在這棟屋子裡完成了大部分的畫作。
(攝影╱麥克・波路許)

為了特定的目的。這些東西不僅是填補內心缺口，他還能在日常生活與創作過程中使用它們。

事實上，亨利的房間雖然雜亂，卻稱不上混亂。他小心整理與收藏了參考圖片與放大圖，也細心地為各種顏料貼上標籤並排放整齊，他甚至用撿來的線繩捆綁報紙與雜誌，稍微整理過參考資料。只有在不明白這些物品對亨利有多重要的人看來，它們才是「破爛東西」與垃圾。

除了工作用的橢圓形大桌之外，亨利還有兩三口大木箱，他用來存放書稿與衣物。他還有兩張較小的桌子，上頭擺了兩臺打字機，還有一張「鋪滿報紙、電話簿與唱片」的床。由於床上堆滿雜物，亨利經常睡在一張藤椅上。他熱愛音樂，擁有一臺「老舊的直立式愛迪生手搖留聲機」，用以播放他收藏的唱片，此外還有「裝大型金屬音樂盤的音樂盒」。

伯爾格蘭還在房裡找到一些物品，這些能幫助我們瞭解亨利的創作流程。舉例而言，亨利的著作往往劇情曲折，顯得漫無目的，彷彿他寫作時沒有任何計畫或安排，但實際上他比我們想的還要有組織。伯爾格蘭找到了標題為「珍妮利奇筆記」的五頁紙，亨利在紙上寫下了《不真實的國度》中在珍妮利奇這個地點發生的劇情概要。還有一份標題為「已確認」、用打字機的單行距與藍墨水印出的文件，提供關於安吉利尼亞戰爭的資訊。還有第三篇——「〈史上最恐怖的森林大火之一〉」——亨利用三頁紙寫下《不真實的國度》的大綱。他在文件中指出，以恐怖的森林大火對付安吉利尼亞人的縱火者，就是約翰・曼利將軍。這份文件寫成信件的形式，上頭寫著

「一九二八年八月十八日」這個日期，還有亨利的簽名——「Ｈ・Ｊ・達格書」——以及他的住

址：安舒茲公寓。另一份被稱為「從法屬圭亞那到小公主珍妮」的短篇文件，是幫助他撰寫《瘋狂屋》的寫作筆記。此外，房裡還有許多張廢紙，表示亨利在撰寫長篇作品時確實有輔以筆記。

他在其中一張廢紙上提醒自己，甜心派龍捲風對伊利諾州中部造成了多麼慘重的危害：「一棟豪鎮（Howe town）建築被甜心派摧毀全世界所有的錢或材料都沒辦法取代它或賠償它。」

雖然從買下這幢房屋到亨利入住老人之家那十六年間，勒納曾多次進入亨利的房間，但直到此時他方能仔細檢視房內。少了亨利，勒納終於能直面房間的狀態與堆積如山的雜物。為了整修房屋頂樓，勒納請大衛‧伯爾格蘭清空亨利的房間，而第一步便是租一輛垃圾車，將亨利所有的

「破爛東西」運往垃圾場。

一開始，伯爾格蘭花許多時間將亨利的東西搬下樓、裝上垃圾車，但他幾乎馬上就厭倦了來回上下樓，開始將「破爛東西」從亨利房間的窗戶丟進後院。一九七二年十一月底或十二月初，伯爾格蘭找到他意想不到的東西：他在橢圓形大桌上，找到三本手工裝訂成冊畫集，裡頭全是亨利的作品。每一本都大約十二呎長、兩呎高（約三‧六公尺長，六十公分高），裝有多達四十張畫作。為了省錢，紙張正反面都被亨利用於作畫。後來，伯爾格蘭又在亨利的木箱中找到許多幅較小的拼貼畫，以及多本小說原稿、日記、參考資料等文件。他之前看過亨利作畫，但此時無意間發現如此大量的畫作，伯爾格蘭驚訝非常，立刻將此事告知勒納。

勒納和伯爾格蘭同樣吃驚，也許比伯爾格蘭更加驚訝，亨利這個房客住了如此多年，勒納從

全部丟掉／請把它留下來

發現亨利的畫作與書稿之後，伯爾格蘭到聖奧古斯丁老人之家將此事告訴亨利，問他該如何處置這些作品。伯爾格蘭回憶道，亨利對這份消息的反應像是「肚子被我揍了一拳，肺裡的空氣全被擠了出來。他說『如今為時已晚』，他不想討論這件事」。但伯爾格蘭不肯放棄，他非從亨利口中問出答案不可。在伯爾格蘭一再追問下，亨利直截了當地說：「全部丟掉。」不久後，勒納探望亨利時提出同樣的問題，亨利的回答卻是：「那些都是你的了，請把它留下來。」

亨利對伯爾格蘭與勒納的回覆互相矛盾，也許是精神狀態不穩定之故。兩人探望亨利時，他

不瞭解他的藝術天分。同樣是藝術家的勒納立刻被畫作吸引，這些圖畫每一幅都美麗又駭人，每一幅都引人注目，也有不少令人卻步。一些充滿痛苦，一些宛如伊甸園，有孩童（與神獸般光怪陸離的生物）在和房子一樣高的花草間玩耍。它們色彩豔麗，主題通常與殺人相關，而每一幅畫都充滿神祕感。勒納不敢相信那個安靜、暴躁的老房客，那個儘量避免和房東或鄰居交流的小老頭子，居然創作了如此鮮明的水彩畫。勒納後來也發現，房裡還有亨利寫的小說，還有看似自傳的一本書，還有日記，還有……亨利是怎麼創作這些圖畫、這些著作的？他為什麼要做這些？到底為什麼？亨利的一箱箱所有物中還存在巨大的謎團，勒納怎麼也找不到答案。

幾乎完全陷入老年失智的迷霧裡，勒納也表示自己最初探望他時，亨利還認得他，但隨著日子一週週過去，亨利「越來越不認識」勒納了。數月過後，勒納看見亨利「自己一個人坐在大廳角落，低著頭」，彷彿患了「緊張症」。難怪亨利給勒納與伯爾格蘭的指示互相矛盾。

麥克‧波路許是大衛‧伯爾格蘭的朋友，伯爾格蘭夫妻和亨利還是鄰居那段時期，他曾到公寓拜訪朋友。波路許偶爾會在樓梯間遇到亨利，或看到他在房間與公用浴室間走動，在波路許的印象中，當時年近八十的亨利行走時會發出「拖著腳步的聲音」。伯爾格蘭清掃亨利的房間過後不久，波路許拍了數張房間的黑白與彩色照片，他也記得自己在房間裡聞到「陳悶的粉塵味」。勒納從推到西側牆邊的橢圓形大桌上搬動亨利的畫冊時，波路許也在場，畫冊太大又太脆弱，搬起來十分不方便，最後由「兩三個人小心把它們搬走」。

亨利在聖奧古斯丁老人之家住了四個半月，過程中逐漸陷入沉寂，勒納最後一次探望他時，發現亨利已只剩「軀殼」。亨利的身體狀況嚴重退化，馬齊醫師決定在四月六日替他做健康檢查。後來，在一九七三年四月十三日星期五下午一點五十分，八十一歲生日隔天，亨利‧約瑟夫‧達格在床上死去了。同時是有照護士的瑪德琳‧帕克斯修女（Sister Madeline Parks）當時陪在亨利身邊。由馬齊醫師填寫與簽名的死亡證明上，將過去數十年陰魂不散的「動脈硬化心血管疾病」與「失智」列為亨利的死因。沒有人聯絡亨利的親人。不過，他去世時其實還有許多在世的親戚，包括桃樂絲‧巴克（Dorothy Backe）、瓦樂莉‧克羅格海西（Valarie Cloghessy）、伊

蕾恩・A・巴凌（Elaine A. Balling）、佛羅倫斯・克萊茵（Florence Klein）、查爾琳・薩多斯基（Charleen Sadowski）與瑪格莉特・J・斯利普（Margaret J. Sleeper）。以上全是亨利的查爾斯叔叔的女兒——安妮堂姊——的子孫，其中桃樂絲有七個孩子、瓦樂莉有六個孩子，查爾琳則有五個孩子。

安貧小姊妹會不僅在客戶生前照顧他們，死後也同樣照顧這些一身無分文的客戶。她們在亨利死亡那天將遺體送至北百老匯街（North Broadway）六一二一一號的巴爾葬儀社（Barr Funeral Home），四月十六日，亨利葬在芝加哥西北部近郊的德斯普蘭斯聖徒墓園（All Saints Cemetery）。修女們在墓園中較有年代的聖徒東區（All Saints East）替他安排了毫不鋪張的貧民墓：第六區、第十三組、十九號墓。她們雖然會幫在老人之家過世的窮人免費下葬，但為了省錢，沒有放任何墓碑或標記物。

亨利去世後九天，聖文生教堂的神父將亨利的名字——其實是他的假名之一，「亨利・達格斯」——寫在布告欄的「安息」名單上，對其他信徒宣布他的死訊。五月三十日星期三，一位神父在彌撒時替「亨利・達格斯」的靈魂祝禱。

接下來數年，勒納仔細研究了亨利的水彩畫，也略讀了亨利的書稿。勒納同樣是藝術家，他輕易看出畫作背後的獨特天賦，越看越發現前房客的作品非常特別，也非常有價值。房客死後四年，勒納安排在芝加哥海德公園藝術中心為亨利辦第一場畫展，主辦人原本「只打算展出畫作，

但在〔勒納〕的堅持下，畫展也展出了亨利生命中許多面向，提供作品的背景脈絡。展場展出他房間的一些個人物品、椅子、打字機、日記、《不真實的國度》放大圖、連環漫畫與許多其他的參考素材〕。

亨利的第一場畫展過後，隔年緊接著辦第二場，這次和其他藝術家的作品一同在芝加哥當代藝術博物館（Museum of Contemporary Art in Chicago）展出。到了一九九〇年代，亨利的作品出現在美國各地，從巴爾的摩的美國新潮藝術博物館（American Visionary Art Museum）到洛杉磯郡立美術館（Los Angeles County Museum of Art），中間還在紐約的美國民間藝術博物館、亞特蘭大的高等藝術博物館（High Museum of Art）與費城藝術博物館（Philadelphia Museum of Art）展出。他的第一場國際展覽，於一九九六年半在瑞士洛桑市的域外藝術美術館（Collection de l'Art Brut）展出。

亨利的藝術在世界上尋得立足之地的同時，所謂的「非主流藝術」迷也逐漸認識了亨利其人。專門收藏非主流藝術的域外藝術美術館館長米歇爾・瑟沃茲（Michel Thévoz）將這類藝術形容為因不同原因未經文化灌輸或社會影響的人所創作的圖畫、彩畫、雕塑或其他作品。非主流藝術家往往是社會的邊緣人，在學校、畫廊、博物館等精緻藝術體系之外進行創作，以自身個性為基礎、為自己而非他人創作全新的作品，表現出獨一無二的概念、主題與技巧。這些是不受限於傳統或流行的作品。包括阿道夫・沃夫里（Adolf Wölfli）、馬丁・拉米瑞茲（Martin Ramirez）

等重要的非主流藝術家都患有精神疾病，不得不住院療養。青少年時期在精神病院待了五年的亨利雖然未患精神疾病，卻完全符合非主流藝術家的形象──他創造了自己的品牌。

勒納展出達格作品的同時，也開始以約每幅一千美元的價碼將畫作售出。《藝術實比》（Artfact）的一篇報導指出，勒納夫妻於一九八九與一九九七年間透過佳士得（Christie's）與蘇富比（Sotheby's）等拍賣公司售出亨利的十六幅作品。

勒納在一九九七年去世後，他的遺孀繼續販售亨利的作品──其中幾幅畫到今天甚至價值十萬美元──並開始以自己的名義為亨利的畫作與其他視覺文本取得版權保護。根據《芝加哥論壇報》一篇報導，她還在二○○○年將「他的許多作品」──逾六十幅大小畫作──賣給「紐約一間博物館」（可能是美國民間藝術博物館），賣了「兩百萬美元」。除了畫作之外，勒納太太一併將亨利的書作、參考資料、藏書與其他物件賣給博物館，這些後來成為美國民間藝術博物館亨利·達格研究中心的核心收藏，供所有對亨利、他的書作與畫作感興趣的人研究、揣摩。《芝加哥》雜誌一篇不短的報導透露，勒納的遺孀宣布她將在二○○四年最後一天後「停止販售」亨利的畫作，導致「藝術品經銷商與投資客」爭先恐後地「買她的達格作品」。為勒納太太售出亨利的許多作品的紐約知名畫廊老闆安德魯·艾德林（Andrew Edlin）表示：「在一些情況下，價格在短短幾個月漲了四成。」

邁入二十一世紀時，亨利的作品在國際藝術界吸引了眾人的目光，在都柏林的愛爾蘭現代

藝術博物館（Irish Museum of Modern Art）、柏林現代藝術中心（KW Institute for Contemporary Art）、東京的華達琉美術館（Watari Museum of Contemporary Art）與斯德哥爾摩Magasin 3博物館（Magasin 3 Stockholm Konsthall）展出。亨利的作品也成為許多學術書作、文獻回顧、文章與隨筆的主題，更啟發了詩人約翰‧艾希伯里（John Ashbery）寫下和一本書一樣長的《逃跑的女孩》（Girls on the Run），成為馬克‧韋爾曼（Mac Wellman）的戲劇靈感，甚至啟發了派特‧格蘭尼舞團（Pat Graney Company）。二○○四年，奧斯卡獎得主虞琳敏（Jessica Yu）藉由拍攝得美麗非常的《不真實的國度》紀錄片，幾乎是獨力讓達格成為一般大眾也偶有耳聞的名字。不久後，亨利被視為「最叫座的非主流藝術家」，作品售價高達十五萬美元」。到二○○九年，亨利的小型水彩畫起價「兩萬五千美元」，「重要的大型作品每幅售價超過二十萬美元。」

與此同時，亨利被大眾文化界捧為名人。一支女性搖滾樂團取名為「薇薇安女孩」，歌手兼作曲家娜塔莉‧梅尚（Natalie Merchant）還錄了一首〈亨利‧達格〉。二○一○年五月，龐克搖滾名人派蒂‧史密斯（Patti Smith）在美國民間藝術博物館一場義賣會演出，活動名義是亨利的慶生會。近期，勒納的遺孀將亨利的十三幅畫作捐或賣給了現代藝術博物館（Museum of Modern Art）。

一生沒沒無聞的亨利若得知自己如此出名，想必會大吃一驚，同時也感到開心。亨利一輩子年收入從未超過三千美元，他知道勒納夫妻高價售出他的作品，也許會驚得啞口無言。

但是，出名也有相應的代價。

從亨利的第一場畫展開始，人們在寫關於他的評論與公告時，往往不經思考地寫下自己對畫作的反應。第一場畫展的負責人Ｃ・Ｆ・莫里森（C. F. Morrison）拍了展覽的照片，她的紀錄顯示，亨利的作品首次登臺時展場平衡地展示了不同主題與技巧的畫作，包括早期的拼貼畫與孩童圖案的描圖，到明顯受大眾文化影響的作品，以及描繪孩童被開膛剖腹、釘上十字架與勒頸的作品。亨利的作品引起第一批評論者的猜疑，原因也十分明顯：掛在展場牆上的畫作，包括最暴力的幾幅——〈他們拚命戰鬥卻差點被殺害，是颱風救了他們〉（They are almost murdered themselves though they fight for their lives, Typhoon save them）與〈在珍妮利奇再次逃脫〉（At Jennie Richee again escape）。當時展出的作品，包括亨利筆下那些有陰莖的小女孩。

評論者的目光聚焦在有陰莖的小女孩身上，以及畫中的勒頸、酷刑與活體解剖，這些畫作使許多藝術評論者為亨利貼上連續殺人魔、虐待狂與戀童癖者的標籤，甚至是三者的組合。普立茲獎得主霍蘭德・柯特認為畫中「明顯展現出性虐待傾向」，而《美國藝術》雜誌主編理查德・范涅表示，達格「即使沒有實際行動，在內心也可能是戀童癖者」。羅伯特・休斯在《時代》雜誌中寫道，亨利可說是「戀童癖者中的普桑」*，而藝術家Ｅ・泰格・拉森（E. Tage Larsen）將

*　譯註：尼古拉・普桑（Nicolas Poussin, 1594-1665），畫家。

畫作比喻為「可以收藏的兒童色情圖」。評論亨利的人當中，有不少人引用約翰・麥葛瑞格的文字。作家史都華・李・阿倫（Stewart Lee Allen）在為《舊金山灣衛報》（San Francisco Bay Guardian）寫的評論中，聲稱麥葛瑞格認為「達格『擁有連續殺人魔的心性』」，並推測亨利是「殺童凶手」。艾德・朴（Ed Park）發表於《村聲》（Village Voice）的文章中寫道，麥葛瑞格也將亨利視為「連續殺人魔」與「殺人凶手與戀童癖者」。就連網路文章「亨利・達格：危急、可怕的問題」（Henry Darger: Desperate and Terrible Questions）未具名的作者也表示，麥葛瑞格將亨利描述為「站在暴力與不理性虐待與殺人行為的邊緣」，並以「連續殺人魔的腦內幻想」形容亨利的作品。

勒納無法拯救亨利的名聲，但他救下了亨利原本注定被丟進垃圾車的畢生心血，幫亨利的墓塚買了塊墓碑。一九九六年十一月十九日星期二，認識亨利的少數幾人聚集在他的墓前，緬懷逝去的朋友，同時見證新的墓碑安在墳前的那一瞬。除了亨利的姓名、出生日期與死亡日期之外，勒納還請人為他的朋友刻上「藝術家與孩童的守護者」。很顯然，他不相信評論者的流言蜚語。

勒納也以另一種方式追念亨利：他決定取消重新整修維布斯特街八五一號頂樓的計畫，原樣保存亨利的房間與房內物品──亨利的家具、藏書與音樂收藏、兩臺打字機、數百瓶顏料、宗教文物、衣物與其他個人物品。亨利的畫作在世界各地找到了新家，但他創作這些作品的房間凍結了二十八年，只有在對亨利感興趣的訪客請勒納帶他們參觀，以及約翰・麥葛瑞格在裡頭著書

時，才有人驚擾它永恆的寧靜。在二〇〇〇年，勒納的遺孀確保房間與房裡的一切都送到了「直覺與非主流 Intuit」畫廊，房間被拆除後重建於畫廊中，重新擺設亨利生前的所有物，而後，成為永久的展間。

說來巧合，亨利的房間與個人物品離開維布斯特街八五一號的那天──二〇〇〇年四月十三日──正好是他死後二十七年的忌日。

附註

p. 30　"tailor": Illlinois, Cook County, Vital Statistics, Clerk's Office, Return of a Birth [Birth Certificate], Henry Darger, 6 May 1892.

p. 30　"established to provide": Phelps.

p. 30　"unknown": Illlinois, Cook County, Vital Statistics, Clerk's Office, Return of a Birth [Birth Certificate], Henry Darger, 28 May 1894.

p. 30　"West Madison Street": Civil Service Commission 17.

p. 32　"Halsted street to Hoyne avenue": Civil Service Commission 17.

p. 32　"cheap burlesque shows": Reckless 252.

悲劇　Tragedies

p. 33　"Nursed by mother": Illinois Asylum for Feeble-Minded Children, "Application for Admission" 4.

p. 33　"typhoid, measles, and mumps": Illinois Asylum for Feeble-Minded Children, "Application for Admission" 3.

p. 33　"whipped": Illinois Asylum for Feeble-Minded Children, "Application for Admission" 3.

p. 34　"childbed fever": Leavitt.

「產褥熱」又稱產後敗血症、產後膿毒症與產後熱。產褥熱於一七〇〇年代被發現，一直到一九四〇年代都是「產婦死亡的最大死因」，也是令適產年齡的女性聞之色變的病症（Harmon 633）。相關症狀包括高燒、嚴重的流感症狀、持續不斷的腹部刺痛、難聞的陰道分泌物，以及陰道異常大量出血。無論是數據或症狀，都無法表達當時大多數女性因該病的威脅而經歷的創傷。在老亨利與蘿莎這種貧困而無法在醫院生產的家庭，產褥熱更是恣意肆虐。

十二年後，亨利父親聲稱蘿莎‧達格死於「傷寒」（Illinois Asylum for Feeble-Minded Children, "Application for Admission" 1）。

p. 34　"I do not remember the day": Darger, *The History of My Life* 1.

p. 34　"I lost my sister": Darger, *The History of My Life* 8.

非常危險的孩子　A Very Dangerous Kid

p. 36　"besides being a tailor": Darger, *The History of My Life* 5.

p. 36　"our meals were not scant": Darger, *The History of My Life* 4.

p. 36　"mostly always got": Darger, *The History of My Life* 7.

p. 37　"bought the food coffee milk": Darger, *The History of My Life* 5–6.

p. 37　"easy going people": Darger, *The History of My Life* 4.

p. 37　"a kitchen with a large stove": Darger, *The History of My Life* 2.

p. 38　"living quarters": Darger, *The History of My Life* 3.

p. 38　"watching it snow": Darger, *The History of My Life* 10.

p. 38　"it rain with great interest": Darger, *The History of My Life* 10.

p. 38　"What he looked like": Darger, *The History of My Life* 30.
　　　亨利的祖父母留在德國，雖然他們的兒子都移民到了美國。

p. 38　"girls' school": MacGregor 674, note 60.

p. 39　"strict severe, and prime": Darger, *The History of My Life* 6.

p. 39　"on the nose": Darger, *The History of My Life* 120.

p. 39　"in a hospital for a long time": Darger, *The History of My Life* 118– 119.

p. 39　"much bigger boy": Darger, *The History of My Life* 120.

p. 39　"a half brick": Darger, *The History of My Life* 120.

p. 39　"in a hospital for a year": Darger, *The History of My Life* 68.

p. 39　"hated baby kids": Darger, *The History of My Life* 7–8.

p. 39　"third floor porch": Darger, *The History of My Life* 19.

p. 39　"was a meany one day": Darger, *The History of My Life* 4.

p. 40　"ashes in the eyes": Darger, *The History of My Life* 8.

p. 40　"a very dangerous kid": Darger, *The History of My Life* 120.

p. 40　"love them": Darger, *The History of My Life* 9A.

p. 40　"more to me": Darger, *The History of My Life* 9A.

p. 40　"would take no scouldings": Darger, *The History of My Life* 6.

p. 40　"cutting up in class": Darger, *The History of My Life* 117.

p. 40　"slashed her on face": Darger, *The History of My Life* 118.
　　　亨利並不是唯一一個壓抑胸中怒火的孩子，其他曾經被性虐待、
　　　未能得到心理救助或輔導的孩童也心懷憤怒。喬伊・阿梅達（Joey
　　　Almeida）就是這種孩子，他被關進州立精神病院，有著和亨利相似
　　　的種種負面經歷。他受到其他住院者與看護的性虐待，第一次是在他
　　　十一歲時，看護對他口交。第一次過後，他又經歷了數年的性虐待，
　　　因此「憤怒在心中燃燒」多年。喬伊因輕微違規被女性看護摑臉時，

「衝動地轉身打回去，直接打在她臉上」——類似亨利劃傷老師的衝動行為（D'Antonio 93）。兩個男孩暴力的行為，都是過去的性虐待經歷所致，不完全是因為被懲罰。

性虐待的經歷，也是無力自衛的痛苦經歷，亨利與喬伊因此感到憤怒，心中也充滿罪惡感。遭受性侵的男孩子往往會責怪自己，因為男性在社會化過程中學會相信自己該保護自己，但身為孩童的他們無法抵抗成年人的侵犯。儘管如此，他們還是開始懷疑自己是否足夠陽剛、責怪自己允許他人性侵得逞，甚至將憤怒內化。在亨利的情況下，他的憤怒隨時間加深，內化過程也不斷持續。

p. 41　"Once on a late summer": Darger, *The History of My Life* 12–12B.

p. 41　"I was scared of burning buildings": Darger, *The History of My Life* 12.

p. 41　"raged all night": Darger, *The History of My Life* 12A.

p. 42　"put lots of newspaper": Darger, *The History of My Life* 10–11.

p. 42　"boxed": Darger, *The History of My Life* 10.

p. 42　"every 4 of July": Darger, *The History of My Life* 11.

p. 42　"crazy about making bonfires": Darger, *The History of My Life* 11.

p. 42　"both noticed a light": Darger, *The History of My Life* 16.

p. 42　"the shebang including the side": Darger, *The History of My Life* 16.

p. 42　"the few crates": Darger, *The History of My Life* 16.

p. 43　"in an old wooden three story house": Darger, *The History of My Life* 34.

p. 43　"a Salvation Army Sunday School": Darger, *The History of My Life* 35.

p. 43　"very busy every day": Darger, *The History of My Life* 6.

p. 44　"as long as there were any 'punks'": Anderson, "Chronic Drinker" 3.

p. 44　"Give me a clean boy": Anderson, "Chronic Drinker" 4.

p. 44　"hundreds of them": Anderson, "Chronic Drinker" 4.

p. 45　"front side window": Darger, *The History of My Life* 79.

再不聽話，就把你送去敦寧！　Be Good, or I'll Pack You Off to Dunning!

p. 45　"small boys home": Darger, *The History of My Life* 30.

p. 46　"haven": Shaw, *The Jack-Roller* 93.

p. 46　"West Madison Street and vicinity": Shaw, *The Jack-Roller* 97.

p. 47　"invariably come in contact": Shaw, *The Jack-Roller* 185.

p. 47　"cases of 'jack-rolling'": Shaw, *The Jack-Roller* 38.

p. 47　"As I'd walk along Madison Street": Shaw, *The Jack-Roller* 85–86.

p. 48　"One day my partner": Shaw, *The Jack-Roller* 86.

p. 49　"to do immoral sex acts": Shaw, *The Jack-Roller* 89.

p. 49　"older boys": Shaw, *The Jack-Roller* 25.

p. 49　"Be good, or I'll pack you": Loerzel.

p. 49　"crazy train": Perry.

p. 50　"long knife": Darger, *The History of My Life* 118.

p. 50　"longstick": Darger, *The History of My Life* 32.

p. 50　"cried once when snow": Darger, *The History of My Life* 165.

p. 51　"I was like a little devil": Darger, *The History of My Life* 14.

p. 51　"paint boxes": Darger, *The History of My Life* 7.

p. 51　"I used to go": Darger, *The History of My Life* 36–37.

p. 52　"sad remembrance": Darger, *The History of My Life* 37.

p. 53　"white slave trade": Territo 153, note 2.

p. 53　"young men": Territo 153, note 2.

p. 53　"The usual procedure": Oien 1.

p. 53　"utterly filthy": Oien 4.

p. 53　"skidrow bum": Darger, *The History of My Life* 78.

p. 54　"as vulgar and sensuous": Cressey 14.

p. 54　"taking in a burlesque show": Friedman 48–49.

p. 54　"most of his soliciting": Nels Anderson, "Young Man, Twenty- Two" 3–4.

p. 54　"stretched between the Water Tower": Duis, *Challenging* 151.

p. 54　"general price": Nels Anderson, "Young Man, Twenty-Two" 3.

p. 55　"W.B.P. seems to have contempt": Nels Anderson, "Young Man, Twenty-Two" 2.

p. 55　"picked me up": Vollmer 3.

p. 56　"grownups, and especially": Darger, *The History of My Life* 13.

p. 56　"tempted to run away": Darger, *The History of My Life* 37.

p. 56　"If I knew where to go": Darger, *The History of My Life* 38.

第二章　慈悲
CHAPTER 2　MERCY

安娜・達格　Anna Darger

p. 58　"prostitutes near their homes": Vice Commission of Chicago 237.

p. 58　"Court records show": Vice Commission of Chicago 240.

慈悲聖母之家　The Mission of Our Lady of Mercy

p. 62　"street arabs": Baldwin 601.

p. 63　"sleep in one dormitory": "Good News for Boys."

p. 63　"He knows": "Home for Boys Who Work."

p. 63　"in all his advices and corrections": "Home for Boys Who Work."

p. 64　"saved thousands of homeless boys": MacGregor 41.

p. 65　"Our large sleeping room": Darger, *The History of My Life* 22.

班級小丑　Class Clown

p. 67　"excelled in spelling": Darger, *The History of My Life* 19.

p. 67　"almost knew by heart": Darger, *The History of My Life* 19.

p. 67　"three histories that told": Darger, *The History of My Life* 19–20.

p. 67　"was a little too funny": Darger, *The History of My Life* 31.

p. 67　"saucy and hateful looks": Darger, *The History of My Life* 31.

p. 68　"very sharply and angrily": Darger, *The History of My Life* 33.

p. 68　"one of the best behaving boys": Darger, *The History of My Life* 34.

p. 69　"often, in the winter": Darger, *The History of My Life* 40.

p. 69　"wacking": Darger, *The History of My Life* 23.

p. 69　"Fr. Meaney": Darger, *The History of My Life* 26.

p. 69　"prime": Darger, *The History of My Life* 27.

p. 70　"whacked": Darger, *The History of My Life* 38.

p. 70　"climb to the top": Darger, *The History of My Life* 27.

p. 70　"to tell on them once": Darger, *The History of My Life* 27.

p. 70　"of the bigger boys": Darger, *The History of My Life* 27.

p. 70　"let out a big whopper": Darger, *The History of My Life* 24.

p. 70 "oldest one there": Darger, *The History of My Life* 24.

p. 70 "If he is crazy": Darger, *The History of My Life* 24.

p. 70 "It was you": Darger, *The History of My Life* 24.

p. 71 "not know any better": Darger, *The History of My Life* 24.

p. 71 "she wanted to adopt": Darger, *The History of My Life* 27.

p. 71 "good woman": Darger, *The History of My Life* 25.

p. 71 "Once my father brought": Darger, *The History of My Life* 40–41.

某種指控　Something

p. 72 "There was one boy": Darger, *The History of My Life* 27–28.

p. 73 "He wanted my company": Darger, *The History of My Life* 28.

p. 73 "He wanted my company but": Darger, *The History of My Life* 28.

p. 73 "He wanted my company always": Darger, *The History of My Life* 28.

p. 74 "into a younger or smaller boy's": D'Antonio 108.

p. 74 "the younger boy would receive": D'Antonio 108.

p. 74 "retreated into a fog": D'Antonio 51.

p. 74 "so traumatized that they": D'Antonio 159.

p. 75 "overseer": Darger, *The History of My Life* 37.

p. 75 "did not have the brains": Darger, *The History of My Life* 38.

p. 76 "pretending it was snowing": Darger, *The History of My Life* 38–39.

p. 76 "raining": Darger, *The History of My Life* 11.

p. 76 "her son and Otto Zink": Darger, *The History of My Life* 39.

p. 76 "strange things": Darger, *The History of My Life* 38.

p. 76 "The boys there all": Darger, *The History of My Life* 28.

p. 76 "Crazy": Darger, *The History of My Life* 24.

自慰者之心　The Masturbator's Heart

p. 77 "I was taken several times": Darger, *The History of My Life* 41.

p. 77 "Where was it supposed": Darger, *The History of My Life* 41.

p. 79 "The seminal fluid is the most": Melody 7.
 只要願意花錢，任何人都買得到自慰皮帶等器具。當時全國報紙的分類廣告版都能看到此類器具與種種號稱能恢復「精力」的藥水廣告，

人們甚至能用西爾斯羅巴克百貨的商品冊訂購此類商品。

p. 80　　"excessive masturbation": Melody 15.

p. 81　　"trade": "Glossary of Homosexual Terms" 1.

p. 81　　"dirt": "Passengers will please refrain."

p. 82　　"weak, pale, and feeble": Melody 12.

p. 83　　"A search in any insane asylum": Stall 141.

p. 83　　"who had masturbated a lot": Bachus 205.

p. 83　　"such an enlargement": Bachus 206.

p. 84　　"the masturbator's heart": Hall 445.

p. 84　　"masturbatic insanity": Spitzka 57.

p. 84　　"in a more or less casual way": Hall 445.

p. 85　　"feeble-minded or crazy": Darger, *The History of My Life* 42.

p. 85　　"cold windy threatening": Darger, *The History of My Life* 42.

p. 85　　"Had I known what was going": Darger, *The History of My Life* 42.

第三章　萬千煩惱之家
CHAPTER 3　THE HOUSE OF A THOUSAND TROUBLES

放逐　Exile

p. 88　　"the Chicago Alton": Darger, *The History of My Life* 42.

p. 91　　"one hundred and sixty two miles": Darger, *The History of My Life* 43–44.

伊利諾弱智兒童精神病院　The Illinois Asylum for Feeble-Minded Children

p. 93　　"just as many of the so-called boys": Trent 99.

p. 93　　"some of them": Board of State Commissioners of Public Charities 362.

我見過最好看的男孩　The Best Looking Boy I Have Ever Seen

p. 94　　"bright boys": Illinois General Assembly 237.

p. 94　　"the best looking boy": Darger, *The History of My Life* 50.

日常　Routine

p. 96　　"sometimes was pleasant and sometimes not": Darger, *The History of My*

Life 55.

p. 96　"got to like the place and the meals": Darger, *The History of My Life* 56.

p. 97　"bonded cases": Department of Poor Relief 56.

p. 97　"replaced by a watchman": Royal Commission 121.

p. 97　"better suited to the feeble-minded": Board of State Commissioners of Public Charities 88.

p. 97　"arts, manual training, physical culture": Board of State Commissioners of Public Charities 88.

p. 98　"Is the child capable": Illinois Asylum for Feeble-Minded Children, "Application for Admission" 3.

p. 98　"awakened at 5:00 a.m.": Trent 100.

p. 98　"'younger boys and girls'": Trent 100.

p. 98　"breakfast consisted of fried": Trent 101.

p. 98　"soup, in-season vegetables": Trent 101.

p. 98　"plus an occasional sweet": Trent 101.

p. 98　"the meals were good": Darger, *The History of My Life* 56.

p. 99　"wormy prunes": Illinois General Assembly 935.

p. 99　"On typical weekday evenings": Trent 100.

p. 99　"put with a company of boys": Darger, *The History of My Life* 55.

p. 99　"American institutions": Trent 100.

p. 99　"The rural setting": Trent 100.

p. 100　"an outlet for restless boys": Trent 105.

p. 100　"hard work and fresh air": Trent 105.

p. 100　"often newly admitted to the institution": Trent 105.

p. 100　"planted and tended the fields": Trent 106.

p. 100　"institutional authorities": Trent 106.

p. 100　"State Farm": Darger, *The History of My Life* 56.

p. 100　"earliest teens": Darger, *The History of My Life* 56.

p. 100　"in a two storey building": Royal Commission 117.

p. 101　"the bughouse": Darger, *The History of My Life* 61.

p. 101　"the work": Darger, *The History of My Life* 56–57.

p. 101　"at eight in the morning": Darger, *The History of My Life* 56.

p. 101　"Saturday afternoons and Sundays": Darger, *The History of My Life* 57.

p. 101　"splendid": Darger, *The History of My Life* 57.

p. 101　"loved to work in the fields": Darger, *The History of My Life* 59.

p. 101　"that plant is used by": Darger, *The History of My Life* 58.

p. 101　"had to wear protective gloves": Darger, *The History of My Life* 58.

p. 101　"It is a strange but very beautiful": Darger, *The History of My Life* 58.

p. 101　"It really was a most beautiful plant": Darger, *The History of My Life* 58–59.

特殊的朋友　Special Friends

p. 103　"a perfect storm": Darger, *The History of My Life* 46.

p. 104　"What if the asylum had a fire?": Darger, *The History of My Life* 50.

p. 104　"marvelous": Darger, *The History of My Life* 53.

p. 104　"I was not ever the talking back kind": Darger, *The History of My Life* 97.

p. 104　"Who ever talked back": Darger, *The History of My Life* 97.

p. 104　"special friends": Darger, *The History of My Life* 50.

p. 105　"was no bully or exactly bossy": Darger, *The History of My Life* 56.

p. 105　"had to obey": Darger, *The History of My Life* 56.

揭露恐怖　An Uncovering of Horrors

p. 105　"an uncovered radiator": Trent 119.

p. 105　"on his left ear, neck, and face": Trent 119.

p. 105　"the institution's matron": Trent 119.

p. 106　"it is nothing serious": Illinois General Assembly 224.

p. 106　"serious": Illinois General Assembly 932.

p. 106　"very extensive": Illinois General Assembly 932.

p. 106　"on the back part": Illinois General Assembly 932.

p. 106　"The hair was matted": Illinois General Assembly 932.

p. 106　"a seething mass of pus": Illinois General Assembly 932.

p. 106　"destroyed the middle ear": Illinois General Assembly 932.

p. 106　"Anybody that would dress": Illinois General Assembly 932.

p. 107　"a friend": "Inquiry Is Urged for State Asylum."

p. 107　"looked as if she had been": Illinois General Assembly 245.

p. 107　"Her finger was just": Illinois General Assembly 245.

p. 107　"was severely burned": Trent 121.

p. 107　"had been badly scalded": Illinois General Assembly 932.

p. 108　"The child was of such a kind": Illinois General Assembly 933.

p. 108　"it would have been painful": Illinois General Assembly 933.

p. 108　"sexual indiscretion": Trent 121.

p. 108　"With such horror was masturbation": Hamowy 260, note 124.

p. 109　"several years": Ball.

p. 109　"made efforts to overcome": Ball.

p. 109　"before retiring": Ball.

p. 109　"doing very well": Ball.

p. 109　"guilt-ridden": Hamowy 260, note 124.

p. 109　"entered the dorsal surface": Hamowy 260, note 124.

p. 109　"9 o'clock on Saturday morning": Illinois General Assembly 15.

p. 110　"hospital wards": Illinois General Assembly 15.

p. 110　"physician's Memo book": Illinois General Assembly 63.

p. 110　"John Morthland died": Illinois General Assembly 65.

p. 110　"When Harry Hardt's new baker": Trent 101.

p. 110　"some of the injuries": MacGregor 701, note 43.

p. 110　"the house of a thousand troubles": Darger, *Crazy House* 7,387.

p. 111　"one of the brightest children": Illinois General Assembly 15.

p. 111　"put his right hand": Illinois General Assembly 15.

p. 111　"ground to pieces": Illinois General Assembly 237.

p. 111　"it was clearly": Illinois General Assembly 15.

p. 111　"I never dreamed for one minute": Illinois General Assembly 237.

p. 111　"When I got down to St. Clair's": Illinois General Assembly 237.

p. 111　"Walter was one": Illinois General Assembly 237.

p. 112　"he was kicked": Illinois General Assembly 237.

p. 112　"I don't like to have any kind": Illinois General Assembly 237.

p. 112　"two weeks": Illinois General Assembly 240.

p. 112　"Dr. Hardt": Illinois General Assembly 240.

p. 112　"I thought it wouldn't": Illinois General Assembly 241.

p. 112　"all over the side": Illinois General Assembly 241.

p. 113　"Now, how are those boys": Illinois General Assembly 558.

p. 113　"That is done under Dr. Hardt's": Illinois General Assembly 558.

p. 113　"Mr. Miller, I understand, had taken": Illinois General Assembly 558.

p. 113　"Is that laundry work": Illinois General Assembly 558.

p. 113　"No, sir": Illinois General Assembly 558.

p. 113　"Why is it, then, doctor": Illinois General Assembly 558.

p. 113　"I don't know": Illinois General Assembly 558.

p. 113　"Is the child given": Illinois General Assembly 60.

p. 113　"I fear he is": Illinois General Assembly 60.

p. 113　"were permitted to spank": Trent 127.

p. 114　"one of the brighter boys": Illinois General Assembly 246.

p. 114　"face was beaten up": Illinois General Assembly 246.

p. 114　"25 or 26 years old": Illinois General Assembly 246.

p. 114　"*Chairman Hill*: Ever see one": Illinois General Assembly 260.

p. 115　"When you choke anybody": Illinois General Assembly 261.

p. 115　"uncovering of horrors": "Children Suffer in State Asylum" 1.

p. 116　"cruel or brutal conduct": Illinois General Assembly 935.

p. 116　"the record of the injuries": Illinois General Assembly 931.

p. 116　"a want of co-ordination": Illinois General Assembly 931.

p. 116　"the careless and unprofessional treatment": Illinois General Assembly 932.

p. 116　"It is also the opinion of the Committee": Illinois General Assembly 933.

p. 116　"The Committee": Illinois General Assembly 936.

p. 116　"Asylum for Feeble-Minded Children": Illinois General Assembly 936.

p. 117　"Apparently the screams": Illinois General Assembly 933.

醜陋的狀態　A State of Ugliness

p. 117　"once in a while catholic prayer books": Darger, *The History of My Life* 44.

p. 117　"I did not cry or weep": Darger, *The History of My Life* 61–62.

p. 118　"I was even very dangerous": Darger, *The History of My Life* 62.

p. 119　"boys": Trent 106.

p. 119　"night crawlers": D'Antonio 108.

p. 119　"lights were turned off": D'Antonio 108.

p. 119　"Inquiries into the subnormal condition": Vice Commission of Chicago 229.

p. 120　"that farms cowboy": Darger, *The History of My Life* 62–63.

p. 122　"a wagon load of something": Darger, *The History of My Life* 64.

p. 122　"At meal times": Darger, *The History of My Life* 64.

p. 122　"kept the other boy": Darger, *The History of My Life* 65.

p. 122　"the Illinois Central to Decator": Darger, *The History of My Life* 65.

p. 122　"walked from Decator Ill to Chicago": Darger, *The History of My Life* 65.

傻得可以才會逃離天堂　Fool Enough To Run Away from Heaven

p. 123　"liked the work": Darger, *The History of My Life* 57.

p. 123　"loved": Darger, *The History of My Life* 61.

p. 123　"Yet the asylum was home": Darger, *The History of My Life* 61.

p. 123　"I can't say whether": Darger, *The History of My Life* 74–75.

p. 124　"sort of heaven": Darger: *The History of My Life* 75.

p. 124　"I liked the work": Darger, *The History of My Life* 57.

p. 125　"uneventful but busy": Darger, *The History of My Life* 44.

第四章　兩萬個活躍的同性戀
CHAPTER 4　TWENTY THOUSAND ACTIVE HOMOSEXUALS

庇護　Refuge

p. 128　"hardly able to sleep": Darger, *The History of My Life* 65.

p. 128　"refuge": Darger, *The History of My Life* 65.

p. 130　"crazy": Darger, *The History of My Life* 69.

p. 130　"old injury": Darger, *The History of My Life* 67.

p. 131　"back to the Lincoln Asylum": Darger, *The History of My Life* 72.

p. 131　"I was of the kind that only": Darger, *The History of My Life* 6.

p. 132　"dared not take off": Darger, *The History of My Life* 82.

p. 132　"should have been in bed": Darger, *The History of My Life* 82.

p. 132　"from unprotected machinery": U.S. Department of Labor.

p. 132　"sawmill worker": U.S. Department of Labor.

p. 132　"a worker got caught": U.S. Department of Labor.

托馬斯・A・菲蘭　Thomas M. Phelan

p. 137　"a sort of shaking sickness": Darger, *The History of My Life* 168.

p. 137　"took charge": Darger, *The History of My Life* 168.

p. 137　"old man": Darger, *The History of My Life* 167.

p. 137　"the adventures of seven sisters": Kevin Miller.

p. 138　"story books": Darger, *The History of My Life* 7.

p. 138　"Trash": Darger, *Journal* 1:24.

p. 139　"slanders": Darger, *Journal* 1:25.

威利　Whillie

p. 140　"Whillie": Darger, *The History of My Life* 109.
　　　　有趣的是，亨利只在自傳中稱施洛德為「Whillie」（威利），在暱稱中加入「h」字母。在他寫給威利、至今仍留存的唯一一封信中，亨利稱威利為「比爾」。這表示「威利」可能是亨利創造的人物，是他為比爾創造的角色，在自傳中扮演特定角色的人格。（亨利幻想自己有一天能出版自傳與第一部小說。）

p. 140　"went seeing Whillie": Darger, *The History of My Life* 123.

p. 140　"well to do": Darger, *The History of My Life* 124.

p. 141　"very charitable": Darger, *The History of My Life* 124.

p. 143　"did all he could to help": Darger, *The History of My Life* 124.

p. 143　"bad mysterious pains": Darger, *The History of My Life* 124.

p. 144　"every evening and Sunday": Darger, *The History of My Life* 122.

p. 144　"often went to Riverview Park": Darger, *The History of My Life* 122.

p. 144　"any north side 'L'": Building Good Will.

p. 144　"roller skating and": Duis, *Challenging* 216.

p. 145　"twenty thousand active homosexuals": Sprague, "On the Gay Side" 11.

p. 145　"O meet me at Riverview Park": Newberry Library, "1920s: Correspondence, etc."

p. 146　"immoral and lewd exhibition": "2 Park Arrests."

p. 147　"There was a priest out here": Newberry Library, "Rides and Concessions.

Casino Arcade—Correspondence, etc."

p. 148　"the most popular of photo gallery": Haugh 36.

欲深入瞭解男同性戀情侶的合影與相關歷史，請參閱：Russell Bush, *Affectionate Men: A Photographic History of Male Couples (1850s to 1950s)*, New York: St. Martin's Griffin, 1998.

p. 148　"new motor cars": Haugh 36.

p. 152　"I determined to go to California": "Charles, Aged Twenty-Three" 8.

p. 152　"I was going to California": "David—Age Twenty-One" 9.

p. 152　"female impersonators entertained": Boyd 27.

第二部　一個男人的藝術
Part II　One Man's Art

第五章　我絕對不能被遺漏
CHAPTER 5　I CAN'T BE AT ALL LEFT OUT

作者敬上　Yours Truly the Author

p. 155　"yours truly the author": Darger, *Journal* 16.

p. 156　"in encyclopedic detail": Bonesteel 19.

p. 156　"This description of the great war": Darger, *The Realms* 1:1.

事實上，參與戰爭的主要兩大國分別是安吉利尼亞與格蘭德林尼亞，安吉利尼亞軍也包含其他羅馬天主教國家——善良國家——的士兵。

達格以意為天使的「angel」為安吉利尼亞「Angelinia」命名，也以意為腺體的「gland」為邪惡的格蘭德林尼亞「Glandelinia」取名，但這究竟是為什麼？

從一九○○年代早期開始，到一九二○年代晚期與一九三○年代早期的高峰期，醫師將強暴與其他類型的性侵案歸咎於嫌犯的「內分泌失常」，也經常以「腺體過度活躍」來說明強暴案件。醫學權威對於強暴的解釋是，男性因為性慾亢進而無法控制慾望，不得不為克制自己的病症而犯下強暴罪。這些人又被稱為「性魔」（sex fiend）。雖然醫學界最終正式否定了這個解釋，但直到一九六○年代，此種想法仍活躍於大眾的想像中。達格將「腺體」理論套用在格蘭德林尼亞人身

上，這些角色的主要特質是侵犯——經常是性侵，但也有例外——被俘的安吉利尼亞男女孩童。

p. 156　"for forty years": Darger, *The Realms* 1:2.

p. 156　"had lain bound": Bonesteel 19.

p. 156　"tortured by flogging, suspensions": Darger, *The Realms* 5:481.

p. 157　"for wicked purposes": Darger, *The Realms* 5:481.

p. 157　"girls": Darger, *The Realms* 5:481.

p. 157　"the Glandelinians decided": MacGregor 563.

p. 158　"the bitter end": Darger, *Journal* 1:25.

p. 158　"monstrously evil": MacGregor 58.
　　　　菲蘭在一九一九年八月二十一日上午十一點二十五分去世，享壽七十四歲。移民自愛爾蘭的他，最後因心肌炎動脈硬化症在聖約瑟夫醫院的病房去世，兩日後葬在加爾瓦略天主教墓園（Calvary Catholic Cemetery）。

p. 158　"General Phelan": MacGregor 62.

p. 158　"The brute seized": MacGregor 504.

p. 158　"was to play": MacGregor 43.

p. 158　"enemy of God": MacGregor 227.

p. 159　"If I had known at the time": Darger, *The History of My Life* 43.

p. 159　"I met just such a specimen": Wood 1082–1083.
　　　　這段文字也出現在刊登於 *Monthly Magazine* 52 (Oct. 1880): 309的同一篇作品。我們無法確定亨利最初是在何處看到這段文字。

p. 161　"I met just such a specimen": Darger, *The Realms* 1:169.

p. 162　"Children to the Blengiglomenean serpents": Darger, *The Realms* 1:43.

p. 162　"adds the remarkable 'detail'": Moon 114.
　　　　木恩精采地分析了達格在作畫時對各種大眾文化素材的依賴，表示：「達格的作品中，戰士女孩被格蘭德林尼亞軍人俘虜、剝光衣服、毆打、殘害與處死，是經常出現的畫面，」……而它們「可能會……令我們感到不安，但當我們發現許多男性作家在一九二〇年代與一九三〇年代寫的」大眾小說與低俗小說中，「相似的場面也不罕見，它們便顯得沒那麼異常，也沒那麼像是極端病態的證據了。」（116）

p. 162　"tormentors turn": Moon 114.

p. 163 "Where forests lately stood": Darger, *The Realms* 6:393–394.

p. 163 "The enemy are even setting whole woods": Darger, *The Realms* 9:757.

p. 164 "There was also a strange": Darger, *The Realms* 9:757.

p. 164 "contains newspaper photographs": MacGregor 120.

我是藝術家，已經當好幾年了 I'm an Artist, Been One for Years

p. 164 "I'm an artist": Darger, *The History of My Life* 163.

p. 168 "Penrod after some considerable": Darger, *The Realms* 3:129–130.

p. 169 "beautiful, queenly, subtile": Darger, *The Realms* 3:129–130.

p. 169 "is surely a great gift": MacGregor 684, note 53.

瑪麗・畢克馥與心靈雙性人 Mary Pickford and the Psychic Hermaphrodites

p. 170 "There's I Violet, Joy, Jennie": Darger, *Crazy House* 26.

p. 170 "exciting eagerness": Darger, *The Realms* 2: [1].

p. 171 "Do you believe it, unlike most children": Darger, *The History of My Life* 14.

p. 171 "peeking out from the inside": Bonesteel 30.
達格也是查理・卓別林（Charlie Chaplin）與本・特平（Ben Turpin）的影迷，《不真實的國度》亦提到這兩位影星。

p. 172 "portrayed girls who were strong-minded": Studlar 209.

p. 172 "appealed to and through a kind": Studlar 209.

p. 172 "male fantasies were easily attached": Studlar 211.

p. 173 "'*anima muliebris in corpore*'": Silverman 340.
我使用「心靈雙性人」（psychic hermaphrodites）一詞來指稱Brill聲稱有展現出「心靈雙性」（psychic hermaphroditism）特質之人（Brill 336）。

p. 174 "In the following chapters": Hartland.

p. 174 "the fact that I was a boy": Werther, *Autobiography* 41.

p. 174 "God has created": Werther, *Autobiography* 156.

p. 175 "imitation little girls": Darger, *The Realms* 13:3,094.

仿女孩　Imitation Little Girls

p. 176　"While she was sitting here": Darger, *The Realms* 8:386.

p. 177　"general Jack Evans himself": MacGregor 42.

p. 178　"cold snowy": Darger, *The History of My Life* 72.

p. 178　"I am the full writer": Darger, "Copied Catechism" 274.

在一九二〇年代初期，達格向紐約兩家唱片公司——辛普雷斯公司（Simplex Company）與雷諾斯音樂發行公司（Lennox Company Music Publishers）——提出發表歌曲的提案，他寫了數首收錄於《不真實的國度》的歌曲，也許他希望能發表的就是這幾首歌。可惜兩間公司都對亨利的歌曲不感興趣。

p. 179　"My dear Henry": MacGregor 506. I've used MacGregor's text but have clarified it.

p. 179　"My dear Aronburg": Rose 1.

p. 180　"*16. At what age*": Illinois Asylum for Feeble-Minded Children, "Application for Admission" 1, 2, and 3.

p. 181　"given the limited recognition": Stephen 360–361.

愛爾希・帕魯貝克　Elsie Paroubek

p. 185　"I know I can find my sister": "Where Is Elsie Paroubek?"

p. 185　"Some people are afraid": "Where Is Elsie Paroubek?"

p. 185　"I want to ask the children": "213,000 Children Asked to Help Hunt Elsie Paroubek."

p. 186　"detectives, police, sheriffs": "Child Once Stolen Aid in Search."

莉莉安說錯了，其實《芝加哥美國人》已刊登愛爾希的數張相片與肖像畫，在搜救行動的尾聲，《芝加哥每日新聞》也有刊登相關照片。

p. 186　"baffled at every point": "Child Once Stolen Aid in Search."

p. 186　"I am ready": "Child Once Stolen Aid in Search."

p. 187　"Unless Elsie Paroubek is rescued": "Wulff Girl Leads Lost Child Hunt."

為愛爾希第二次驗屍的醫師表示，她是在被綁架第二週末尾遇害的，大約就是在莉莉安發表聲明的時間點。

p. 187　"I am afraid, oh, so": "Wulff Girl Leads Lost Child Hunt."

p. 188　"death was due to drowning": "Kidnapped Girl Found in Canal."

p. 189　"attacked": "Funeral of Slain Girl Is Stopped."

雙子會　The Gemini

p. 190　"Vynne Marshall, Aldrich Bond": MacGregor 678, note 249.

p. 190　"mimic chapel": Darger, *Journal* March 1, 1911.

p. 190　"mimic altar": Darger, *Journal* March 1, 1911.

p. 191　"most dangerous persons": MacGregor 239.

p. 191　"the Supreme Person with Solemn": Darger, *The Realms* 13:3,048– 3,049.

p. 192　"For eight years from the last day": Darger [as Newsome] 1.

p. 193　"Assistant Supreme Person": Darger, *The Realms* 7:551–552.

p. 193　"1909": Darger [as Newsome] 1.

p. 194　"'His friend's name is William Schloder'": MacGregor 62.

p. 195　"We're on Our Way": Coultry, "We're on Our Way."

p. 195　"One of the members of the Gemini": MacGregor 242.

p. 195　"Take a squad of men out": MacGregor 238.

p. 196　"A young man of sturdy built": MacGregor 96.

p. 196　"tear their bodies open": MacGregor 238.

「什麼是強暴？」潘羅德問道　"What Is Rape?" Asked Penrod

p. 197　"that Darger and his old picture": Bonesteel 201.

p. 197　"How, then, is it that the loss": Bonesteel 204.

p. 197　"That is a mystery": Bonesteel 204.

p. 197　"the Aronburg Mystery": Bonesteel 204.

p. 197　"the Great Aronburg Mystery": Bonesteel 195.

p. 197　"pictures of children": Darger, *Journal* March 11, 1911.

p. 197　"leader of the main army of child rebels": MacGregor 505.

p. 198　"army of 10,000 rebels": Darger, Planning Journal 274.

p. 198　"When the Child Labor Revolution": Bonesteel 201.

p. 198　"elected a leader by the child": Bonesteel 201.

p. 199　"'What is rape?' asked Penrod": Bonesteel 34, note 19.

p. 200　"shrine": Darger, *Journal* 1:1 March 1911

和威利的自畫像　Self-Portrait with Whillie

p. 204　"those who knew": MacGregor 251–250.

p. 204　"bughouse": Moon 94.

第六章　更乖的男孩子
CHAPTER 6　EVEN A BETTER BOY

呼喚上帝也沒有用——祂從來不聽
There's No Calling on the Lord—He Never Hears

p. 206　"one of the most worthy ones": Darger, "Found on Sidewalk."

p. 207　"his small pay he never can": Darger, "Found on Sidewalk."

p. 207　"if it is through the cause that": Darger, "Found on Sidewalk."

p. 207　"There's no calling on the Lord": MacGregor 627.

蘿絲修女　Sister Rose

p. 208　"Godless": Darger, *The History of My Life* 73.

p. 208　"the Our Father": Darger, *The History of My Life* 73.

p. 208　"otherwise no sign of religion": Darger, *The History of My Life* 74.

p. 208　"The way it was there": Darger, *The History of My Life* 74.

p. 208　"Catholic Lodge": Rose 2.

p. 209　"I was very much interested": Rose 2.

p. 209　"No": Rose 2.

p. 209　"I am glad that you are trying": Rose 1.

步兵　The Doughboy

p. 210　"short": "Registration Card" June 2, 1917.

p. 210　"mentality not normal": "Registration Card" June 2, 1917.

p. 211　"my arm or where I got": Darger, *The History of My Life* 172.

p. 211　"buy all sorts of refreshments": Darger, *The History of My Life* 172.

p. 211　"real bad eye trouble": Darger, *The History of My Life* 158A.

p. 212　"dark complexion": U.S. Army.

p. 212　"had to leave behind": Darger, *The History of My Life* 172.

p. 212　"I was forced": Darger, *The History of My Life* 170.

離開聖約瑟夫醫院　Leaving St. Joseph's Hospital

p. 213　"Sister DePaul had a bulldog": Darger, *The History of My Life* 86.

p. 213　"let me do it": Darger, *The History of My Life* 85.

p. 213　"hated her": Darger, *The History of My Life* 84.

p. 213　"could not at all stand it": Darger, *The History of My Life* 87.

安舒茲宿舍　The Anschutzes' Boardinghouse

p. 214　"all his belongings": Darger, *The History of My Life* 101.

p. 214　"in growing goiter": Darger, *The History of My Life* 101.

p. 215　"at New Years": Darger, *The History of My Life* 103.

p. 215　"complaint to the Health": Darger, *The History of My Life* 174.

出了油鍋　From the Frying Pan

p. 216　"sent the orderly": Darger, *The History of My Life* 87.

p. 216　"fear of Sister DePaul": Darger, *The History of My Life* 87.

p. 216　"leaped from the frying pan": Darger, *The History of My Life* 88.

p. 216　"main dining room": Darger, *The History of My Life* 90.

p. 216　"winter or summer": Darger, *The History of My Life* 91.

p. 216　"At Two Thirty it came": Darger, *The History of My Life* 91–92.

p. 217　"sorry for the debauchery": Darger, *The History of My Life* 93.

p. 217　"made fun of her": Darger, *The History of My Life* 94.

p. 217　"told him to shut his 'blanky blank'": Darger, *The History of My Life* 94.

p. 217　"minded his own business after that": Darger, *The History of My Life* 94.

和威利的一晚　An Evening with Whillie

p. 217　"glow": Darger, *The History of My Life* 108.

p. 217　"on Halloween night the students": Darger, *The History of My Life* 107.

p. 217　"all neighboring fire departments": Darger, *The History of My Life* 107.

p. 218　"the wood was not to make smoke": Darger, *The History of My Life* 108.

敬啟者　To Whom It May Concern

p. 219　"Henry Darger was employed": Wilson.

p. 219　"To Whom It May Concern": Darger [as William Schloeder].

p. 220　"insultingly told": Darger, *The History of My Life* 95.

p. 221　"and never got any time off": Darger, *The History of My Life* 103.

p. 221　"another prime and severe": Darger, *The History of My Life* 96.

p. 221　"as there was then an awlfully": Darger, *The History of My Life* 98.

p. 221　"had to stay": Darger, *The History of My Life* 98.

p. 221　"a loner": McDonough.

p. 221　"kids in the playground": McDonough.

p. 221　"waved to them": McDonough.

p. 221　"made fun of him": McDonough.

第七章　對上帝的憤怒
CHAPTER 7　ANGRY AT GOD

我們都很愛你　We Have a Lot of Love for You

p. 227　"Dear Friend Henry": Anschutz, Postcard.

p. 227　"We wish you a Merry Christmas": Anschutz, Photograph.

p. 228　"My Dear Friend!": Anschutz, Letter.

p. 228　"healthy and the Wetter": Anschutz, Postcard n.d.

p. 228　"we have a lot of love": Anschutz, Postcard n.d.

投資　Investments

p. 229　"huff": Darger, *The History of My Life* 95.

p. 229　"Graham's Bank went to smash": Darger, *Journal* August 1917.

p. 230　"large sums of money": "A Chicago Bank Closed."

p. 230　"involuntary petition in bankruptcy": "Business Records."

p. 231　"20 year endowment": Monumental Life.

p. 231　"Are you now in sound health?": Monumental Life.

p. 231　"all diseases ... which": Monumental Life.

p. 231　"Does any physical or mental defect": Monumental Life.

這間地獄般的瘋人院裡，總是有怪事發生
Queer Things Happen in This Hellish Nut House

p. 233　"I found out that last night Angeline": Darger, *Crazy House* 833.

p. 233　"that the shows being offered": Cressey 14.

p. 234　"famous for nude girlie": Rodkin.

提供此類服務的不只有這兩間低俗劇院：「一九三四年十二月二十七日，在愛德・凱利（Ed Kelly）市長的指令下，警察強制以裸女秀與性交易聞名的舊低俗劇場──星與吊襪帶（西麥迪遜街八一五號）──停止營業。同一天，他們也逼蘿莎爾（北克拉克街一二五一號）與一二三〇（北克萊包恩街）兩間「女人的變裝俱樂部」停止營業（Rodkin）。

p. 234　"When I first worked": "Degeneracy" 1.

p. 235　"To be torn away": Darger, *Crazy House* 1,624.

p. 235　"the result was so terrible": Darger, *Crazy House* 1,876.

p. 236　"story": Carey.

p. 237　"I hope that my explanation": Carey.

p. 237　"nut house": Darger, *Crazy House* 7,373.

p. 237　"madhouse": Darger, *Crazy House* 7,537.

p. 237　"crazy house": Darger, *Crazy House* 7,368.

p. 237　"the house of a thousand troubles": Darger, *Crazy House* 7,387.

p. 238　"topsy-turvy": Darger, *Crazy House* 7,109.

p. 238　"crazy phenomenon": Darger, *Crazy House* 7,411.

p. 238　"pervert phenomenon's": Darger, *Crazy House* 7,158.

p. 238　"fire phenomenon": Darger, *Crazy House* 6,869.

p. 238　"phenomenons of strangulation": Darger, *Crazy House* 7,324.

p. 238　"organ crash phenomenon": Darger, *Crazy House* 8,044.

p. 238　"immodest phenomenon": Darger, *Crazy House* 6,390.

p. 238　"upside down phenomenon": Darger, *Crazy House* 6,389–6,390.

p. 238　"A little nine year old girl": Darger, *Crazy House* 5,433.

p. 239　"paused": Darger, *Crazy House* 8,635.

p. 239　"famous Gemini Society leader": Darger, *Crazy House* 10,491.

這座城市裡有很多酷兒　There Are Lots of Queer People in This City

p. 239　"'Say Bill, look'": Darger, *Crazy House* 8,312-8,313.

p. 240　"met a fellow": "Three Children" 6.

p. 240　"Teachers infirmary": Darger, *Crazy House* 1,237.

p. 240　"is a long low": Darger, *Crazy House* 1,237.

p. 241　"exquisitely fitted up": Darger, *Crazy House* 1,238.

p. 241　"impose on you": Darger, *Crazy House* 1,240.

p. 241　"Don't let him impose upon you": Darger, *Crazy House* 1241.

p. 241　"Mr Handel was a tall willowy": Darger, *Crazy House* 1241.

p. 241　"bosom-friend": Darger, *Crazy House* 7,757.

p. 242　"there was a lot of dirty things": Darger, *Crazy House* 8,941.

p. 242　"There is another young priest": Darger, *Crazy House* 8,005.

p. 242　"I'm deathly afraid of it": Darger, *Crazy House* 8,353.

p. 242　"Penrod himself be it remembered": Darger, *Crazy House* 1,063.

p. 242　"love each other well": Darger, *Crazy House* 8,734.

p. 242　"He probably was over thirty": Darger, *Crazy House* 8,515.

p. 243　"began to feel himself seized": Darger, *Crazy House* 8,517–8,518.

p. 243　"Calverian boy scout": Bonesteel 109.

p. 243　"'Do you want to join'": Bonesteel 109.

p. 244　"his first homosexual relations": "Case of Herman."

p. 244　"an elderly man": "Case of Mr. R."

p. 244　"I used to have an affair": "Harold, Age Twenty One" 5.

p. 245　"a pious dashing young Irishman": Darger, *Crazy House* 7,418– 7,419.

p. 245　"'What are you doing here?'": Darger, *Crazy House* 7,431–7,432.

p. 245　"Penrod stepped out": Darger, *Crazy House* 7,432.

p. 246　"serenely": Darger, *Crazy House* 7,446.

p. 246　"walked down the second": Darger, *Crazy House* 7,446.

p. 246　"Jerry glared at Michael": Darger, *Crazy House* 7,446.

p. 246　"the prettiest": Darger, *Crazy House* 6,373.

p. 247 "In disguise make me": Darger. *Crazy House* 6,373.

p. 247 "dressed in boys clothes": Darger, *Crazy House* 2,586.

p. 247 "the little Vivians and their brother": Darger, *Crazy House* 6,463.

p. 247 "gardenia boys": Chauncey 415, note 47.

p. 247 "There are lots of queer people": Darger, *Crazy House* 1,817.

偉伯的祕密 Webber's Secret

p. 248 "I've been going through": Darger, *Crazy House* 1,617.

p. 248 "loved": Darger, *Crazy House* 2,380A.

p. 248 "Why didn't our dear answer": Darger, *Crazy House* 2,184A–2,185.

p. 248 "uncle... was once a mayor": Darger, *Crazy House* 1,220.

p. 249 "threw cool ashes": Darger, *Crazy House* 645.

p. 249 "a thoroughly bad boy": Darger, *Crazy House* 1,042.

p. 249 "One cause mainly of the boy": Darger, *Crazy House* 1,116.

p. 250 "Maybe this idea": "Case of James" 1.

p. 250 "From as far back": "Charles, Age Twenty-Three" 4–5.

p. 250 "Boys would tease me": "Lester, Negro" 3.

p. 250 "had many advantages": Darger, *Crazy House* 1,117.

p. 251 "The reader may think this": Darger, *Crazy House* 1,117.

惡魔島 Devil's Island

p. 252 "In the womanless world": Niles 53, footnote.

p. 253 "whenever you see a young convict": Niles 53.

p. 253 "There are only three sorts of men": Niles 133.

p. 253 "Here's a boy who isn't": Niles 54.

p. 253 "While you": Niles 133.

p. 253 "He'd drink or gamble": Niles 167.

p. 253 "laughed at the notion": Niles 164.

p. 253 "good-looking fellow": Niles 330.

p. 254 "awful fever horrors": Darger, *Crazy House* 22.

p. 254 "had a book on French Guiana": Darger, *Crazy House* 72.

p. 254 "she told him that everything": Darger, *Crazy House* 72.

第八章　我失去了一切
CHAPTER 8　I LOST ALL I HAD

被徵召入伍的老男人　The Old Man's Draft

p. 255　"old man's draft registration": "Find Your Folks."

p. 256　"sallow": "Registration Card" April 27, 1943.

p. 256　"hazel": "Registration Card" April 27, 1943.

p. 257　"Henry Jose Dargarius": "Registration Card" April 27, 1943.

p. 257　"eye ointment": Pharmacy.

郊區的威利　Whillie in Suburbia

p. 258　"Lizzie died so mysteriously": Darger, *The History of My Life* 125.

p. 258　"always contesting and fighting": Darger, *The History of My Life* 123.

p. 259　"the slums": Darger, Letter to William Schloeder 2.

p. 260　"I shook my fist twards": Darger, *The History of My Life* 155.

p. 260　"The knee pains at night": Darger, *The History of My Life* 160.

p. 260　"awfully blasphemous words": Darger, *The History of My Life* 155.

p. 260　"I got on me a very mean streak": Darger: *The History of My Life* 139.

p. 261　"I was very interested in summer": Darger, *The History of My Life* 10.

p. 261　"Weather for Monday before": Bonesteel 246.

p. 262　"This is Christmas day": Bonesteel 246.

永遠離開那些修女　Leaving the Nuns for Good

p. 263　"any wrong doing": Darger, *The History of My Life* 104.

p. 263　"the work was too much": Darger, *The History of My Life* 104.

p. 263　"easier job": Darger, *The History of My Life* 104.

p. 264　"I know of a country where": Darger, *The History of My Life* 148.

p. 264　"strict": Darger, *The History of My Life* 105.

p. 264　"The Brother stripped the dishes": Darger, *The History of My Life* 194.

p. 265　"slash him with a knife": Darger, *The History of My Life* 121.

p. 265　"row with negro employes": Darger, *The History of My Life* 122.

p. 265　"were easy to get along with": Darger, *The History of My Life* 193.

p. 265　"all right": Darger, *The History of My Life* 151.

p. 265　"good social and fair": Darger, *The History of My Life* 152.

p. 265　"got along fine": Darger, *The History of My Life* 152.

p. 266　"snitched": Darger, *The History of My Life* 177.

p. 266　"I never had time to go hanging": Darger, *The History of My Life* 177.

p. 266　"I would have liked to find out": Darger, *The History of My Life* 177.

一天晚上，我夢到你回來了
One Night I Had a Dream That You Were Back Again

p. 267　"I wrote to Whillie often": Darger, *The History of My Life* 125.

p. 269　"An abandoned stone quarry in the 363 acre": Schloeder, Postcard.

p. 269　"Bill & I wish to thank you": Schloeder, Postcard.

p. 269　"All good Wishes": Schloeder, Greeting Card/Easter.

p. 269　"Your cards came today": Schloeder, Postcard.

p. 270　"My dear friend Bill": Darger, Letter to William Schloeder.

p. 271　"Your best friend": Darger, Letter to William Schloeder.

勒納德先生　Mr. Leonard

p. 271　"photographer, painter and designer": MacGregor 9.

p. 272　"I remember Henry standing": Lerner, "Henry Darger" 4.

p. 272　"Mr. Leonard": MacGregor 672, note 4.

p. 273　"revealed nothing": Darger, *The History of My Life* 142.

p. 273　"a permanent strain": Darger, *The History of My Life* 150.

p. 273　"do no heavy lifting": Darger, *The History of My Life* 150.

p. 273　"sort of heat sickness": Darger, *The History of My Life* 135.

p. 273　"peeled potatoes and cleaned": Darger, *The History of My Life* 135.

迷失在虛空中　Lost in Empty Space

p. 273　"When in San Antonio three years": Darger, *The History of My Life* 125.

p. 274　"You wrote that you phoned": Darger, Letter to Katherine Schloeder.

p. 275　"As soon as I can": Darger, Letter to Katherine Schloeder.

第九章　所有聖人與天使都將為我蒙羞
CHAPTER 9　THE SAINTS AND ALL THE ANGELS WOULD BE ASHAMED OF ME

浪子回頭　The Prodigal Returns

p. 278　"joe got along fine": Darger, *The History of My Life* 150.

p. 278　"missed him": Darger, *The History of My Life* 145.

p. 278　"a helper by the first name": Darger, *The History of My Life* 144.

p. 278　"fussy": Darger, *The History of My Life* 144.

p. 278　"he was absolutely peaceful": Darger, *The History of My Life* 145.

p. 278　"hot packs": Darger, *The History of My Life* 105.

p. 279　"At our fireside, sad and lonely": Washburn.

p. 280　"losing his fortune": Darger, *The History of My Life* 140.

p. 280　"went to hell and was tormented": Darger, *The History of My Life* 140.

p. 280　"scared... into repentance": Darger, *The History of My Life* 141.

p. 280　"was disturbed": Darger, *The History of My Life* 160.

p. 280　"What did you say?": Darger, *The History of My Life* 158.

p. 281　"I firmly believe": Darger, *The History of My Life* 159–160.

懶人生活　A Lazy Life

p. 281　"my right leg began": Darger, *The History of My Life* 162.

p. 281　"examined my leg": Darger, *The History of My Life* 162.

p. 283　"I'll say it is a lazy life": Darger, *The History of My Life* 162.

p. 283　"delayed two days": Darger, "Painting Log/Diary" 3.

p. 284　"board": Decorator's Paint October 9, 1959.

p. 284　"looked over his shoulder": Bonesteel 13.

p. 284　"drawing on the table": Bonesteel 13.

p. 284　"Henry, you're a good artist": Bonesteel 13.

暴躁的老頭子　A Cranky Old Fart

p. 286　"two big shopping bags": Dillon.

p. 286　"No smoking": Darger, "No smoking under no conditions."

p. 287　"Went on three walks to day": Darger, *Journal* April 18, 1968.

p. 287　"Went to afternoon mass": Darger, *Journal* April 11, 1968.

p. 287　"More several tantrums": Darger, *Journal* December 22, 1968.

p. 287　"Butterflies": *Playhouse Dolls*.

p. 288　"filthy and homeless": Biesenbach 15.

p. 288　"he wore a World War I": Biesenbach 15.

p. 288　"navy-blue": Bonesteel 11.

p. 288　"a kind of fisherman's cap": Bonesteel 11.

p. 288　"dark green or gray cotton": Bonesteel 11.

p. 288　"ripped the sleeves off": Bonesteel 11

p. 288　"never straight": Biesenbach 15.

p. 288　"heard him talking": Dillon.

p. 288　"We would hear two different voices": MacGregor 78.

p. 289　"He was a wonderful mimic": MacGregor 78.

p. 289　"I would listen": MacGregor 78.

p. 289　"I think he was reliving": MacGregor 78.

p. 289　"A tornado is coming": Biesenbach 13.

p. 289　"he did not want": O'Donnell, *In the Realms*.

p. 289　"if he seen you": Rooney, *In the Realms*.

p. 289　"'Leave me alone'": O'Donnell, *In the Realms*.

p. 289　"greeting with 'Okay'": Bonesteel 13.

p. 289　"Henry seemed funny": O'Donnell, *In the Realms*.

p. 289　"Henry was living above": MacGregor 78.

p. 289　"He mumbled a lot": MacGregor 79.

p. 290　"Yet despite that pain": Darger, *The History of My Life* 162.

p. 291　"people who do suffer": Darger, *The History of My Life* 161.

p. 291　"One time": Bonesteel 13.

p. 291　"with shock": Bonesteel 13.

p. 291　"two weeks after": Bonesteel 13.

p. 291　"Henry refused to bathe": MacGregor 79.

p. 291　"doctor took one look": MacGregor 79.

p. 291　"Henry suffered from": MacGregor 679, note 314.

p. 291　"because of the pain": Darger, *The History of My Life* 155.

p. 291　"I am afraid I was a sort of devil": Darger, *The History of My Life* 158–158A.

p. 292　"green stuff": Darger, *The History of My Life* 155.

巴西的孩子　**A Child in Brazil**

p. 292　"art students": MacGregor 78.

p. 293　"Henry didn't really fit in": MacGregor 78.

p. 293　"sort of a community": MacGregor 78.

p. 293　"had the most fun": MacGregor 78.

p. 293　"a lovely happy place": MacGregor 78.

p. 293　"send him up plates of food": MacGregor 78.

p. 293　"A lot of us in the building": MacGregor 78.

p. 293　"I remember when he": MacGregor 78.

p. 293　"used to go up and offer him": MacGregor 78.

p. 294　"My friend David": Darger, Letter to David Berglund "[My Friend David]."

p. 294　"he wore layers": Fuchs.

p. 294　"My God": Fuchs.

p. 294　"not talkative": Fuchs.

p. 294　"When you got close": Fuchs.

p. 294　"He was an unknown": Fuchs.

p. 294　"We didn't know": Fuchs.

p. 295　"For Christmas presents": Darger, Letter to David Berglund "[For My Dear Mrs.]."

p. 295　"hot dog sandwiches": MacGregor 679, note 297.

p. 295　"Sure is wonderful of you and Mrs.": Thomas J. Murphy.

p. 296　"I can sing some children's marching songs": MacGregor 83.

p. 296　"it sounded like real Portuguese": MacGregor 83.

p. 296　"I used to think": Bonesteel 13.

鬧脾氣發作　**Falling Down Angry Temper Spells**

p. 298　"Jack Evans, who had heard all": MacGregor 277.

p. 298　"I am a spitting growling": Darger, The *History of My Life* 196.

p. 298　"Did singing instead of tantrum": Darger, *Journal* April 17, 1968.

p. 299　"Threaten ball throwing": Darger, Journal April 6, 1968.

p. 299　"Over cords falling down angry": Darger, *Journal* April 6, 1968.

p. 299　"Threaten to throw ball": Darger, *Journal* March 27, 1968.

p. 299　"Tantrums over difficulty with twin": Darger, *Journal* April 10, 1968.

p. 299　"younger days": Darger, *The History of My Life* 69.

p. 300　"I was all right till twards evening": Darger, *Journal* April 26, 1968.

p. 300　"severe tantrums and bad words": Darger, *Journal* March 2, 1969.

p. 300　"woman's dress": Lannon.

p. 300　"They are absolutely": Lannon.

p. 301　"As for the Scripture": Lannon.

p. 301　"got angry at some things": Darger, *Journal* June 2, 1969.

p. 302　"I am a real enemy of the cross": Darger, *Journal* April 16, 1968.

p. 302　"Priest who I confess to": Darger, *Journal* August 4, 1968.

p. 302　"bad words about God": Darger, *Crazy House* 138.

p. 303　"The altar boy": Waters.

p. 303　"Tantrums a plenty": Darger, *Journal* Novembr 5, 1968.

p. 303　"Tatrums Galore": Darger, *Journal* November 6, 1968.

p. 303　"Sever Tantrums": Darger, *Journal* November 26, 1968.

p. 304　"disrespectful words against Heaven": Darger, *Journal* October 12, 1968.

p. 304　"good boy": Darger, *Journal* July 12, 1968.

寫下人生歷史（不是懸疑故事）　Write Life History (Not Mystery)

p. 304　"Write Life History (Not Mystery)": Darger, *Journal* August 1, 1968.

p. 304　"In the month of April": Darger, *The History of My Life* 1.

p. 305　"There is one really important thing": Darger, *The History of My Life* 206.

p. 305　"Now I will come": Darger, *The History of My Life* 207.

p. 306　"two companions": Darger, *The History of My Life* 222.

p. 306　"a very wide cloud": Darger, *The History of My Life* 211.

p. 306　"bedlam of sound": Darger, *The History of My Life* 212.

p. 306　"turned bottom upwards": Darger, *The History of My Life* 213.

p. 306　"head of the Relief Committee": Darger, *The History of My Life* 4,958.

p. 308　"In their own town": Darger, *The History of My Life* 2,577.

p. 308　"Mad enough to wish": Darger, *Journal* March 16, 1968.

p. 309　"the great book of Records": Darger, *The History of My Life* 1,679.

p. 309　"the head administrator": Darger, *The History of My Life* 1,708.

p. 309　"five hundred fifty pound book": Darger, *The History of My Life* 1,702.

p. 309　"a little girl childs head": Darger, *The History of My Life* 3,111.

p. 309　"coax God to send... rain": Darger, *The History of My Life* 1,826.

p. 309　"talk this over with God": Darger, *The History of My Life* 1,826.

p. 309　"I've been very angry": Darger, *The History of My Life* 1,826.

p. 309　"the Rosary and the Litany": Darger, *The History of My Life* 1,826.

p. 310　"Why were you mad": Darger, *The History of My Life* 1,827.

p. 310　"To me it's the same": Darger, *The History of My Life* 1,827.

p. 310　"As of now": Darger, *The History of My Life* 249.

p. 310　"Bravery lacked neither rank": Drinker 273.

p. 310　"Bravery lacked neither rank nor station": Darger, *The History of My Life* 2,589.

p. 310　"Up, up, my lieges": Baum.

p. 311　"Up up my lieges and away": Darger, *The History of My Life* 2,054.

p. 313　"not to be covered": Darger, *The History of My Life* 4,716.

第十章　來生
CHAPTER 10　AFTERLIFE

我想死在這裡　I Want to Die Here

p. 315　"I was raped by a beautiful": Biesenbach 17.

p. 316　"tall man": Darger, *The History of My Life* 163.

p. 317　"Three Masses and Holy Communion": Darger, *Journal* June 24, 1969.

p. 317　"The same as above": Darger, *Journal* June 25, 1969.

p. 317　"The same as above": Darger, *Journal* June 26, 1969.

p. 318　"Not much history": Darger, *Journal* February–December 1971.

p. 319　"I want to live here": MacGregor 84.

p. 319　"made arrangements for Henry": Biesenbach 19.

p. 319　"This year was a very bad": Darger, *Journal* February–December 1971.

p. 319　"If so—": Darger, *Journal* February–December 1971.

p. 320　"What will it be?": Darger, *Journal* January 1, 1972–January 1973.

最後一間收容機構　One Last Institution

p. 320　"Catholic home": Biesenbach 19.

考古挖掘　An Archeological Dig

p. 323　"Emma": Darger, Illinois Department of Public Health.

p. 323　"commercial realty": Darger, Illinois Department of Public Health.

p. 324　"filthy": Biesenbach 19.

p. 324　"offered to paint it or": Biesenbach 19.

p. 324　"'I don't want anyone'": Biesenbach 19.

p. 325　"We used to go downtown": MacGregor 680, note 343.

p. 325　"'Henry, we'd like to clean up'": Biesenbach 19.

p. 326　"several dozen empty Pepto-Bismol": Biesenbach 21.
　　　　美國民間藝術博物館當代藝術中心的前任主任與館長布魯克・戴維斯・安德森（Brooke Davis Anderson）曾對我提到，達格可能是為了舒緩腹痛而買了多瓶必舒胃錠，研究達格的其他人亦有此猜想。

p. 326　"It smelled bad in the room": MacGregor 78.

p. 327　"dusty": Fuchs.

p. 327　"The feeling you got": MacGregor 79.

p. 327　"many telephone directories": Biesenbach 21.

p. 328　"have suggested that hoarding": Meunier 738.

p. 328　"emotional deprivation": Meunier 738.

p. 328　"the types of traumas that occurred": Meunier 728.

p. 331　"was covered with newspapers": Bonesteel 13.

p. 331　"an old upright wind-up Edison": Bonesteel 13.

p. 331　"By H.J. Darger": Darger, "[One of the most terrible]."

p. 332　"a building destroyed": Darger, "[Note for *Crazy House*]."

全部丟掉／請把它留下來　Throw It All Away/Please Keep It

p. 333　"I had punched him": MacGregor 19.

p. 333　"Throw it all away": MacGregor 19.

p. 333　"It's all yours": MacGregor 680, note 341.

p. 334　"less and less": MacGregor 680, note 343.

p. 334　"in a big hall, in the corner": MacGregor 680, note 343.

p. 334　"catatonic": MacGregor 84.

p. 334　"shuffling sound": Boruch, Interview.

p. 334　"dusty, musty smell": Boruch, Interview.

p. 334　"two or three people": Boruch, Interview.

p. 334　"shell": MacGregor 84.

p. 335　"Henry Dargarus": "Rest in Peace."

p. 335　"Henry Dargarus": "[Masses]."

p. 335　"was intended to display": Biesenbach 23.

p. 336　"outsider art": "What Is Outsider Art?"

p. 337　"much of his work:" Eskin.

p. 337　"that she would stop": Holst.

p. 337　"in some cases": Holst.

p. 338　"the most bankable": Holst.

p. 338　"at $25,000": Shaw-Williamson

p. 339　"sexual sadism is unmistakable": Cotter.

p. 339　"may have been, in sensibility": Vine.

p. 339　"the Poussin of pedophilia": Steinke.

p. 340　"collectable kiddie-porn": E. Tage Larson.

p. 340　"Darger 'possessed the mind'": Steward Lee Allen.

p. 340　"a serial killer": Park.

p. 340　"posed on the edge": "Henry Darger: Desperate and Terrible Questions."

參考書目

BP　　　Burgess Papers, Special Collections, Regenstein Library, University of Chicago, Chicago, Illinois

CCR　　Crane Company Records, Midwest MS Crane, Newberry Library, Chicago, Illinois

DH　　　Dolores Haugh Riverview Amusement Park Collection, 1904–1975, Newberry Library, Chicago, Illinois

GAS　　Gregory A. Sprague Papers, Chicago History Museum, Chicago, Illinois

HDA　　Henry Darger Archives, Henry Darger Study Center, American Folk Art Museum, New York, New York

HDM　　Henry Darger Materials, Robert A. Roth Study Center, Intuit: The Center for Intuitive and Outsider Art, Chicago, Illinois L/AFAM Library, American Folk Art Museum, New York, New York

SVCP　St. Vincent's Church Papers, Special Collections and Archives, John T. Richardson Library, DePaul University, Chicago, Illinois

Abbott, Edith. *The Tenements of Chicago 1908–1935*. 1936. Reprint. New York: Arno, 1970.

Abelove, Henry. "Freud, Male Homosexuality, and the Americans." *Dissent* 33 (1986): 59–69.

Adam, Barry D. "Where Did Gay People Come From?" *Christopher Street* 64 (1982): 50–53.

Adams, Myron E. "Children in American Street Trades." *Annals of the American Academy of Political and Social Science* 25 (1905): 23–44.

Adler, Alfred. "The Homosexual Problem." *Alienist and Neurologist* 38 (1917): 268–287.

Adler, Jeffrey S. *First in Violence, Deepest in Dirt: Homicide in Chicago, 1875–1920*. Cambridge, MA: Harvard UP, 2006.

Aetna Bank, Chicago, IL. Savings Account Books. [Henry J. Dargarius]. HDA, Box 49, Folder 49.15.

——. Savings Account Books. [Henry J. Dargarus]. HDA, Box 49, Folder 49.15.

——. Savings Account Books. [Henry Vorger]. HDA, Box 49, Folder 49.15.

"[After falling in the experience]." n.d. BP, Box 98, Folder 11.

Aldrich, Robert, ed. *Gay Life and Culture: A World History*. New York: Universe, 2006.

——. "Homosexuality and the City." *Urban Studies* 41 (Aug. 2004): 1719–1737.

"Alexander Stahl." n.d. MS. BP, Box 98, Folder 5.

Alexian Brothers Hospital Pharmacy. Receipt. 4 Oct. 1965. HDA, Box 49, Folder 49.23.

——. Receipt. 3 Dec. 1965. HDA, Box 49, Folder 49.23.

Allen, Robert C. *Horrible Prettiness: Burlesque and American Culture*. Chapel Hill, NC: U of North Carolina P, 1991.

Allen, Stewart Lee. "The Selling of Henry Darger." *San Francisco Bay Guardian*, 8 Sept. 1998. Web. henrydarger.tripod.com/sfbg.htm. 15 April 2004.

Anderson, Nels. "Chronic Drinker, Stockyards Worker, Seldom Migrates, Many Arrests, Away from Wife Twelve Years: 'Shorty.'" n.d. TS. BP, Box 127, Folder 1.

——. "College Man, Twenty-Seven, Ex-Salesman, Left Wife, Homosexual Experience, Avoids Work." n.d. TS. BP, Box 127, Folder 1.

——. "An Evening Spent on the Benches of Grant Park." n.d. TS. BP, Box 127, Folder 4.

——. *The Hobo: The Sociology of the Homeless Man*. 1923. Reprint. Chicago: U of Chicago P, 1961.

——. "The Juvenile and the Tramp." *Journal of Criminal Law and Criminality* 14 (1923–1924): 290–312.

——. "The Milk and Honey Route (1930)." Web. 28 August 2005.

——. *On Hobos and Homelessness*. Ed. Raffaele Rauty. Chicago: U of Chicago P, 1998.

——. "Young Man, Twenty-Two, Well Dressed, Homosexual Prostitute, Loafs in Grant Park." n.d. TS. BP, Box 127, Folder 4.

"Another Patient Scalded at Lincoln." *Daily Review* [Decatur, IL], 20 Feb. 1908: 1.

Anschutz, Emil and Minnie. Letter to Henry Darger. 20 Apr. 1938. MS. HDA, Box 48, Folder 48.22.

——. Photograph of Emil and Minnie Anschutz. n.d. HDA, Box 48, Folder 48.23.

——. Postcard to Henry Darger. n.d. HDA, Box 48, Folder 48.23.

——. Postcard to Henry Darger. 10 Sept. 1932. HDA, Box 48, Folder 48.23.

Anthony, Francis. "The Question of Responsibility in Cases of Sexual Perversion." *Boston Medical and Surgical Journal* 139 (1898): 288–291.

"Archbishop Likes the Homely Lad." *Chicago Daily Tribune*, 23 Aug. 1909: 16.

"As Told to Laury by Harold about Max." n.d. MS. BP, Box 128, Folder 7. "As Told to Me by Harry." n.d. MS. BP, Box 98, Folder 5.

"As Told to Me by Mr. H. Who Now Hustles." n.d. MS. BP, Box 98, Folder 5.

"Asylum for Feeble-Minded Children." *Historical Encyclopedia of Illinois* (1901). Web. genealogytrails.com/ill/institution.htm. 23 Dec. 2009. "[At the age of six]." n.d. MS. BP, Box 98, Folder 4.

"At the Lake-Front Music Halls." *Chicago Daily Tribune*, 24 Sept. 1893: 28. "At Thompson's Restaurant Randolph St." n.d. MS. BP, Box 98, Folder 11.

"'Attractions' Go Into Court Today." *Chicago Daily Tribune*, 14 June 1909: 3.

Auditor's Office, Illinois. *Biennial Report of the Auditor of Public Accounts to the Governor of Illinois: December 31, 1914*. Springfield, IL: 1914.

"Bachelors and Dudes Take Notice." n.d. MS. HDA, Box 47, Folder 47.4.

Bachus, G. "Ueber Herzerkrankungen bei Masturbanten." *Deutches Archiv für Klinische Medizin* (1895): 201–208.

"Bad Park Show to Go." *Chicago Record-Herald*, 7 July 1909: 10. Baldwin, Peter C. "'Nocturnal Habits and Dark Wisdom': The American Response to Children in the Streets at Night, 1880–1930." *Journal of Social History* 35.3 (2002): 593–611.

Ball, B. A. "Auto-Surgical Operation." *Boston Medical and Surgical Journal*, 28 Feb. 1844: 82–83.

"Band Programme." Photocopy. DH, Box 1, Folder: "Chicago Riverview Exposition, 1910–11."

Barbosa, L. Letter to Henry Darger. n.d. HDA, Box 48, Folder 48.17.

Barker, William S. "Two Cases of Sexual Contrariety." *St. Louis Courier of Medicine* 28 (1903): 269–271.

Barker-Benfield, G. J. *The Horrors of the Half-Known Life: Male Attitudes Toward Women and Sexuality in Nineteenth-Century America*. New York: Routledge, 2000.

Barlow, Damien. "'Oh, You're Cutting My Bowels Out!': Sexual Unspeakability in Marcus Clarke's *His Natural Life*. *Journal of the Association for the Study of Australian Literature* 6 (2007): 33-48.

Bauer, Joseph L. "The Treatment of Some of the Effects of Sexual Excesses." *Medical and Surgical Journal*, 17 May 1884: 614–616.

Baum, L. Frank, et al. *The Royal Book of Oz*. Web. 15 Dec. 2011. Beck, Frank O. *Hobohemia*. Rindge, NH: Smith, 1956.

Beirut, Julia. "Senile Dementia Symptoms." Web. 20 Dec. 2011.

Bekken, Jon. "Crumbs from the Publishers' Golden Tables: The Plight of the Chicago Newsboy." *Media History* 6.1 (2000): 45–57.

Benjamin, M. Letter to Henry J. Dargarus. 15 July 1963. HDA, Box 48, Folder 15.

Bentzen, Conrad. "Notes on the Homosexual in Chicago." 14 Mar. 1938. Paper for Sociology 270. Department of Sociology, University of Chicago. TS. BP, Unpublished ms., Box 146, Folder 10.

Benziger Brothers. Receipt. HDA, Box 49, Folder 49.24.

——. Receipt. HDA, Box 73, Folder 73.20.

Berglund, David and Betsy. Birthday Greeting Card to Henry Darger. n.d. HDA, Box 48, Folder 26.

Biesenbach, Klaus. "Henry Darger: A Conversation Between Klaus Biesenbach and Kiyoko Lerner." *Henry Darger: Disasters of War.* Berlin: KW Institute for Contemporary Art, n.d. 11–23.

Bill. Letter to Jimmie. n.d. MS. BP, Box 98, Folder 5. "Billy." n.d. MS. BP, Box 128, Folder 8.

Bolton, Frank G., Jr.; Larry A. Morris; and Ann E. MacEachron. "Whatever Happened to Baby John? The Aftermath." *Males at Risk: The Other Side of Child Sexual Abuse.* Newbury Park, CA: Sage, 1989: 68–111.

Bonesteel, Michael, ed. *Henry Darger: Art and Selected Writings.* New York: Rizzoli, 2000.

Boruch, Michael. Personal Interview. 5 March 2012.

——. "Project on Henry Dargarus: *The Realms of the Unreal.*" TS. Proposal for an independent study. School of the Art Institute. Fall 1973. HDA, Box 48, Folder 47.7.

Boswell, John. *Christianity, Social Tolerance, and Homosexuality.* Chicago: U of Chicago P, 1980: 375–376, note 50.

"Bound in Straight-Jacket in Cellar." Daily Review [Decatur, IL], 3 Feb. 1908: 2.

Boyd, Nan Alamilla. "Transgender and Gay Male Cultures from the 1890s Through the 1960s." *Wide-Open Town: A History of Queer San Francisco.* Ed. Nan Alamilla Boyd. Berkeley: U California P, 2003.

"Boys, Girls, Vice, Police, Sloth and Hypocrisy." *Chicago Record-Herald*, 5 Aug. 1909: 8.

"Boys' School Is Not Reformatory." *Juvenile Court Record* 7 (March 1907): 23–24.

Breckinridge, Sophonisba P., and Edith Abbott. *The Delinquent Child and the Home*. 1916. Reprint. New York: Arno and New York Times, 1970.

Brill, A. A. "The Conception of Homosexuality." *Journal of the American Medical Association*, 2 Aug. 1913: 335–340.

Bruce, Earle Wesley. "Comparison of Traits of the Homosexual from Tests and from Life History Materials." Diss. Department of Sociology, University of Chicago, 1942.

Building Good Will. Chicago: Riverview Press, [1936]. DH, Box 1, Folder: "Riverview Press."

Bullough, Vern L. "Challenges to Societal Attitudes Toward Homosexuality in the Late Nineteenth and Early Twentieth Centuries." *Social Science Quarterly* 58 (1977): 29–44.

Bullough, Vern L., and Martha Voght. "Homosexuality and Its Confusion with the 'Secret Sin' in Pre-Freudian America." *Journal of the History of Medicine* 28 (Apr. 1973): 143–155.

Burnham, John. "Early References to Homosexual Communities in American Medical Writings." *Medical Aspects of Human Sexuality* 7 (Aug. 1973): 34, 40–41, 46–49.

Burt, A., Jr. "Onanism and Masturbation." *Medical and Surgical Reporter*, 17 Mar. 1888: 11.

"Business Records." *New York Times*, 30 June 1917: 15.

Camilla, Sister. Letter to Henry Darger. n.d. Henry J. Darger Study Center Archives, Box 48, Folder 36. American Folk Art Museum. New York, NY.

"Canal Yields Up Body of Missing Elsie Paroubek." *Chicago Daily Tribune*, 9 May 1911: 1–2.

Capps, Donald. "From Masturbation to Homosexuality: A Case of Displaced Moral Disapproval." *Pastoral Psychology* 51 (Mar. 2003): 249–272.

Carey, Charles M. Letter to Henry J. Darger. 25 May 1939. TS. HDA, Box 48, Folder 24. American Folk Art Museum. New York, NY.

"Carl's Experience." n.d. MS. BP, Box 98, Folder 2.

Carpenter, Edward. *The Intermediate Sex: A Study of Some Transitional Types of Men and Women.* London: Allen, 1903.

"Case of Herman [One of Herman's early childhood]." n.d. MS. BP, Box 98, Folder 2.

"Case of James." n.d. MS. BP, Box 98, Folder 11. "Case of Mr. R." n.d. MS. BP, Box 98, Folder 2.

Cauldwell, D. O. "Psychopathia Transexualis." *Sexology* (Dec. 1949): 274–280.

"Charles, Age Twenty-Three." n.d. MS. BP, Box 128, Folder 9. "Charlie." n.d. MS. BP, Box 98, Folder 2.

Chauncey, George. *Gay New York: Gender, Urban Culture, and the Making of the Gay Male World, 1890–1940.* New York: Basic, 1994.

Chicago, *Civil Service Commission Final Report: Police Investiation, 1911–1912*, Chicago: 1912.

"A Chicago Bank Closed." *New York Times*, 30 June 1917: 19.

Chicago Census Report... [and] Complete Directory of the City. Chicago: Edwards, 1871.

Chicago Census Report and Statistical Review. Chicago: Richard Edwards, 1871.

Chicago History Society. "Century of Progress." Web. 1 Nov. 2010.

——. "The Great Chicago Fire and the Web of Memory." Web. 1 Oct. 2011.

"Child Once Stolen Aid in Search." *Chicago American*, 24 Apr. 1911: 1. "Children Suffer in State Asylum." *Chicago Daily Tribune*, 18 Jan. 1908: 1–2.

Chipley, W. S. "A Warning to Fathers, Teachers, and Young Men, in Relation

to a Fruitful Cause of Insanity, and Other Serious Disorders of Youth." *American Journal of Insanity* 17 (Apr. 1861): 69–77.

Chudacoff, Howard P. *The Age of the Bachelor: Creating an American Sub-culture*. Princeton, NJ: Princeton UP, 1999.

Clopper, Edward N. *Child Labor in City Streets*. New York: Macmillan, 1912.

"Close Parks, Demand." *Chicago Record Herald*, 12 July 1909: 2.

Continental Illinois Bank, Chicago, IL. Savings Account Books. [Henry Darger]. HDA, Box 49, Folder 49.15.

"A Conversation with Edwin Teeter." n.d. TS. BP, Box 187, Folder 6.

Conzen, Michael P. "Progress of the Chicago Fire of 1871." *Electronic Encyclopedia of Chicago*. Web. 1 June 2009.

Cornell, William M. "Cause of Epilepsy." *Medical and Surgical Reporter*, 7 June 1862: 254–255.

Cotter, Holland. "A Life's Work in Word and Image, Secret Until Death." *New York Times*, 24 Jan. 1997. Web. 15 Mar. 2005.

Cotton, Wayne L. "Role-Playing Substitutions Among Homosexuals." *Journal of Sex Research* 8 (1972): 310–323.

Coultry Studio, Riverview Amusement Park, Chicago. Photograph of Henry Darger and William Schloeder "[Off to Frisco]." n.d. HDA, Box 85, Folder 85.15.

——. Photograph of Henry Darger and William Schloeder "[On Our Way to Cuba]". n.d. HDA, Box 85, Folder 85.15.

——. Photograph of Henry Darger and William Schloeder "[We're on Our Way]." n.d. HDA, Box 85, Folder 85.15.

Cressey, Paul G. "Report on Summer's Work with the Juvenile Protective Association of Chicago." 26 Oct. 1925. TS. Local Community Studies. BP, Box 130, Folder 5.

——. *The Taxi-Dance Hall: A Sociological Study in Commercialized Recreation and City Life*. 1932. Reprint. Montclair, NJ: Patterson Smith, 1969.

Crosby, Josiah. "Seminal Weakness—Castration." *Boston Medical and Surgical Journal*, 9 Aug 1843: 10–11.

Crozier, Ivan. "James Kiernan and the Responsible Pervert." *International Journal of Law and Psychiatry* 25 (2002): 331–350.

"Curlies First Experience." n.d. MS. BP, Box 98, Folder 3. Curon, L. O. *Chicago: Satan's Sanctum*. Chicago: Phillips, 1899.

Dana, Charles L. "On Certain Sexual Neuroses." *Medical and Surgical Reporter*, 15 Aug. 1891: 241–245.

D'Antonio, Michael. *The State Boys Rebellion*. New York: Simon and Schuster, 2004.

Darger, Henry. "Black Brothers Lodge." n.d. MS. HDA, Box 48, Folder 48.1.

——. "Certificate No. 19967." n.d. MS. HDA, Box 48, Folder 48.2.

——. "Certificate No. 27573." n.d. MS. HDA, Box 48, Folder 48.2.

——. "Confirmed." n.d. TS. HDA, Box 49, Folder 49.32.

——. "[Copied Catechism of Christian Doctrine]." [*Reference Ledger*]. n.d. MS. HDA, Box 46, Folder 46.4.

——. "Found on Sidewalk." n.d. MS & TS. HDA, Box 47, Folder 47.5.

——. "[From a French Guiana to Little Princess Jennie]." n.d. MS. HDA, Box 49, Folder 49.30.

——. *Further Adventures in Chicago: Crazy House*. n.d. MS. n.d. Microfilm version. L/AFAM.

——. *The History of My Life*. n.d. MS. Microfilm version. L/AFAM.

——. "[It was the will of the Supreme Person]." n.d. MS. HDA, Box 47, Folder 47.3.

——. "[Jennie Ritchie Notations]." n.d. MS. HDA,

——. *Journal*. June 1911–Dec. 1917. MS. Microfilm version. L/AFAM.

——. *Journal*. 27 Feb. 1965–1 Jan. 1972. MS. Microfilm version. L/AFAM.

——. Letter [as F. J. P. Mery] to Annie Aronburg. 19 June 1911. HDA, Box 48, Folder 48.32.

——. Letter [as Thomas Newsome] to Henry Darger. n.d. HDA, Box 47,

Folder 47.3.

——. Letter [as William Schloeder] "To Whom It May Concern." n.d. HDA, Box 48, Folder 48.20.

——. Letter to Katherine Schloeder. 1 June 1959. HDA, Box 48, Folder 48.30.

——. Letter to William Schloeder. n.d. HDA, Box 48, Folder 48.32.

——. "List of Paintings Beginning and End." n.d. MS. HDA, Box 50, Folder 50.2.

——. "No Smoking Under No Conditions" [Signage]. n.d. MS. "The Henry Darger Room" [Installation]. Intuit: The Center for Intuitive and Outsider Art. Chicago, IL.

——. "[Note for *Crazy House*]." n.d. MS. HDA, Box 50, Folder 50.3.

——. Note to David Berglund "[For Christmas presents]." Greeting Card. n.d. MS. HDA, Box 48, Folder 48.27.

——. Note to David Berglund "[My friend David]." Greeting Card. n.d. MS. HDA, Box 48, Folder 48.29.

——. "[One of the most terrible forest fires on record]." 18 Aug. 1928. MS. HDA, Box 50, Folder 50.5.

——. "[Painting Log/Diary]." 1955–65. MS. HDA, Box 50, Folder 50.6.

——. "Society of Black Brothers." n.d. MS. HDA, Box 48, Folder 48.3.

——. *The Story of the Vivian Girls, in What Is Known as the Realms of the Unreal, of the Glandeco-Angelinian War Storm, Caused by the Child Slave Rebellion.* n.d. MS. Microfilm version. L/AFAM.

"Dark Alone & Quiet." n.d. MS. BP, Box 98, Folder 3.

Darves-Bornoz, J. M., et al. "Gender Differences in Symptoms of Adolescents Reporting Sexual Assault." *Social Psychiatry and Psychiatric Epidemiology* 33 (Mar. 1998): 111–117.

"David—Age Twenty-One." n.d. MS. BP, Box 128, Folder 9.

Davies, Marcus. "On Outsider Art and the Margins of the Mainstream." Web. 30 Mar. 2010.

De Armand, J. A. "Sexual Perversion in Its Relation to Domestic Infelicity." *American Journal of Dermatology and Genito-Urinary Diseases* 3 (1899): 24–26.

Dean, Dawson F. "Significant Characteristics of the Homosexual Personality." PhD diss., School of Education, New York University, 1936.

Decorator's Paint and Wallpaper Company. Receipt. 30 Dec. 1957. HDA, Box 49, Folder 49.24.

——. Receipt. 9 Oct. 1959. HDA, Box 49, Folder 49.24.

——. Receipt. 11 Feb. 1962. HDA, Box 49, Folder 49.24.

"Dedicate Working Boys' Home." *Chicago Daily Tribune*, 22 Aug. 1909: 3.

"Degeneracy." n.d. MS. BP, Box 265, Folder 27.

D'Emilio, John. "Gay Politics and Community in San Francisco Since World War II." *Hidden from History: Reclaiming the Gay and Lesbian Past*. Ed. Martin Bauml Duberman, Martha Vincus, and George Chauncey Jr. New York: New American Library, 1989: 456–473.

——. "The Stuff of History: First-Person Accounts of Gay Male Lives." *Journal of the History of Sexuality* 3 (1992): 314–319.

Deneen, Charles S. *Governor's Message to the Forty-Fifth General Assembly Discussing the Report of the Special Committee of the House of Representatives to Investigate State Institutions*. Springfield, IL: 1908.

"Deneen Criticized in Asylum Report." *Daily Review* [Decatur, IL], 6 May 1908: 1.

"Deneen's Defense Scorches Saloons." *Chicago Daily Tribune*, 24 May 1908: 5.

"Describe Orgy of New Year Eve as Blow to City." *Chicago Daily Tribune*, 2 Jan. 1913: 1–2.

Dexter, George T. "Singular Case of Hiccough Caused by Masturbation." *Boston Medical and Surgical Journal*, 9 Apr. 1845: 195–197.

Diamond, Nicola. "Sexual Abuse: The Bodily Aftermath." *Free Associations* 3, Part 1 (1992): 71–83.

DiGirolamo, Vincent. "Crying the News: Children, Street Work, and the American Press, 1830s–1920s." Diss. Department of History, Princeton University, 1997.

——. "Newsboy Funerals: Tales of Sorrow and Solidarity in Urban America." *Journal of Social History* 36 (2002): 5–30.

Dillon, Mary. Interview. *In the Realms of the Unreal: The Mystery of Henry Darger*. Dir. Jessica Yu. 2004. Wellspring. DVD.

——. Interview. *Revolutions of the Night: The Enigma of Henry Darger*. Dir. Mark Stokes. 2011. Quale. DVD.

Ditcher, David. *Dear Friends: American Photographs of Men Together, 1840–1918*. New York: Abrams, 2001.

Doll, E. A. "On the Use of the Term 'Feeble-Minded.'" *Journal of the American Institute of Criminal Law and Criminology* 8 (July 1917): 216–221.

"Dr. H. G. Hardt Makes Statement." *Daily Review* [Decatur, IL], 1 Feb. 1908: 1.

Dreger, Alice Domurat. *Hermaphrodites and the Medical Invention of Sex*. Cambridge: Harvard UP, 1998.

Dressler, David. "Burlesque as a Cultural Phenomenon." PhD diss., School of Education, New York University, 1937.

Driever, Juliana. "In the Realms of the Unreal: The Process, Paintings, and Pertinence of Henry Darger." *Research, Writing, and Culture: The Best Undergraduate Thesis Essays, 2002–2003 [No. 4]*. Chicago: School of the Art Institute of Chicago, 2003: 18–31. Web. 10 Sept. 2010.

Drinker, Frederick E. *Horrors of Tornado, Flood, and Fire*. Harrisburg, PA.: Minter, 1913. Google Books. Web. 23 Oct. 2010.

Drucker, A. P. *On the Trail of the Juvenile-Adult Offender: An Intensive Study of 100 County Jail Cases*. Chicago: Juvenile Protective Association, 1912.

Dublin, Louis I. "Vital Statistics." *American Journal of Public Health* 18 (Oct.

1928): 1300–1303.

Duis, Perry R. *Challenging Chicago: Coping with Everyday Life, 1837– 1920*. Chicago: U of Illinois P, 1998.

——. "Whose City? Public and Private Places in Nineteenth-Century Chicago." *Chicago History* 7 (Spring 1983): 4–27.

Dunn, F. Roger. "Formative Years of the Chicago Y.M.C.A.: A Study in Urban History." *Journal of the Illinois State Historical Society* 37 (1944): 329– 350.

Durden, Michelle. "Not Just a Leg Show: Gayness and Male Homoeroticism in Burlesque, 1868 to 1877." *Thirdspace*. Web. 15 Nov. 2007.

East, W. Norwood. "The Interpretation of Some Sexual Offences." *Journal of Mental Science* 71 (July 1925): 410–424.

Edwards' Annual Directory to the Inhabitants... of Chicago for 1870–71. Chicago: Edwards, 1870.

Edwards' Chicago, Illinois General and Business Directory for 1873. Chicago: Edwards, 1873.

Edwards, Irving. Letter to H. J. Darger. 10 Oct. 1923. HDA, Box 48, Folder 48.25.

Ellenzweig, Allen. "Picturing the Homoerotic." *Queer Representations: Reading Lives, Reading Cultures*. Ed. Martin Duberman. New York: New York UP, 1997: 57–68.

Ellis, Havelock. "Sexual Inversion in Relation to Society and the Law." *Medico-Legal Journal* 14 (1896–97): 279–288.

——. "Sexual Inversion with an Analysis of Thirty-Three New Cases." *Medico-Legal Journal* 13 (1895–96): 255–267.

——. *Studies in the Psychology of Sex. Vol. 2: Sexual Inversion*. Philadelphia: Davis, 1906.

——. "The Study of Sexual Inversion." *Medico-Legal Journal* 12 (1894– 95): 148–151.

Ellis, Havelock, and John Addington Symonds. "From Sexual Inversion,

1897." *Nineteenth-Century Writings on Homosexuality*. Ed. Chris White. London: Routledge, 1999: 94–103.

"Elsie Paroubek Lost 4 Weeks; Police to Hunt for Dead Body." *Chicago Daily Tribune*, 7 May 1911: 2.

Engelhardt, H. Tristram, Jr. "The Disease of Masturbation: Values and the Concept of Disease." *Bulletin of the History of Medicine* 48 (1974): 234–248.

"Erogenous Zones." *Chicago Magazine*, July 2009. Web. 2 Apr. 2010.

Eskin, Leah. "Henry Darger Moves Out." *Chicago Tribune*, 17 Dec. 2000. Web. 16 Apr. 2008.

Evans, T. H. "The Problem of Sexual Variants." *St. Louis Medical Review* 8 Sept. 1906: 213–215.

"Even Though I Do Not Suck or Brown, I Am Queer, Temperamental." n.d. MS. BP, Box 98, Folder 4.

"The Eyewitnesses." *The Great Chicago Fire and the Web of Memory*. Web. 3 June 2011.

Fay, J. L. Letter to Henry J. Dargarus. 27 July 1963. HDA, Box 48, Folder 15.

Feray, Jean-Claude, and Manfred Herzer. "Homosexual Studies and Politics in the Nineteenth Century: Karl Maria Kertbeny." *Journal of Homosexuality* 19 (1990): 23–47.

"Fired Asylum Workers Heard." *Chicago Daily Tribune*, 15 Mar. 1908: 6. "1st Experience." n.d. MS. BP, Box 98, Folder 2.

Fleeson, Lucinda. "The Gay '30s." *Chicago Magazine*. Web. 18 Dec. 2009.

Flint, Austin. "A Case of Sexual Inversion, Probably with Complete Sexual Anaesthesia." *New York Medical Journal* 94 (1911): 1111–1112.

Flood, Everett. "An Appliance to Prevent Masturbation." *Medical Age*, 25 July 1888: 332–333.

———. "Notes on the Castration of Idiot Children." *American Journal of Psychology* 10 (Jan. 1899): 296–301.

Flynt, Josiah. "Homosexuality Among Tramps." *Studies in the Psychology of*

Sex. Vol. 2: Sexual Inversion. By Havelock Ellis. 3rd ed., rev. and enl. Philadelphia: Davis, 1915: 359–367.

"Four Sisters Who Are." n.d. MS. BP, Box 98, Folder 11.

Frassler, Barbara. "Theories of Homosexuality as Sources of Bloomsbury's Androgyny." *Signs* 5 (1979): 237–251.

Freedman, Estelle B. "'Uncontrolled Desires': The Response to the Sexual Psychopath, 1920-1960." *Passion and Power: Sexuality in History.* Eds. Kathy Peiss and Christina Summons. Philadelphia: Temple UP, 1989: 199–225.

Friedman, Andrea. "'The Habitats of Sex-Crazed Perverts': Campaigns Against Burlesque in Depression-Era New York City." *Journal of the History of Sexuality* 7 (1996): 203–238.

——. *Prurient Interests: Gender, Democracy, and Obscenity in New York City, 1909–1945.* New York: Columbia UP, 2000.

Friedman, Mack. *Strapped for Cash: A History of American Hustler Culture.* Los Angeles: Alyson, 2003: 48–49.

Fuchs, Betsy [Betsy Berglund]. Personal Interview. 6 Mar. 2012. "Funeral of Slain Girl Is Stopped." *Chicago American*, 10 May 1911: 1.

Gee, Derek, and Ralph Lopez. *Laugh Your Troubles Away: The Complete History of Riverview Park.* Chicago: Sharpshooters, 2000.

Gilbert, Arthur N. "Conceptions of Homosexuality and Sodomy in Western History." *Historical Perspectives on Homosexuality.* Ed. Salvatore J. Licata and Robert P. Petersen. New York: Haworth/Stein and Day, 1981: 57–68.

——. "Doctor, Patient, and Onanist Diseases in the Nineteenth Century." *Journal of the History of Medicine* (July 1975): 217–234.

Gilbert, J. Allen. "Homo-Sexuality and Its Treatment." *Journal of Nervous and Mental Disease* 52 (1920): 297–322.

Gilfoyle, Timothy J. *City of Eros: New York City, Prostitution, and the Commercialization of Sex, 1790–1920.* New York: Norton, 1992.

"Girl Is Missing; Gypsies Sought." *Chicago Daily Tribune*, 13 Apr. 1911: 7.

"Girl Once Stolen Is Sleuth." *Chicago Daily Tribune*, 24 Apr. 1911: 3.

Gittens, Joan. *Poor Relations: The Children of the State in Illinois, 1818– 1990*. Urbana, IL: U Illinois P, 1994.

Glasscock, Jennifer. *Striptease: From Gaslight to Spotlight*. New York: Abrams, 2003.

Glendinning, Gene V. *The Chicago and Alton Railroad: The Only Way*. DeKalb, IL: Northern Illinois UP, 2002.

Glenn, W. Frank. "Hygiene of Circumcision." *Medical and Surgical Reporter*, 25 May 1895: 733–7352–74.

"Glossary of Homosexual Terms." n.d. TS. BP, Box 145, Folder 8. Goldberg, Harriet L. *Child Offenders: A Study in Diagnosis and Treatment*. 1948. Montclair, NJ: Patterson Smith, 1969.

"Good News for Boys." *Chicago Daily Tribune*, 2 Feb. 1884: 13.

Goodner, Ralph A. "The Relation of Masturbation to Insanity, with Report of Cases." *Medical News*, 27 Feb. 1897: 272–273.

"Gov. Deneen Turns Accuser in Illinois Asylum Investigation." *Chicago Daily Tribune*, 12 Feb. 1908: 2.

Graham, Sylvester. *A Lecture to Young Men*. 1838. Reprint. New York: Arno, 1974.

"Graham's Lecture to Young Men." *Graham Journal of Health and Longevity*, 21 July 1838: 237–238.

Grant, Julia. "A 'Real Boy' and Not a Sissy: Gender, Childhood, and Masculinity, 1890–1940." *Journal of Social History* 37 (2004): 829–851.

Greenberg, David F. *The Construction of Homosexuality*. Chicago: U of Chicago P, 1988.

"H." n.d. MS. BP, Box 98, Folder 2.

"H. 28." n.d. MS. BP, Box 98, Folder 3.

Hafferkamp, Jack. "Penises, Pain and the Progressives: How America Prepared for the 20th-Century by Cutting Off Its Foreskins." *Libido*.

Web. May 1, 2010.

Hagenbach, Allen W. "Masturbation as a Cause of Insanity." *Journal of Nervous and Mental Disease* 6 (1879): 603–612.

Hall, G. Stanley. *Adolescence: Its Psychology and Its Relations to Physiology, Anthropology, Sociology, Sex, Crime, Religion, and Education*. 2 vols. New York: Appleton, 1904.

Haller, Mark. "Urban Vice and Civic Reform." *Cities in American History*. Ed. Kenneth T. Jackson and Stanley K. Schultz. New York: Knopf, 1972.

Hamowy, Ronald. "Medicine and the Crimination of Sin: 'Self-Abuse' in 19th Century America." *Journal of Libertarian Studies* 1 (1977): 229– 270.

Hansen, Bert. "American Physicians' 'Discovery' of Homosexuals, 1880– 1900: A New Diagnosis in a Changing Society." *Framing Disease: Studies in Cultural History*. Ed. Charles E. Rosenberg and Janet Golden. New Brunswick, NJ: Rutgers UP, 1992. 104–133.

——. "American Physicians' Earliest Writings About Homosexuals, 1880– 1900." *Milbank Quarterly* 67 (1989): 92–106.

Harmon, G. E. "Mortality from Puerperal Septicemia in the United States." *American Journal of Public Health* 21 (June 1931): 633–636 "Harold, Age Twenty One." n.d. MS. BP, Box 128, Folder 9.

Hartland, Claude. *The Story of a Life*. 1901. Reprint. San Francisco: Grey Fox, 1985.

Hash, Phillip M. "Music at the Illinois Asylum for Feeble-Minded Children: 1865–1920." n.d. TS.

Haugh, Dolores. *Riverview Amusement Park*. Chicago: Arcadia, 2004. "Haymarket Theater." *Cinema Treasures*. Web. 10 Dec. 2011.

Heap, Chad. "The City as a Sexual Laboratory: The Queer Heritage of the Chicago School." *Quantitative Sociology* 26 (Winter 2003): 457–487.

——. *Homosexuality in the City: A Century of Research at the University of Chicago*. Chicago: U of Chicago Library, 2000.

Held, William. *Crime, Habit or Disease? A Question of Sex from the*

Standpoint of Psycho-Pathology. Chicago: Privately Printed, 1905: 72.

Henry, George. "Psychogenic Factors in Overt Homosexuality." *American Journal of Psychiatry* 93 (1937): 880–908.

——. "Social Factors in the Case Histories of One Hundred Underprivileged Homosexuals." *Mental Hygiene* 22 (1938): 591–611.

"Henry Darger." *ABCD: Art Brut*. Web. 25 Oct. 2011. "Henry Darger." *Art +Culture*. Web. 9 Jan. 2003.

"Henry Darger: Art and Myth." Exhibit Catalog. 15 Jan.–Mar. 2004. Galerie St. Etienne, New York, NY.

"Henry Darger: Desperate and Terrible Questions." *Interesting Ideas: Outsider Pages*. Web. 26 June 2003.

"Henry Darger Auction Price Results." *Artfact*. n.d. Web. 20 Aug. 2010. "Henry Darger Room" [Installation]. Intuit: The Center for Intuitive and Outsider Art. Chicago, IL.

Herdt, Gilbert. "Representations of Homosexuality: An Essay on Cultural Ontology and Historical Comparison." *Journal of the History of Sexuality* Part 1:1 (Jan. 1991): 481–504; Part 2:1 (Apr. 1991): 603–632.

"Herman [I liked my mother best]." n.d. MS. BP, Box 98, Folder 2. "Herman's Diary. Age 28." n.d. MS. BP, Box 98, Folder 11.

Herring, Scott. "Introduction." *Autobiography of an Androgyne*, by Ralph Werther. Ed. Scott Herring. New Brunswick, NJ: Rutgers UP, 2008.

Hielscher, P. A. Receipt. 21 Nov. 1927. HDA, Box 49, Folder 49.23. "History of Hospitals in Cook County." *Illinois Trails: History and Genealogy.* Web. 21 Aug. 2010.

History of Medicine and Surgery and Physicians and Surgeons of Chicago. Chicago: Biographical, 1922.

Hitchcock, Alfred. "Insanity and Death from Masturbation." *Boston Medical and Surgical Journal*, 8 July 1842: 283–286.

Hoffmann, John, ed. *A Guide to the History of Illinois*. New York: Greenwood, 1991.

Holden, G. P. "Adolescence." *New York Observer and Chronicle*, 22 Apr. 1909: 496.

Holst, Amber. "The Lost World." *Chicago Magazine*, Nov. 2005. Web. 20 Aug. 2010.

"Home for Boys Who Work." *Chicago Daily Tribune*, 31 July 1893: 3. "How many people died in the attack on Pearl Harbor?" Web. 7 October 2010.

Howard, William Lee. "Psychical Hermaphroditism." *Alienist and Neurologist* 18 (Apr. 1897): 111–118.

——. "Sexual Perversion in America." *American Journal of Dermatology and Genito-Urinary Disease* 8 (1904): 9–14.

——. "The Sexual Pervert in Life Insurance." *Glances Backward: An Anthology of American Homosexual Writing, 1830–1920*. Ed. James Gifford. Peterborough, Ont.: Broadview P, 2006: 329–333.

Huey, Edmund Burke. *Backward and Feeble-Minded Children*. Baltimore: Warwick, 1912. Google Books. Web. 29 Oct. 2011.

Hughes, C. H. "Erotopathia: Morbid Eroticism." *Alienist and Neurologist* 14 (1893): 531–578.

Hughes, Robert. "A Life of Bizarre Obsession." *Time*, 24 Feb. 1997. Web. 15 Mar. 2005.

Hull, William I. "The Children of the Other Half." *Arena* 17 (June 1897): 1039–1051.

Hunt, Alan. "The Great Masturbation Panic and the Discourses of Moral Regulation in Nineteenth- and Early Twentieth-Century Britain." *Journal of the History of Sexuality* 8 (Apr. 1998): 575–615.

Hunt, Milton B. "The Housing of Non-Family Groups of Men in Chicago." *American Journal of Sociology* 16 (1910): 145–170.

Hyde Park Protective Association and Chicago Law and Order League. *A Quarter of a Century of War on Vice in the City of Chicago*. Chicago: 1918.

"I Don't Like to Hang Around Chickie." n.d. MS. BP, Box 98, Folder 4. "I

Like 69 Best." n.d. MS. BP, Box 98, Folder 4.

"I Was Sitting in Thompson's." n.d. MS. BP, Box 98, Folder 2.

Illinois Asylum for Feeble-Minded Children. "Application for Admission." 5007 [Henry J. Dodger (Darger)]. 16 Nov. 1904. Record Group 254.004. Illinois State Archives, Springfield, IL.

——. 5007 [Henry J. Darger]. *Case Histories*, 7 May 1865–27 Sept. 1930. Record Group 254.011. Illinois State Archives, Springfield, IL.

——. Henry Dodger [Henry Darger]. *Register of Applications*, 1865– 1908. Record Group 254.005. Illinois State Archives, Springfield, IL.

——. Henry J. Dodger [Henry Darger]. *Register of Admissions*, 1881- 1910. Record Group 254.006. Illinois State Archives, Springfield, IL.

Illinois Board of State Commissioners of Public Charities. *Twenty-First Fractional Biennial Report.* Springfield, IL: 1911.

Illinois, State Civil Service Commission.

——. *First Annual Report to the Governor for the Period from August 3, 1905 to December 21, 1906.* Springfield, IL: 1906. Web. 20 March 2010.

——. *Fourth Annual Report to the Governor for the Period from January 1, 1909 to December 31, 1909.* Springfield, IL: 1910. Web. 20 March 2010.

Illinois, Cook County. Marriage License for Henry Darger and Rosa Ronalds. 18 Aug. 1890. Web. Ancestry.com. 28 Aug. 2009.

Illinois, Cook County, Chicago, City Board of Health. Death Certificate for Elisabeth Darger. 15 Sept. 1883.

Illinois, Cook County, Chicago, Department of Health, Bureau of Statistics. Death Certificate for Henry Darger [Sr.]. 2 March 1908. Web. Ancestry. com. 28 Aug. 2009.

Illinois, Cook County, Chicago, Department of Health, Bureau of Vital Statistics. Death Certificate for Margaret Darger. 9 July 1896.

Illinois, Cook County, Chicago, Department of Public Health, Division of Vital Statistics. Death Certificate for Thomas Phelan. 21 Aug. 1919.

Illinois, Cook County, Vital Statistics Department, Clerk's Office. Return of a

Birth, Henry Darger. 6 May 1892. Web. Ancestry.com. 28 Aug. 2009.

Illinois, Cook County, Vital Statistics Department, Clerk's Office. Return of a Birth, Henry Darger. 31 May 1894. Web. Ancestry.com. 28 Aug. 2009.

Illinois, Department of Poor Relief, County Hospital Institutions at Dunning, Juvenile Court and Detention Home. *Charity Service Reports, Cook County, Illinois*. Chicago: 1908.

Illinois, Department of Public Aid. Case Identification Card for Henry Dargarius. n.d. HDA, Box 48, Folder 5.

Illinois, Department of Public Health, Office of Vital Records, Chicago Board of Health. "Medical Certificate of Death," Henry Dargarius [Henry Darger]. 15 Apr. 1973.

Illinois General Assembly. *Laws of the State of Illinois Enacted by the Forty-Eighth General Assembly at the Regular Biennial Session*. Springfield, IL: Illinois State Journal, 1913.

Illinois General Assembly, House of Representatives, Special Committee to Investigate State Institutions. *Investigation of Illinois State Institutions 45th General Assembly: 1908; Testimony, Findings and Debates*. Chicago: Regan, 1908.

Illinois Masonic Medical Center. Outpatient Bill for Henry Dargarus. June 1971. HDA, Box 49, Folder 49.23.

"Illinois Probe Is Condemned." *Daily Review* [Decatur, IL], 4 June 1908: 2.

Illinois, Superintendent of Public Instruction. *Biennial Report: July 1, 1898–June 30, 1900*. Springfield, IL: 1901.

"Impersonator in Chorus." *Variety*, 30 Mar. 1927: 40.

"Inquiry Is Urged for State Asylum." *Chicago Daily Tribune*, 10 Jan. 1908: 4.

"Items." *Medical and Surgical Reporter*, 19 May 1877: 453.

Jablonski, Joseph. "Henry Darger: Homer of the Mad." Web. 9 Jan. 2003.

Jamison, Eleanor. "Skinner Public School, Chicago." *Chicago Genealogist* 35 (Winter 2002–03): 42–43.

"Jimmy—Age." n.d. MS. BP, Box 128, Folder 8.

John Bader Lumber Company. Receipt. 12 Mar. 1956. HDA, Box 49, Folder 49.24.

——. Receipt. 12 June 1959. HDA, Box 49, Folder 49.24.

Johnson, David K. "The Kids of Fairytown: Gay Male Culture on Chicago's Near North Side in the 1930s." *Creating a Place for Ourselves: Lesbian, Gay, and Bisexual Community Histories*. Ed. Brett Beemyn. New York: Routledge, 1997: 97–118.

"Judge Opens Fund to Find Girl." *Chicago Daily Tribune*, 21 Apr. 1911: 1.

"Katy Flier." Web. 1 June 2010.

Katz, Jonathan Ned. "Coming to Terms: Conceptualizing Men's Erotic and Affectional Relations with Men in the United States, 1820–1892." *A Queer World*. Ed. Martin Duberman. New York: New York UP, 1997: 216–235.

——. "'Homosexual' and 'Heterosexual': Questioning the Terms." *A Queer World*. Ed. Martin Duberman. New York: New York UP, 1997: 177–180

——. *Love Stories: Sex Between Men Before Homosexuality*. Chicago: U of Chicago P, 2001.

Kerow, Wratsch Djelo. "Heterotransplantation in Homosexuality." *Archives of Neurology and Psychiatry* 23 (1930): 819.

"Kidnapped Girl Found in Canal." *Chicago American*, 9 May 1911: 1.

Kiernan, James G. "Bisexuality." *Urologic and Cutaneous Review* 18 (1914): 372–376.

——. "Classifications of Homosexuality (1916)." *American Queer, Now and Then*. Ed. David Shneer and Cryn Aviv. Boulder, CO: Paradigm, 2006: 8–10.

——. "Increase of American Inversion." *Urologic and Cutaneous Review* 20 (1916): 44–46.

Kimmel, Michael. *Manhood in America: A Cultural History*. New York: Free Press, 1996.

Kneale, James. "Modernity, Pleasure, and the Metropolis." *Journal of Urban*

History 28 (July 2002): 647–657.

Krafft-Ebing, Richard von. *Psychopathia Sexualis: A Medico-Forensic Study.* New York: Pioneer, 1953.

Kunzel, Regina G. "Prison Sexual Culture in the Mid-Twentieth-Century United States." *GLQ* 8 (2002): 253–270.

Lakeside Chicago, Illinois General and Business Directory. 1881, 1890, 1910, 1917.

Lakeside Directory of the City of Chicago. 1874–1907, 1909–1917. Lannon, Charles E. Letter to Henry Dargarius. 4 December 1965. HDA, Box 48, Folder 48.37.

Laqueur, Thomas W. *Solitary Sex: A Cultural History of Masturbation.* New York: Zone, 2004.

Larsen, E. Tage. "The Unrequited Henry Darger." *Zing Magazine.* n.d. Web. 5 Aug. 2006.

"Last Engagement Here of Evans and Hoey." *Chicago Daily Tribune*, 22 Oct. 1893: 38

Lazarus. "Sex." n.d. TS. Hughes Papers, Box 92, Folder 1. Special Collections, Regenstein Library, University of Chicago, Chicago, IL.

Leavitt, Judith Walzer. Rev. of *The Tragedy of Childbed Fever*, by Irvine Loudon. *New England Journal of Medicine* 343 (2000): 587. Web. 6 June 2010.

Leidy, Philip and Charles K. Mills. "Reports of Cases from the Insane Department of the Philadelphia Hospital: Case III, Sexual Perversion." *Journal of Nervous and Mental Disease* 13 (1886): 712–713.

Lelar, Henry, Jr. "Address to the Young Men of Pennsylvania." *Episcopal Recorder*, 12 May 1838: 25.

Lennox, Co. Envelope. 7 July 1922. HDA, Box 49, Folder 49.7. "Leo. Age 18. Colored." n.d. MS. BP, Box 98, Folder 11. "Leonard. Age 32." n.d. MS. BP, Box 98, Folder 11.

Lerner, Kiyoko. "Henry's Room." *Henry's Room: 851 Webster.* Ed. Yukiko

Koide and Kyoichi Tsuzuki. Tokyo: Imperial Press, 2007: 4–5.

——. Personal Interview. 16 May 2012.

Lerner, Nathan. "Henry Darger: Artist, Protector of Children." *Henry Darger: In the Realms of the Unreal*. John M. MacGregor. New York: Delano Greenidge, 2002: 4–6.

"Lester, Negro. Age 16. Only Child." n.d. MS. BP, Box 98, Folder 11.

Letter to Charlie. DH, Box 1, Folder: "Rides and concessions. Casino Arcade—Correspondence, etc."

Lewis, James R. "Images of Captive Rape in the Nineteenth Century." *Journal of American Culture* 15 (June 1992): 69–77.

Lichtenstein, Perry M. "The 'Fairy' and the Lady Lover." *Medical Review of Reviews* 27 (Aug. 1921): 369–374.

Lieber, Katherine Rook. "Henry Darger: Connecting the Realms of Beauty and Horror." Rev. of exhibit, Carl Hammer Gallery, 25 Apr.–31 May 2003. Web. 25 Nov. 2003.

"Life Expectancy at Birth by Race and Sex, 1930–2007." *Infoplease*. Web. 3 May 2010.

"Light on Dark Minds." *Chicago Daily Tribune*, 21 Jan. 1894: 29. "Lincoln State School." *Our Times* 5 (Winter 2000): 1–3.

Little Sisters of the Poor. "St. Joseph's Home." Web. 8 Mar. 2010.

Loerzel, Robert. "Be Careful, or You're Going to Dunning!" *Alchemy of Bones*. Web. 1 June 2010.

Loughery, John. *Other Side of Silence: Men's Lives and Gay Identities; A Twentieth-Century History*. New York: Holt, 1998.

Lutz, Tom. *American Nervousness, 1903: An Anecdotal History*. Ithaca, NY: Cornell UP, 1991.

Lydston, G. Frank. "Sexual Perversion, Satyriasis and Nymphomania." *Medical and Surgical Reporter*, 7 Sept. 1889: 253–258; 14 Sept 1889: 281–285.

"M. A. Donohue." *The Lucille Project*. Web. 3 June 2010.

"Ma Was My Living God." n.d. MS. BP, Box 98, Folder 4.

MacDonald, Martha Wilson. "Criminally Aggressive Behavior in Passive, Effeminate Boys." *American Journal of Orthopsychiatry* 8 (1938): 70–78.

MacFarquhar, Larissa. "Thank Heaven for Little Girls: The Lubricious Fantasies of Henry Darger." Rev. of exhibit "Henry Darger: The Unreality of Being," Museum of American Folk Art, 13 Feb.–24 Apr. 1997. *Slate*. Web. 20 Dec. 2005.

MacGregor, John. "Art by Adoption." *Raw Vision* 13 (Winter 1995–96): 26–35.

——. "Further Adventures of the Vivian Girls in Chicago." *Raw Vision*. n.d. Web. 23 Nov. 2004.

——. *Henry Darger: In the Realms of the Unreal*. New York: Delano Greenidge, 2002.

——. "Henry Darger's Room: On the Evolution of an Outsider Environment." *Henry Darger's Room: 851 Webster*. Ed. Yukiko Koide and Kyoichi Tsuzuki. Tokyo: Imperial, 2007: 76–88.

MacQueary, T. H. "Schools for Dependent, Delinquent, and Truant Children in Illinois." *American Journal of Sociology* 9 (July 1903): 1–23.

Mae's Grocery. Receipts. 31 May -6. HDA, Box 49, Folder 49.24. Maggio, Alice. "Who Died in the Chicago Fire?" *Gapers Block*. Web. 20 Feb. 2011.

Marillac Seminary, Normandy, MO. "Interest Report on Investment." 1933. HDA, Box 49, Folder 49.17.

——. "Interest Report on Investment." 1938. HDA, Box 49, Folder 49.17.

——. "Interest Report on Investment." 1 Dec. 1962. HDA, Box 49, Folder 49.17.

Marshall, J. "Emasculation for Seminal Weakness." Letter. *Boston Medical and Surgical Journal*, 6 Sept. 1843: 96–97.

Marshall, J. H. "Insanity Cured by Castration." *Medical and Surgical*

Reporter, 2 Dec. 1865: 363–364.

Martin, Karin A. "Gender and Sexuality: Medical Opinion on Homosexuality, 1900–1950." *Gender and Society* 7 (1993): 246–260.

"[Masses]." *St. Vincent de Paul Parish Bulletin*, 27 May 1973: 2. SVCP. Box 21.

"Masturbation." *Liberator*, 16 Jan. 1846: 11, 16.

"Masturbation and Insanity." *Medical and Surgical Reporter*, 2 May 1874: 415.

"Masturbation and Its Effect on Health." *Graham Journal of Health and Longevity*, 20 Jan. 1838: 23-26.

Mayne, Xavier. *The Intersexes: A History of Similisexualism as a Problem in Social Life*. 1908. Reprint. New York: Arno, 1975.

Mayo Clinic. "Arteriosclerosis/Atherosclerosis." Web. 23 Oct. 2012.

"Mayor Aids Lost Girl Hunt." *Chicago Daily Tribune*, 28 Apr. 1911: 3.

McAndrew, Tara McClellan. "An Illinois Artist's Amazing Life After Death." *Illinois Times*, 16 July 2009.

McDonough, Della. Interview. *Revolutions of the Night: The Enigma of Henry Darger*. Dir. Mark Stokes. 2011. Quale. DVD.

Meagher, John F. W. "Homosexuality: Its Psychobiological and Psychopathological Significance." *Urologic and Cutaneous Review* 33 (1929): 505–518.

"Meet Me in Riverview." 1908. MS. DH, Box 1, Folder: "1920s Correspondence, etc."

Melody, M. E., and Linda M. Peterson. *Teaching America About Sex: Marriage Guides and Sex Manuals from the Late Victorians to Dr. Ruth*. New York: New York UP, 1999.

"Menu." Riverview Park Casino. 19 July 1924. DH, Box 1, Folder: "1920s: Correspondence, etc."

Meunier, Suzanne A., Nicholas A. Maltby, and David F. Tollin. "Compulsive Hoarding." *Handbook of Psychological Assessment,*

Case Conceptualization, and Treatment. Eds. Michel Hersen and Johan Rosqvist. Vol. 1: *Adults*. Hoboken, NJ: Wiley, 2008.

Meyerowitz, Joanne. "Sexual Geography and Gender Economy: The Furnished Room Districts of Chicago, 1890-1930." *Gender and History* 2 (1990): 274–296.

Miller, Kevin. *Henry Darger: The Certainties of War*. Curator's Statements. American Folk Art Museum. 4 Nov. 2010–8 July 2011.

Miller, Toby. "A Short History of the Penis." *Social Text* 43 (1995): 1–26.

Milstein, Phil. "Henry Darger: Outsider Artist... Song-Poet?" Web. 17 Jan. 2009.

Minton, Henry L. "Community Empowerment and the Medicalization of Homosexuality: Constructing Sexual Identities in the 19230s." *Journal of the History of Sexuality* 6 (1996): 435–458.

"Mr. C." n.d. MS. BP, Box 98, Folder 11.

"Mr. H. Age 19." n.d. MS. BP, Box 128, Folder 7.

"Mr. Joe. Age 32." n.d. MS. BP, Box 98, Folder 11.

"Mr. P." n.d. MS. BP, Box 128, Folder 7.

"Mr. X. 27 Also Has 2 Brothers. 30 and 32." n.d. MS. BP, Box 128, Folder 8.

Monumental Life Insurance Co. Application. December 10, 1935. HDA, Box 47, folder 47.1

Moon, Michael. *Darger's Resources*. Durham, NC: Duke UP, 2012.

Moss, Frank. "Ignorance, Perversion and Degeneracy." *Medical News*, 24 June 1905: 1180–1181 [abstract].

Moss, Jessica. "The Henry Darger Room Collection." Curator's Statement. Chicago: Intuit: The Center for Intuitive and Outsider Art, n.d.: 6–9.

Mumford, Kevin J. "Homosex Changes: Race, Cultural Geography, and the Emergence of the Gay." *American Quarterly* 48 (1996): 395–414.

——. *Interzones: Black/White Sex Districts in Chicago and New York in the Early Twentieth Century*. New York: Columbia UP, 1997.

Murphy, Lawrence R. "Defining the Crime Against Nature: Sodomy in the

United States Appeals Courts, 1810–1940." *Journal of Homosexuality* 19 (1990): 49–66.

Murphy, Thomas J. Letter to David Berglund. n.d. HDA, Box 48, Folder 32.

——. Letter to Henry J. Dargarus. 19 Nov. 1965. HDA, Box 48, Folder 48.33.

"'Mutoscope' Presents Over 400 New Reels." DH, Box 1, Folder: "Miscellaneous."

"My First Meeting of the Homo—Sept. 1927." MS. BP, Box 98, Folder 4. "My Mother Told Me Very Little." n.d. MS. BP, Box 98, Folder 4.

"Nature and Man Unkind to These." *Daily Review* [Decatur, IL], 12 Mar. 1908: 6.

"Neglect Children in Large Families." *Chicago Daily Tribune*, 1 Nov. 1903: 22.

Neuman, B. Paul. "Take Care of the Boys." *Eclectic Magazine and Monthly Edition of the Living Age* (Jan. 1899): 50.

Neumann, R. P. "Masturbation, Madness and the Modern Concepts of Childhood and Adolescence." *Journal of Social History* 8 (1975): 1– 27.

"The New Remedy for Seminal Weakness." *Boston Medical and Surgical Journal* 29 (1843): 97–98.

Neyman, E. H. " A Case of Masturbation, with Remarks." *Chicago Medical Examiner* (Sept. 1862): 523–531.

Niles, Blair. *Condemned to Devil's Island: The Biography of an Unknown Convict*. New York: Grosset and Dunlap, 1928.

O'Donnell, Mary. Interview. *In the Realms of the Unreal: The Mystery of Henry Darger*. Dir. Jessica Yu. 2004. Wellspring. DVD.

Ohi, Kevin. "Molestation 101." *GLQ* 6 (2000): 195–248.

Oien, [Paul]. "West Madison Street." n.d. TS. BP, Box 135, Folder 2.

"$100,000 Fire Routs 500 in St. Vincent's." Photocopy. *Chicago Sun-Times*, 6 May 1955: 3. SVCP. Box 1, Folder: "Newspaper Articles—Church Files."

Osborne, A.E. "Castrating to Cure Masturbation." *Pacific Medical Journal* 38

(1895): 151–153.

Otis, Margaret. "A Perversion Not Commonly Noted." *Journal of Abnormal Psychology* 8 (1913): 113–116.

"Oz Park." Web. 17 Nov. 2010.

"Paraplegia from Masturbation." *Medical and Surgical Reporter*, 8 Dec. 1860: 249.

Park, Ed. "The Outsiders." *Village Voice*, 23 April 2002: 92, 94, 96.

"Park Reform Is Only a Spasm." *Chicago Daily Tribune*, 5 Aug. 1909: 38.

"Pay Tables for 1917." *Field Service Pocket Book, United States Army, 1917*. Washington: GPO, 1917. *Couvi's Blog*, Web. Dec. 1, 2010.

Peiss, Kathy. *Cheap Amusements: Working Women and Leisure in Turn-of-the-Century New York*. Philadelphia: Temple UP, 1986.

Perry, Mary Elizabeth. "Dunning." *Encyclopedia of Chicago*. Web. Aug. 21, 2011.

Phelps, Margaret Dorsey. "Almshouses." *Encyclopedia of Chicago*. Web. Aug. 21, 2011.

Picard, Caroline. "Reflections from the World of Darger." Web. 20 June 2011.

"Plan Strong Plea for State Colony." *Chicago Daily Tribune*, 13 Dec. 1908: 6.

Playhouse Dolls. Sandusky, OH: 1949. HDM. Box 41.

Polanski, G. Jurek. "Henry Darger: Realms of the Unreal." 11 Oct.–11 Nov., 2000. Rev. of exhibit, Carl Hammer Gallery, Chicago, IL. ArtScope.net. Web. 1 Sept. 2003.

Polk's Chicago City Directory, 1923, 1928.

Poole, Ernest. "The Little Arabs of the Night." *Collier's*, 7 March 1903: 11.

——. "Waifs of the Street." *McClure's*, May 1903: 40–48.

"Prison Discipline Society." *New York Evangelist*, 5 Jun. 1841: 90.

Prokopoff, Stephen. "Realms of the Unreal." Rev. of exhibit, 11 Oct.–11 Nov. 2000, Carl Hammer Gallery. Chicago, IL. Web. 20 Sept. 2005.

Purple, William D. "On the Morbid Condition of the Generative Organs." *New York Journal of Medicine and Collateral Sciences* (Sept. 1849): 207–218.

Rabinovitz, Lauren. *For the Love of Pleasure: Women, Movies, and Culture in Turn-of-the-Century Chicago*. New Brunswick, NJ: Rutgers UP, 1998.

Raffalovich, Marc Andre. "Uranism, Congenital Sexual Inversion: Observations and Recommendations." *Journal of Comparative Neurology* 5 (1895): 33–65.

Reckless, Walter C. *Vice in Chicago*. Montclair, NJ: Patterson Smith, 1969.

Reckless, Walter Cade. "Natural History of Vice Areas in Chicago." Diss., University of Chicago, 1925.

Reed, Lawrence W. "A History of Depressions in America: The Business Cycle." Web. 1 June 2010.

"Reform of Parks Is Only a Spasm." *Chicago Daily Tribune*, 5 Aug. 1909: 38.

"Registration Card." Henry J. Darger. 2 June 1917. Chicago, IL. Web. 28 Aug. 2009.

"Registration Card." Henry Jose Dargerius. 27 April 1943. Chicago, IL. Web. 28 Aug. 2009.

"Rescuing Henry Darger." Rev. of *Henry Darger: Art and Selected Writings*, by Michael Bonesteel. *Interesting Ideas*. n.d. Web. 9 Jan. 2003.

"Rest in Peace." *St. Vincent de Paul Parish Bulletin*, 22 Apr. 1973: 2. SVCR, Box 21.

"Reward for Slayer $1,000." *Chicago Daily Tribune*, 11 May 1911: 2.

Reynolds, H. "Causation and Prevention of Insanity." *Phrenological Journal and Science of Health* (Apr. 1884): 212–217.

Richards, James B. "Causes and Treatment of Idiocy." *New York Journal of Medicine*, ser. 3, 1 (1856): 378–87.

"Riverview Park." *Jazz Age Chicago*. Web. 5 May 2005.

Robb, Graham. *Strangers: Homosexual Love in the Nineteenth Century*. New York: Norton, 2003.

"Robert—Age 33 Years." n.d. MS. BP, Box 128, Folder 9.

Robertson, Stephen. "Signs, Marks, and Private Parts: Doctors, Legal Discourses, and Evidence of Rape in the United States, 1823-1930."

Journal of the History of Sexuality 8 (Jan. 1998): 345–388.

Robinson, William J. "My Views on Homosexuality." *American Journal of Urology* 10 (1914): 550–552.

——. "Nature's Sex Stepchildren." *Medical Critic and Guide* 25 (1925): 475–477.

Rodkin, Dennis. "Erogenous Zones: Local Landmarks from Chicago's Rich History of Sexual Adventurers, Revolutionaries, Misfits, and Crackpots." *Chicago Magazine*, July 2009. Web. 18 Dec. 2009.

Rogers, S. "Masturbation: Its Consequences." *Water-Cure Journal*, 1 Feb. 1849: 51–52.

Romesburg, Don. "'Wouldn't a Boy Do?': Placing Early-Twentieth-Century Male Youth Sex Work Into Histories of Sexuality." *Journal of the History of Sexuality* 5 (1994): 207–242.

Rooney, Mary. Interview. *In the Realms of the Unreal: The Mystery of Henry Darger*. Dir. Jessica Yu. 2004. Wellspring. DVD.

Rose, Sister. Letter to Henry Darger. 19 June 1917. HDA, Box 48, Folder 48.38.

——. Package for Henry Darger. n.d. HDA, Box 48, Folder 48.37. Royal Commission. *Report on the Care and Control of the Feeble-Minded Upon Their Visit to American Institutions*. Vol. 7. London, 1908. 117.

"St. Joseph's Hospital." *History of Medicine and Surgery and Physicians and Surgeons of Chicago*. Chicago: Biographical, 1922: 274.

St. Joseph's Hospital Pharmacy. Prescription. n.d. HDA, Box 49, Folder 49.23.

St. Vincent DePaul Parish Bulletin, 5 March 1967: 2. SVCR, Box 21.

St. Vincent's Church. Petition for Remembering the Dead on All Souls' Day. n.d. HDA, Box 73, Folder 73.18.

Sanderson, Lisa. "The Financial Crisis of the 1870s: The Long Depression." Suite101.com. Web. 20 Nov. 2010.

"Says Bad Shows Gain by Public Exposure." *Chicago Record Herald*, 18 July

1909: 9.

Schilder, Paul. "On Homosexuality." *Psychoanalytical Review* 16 (1929): 377–389.

Schloeder, Bill and Katherine. Greeting Card to Henry Darger "[Happy Easter to a Special Friend]." n.d. HDA, Box 48, Folder 48.28.

——. Greeting Card to Henry Darger "[The Christmas Star Is in the Sky]." n.d. HDA, Box 48, Folder 48.28.

——. Postcard to Henry Darger "[Sunken Garden]." 7 May 1954. HDA, Box 48, Folder 48.28.

"School Children Hunt Girl." *Chicago Daily Tribune*, 30 Apr. 1911: 6.

"See Need of Home for Weak Minded." *Chicago Daily Tribune*, 12 July 1908: 16.

Seguin, E.C. "Sexual Excesses and Masturbation as Exciting Causes of Insanity." *Medical and Surgical Reporter*, 23 Nov. 1878: 450–451.

Sellar, Tom. "Realms of the Unreal." *Theater* 32 (Winter 2002): 100–109.

"Sept 30, 1932." MS. BP, Box 98, Folder 3.

Seton Music Company. Receipt. 9 June 1921. HDA, Box 49, Folder 49.24.

——. Receipt. 1 Mar. 1922. HDA, Box 49, Folder 49.24.

"1745 Larrabee Kroch Halls." n.d. MS. BP, Box 98, Folder 11.

"Seventieth Anniversary Picnic of the Crane Company." 16 May 1925. "Riverview Amusement Park Company Picnic, 1925." CCR Box 1, Folder 11.

Shaw, Clifford. *The Jack-Roller: A Delinquent Boy's Own Story*. 1930. Reprint. Chicago: U of Chicago P, 1966.

——. *The Natural History of a Delinquent Career*. 1931. Reprint. New York: Greenwood, 1968.

Shaw, Lytle. "The Moral Storm: Henry Darger's *Book of Weather Reports*." *Cabinet* 3 (Summer 2001): 99–103.

Shaw-Williamson, Victoria. "Eccentric Visions: Collecting Outsider Art." *Chubb Collectors*, 19 Feb. 2009. Web. 30 Dec. 2012.

"She Becomes Hysterical, Then Rushes Down Lockport Street." Photocopy. HDM, Box 12.

Shrady, George F. "Perverted Sexual Instinct." *Medical Record*, 19 July 1884: 70–71.

Shteir, Rachel. *Striptease: The Untold History of the Girlie Show*. Oxford: Oxford UP, 2004.

"Shut 2 Night Clubs, with Girls Garbed as Men, and Theater." Photocopy. GAS, Box 22, Folder 3.

Sibalis, Michael. "Male Homosexuality in the Age of Enlightenment and Revolution, 1680–1850." *Gay Life and Culture: A World History*. Ed. Robert Aldrich. New York: Universe, 2006: 102–123.

Silverman, Kaja. "A Woman's Soul Enclosed in a Man's Body: Femininity in Male Homosexuality." *Male Subjectivity at the Margins*. New York: Routledge, 1992: 339–389.

Sisters of St. Joseph Hospital. Letter of Recommendation for Henry Darger. n.d. HDA, Box 48, Folder 19.

Sivakumaran, Sandesh. "Male/Male Rape and the 'Taint' of Homosexuality." *Human Rights Quarterly* 27 (2005): 1274–1306. "6/29." MS. BP, Box 98, Folder 2.

Smith, Alison J. *Chicago's Left Bank*. Chicago: Regnery, 1953.

Smith, Roberta. "Nathan Lerner, 83, Innovator in Techniques of Photography." *New York Times*, 15 Feb. 1977. Web. 25 Oct. 2011.

Spargo, John. *The Bitter Cry of the Children*. 1906. Reprint. Chicago: Quadrangle, 1968.

Spitzka, E.C. "Cases of Masturbation (Masturbatic Insanity.)" *Journal of Mental Science* 33 (1887): Part I, Apr.: 57–78; Part II, July: 238–247.

——. "A Historical Case of Sexual Perversion." *Chicago Medical Review* 4 (1881): 378–379.

——. "Self Abuse in Its Relation to Insanity." *Medical and Surgical Reporter*, 8 Jan. 1887: 42–45.

Sprague, Gregory A. "Chicago Past: A Rich Gay History." *Advocate*, 18 Aug. 1963: 28–31, 58.

——. "Chicago Sociologists and the Social Control of Urban 'Illicit' Sexuality, 1892–1918." n.d. TS. GAS, Box 6, Folder 5.

——. "Discovering the Thriving Gay Male Subculture of Chicago During 1920s & 1930s." n.d. MS. GAS, Box 13, Folder 4.

——. "Gay Balls: An Old Chicago Tradition." *Gay Life*, 14 Nov. 1980: 3, 8.

——. "Male Homosexuality in Western Culture: The Dilemma of Identity and Subculture in Historical Research." *Journal of Homosexuality* 10 (Winter 1984): 29–43.

——. "On the 'Gay Side' of Town: The Nature and Structure of Male Homosexuality in Chicago, 1890–1935." n.d. TS. GAS, Box 5, Folder 12.

——. "Urban Male Homosexuality in Transition: The Characteristics and Structure of Gay Identities in Chicago, 1920–1940." n.d. TS. GAS, Box 5, Folder 7.

Stall, Sylvanus. *What a Young Man Ought to Know*. Rev. ed. Philadelphia: Vir, 1904.

"Star & Garter Theater." *Jazz Age Chicago*. Web. 19 Dec. 2009.

"Start Big Search for Girl's Slayer." *Chicago Daily Tribune*, 10 May 1911: 3.

Stekel, Wilhelm. "Masked Homosexuality." *American Medicine* (Aug. 1914): 530–537.

Stencell, A. W. *Girl Show: Into the Canvas World of Bump and Grind*. Toronto: ECW, 1999.

Stephen, Robert. "'Boys, of Course, Cannot Be Raped': Age, Homosexuality and the Redefinition of Sexual Violence in New York City, 1880– 1955." *Gender and History* 18 (Aug. 2006): 357–379.

Stone, Lisa. "From 851 West Webster to Intuit." Curator's Statement. Chicago: Intuit: The Center for Intuitive and Outsider Art, n.d.: 1–5.

Studlar, Gaylyn. "Oh, 'Doll Divine': Mary Pickford, Masquerade, and the

Pedophilic Gaze." *Camera Obscura* 16 (2001): 196–227.

Sullivan, Gerard. "Discrimination and Self-Concept of Homosexuals Before the Gay Liberation Movement: A Biographical Analysis Examining Social Contest and Identity." *Biography* 13 (1990): 203–221.

Sylvanus Stall, *What a Young Man Ought to Know*. New rev. ed. Philadelphia: Vir, 1904. 141.

Talbot, E. S., and Havelock Ellis. "A Case of Developmental Degenerative Insanity, with Sexual Inversion, Melancholia Following Removal of Testicles." *Journal of Mental Science* 42 [1896]: 340–346.

Tamagne, Florence. "The Homosexual Age, 1870–1940." *Gay Life and Culture: A World History*. Ed. Robert Aldrich. New York: Universe, 2006: 166–195.

Taylor, Kristin. "The History of Riverview Amusement Park." Web. 27 July 2009.

Territo, Leonard, and George Kirkham. *International Sex Trafficking of Women and Children: Understanding the Global Epidemic*. Flushing, NY: Looseleaf Law, 2010.

Terry, Jennifer. "Anxious Slippages Between 'Us' and 'Them': A Brief History of the Scientific Search for Homosexual Bodies." *Deviant Bodies: Critical Perspectives on Difference in Science and Popular Culture*. Ed. Jennifer Terry and Jacqueline Urla. Bloomington: Indiana UP, 1995: 129–169.

"They Did Not Talk Dirty." n.d. MS. BP, Box 98, Folder 3.

Thrasher, Frederic. *The Gang: A Study of 1,313 Gangs in Chicago*. Chicago: U of Chicago P, 1927.

"Three Children." n.d. MS. BP, Box 98, Folder 2.

"Told to Me by M.G." n.d. MS. BP, Box 98, Folder 11. "Told to Me by Sandy." n.d. MS. BP, Box 98, Folder 11.

"Transplantation of Testes in Relation to Homosexuality." *Journal of the American Medical Association*, 12 Aug. 1922: 598.

Trent, James W., Jr. *Inventing the Feeble Mind: A History of Mental Retardation in the United States*. Berkeley: U of California P, 1994.

Turner, George Kibbe. "The City of Chicago: A Study of the Great Immoralities." *McClure's Magazine*, Apr. 1907: 575–592.

"2 Park Arrests Made." Photocopy. Davison Papers. Clippings on Vice in Chicago (Crerar Ms. 234): Vol. 4. Special Collections, Regenstein Library, University of Chicago, Chicago, IL.

"213,000 Children Asked to Help Hunt Elsie Paroubek." *Chicago American*, 29 April 1911: 2.

"Tying the Spermatic Artery." *Boston Medical and Surgical Journal*, 22 June 1842: 321.

"Under Hypnosis Sept. 24, 32." MS. BP, Box 98, Folder 4.

U.S. Army. "Honorable Discharge from the Army of the United States." 28 Dec. 1917. HDA, Box 48, Folder 48.4.

U.S. Bureau of the Census. "Annual Mean Income, Lifetime Income, and Educational Attainment of Men in the United States, for Selected Years, 1956 to 1972." *Current Population Reports*. Series P-60, No. 92. U.S. Washington, D.C.: GPO, 1974.

U.S. Department of Commerce, Bureau of the Census. Tenth Census of the United States. Schedule 1—Inhabitants. Illinois. Washington, D.C.: GPO, 1880. Web. 20 Feb. 2011.

——. Twelfth Census of the United States. Schedule No. 1—Population. Illinois. Washington, D.C.: GPO, 1900. Web. 20 Feb. 2011.

——. Thirteenth Census of the United States. 1910—Population. Illinois. Washington, D.C.: GPO, 1910. Web. 20 Feb. 2011.

——. Fourteenth Census of the United States. 1920—Population. Illinois. Washington, D.C.: GPO, 1920. Web. 20 Feb. 2011.

——. Fifteenth Census of the United States. 1930 Population Schedule. Illinois. Washington, D.C.: GPO, 1930. Web. 20 Feb. 2011.

——. Sixteenth Census of the United States. 1940 Population Schedule.

Illinois. Washington, D.C.: GPO, 1940. Web. 20 Feb. 2011.

U.S. Department of Labor, Office of the Assistant Secretary for Administration and Management. "Progressive Era Investigations." n.d. Web. 15 Jan. 2010.

"Urges Reform in Insane Asylums." *Chicago Daily Tribune*, 18 Aug. 1906: 7. Vice Commission of Chicago. *The Social Evil in Chicago*. Chicago: 1911.

Vicinus, Martha. "The Adolescent Boy: Fin-de-Siècle Femme Fatale?" *Journal of the History of Sexuality* 5 (1994): 90–114.

Vine, Richard. "Thank Heaven for Little Girls." *Art in America*, Jan. 1998. Web. 15 March 2005.

Vollmer, Myles. "Boy Hustler—Chicago." n.d. MS. BP, Box 145, Folder 8.

W. "Insanity, Produced by Masturbation." *Boston Medical and Surgical Journal*, 25 Mar. 1835: 109–111.

Washburn, Henry S. "The Vacant Chair." *Saturday Evening Post*, August 1961. HDA, Box 48, Folder 48.12.

Waters, Mark. Interview. *In the Realms of the Unreal: The Mystery of Henry Darger*. Dir. Jessica Yu. 2004. Wellspring. DVD.

Watson, Mary. Letter of Recommendation for Henry Darger. 23 Jan. 1928. HDA, Box 48, Folder 18.

Weeks, Jeffrey. "Inverts, Perverts, and Mary-Annes: Male Prostitution and the Regulation of Homosexuality in England in the Nineteenth and Early Twentieth Centuries." *Hidden from History: Reclaiming the Gay and Lesbian Past.* Ed. Duberman, Martin Bauml, Martha Vicinus, and George Chauncey Jr. New York: New American Library, 1989: 195–211.

——. "'Sins and Diseases': Some Notes on Homosexuality in the Nineteenth Century." *History Workshop* 1 (1976): 211–219.

Wertheim, Elsa. *Chicago Children in the Street Trades*. Chicago: Juvenile Protective Association of Chicago, 1917.

Werther, Ralph. *Autobiography of an Androgyne*. 1918. Reprint. New York:

Arno, 1975.

———. *Autobiography of an Androgyne*. Ed. Scott Herring. New Brunswick: Rutgers UP, 2008.

———. *The Female Impersonators*. 1922. Reprint. New York: Arno, 1975.

———. "Studies in Androgynism." *Medical Life* 27 (1920): 235–246.

"West Madison Street's Claims to Fame." *Chicago Daily Tribune*, 2 Apr. 1911: 11.

Wey, Hamilton D. "Morbid Sensuality in a Reformatory." *Chicago Medical Recorder* 10 (1896): 143–145.

"What Is Outsider Art?" *Raw Vision*. Web. 25 October 2011.

"What of the Newsboy of the Second Cities?" *Charities*, 11 Apr. 1903: 368–371.

"When I Really Love the Person." n.d. MS. BP, Box 98, Folder 3. "When I Was a Youngster." n.d. MS. BP, Box 98, Folder 4. "Where Is Elsie Paroubek?" *Chicago American* 21 April 1911: 2.

White, Kevin. *The First Sexual Revolution: The Emergence of Male Heterosexuality in Modern America*. New York: New York UP, 1993.

White, W. H. "Insanity Cured by Castration." *Medical and Surgical Reporter*, 6 Jan. 1866: 17–18.

"Will Indecency Win?" *Chicago Record-Herald*, 19 July 1909: 6.

Williams, Mornay. "The Street Boy: Who He Is, and What To Do with Him." *Proceedings of the National Conference of Charities and Corrections...* (1903): 238–244.

Williams, Stephen W. "Imaginary Diseases." *New Jersey Medical Reporter and Transactions of the New Jersey Medical Society*, July 1854: 7.

Winslow, Randolph. "Report of an Epidemic of Gonnorrhoea Contracted from Rectal Coition." *Medical News*, 14 Aug. 1886: 180–182.

Wlodarczyk, Chuck. *Riverview: Gone but Not Forgotten, 1904–1967*. Rev. ed. Chicago: Riverview, 1977.

Wolcott, David Bryan. "Cops and Kids: The Police and Juvenile Delinquency

in Three American Cities: 1890–1940." Diss., Carnegie Mellon University, 2000.

Wood, J. G. *Uncivilized Races of Men in All Countries of the World*. Vol. 2. Hartford, CT: Burr, 1870.

Wright, Clifford A. "The Sex Offender's Endocrines." *Medical Record*, 21 July 1939: 399–402.

"The Writer Attended a Party Last Summer." n.d. MS. BP, Box 98, Folder 11.

"Wulff Girl Leads Lost Child Hunt." *Chicago American*, 23 April 1911: 1.

"WWII 'Old Man's Draft' Registration Cards." *Fold 3*. Web. 7 October 2010.

Zorbaugh, Harvey Warren. *The Gold Coast and the Slum: A Sociological Study of Chicago's Near North Side*. 1929. Reprint. Chicago: U of Chicago P, 1976.

國家圖書館出版品預行編目（CIP）資料

亨利・達格，被遺棄的天才，及其碎片：集純真與褻瀆
於一身的非主流藝術家，無人知曉的癲狂與孤獨一生／
吉姆・艾雷居（Jim Elledge）作；朱崇旻譯. -- 初版. --
臺北市：麥田出版：家庭傳媒城邦分公司發行, 民109.04
　面；　公分. --（不歸類；166）
譯自：Henry Darger, throwaway boy : the tragic life of an
　　　outsider artist
ISBN 978-986-344-766-5（平裝）

1.達格（Darger, Henry, 1892-1973.）　2.畫家　3.傳記
4.美國

940.9952　　　　　　　　　　　　　　　　109004909

不歸類 166

亨利・達格，被遺棄的天才，及其碎片
集純真與褻瀆於一身的非主流藝術家，無人知曉的癲狂與孤獨一生
Henry Darger, Throwaway Boy: The Tragic Life of an Outsider Artist

作　　　者／吉姆・艾雷居（Jim Elledge）
譯　　　者／朱崇旻
責 任 編 輯／賴逸娟

國 際 版 權／吳玲緯
行　　　銷／何維民　巫維珍　蘇莞婷　黃俊傑
業　　　務／李再星　陳紫晴　陳美燕　馮逸華
副 總 編 輯／何維民
編 輯 總 監／劉麗真
總 經 理／陳逸瑛
發 行 人／凃玉雲
出　　　版／麥田出版
　　　　　　10483臺北市民生東路二段141號5樓
　　　　　　電話：(886)2-2500-7696　傳真：(886)2-2500-1967
發　　　行／英屬蓋曼群島商家庭傳媒股份有限公司城邦分公司
　　　　　　10483臺北市民生東路二段141號11樓
　　　　　　客服服務專線：(886) 2-2500-7718、2500-7719
　　　　　　24小時傳真服務：(886) 2-2500-1990、2500-1991
　　　　　　服務時間：週一至週五09:30-12:00・13:30-17:00
　　　　　　郵撥帳號：19863813　戶名：書虫股份有限公司
　　　　　　讀者服務信箱E-mail：service@readingclub.com.tw
麥 田 網 址／https://www.facebook.com/RyeField.Cite/
香港發行所／城邦（香港）出版集團有限公司
　　　　　　香港灣仔駱克道193號東超商業中心1/F
　　　　　　電話：(852)2508-6231　傳真：(852)2578-9337
馬新發行所／城邦（馬新）出版集團Cite (M) Sdn Bhd.
　　　　　　41-3, Jalan Radin Anum, Bandar Baru Sri Petaling, 57000 Kuala Lumpur, Malaysia.
　　　　　　電話：(603)9056-3833　傳真：(603)9057-6622
　　　　　　讀者服務信箱：services@cite.my

封 面 設 計／莊謹銘
印　　　刷／中原造像股份有限公司

■ 2020年（民109）04月28日　初版一刷　　　　　　　　　　Printed in Taiwan.

定價：550元
著作權所有・翻印必究
ISBN 978-986-344-766-5

城邦讀書花園
www.cite.com.tw
書店網址：www.cite.com.tw